매달
통장 잔고를
걱정했던
그녀는 어떻게
똑똑한 쇼핑을
하게 됐을까

매달
통장 잔고를
걱정했던
그녀는 어떻게
똑똑한 쇼핑을

누누 칼러 지음 | 박여명 옮김

하게 됐을까

이덴슬리벨

Contents

이 책은 나의 인생을 바꾼 한 해 동안의 이야기다.

뭐, 사실 그보다 앞선 1년 전에도 내 인생은 한 차례 변화를 겪었다. 당시 우리 가족은 한꺼번에 불어닥친 여러 운명의 장난들로 힘든 시간을 보냈다. 그 나락에서 벗어나 다시 일상으로 돌아오기까지 몇 달이라는 시간이 필요했다.

디딜 곳이라고는 없이 계속해서 추락하는 것만 같던 그 시간은 나에게 쇼핑 중독을 불러일으켰다. 그 결과 나는 어떻게 하면 엄마와 오빠를 포함한 우리 가족이 정상적인 삶을 살 수 있을지 고민하는 대신 자주색 저지 상의가 내 보라색 원피스와 어울릴 것인지 고민하는 데에만 몰두했다. 거기에는 또 어떤 부츠가 어울릴까? 아니, 회색 리넨 팬츠를 주문하는 게 나을까? 그것도 아니면 초록색이 더 나을까?

나는 십대 시절부터 옷 사는 것을 좋아했고, 그보다 더 어릴 때에도 패션에 관심이 많았다. 내가 어릴 때 엄마는 핑크색과 관련된 것이라면 모두 나를 달래는 도구로 활용했을 정도였다. 끝도 없이 추락하는 것만 같던 그 시절에도 그랬다. 그때에도 쇼핑

을 향한 나의 열정은 통제 불가능의 문턱에까지 도달해 있었다. 이는 내 통장 잔고와 사랑하는 남편 플로리안의 반응에서 확연히 드러났다. 그는 어느 순간부터 내가 사는 물건들에 대해 시큰둥한 반응을 보였다. 새 물건을 사도 '자기'가 마땅히 보여주어야 할 반응을 보이지 않았던 것이다. "자기야, 이것 좀 봐! 새로 샀다!"라고 말하면 "잘 어울려. 예쁘다. 내 마음에도 드는데?"라고 반응해야 정상 아닌가! 그러나 어느 순간부터 이런 반응은 꿈도 꿀 수 없는 일이 되었다.

심지어 나는 그의 눈에 띄지 않도록 새로 산 물건들을 감추는 단계에까지 이르렀다. 쇼핑한 물건을 집에 몰래 가지고 들어와 옷장에 넣어뒀다가 며칠 혹은 몇 주가 지나서야 개시한 것이다. 플로리안이 물건에 관심을 보이면 '원래 있던 것'이라고 변명하기 위해서였다. 그로부터 한참 후에 내가 쇼핑 다이어트를 시작하자 플로리안은 그제야 그 방법이 정말 최악이었다고 고백했다. 당시 플로리안은 내가 계속해서 옷을 사들인다는 사실을 알고 있었다. 우리는 쇼핑 후 생긴 종이 가방이나 비닐봉지를 부엌에 모아두곤 했는데, 그 양이 계속해서 불어나고 있었던 것이다. 그저 내가 힘든 시간을 견디고 있다는 사실을 알았기에 별말을 하지 않았을 뿐이었다.

쇼핑 다이어트와 관련해 한 가지 더 덧붙이자면, 나는 일명 '쇼핑 파업'을 하는 동안 마음이 약해지지 않도록 처음부터 블로

그를 시작했다. 내게 블로그 *ichkaufnix.wordpress.com*는 말하자면 자기 제어를 위해 고안해낸 가스 밸브 같은 용도였다. 쇼핑을 하지 않겠다고 했으면서 결국 새 옷을 사고 말았다고 익명의 대중 앞에서 고해한다는 것은 그 자체만으로도 징벌이 될 수 있기 때문이다. 나는 자신을 과소평가하거나 다른 사람 앞에서 스스로를 우스꽝스럽게 만들고 싶은 생각은 추호도 없었다.

같은 시각, 빈에서 서쪽으로 몇 킬로미터 떨어진 아름다운 도시 뮌헨에도 나와 같은 생각으로 고민에 빠진 사람이 있었다. 바로 카트린이었다. 그녀 역시 1년 동안 쇼핑 휴식기를 가지기로 하고 이를 주제로 블로그를 운영하고 있었다. 카트린은 거기에 '쇼핑 다이어트'라는 이름을 붙였다. 하지만 나는 본래 다이어트라면 종류를 불문하고 사양인 데다 단어를 듣는 것만으로 기분이 나빠져서 손톱을 물어뜯을 정도였으므로 내 프로젝트에는 다이어트가 아닌 다른 이름을 붙이기로 했다. 어떤 때는 '쇼핑 단식 기간', 또 어떤 때는 '쇼핑 휴식기', 또 어떤 때는 '쇼핑 파업'이라고 하기로 한 것이다. 솔직히 고백하자면, 다이어트가 더 정확한 명칭인 것은 맞다. 사실상 내가 한 일은 엄청난 소비의 양을 줄인 것이기 때문이다. 무엇보다 이 책을 쓰면서 나는 쇼핑 다이어트라는 말이 정말 딱 들어맞는다는 사실을 실감하게 되었다. 쇼핑 다이어트라는 단어를 이 책에서 사용할 수 있게 해준 카트린에게 진심으로 감사의 인사를 전한다. 옷을 사지 않고 지내야 했

던 1년이라는 시간은 우리가 나눈 대화와 서로에게 건넨 격려 덕분에 더 풍요로울 수 있었다.

무엇보다 나와 모든 일을 함께 겪고 이겨내주었던 내 가족, 남편, 친구들에게 가장 감사하다. 그 모든 것이 제자리를 찾았다는 사실에 대해서도. 그러한 의미에서 이 책을 엄마와 데니사, 두 사람에게 바친다.

누누 칼러

December

옷의 산

"자기야, 더 늦기 전에 침실에서 저 거대한 산 좀 치워줄래?"

이런 젠장. 이제야 편안하게 소파에 앉아서 조용히 드라마 좀 보려고 하는데 내가 세상에서 가장 사랑하는 남자가 잔소리를 한다. 그래, 뭐, 좋다. 엄밀히 따지자면 나는 사흘 연속으로 저녁에 소파에 앉아 텔레비전을 보고 있으니까. 하지만 나는 지금 저 드라마에 푹 빠져 있고, 남녀 주인공이 잘 될지(뭐 당연히 그럴 테지만) 그리고 그들이 함께 지구를 구하게 될지(물론 이것도 항상 해내곤 하지만)가 너무 궁금해서 중단하기가 어렵다.

또 한 가지. 내가 세상에서 사랑하는 저 남자는 대체 왜, 내가 산처럼 쌓아올린 무질서한 옷들을 해체하려는 것인가? 어차피

그것들은 하나의 더미를 이루고 있는 데다 방 여기저기에 흩어져 있지도 않은데 말이다! 대체 뭐가 문제란 말인가! 게다가 저 '옷 산'을 저토록 사랑스럽게 쌓아준 장본인은 저 남자가 아니었던가? 물론 저 옷 산이 현재 약 50제곱센티미터의 규모를 자랑하며 방 한구석을 차지한 것은 사실이지만 지금 여기서 크게 문제 삼을 일도 아니다. 게다가 나는 지금 방을 치우고 싶은 마음이 전혀 없다. 뭐, 그런 마음이 드는 경우가 극히 드물긴 하지만.

"꼭 해야 해? 지금 이거 너무 재밌는데……."

나도 짜증을 냈다.

"자기야, 저것 때문에 필요한 물건을 찾을 수 없게 되면, 그때는 치운다고 약속했지? 그리고 이번에는 저 옷 산이 옷장 위가 아니라 옷장 앞에 쌓여 있어서 우리 두 사람 모두에게 문제가 된다고."

내가 세상에서 가장 사랑하는 남자가 냉정하게 대답했다. 나는 그가 저런 말투로 이야기하는 것이 무척 싫다.

하나 더 고백하자면, 나는 옷 정리라는 것을 모른다. 한 번도 옷을 정리해본 적이 없기 때문이다. 옷은 입고 걸치는 것이고, 정해진 장소에 정확하게 벗어 떨어뜨리면 되는 것이다. 그리하여 바닥에 옷이 안착하면 그걸로 끝이다. 나는 바로 이 습관으로 과거에 엄마를 괴롭혔고, 현재는 플로리안을 미쳐버리게 만들고 있다. 이 옷 산은 통상 2주에 한 번꼴로 무너지고 정돈된다.

내 입장을 변호하자면 이러하다. 사실 내가 무지막지하게 지저분한 것은 아니다. 그저 정말로 많은 분야에 걸쳐 세상에서 가장 멋진 파트너라고 꼽을 수 있는 내 남편 플로리안이 하필이면 정리정돈에 지나치게 집착하는 것뿐이다. 난 그런 행운 아닌 행운을 가진 여자일 뿐이고, 내 곁에 있는 남자는 메모지를 책상과 수평으로 모서리에 맞춰 정리해놓고, 사용한 냄비는 요리하는 동시에 씻고 싶어 할 뿐이다.

그럼에도 그의 말이 옳다는 건 나도 인정하고 있다. 저 옷 산은 내가 보기에도 젠장, 너무 높이 치솟은 상태였다. 어떻게 된 일인지 저 산더미는 무너지지도 않는다. 아예 저대로 굳어버린 것도 같았다. 나는 옷더미에서 기모 재킷 하나를 집어당기며 생각했다. 그래, 내가 쇼핑을 자주 가긴 했어. 마지막으로 텍스틸슈베덴 원서에서 저자가 자주 찾는 값싼 브랜드의 의류 체인점. 가칭에 간 게 언제였더라? 나는 옷 산의 규모를 줄이며 생각했다. 텍스틸슈베덴은 내가 사랑해 마지않는 의류 브랜드 체인점이다. 그곳에는 항상 새로운 제품들이 가득하고, 모든 제품이 모던한 감각을 지닌 데다 또 어마어마하게 저렴하다.

그리 오래된 것 같지는 않다. 2주가 지났나, 뭐 그런 것 같다. 그때 내가 뭘 샀더라? 아 맞다. 5유로를 주고 스커트 하나를 샀어. 근데 그 스커트가 어디 있지? 어디 저 산 속에 파묻혀 있을 것 같은데. 딱 한 번 입은 치마다. 한 번 더 입어도 괜찮을 것 같

은데……. 어라, 빨간색 긴팔 셔츠도 저기 있다! 아주 편안하고 새로 산 치마와도 잘 어울린다! 이 셔츠도 산 지 몇 주밖에 되지 않았다. 그런데…… 내가 이걸 빨긴 했던가? 옷을 입고 나서 빨아두는 데도 슬슬 익숙해져야 할 텐데. 앗! 청재킷! 너 여기 있었구나!

옷 산의 크기는 조금씩 줄어들기 시작했다. 그러나 동시에 나는 불쾌해지고 있었다. 내게는 입을 것이 너무 많고, 그럼에도 쇼핑을 너무 자주 한다. 어떻게 해도 이 사실을 부인할 수는 없었다. 거기다 내가 세상에서 가장 사랑하는, 오늘따라 더 예리한 내 남자는 지나가다 말고 아픈 곳을 딱 골라 찌른다.

"거 봐, 옷장에 다 들어가지도 않잖아."

그래, 내 생각도 그렇다. 내 눈에도 보인다고. 그러니까 저리 안 가?

플로리안은 다시 옷 산과 나를 남겨두고 홀연히 사라졌다. 인내심을 잃은 나는 남은 옷들을 한 번에 낚아채서 서랍장에 쑤셔 넣었다. 금방이라도 터져버릴 것 같은 옷장의 신음 소리를 무시하려고 애쓰면서 말이다. 젠장, 이거 뭐 무슨 옷이 어디 있는지 도무지 알 수가 없잖아. 나에겐 5유로짜리 스커트가 세 벌이나 있으며, 산 지 몇 주도 되지 않아 존재 자체를 새카맣게 잊어버린 빨간색 긴팔 셔츠도 있다. 부끄러웠다. 사실 부끄럽기는 셔츠도 마찬가지였다. 함께 구입한 황토색 골지 스커트도 민망하기

그지없었다(그 스커트는 또 어디 있더라?).

이 옷들이 내 옷장에 들어오게 된 경위는 이랬다. 내 옷장에는 매우 다양한 옷들이 존재하지만 단 하나, 우아한 스타일의 옷은 없다. 본래 나는 우아한 것을 좋아하지 않는다. 편안하면서도 모던하고 그러면서도 자유롭고 알록달록하고 여성스러운 옷을 선호한다. 마치 스페인에서나 볼 수 있을 것 같은 그런 패션 말이다. 정확히는 내 옷장을 채운 그 다양함이 내 취향이다. 그리고 비싼 것을 좋아하지 않는다! 우아하고 고상한 옷? 그런 건 전혀 마음에 들지 않는다.

하지만 얼마 전 우아한 옷을 입을 일이 생기고 말았다. 고상한 분위기의 결혼식에 초대를 받은 것이다. 엄마 친구분의 결혼식이었는데 빈 도심 가장 중심부에 있는 300제곱미터짜리 펜트하우스에서 치러졌다. 나는 무지개색깔별로 옷을 가지고 있었지만(물론 무지개색이라고 하기에는 조금씩 때가 타긴 했다) 결혼식 참석용으로 적절해 보이는 옷은 없었다. 그래서 몇 주 전, 퇴근하자마자 우아한 옷을 찾아 나섰던 것이다.

하지만 나는 원하던 스타일의 옷을 사지 못했다. 대신 그동안 매진되어 살 수 없었던 이 골지 스커트를 건졌다! 언젠가 내 지인이 이 스커트를 입고 등장했을 때 어찌나 내 마음에 쏙 들었는지 모른다. 물론 지인이 입은 치마는 너무나도 아름다운 와인색이었지만 그래도 상관없다. 어찌 됐든 이 스커트는 사야 했다.

매진이 임박한 데다 무려 15유로나 세일하는 중이었으니까. 그리고 나는 안전하게 와인색 셔츠도 함께 구입했다.

집에 돌아가는 길, 나는 그 순간부터 후회하기 시작했다. 이것은 최선의 행동이 아니었다. 결국 나는 호주에서 구입한, 내가 가장 좋아하는 드레스를 입고 결혼식에 참석했고, 예상대로 사람들에게 많은 칭찬을 받았다(물론 그 옷은 편하기까지 했다).

이런 일이 처음은 아니다. 내게 쇼핑은 너무나도 멋진 취미 생활이자 일상의 스트레스를 날려버릴 수 있는 탈출구다. 쇼핑을 할 때는 텍스틸슈베덴에 진열된 옷들을 살펴보며 집에 있는 빨간 부츠와 어울릴지 말지만 고민하면 된다. 쇼핑은 나를 행복하게 한다. 게다가 분명한 '한 방'이 있다. 회사에서 지독한 하루를 보낸 날이면, 구두와 니트를 몇 켤레, 몇 벌씩이나 잔뜩 사 들고 집에 돌아온 일이 얼마나 많았던가.

하지만 또 생각해보면 일이 잘 풀릴 때도 쇼핑을 하러 간다. 일이 잘되고 있으니 나에게 주는 보상 차원에서랄까? 게다가 스커트가 5유로, 니트가 10유로밖에 안 한다는 건 정말 어마어마한 일이지 않은가. 친구들하고 술 한잔하는 값보다 훨씬 싸니 말이다.

하지만 지난 몇 년간 나는 어리석게도 너무나 자주 쇼핑을 즐겼다. 마치 마약 중독자들이 그러하듯 쇼핑을 해도 너무 많이 해서 그 효과도 그리 오래가지 않게 되었다. 실제로 나는 새로 사

온 물건들을 풀어보면서도 다음번 쇼핑을 생각하곤 했다. 특히 올해 나의 쇼핑 횟수는 과도하리만치 많았다. 회사에 좋은 일도 있었지만 나쁜 일도 그만큼 많았기 때문이었다.

그러나 이제는 진지해져야 할 때였다. 올해 나의 인생은 햇살 가득한 나날들이라는 표현의 정반대였다. 그래도 그동안 나는 우리 가정에 찾아온 불행을 잘 견뎌냈고 최근 들어 몸 상태도 다시 좋아졌다. 6개월 전에 새로 입사한 직장이 나쁜 일보다 좋은 일이 많은 곳인 데다 비록 지난해에 위기가 있었지만, 남편과 좋은 관계를 유지한 덕분이었다.

문제는 쇼핑을 좋아하는 것만이 아니었다. 옷이 너무 많아 뭘 입을지 선택하기 어렵다는 것도 간과할 수 없는 문제였다. 사실 이것은 내 어린 시절 경험에서 비롯된 트라우마이기도 했다. 당시 나는 옷이 별로 없어서 옷장 한 칸을 다 쓰지도 못할 정도였고, 그래서 늘 새 브랜드의 청바지를 사달라고 몇 주 동안이나 엄마를 졸라야 했다. 텍스틸슈베덴이 있던 시절도 아니니 오죽했겠는가.

어쨌거나 아침에 일어나 샤워를 하며 오늘은 어떤 새 옷으로 즐거움을 얻을지 생각하는 것은 그 자체만으로 나를 행복하게 했다. 그리고 바로 그 옷을 입을 수 있다는 것도 말이다.

할렐루야, 드디어 옷 산이 해체되고 정리가 끝났다. 거의 1시간은 걸린 것 같다. 하지만 내가 누구인가! 바로 누누가 아닌가!

옷의 산 문제는 해결되었지만, 이것은 그야말로 빙산의 일각에 불과했다. 내게는 정말로 해결해야 할 큰 문제가 하나 있었다. 바로 새 옷을 너무 자주 산다는 것. 그러나 크리스마스를 앞두고 쇼핑몰에서 판매되고 있는 한정판 옷들은 그 사실조차 깨닫지 못하게 만들고 있었다.

12월 27일

드디어 휴가다!

휴가, 드디어 휴가다. 몇 주 전부터 나는 목이 빠져라 이 휴가를 기다렸다. 플로리안과 2주 동안 휴가를 즐기기로 했기 때문이다. 몇 주 동안 계속된 빈의 어두컴컴한 하늘과 영하의 기온에서 벗어나 20도에서 25도 사이의 적절한 기온이 맴도는 곳, 바로 테네리페 섬스페인 카나리아 제도에 있는 섬. 카나리아 제도에서 규모가 가장 크다에서 말이다! 함께 떼이데 화산을 오르고 한겨울에 바다에서 수영을 하고 렌터카를 타고 섬 곳곳을 탐험하며 매일 싱싱한 생선 요리와 카나리아 전통 감자를 먹을 수 있다니! 몇 년 전부터 플로리안과 꿈꿔왔던 광경이었다.

그런데 하필이면 지금, 이 순간, 출발하기 하루 전날 저녁, 그 기쁨은 변변치 않은 것으로 변색되어버렸다. 나는 휴가를 무척

이나 사랑하지만, 또 그만큼 여행 가방을 싸는 것도 싫어한다. 내 남편은 짐을 싸는 데 30분이면 충분하지만 나는 무려 반나절이 걸리기 때문이다. 그리고 대부분의 경우 내 여행 가방은 제대로 닫히지 않는 반면, 플로리안의 가방에는 늘 자리가 남는다. 정말이지 수수께끼가 아닐 수 없다. 여행 가방을 닫을 수 있는 현실적인 방안을 모색하기 위해 여러 벌의 셔츠와 스커트, 반바지, 탑 등을 도로 꺼내고 있을 때였다. 친구 지나가 문자를 보내왔다.

"빨간색 속옷 꼭 챙겨! 스페인에서는 행운을 가져다준다고 31일 밤에 빨간색 속옷을 입는대. 올해 안 좋은 일이 많았으니까 고민하지 말고 챙겨. 빨간색 속옷 있지?"

물론 있다. 하지만 약 5년 전에 구입한 것으로 기억되는 그 빨간색 속옷 세트는 무용지물이다. 그때보다 살이 쪘기 때문이다. 그 외에 내가 가진 속옷이라고는 흰색, 검은색, 알록달록, 스트라이프, 터키색, 오렌지색, 보라색, 무늬 있는 것, 레이스가 있는 것과 없는 것이 전부이다. 빨간색, 내게 맞는 빨간색 속옷은 없다.

그러니 출발, 나는 빨간색 속옷을 사야 한다.

어디로? 뭐, 고민할 것 있나. 텍스틸슈베덴으로!

약 45분 후. 나는 집으로 돌아오는 지하철에 앉아 있었다. 그렇다. 나는 빨간색 속옷을 발견했다. 하지만 빨간색 속옷과 함께 검은색 상의 하나를 무려 2유로에 구입했다. 거기다 15유로를 주

고 초록색 바지 하나를 입어보지도 않고 서둘러 샀으며, 믿을 수 없을 만큼 편안한 적갈색 블라우스도 샀다. 이 블라우스는 정말이지 테네리페 섬과 딱 맞았다. 매년 크리스마스가 지나면 어김없이 찾아오시는 지름신은 오늘도 나를 찾아 강림하셨다. 나는 총 48유로를 지출했다. 하지만 다른 곳이었더라면 이 가격을 다 해도 빨간색 속옷 하나 사지 못했을 것이 분명하다. 그러므로 성공이다!

하지만 여행 가방은 여전히 답보 상태였다. 플로리안은 늘 그렇듯이 이번에도 내 신발 몇 켤레를 자기 가방에 넣어주었고, 늘 그렇듯이 매우 탐탁지 않은 반응을 보였다. 그리고 늘 그렇듯 여행을 가는 데, 이 많은 물건이 대체 무슨 소용이냐며 승강이를 벌였다.

플로리안은 이 모든 게 전부 얼마인지 알기나 하느냐고, 옷장 주변에서 이 난리를 벌이는 게 얼마나 짜증나는 일인지 아느냐고 따져 물었다. 그러고는 내가 너무나도 변덕스럽다며 쏘아붙였다. 나는 늘 그렇듯이 내가 사랑하는 저 남자가 정말 아무것도 모른다고 생각하고 있었다.

이번에는 평소보다 심각했다. 우리는 심하게 싸웠다. 공항으로 이동해서 탑승 수속을 하는 내내 꼭 필요한 말만 했다. 침묵이 계속되는 동안 한 가지 생각이 떠올랐다. 그렇다. 내가 절제하지 못한다는 남편의 주장은 옳다. 내가 너무나도 많은 옷을 갖고 있

다는 주장도 특정 시각에서 보자면 옳은 말일지도 모른다.

나는 지난 몇 달간의 지출 내역을 확인해볼까 잠시 고민하다 이내 생각을 접었다. 몇 푼 정도가 아니라는 건 나도 안다. 내 쇼핑 습관이 문제가 되는 건 비단 남편이 싫어한다는 한 가지 이유만이 아니었다. 나는 그렇게 폭풍 쇼핑을 즐길 만큼 돈을 많이 벌지 못한다. 그럼에도 모든 것을 사들인다. 그것이 어리석은 일이라는 것도 안다. 하지만 어쩌겠는가. 월말이면 이미 다 사라지고 없는 것을.

그 순간, 갑자기 떠오른 생각이 있었다. 1년 동안 옷을 사지 말자! 이것을 해낼 수만 있다면 한편으로는 나의 언행일치를 증명할 수 있을 것이고, 또 한편으로는 개관 가능한 옷장을 갖게 될 수 있을 것이다.

진짜?

진짜 1년 동안 옷을 사지 말자고?

이상하게도 전혀 두렵지가 않았다. 오히려 안도감 같은 것이 찾아왔다. 나는 옷이 필요해서 쇼핑했던 게 아니었다. 이는 너무도 명백한 사실이었다. 그 순간 나는 비행기 안에서 다짐하고 있었다. 누누, 너는 좋은 사람이잖아. 너는 지금 쇼핑에 중독되었어. 벗어나야 해. 반드시.

하지만 한 가지 방해 요소가 있었다. 나는 어릴 때부터 무언가를 하고자 하면 그 즉시, 당장 시작해야 직성이 풀리는 성격

이었다. 장기 계획이나 목표를 세우는 것은 나와 어울리지 않았다. 일반적으로 나의 시간관념은 다음 주 주말 혹은 다음번 여행, 다음번 지출 내역 확인 때까지다. 이런 내가 무려 1년이라는 시간 동안 약해지지 않고 견딜 수 있을까? 휴! 갑자기 나에 대한 의구심이 커지기 시작했다. 그러나 동시에 해낼 수 있다는 확신 또한 마음 깊은 곳에서부터 솟아나고 있었다.

이제 며칠만 지나면 연말이니 시기도 딱 좋았다! 그렇다면 새해 계획으로도 나쁘지 않을 것 같았다. 하지만 장애물이 또 있었다. 테네리페 섬에 머무는 동안 한 번은 바르셀로나에서 주말을 보내기로 했기 때문이다. 친구 한 명이 몇 년 전부터 바르셀로나에 살고 있는데, 이 무슨 우연의 일치인지 그의 아내가 대규모 의류 회사에서 일한다고 했다. 여기에서 중요한 건 바로 직원 할인가라는 거다.

이 말인즉슨 내가 1년 동안 아무것도 사지 않는 것을 해내려면 빈으로 돌아간 다음부터 시작해야 한다는 의미다. 단 1분도 그보다 앞당길 수는 없다.

정말 그래야만 하나?

나는 플로리안에게 계획을 이야기하기까지 이틀 정도 더 머뭇 거렸다. 테네리페 섬에 도착해 바다를 바라보는 순간 다시 화해 모드에 돌입했음에도 말이다. 플로리안이 비웃을 거라거나, 믿지 않을 거라거나, 내가 어리석다고 생각할 거라거나, 나와 내기를 할 거라거나 뭐 기타 등등의 이유로 두려워서 말을 못했던 것은 아니었다. 오히려 플로리안이 잔뜩 신이 나서 당장, 지금, 얼른 쇼 핑을 멈추라고 압박할까 봐 두려웠다.

물론 플로리안은 깜짝 놀랐다. 처음에는 생각도 없이 "내 말 이! 자기가 지금 누더기 옷을 입고 있는 것도 아니잖아!" 따위의 말을 하긴 했지만, 이내 평안한 미소를 지으며 말을 이어갔다.

"좋은 계획인 것 같아. 돈 모으는 데도 도움이 될 것 같고. 하 지만 진짜 할 거라면 뭔가를 이뤄냈으면 좋겠어. 1년 동안 쇼핑 을 하지 않는 게 사실 그렇게 어려운 일은 아니잖아."

물론 그렇다. 그의 말이 맞다. 1년 동안 옷을 사지 않는 것은 생각보다 큰일이 아닐 수도 있다. 실제로 어떤 사람들은 그렇게 1년을 보내기도 한다. 하지만 또 생각해보면 내게는 그렇게 쉽지 만은 않은 일이다. 나에게 1년간 쇼핑을 하지 않는다는 것은 정 말이지 엄청난 과제가 아닐 수 없다.

플로리안은 계속해서 설명을 이어갔다.

"자기 환경단체에서 일한 지 6개월 됐지? 혹시 이 모든 옷이 어디에서 생산되는지 생각해본 적 있어? 그 과정이 매우 불공정하다는 거 알고 있잖아."

이번에도 그의 말이 맞다. 나 역시 솜을 만드는 데 엄청난 양의 물이 필요하다는 것을 익히 들은 바 있고 의류 생산 공장에서 일하는 노동자들의 인권이 존중되지 않는 현실도 잘 알고 있었다.

하지만 쇼핑몰에 들어가기만 하면 내가 살 옷에 대해서만 생각하게 된다. 그리고 어떤 옷이 집에 있는 옷과 어울릴지, 그것 하나만 고민하게 되는 것이다. 쇼핑을 할 때 생각이라는 걸 하긴 한다면 말이다.

가끔은 입구에서 뇌를 버리고 쇼핑몰에 들어온 사람처럼 생각 없이 옷을 사들일 때도 있었다. 정말 완벽한 구두 매장을 발견했을 때, 그리고 곳곳에 매진된 상품들이 있을 때, 아마도 많은 여자가 나와 같은 경험을 해보았을 것이다. 상황이 이러한데 이 구두를 만들기까지 누가 관여했으며, 인권이 보호되는 노동 환경에서 생산된 제품인지 아닌지를 생각할 수 있겠느냔 말이다. 어찌 됐든 지금까지는 그러지 않았다.

내일부터 시작하라고?

"고민할 거 뭐 있어? 어차피 내일모레가 31일인데, 바로 시작하면 되지 않아?"

그럼 그렇지. 플로리안은 예상대로 나를 압박해오기 시작했다. 내 이럴 줄 알았어.

"자기야, 우리 크리스토프와 마리아 만나러 바르셀로나에 가기로 한 거 잊었어? 내가 그렇게 좋아하는 그 화려한 브랜드, 바르셀로나 거라고. 몰라서 이래?"

크리스토프는 빈 출신의 친구로, 이상형을 만나 그녀와 함께 바르셀로나에 살고 있다.

"에이, 왜 그래. 기왕 하기로 한 거 제대로 해야지. 나도 자기 도우려고 1년 동안 뭔가 금지할 만한 걸 찾고 있는데. 1년간 쇼핑 금지야 뭐 나한테는 어려운 일은 아니고. 자기는 뭐 생각나는 거 없어?"

뭐가 그리도 신이 났는지, 플로리안은 연신 싱글벙글했다.

플로리안은 상당히 자신만만해 보였다. 내게 쇼핑 다이어트만큼의 강력한 타격을 입힐 만한 것이 자신에게 있을 리 없다고 확신하는 모양이었다. 게다가 그는 자기가 무엇을 자제한다는 것 자체를 그리 어려워하지 않는, 말과 행동이 일치하는 사람이라

는 사실도 알고 있었다. 잠깐 기다리라고, 이 남자야. 입이 떡 벌어지게 만들어줄 테니까. 그 오만한 콧대를 납작하게 해주지.

"그럼 이건 어때? 1년 동안 자기는 젤리를 먹지 않는 거야."

나는 아주 다정한 눈빛을 보내며 말했다. 너무나도 다정하게. 플로리안이 그토록 사랑해 마지않는 곰 젤리의 달콤함을 꼭 빼어닮은 눈빛으로.

몇 초간 플로리안의 얼굴은 굳어 있었다. 내 통통한 몸매에 비해 플로리안은 매우 얇고 삐쩍 마른 타입이었지만, 몸매와는 어울리지 않게 젤리에 강한 집착을 보였다. 실제로 그는 한 번 젤리 봉지를 뜯으면 채 5분도 걸리지 않아 다 먹어치우곤 했다. 젤리를 몇 개 단위로 먹는 것 따위는 그에게 있을 수 없는 일이었다. 요컨대 눈 깜짝할 사이에 젤리 봉지를 비우는 게 플로리안의 평소 습관이었던 것이다.

"그러니까 자기야, 자기도 1년 동안 젤리 먹지 마."

플로리안은 몇 초 동안을 망설였다. 몇 초. 그 짧은 시간 동안 플로리안의 얼굴에는 정확히 '절망'이라는 글자가 쓰여 있었지만, 그는 이내 동의했다.

"좋아. 그건 자기가 쇼핑을 안 하는 것만큼이나 내게도 어려운 일일 테니까. 인정!"

플로리안은 깊은 한숨을 내쉬었다. 그러나 나는 이토록 멋진, 의리를 아는 남자가 내 거라는 사실에 마냥 행복했다. 플로리안

이 이제부터 자신이 그토록 사랑해 마지않는 간식을 끊어야 한다는 사실을 어떻게든 받아들이려고 애를 쓰는 동안 나는 그의 기분은 아랑곳하지 않고 빠르게 말을 이어갔다.

"빈에 돌아오는 즉시 내 옷들이 어디서 만들어졌는지 알아보겠어. 내 옷 중에 제일 많은 브랜드, 그 회사가 어떤지도 알아볼 거고. 니트도 직접 짜고, 스커트도 직접 만들어 입겠어! 그래! 난 할 수 있어! 버려야 하는 건 버릴 거야. 나한테 진짜 옷이 몇 벌이나 있는지 제대로 알아보고 싶어. 집에 도착하는 즉시 다 세어 볼 거야."

나는 숨 쉴 틈도 없이 말을 뱉어냈다.

"단, 이 모든 건 여행이 끝난 다음의 이야기야. 알겠지? 바르셀로나에서는 꼭 쇼핑을 하고 싶단 말이야."

내가 떠드는 동안 플로리안은 아무런 말이 없었다. 아마도 1년이라는 시간이 그리 짧지 않다는 것을 다시 한 번 깨달은 모양이었다. 게다가 더 심각한 문제가 있었다. 플로리안은 풀이 죽은 목소리로 말했다.

"그런데 자기야, 올해가 하필이면 윤년이다. 무려 366일 동안 젤리를 못 먹는다는 건…… 그건 정말 너무해!"

January

쇼핑 패닉은 허락되지 않는다

테네리페 섬은 여러모로 장점이 많은 곳이었다. 일단 쇼핑 다이어트에 대한 생각을 잊게 하는 곳이었다.

매일 저녁 플로리안과 나는 호텔에서 나와 구 시가지를 거닐며 어떤 레스토랑에서 저녁을 먹을까 고민했다. 이곳 상점들은 대개 오스트리아보다 늦은 시간까지 문을 열었다. 게다가 플로리안도 내 쇼핑에 매우 호의적이었다. 그는 내가 진열창 쪽으로 아주 눈곱만큼만 시선을 돌려도 들어가보자고 권유하기까지 했다. 사실 그동안 플로리안은 '쇼핑하는 누누 뒤꽁무니 따라다니기'에서 놀라운 인내심을 보여주었다. 이제 얼마 후면 1년이라는 시간 동안 이 행위가 사라질 테니 기쁜 마음으로 자비를 베푼 것이다.

단, 이와 관련해서 분명한 사실이 하나 있다. 나는 짠돌이처럼 살다가 연금수급자가 되고 싶지도 않았지만, 그렇다고 돈을 펑펑 쓰다 거지가 되고 싶지도 않았다. 이 양 극단의 사이에 낀 사람들을 위해 존재하는 것이 바로 짝퉁 아니겠는가. 어딜 가든 짝퉁 향수며(참고로 내가 가장 좋아하는 짝퉁 향수는 '휴고 보오스'다) 화재의 위험이 있어 촛불 주위에는 반경 2미터 안에도 다가갈 수 없을 것 같은 짝퉁 고무 신발이며, 가짜 헤어 액세서리가 가득했다. 괜찮은 물건을 파는 곳은 단 한 곳뿐이었다. 하지만 그곳에 도착했을 때, 플로리안은 수십 번의 매장 구경으로 지쳐 있었고, 그가 내게 허락한 쇼핑 할당량은 이미 소진된 후였다. 아쉽지만 뭐 그럭저럭 괜찮다. 어차피 내 가방은 이미 꽉 차서 닫히지도 않는 데다, 며칠 후면 바르셀로나에 갈 것이므로.

그렇다. 나는 몇 주 전부터 바르셀로나에 푹 빠져 있었다. 바르셀로나! 쇼핑! 화려한 원피스와 코트! 만세! 그러므로 지금 즉시 쇼핑을 금하는 것은 너무 가혹한 일이다. 나는 라 람블라 거리 바르셀로나의 메인 스트리트의 컬러풀한 대형 매장과 고딕 지구 바르셀로나 관광의 중심지로 구시가의 중앙에 위치의 작지만, 매혹적인 상점들을 갈망하고 있었다. 유럽 전역에 유행 중인 패치워크 여러 가지 색상, 무늬, 소재, 크기, 모양의 작은 천 조각을 서로 꿰매 붙이는 것 무늬의 원피스라니! 그것도 본고장에서 훨씬 저렴한 가격에! 기대된다, 기대돼!

그렇지만 한 가지만은 굳게 결심했다. 매장을 둘러보는 것은

허락하되 쇼핑은 금지다. 쇼핑 없는 한 해를 준비한답시고 기본 아이템들을 또 살 필요는 없다. 내가 가진 스타킹과 셔츠들은 실로 그 양이 어마어마해서 어떤 옷이 어디에 몇 벌이나 있는지를 알아보기란 이미 불가능하다. 그러므로 여기에 또 옷을 더할 필요는 없다. 게다가 왠지 모르게 부정행위를 저지르는 듯한 기분이었다. 자, 그러니 또다시 공황 상태에 빠지지는 말자. 심호흡하자. 들이쉬고, 내쉬고, 들이쉬고, 내쉬고.

1월 13일

바르셀로나, 그리고 임직원 할인가

"그래서, 마리아와는 언제 쇼핑하기로 했어?"

크리스토프가 물었다. 마리아는 스페인에서 가장 규모가 큰 의류 회사에서 일하는 친구다. 그리고 마침 그 본사는 바르셀로나 외곽에 있었다.

'임직원 할인가'라는 단어가 마치 노래처럼 내 귓가에 울려 퍼지고 있었다. 서서히 내면의 긴장이 고조되기 시작했다. 내 안에서는 두 가지 생각이 치열한 싸움을 벌이는 중이었다. 악마는 계속해서 같은 말을 반복하며 나를 불안하게 만들었다.

"사! 지금 사! 사라고! 당분간은 못 사잖아!"

그러면 천사가 마치 주문을 외우듯 대답했다.

"필요한 것도 없잖아. 옷장에 걸려 있는 수많은 옷을 생각해. 어차피 쇼핑 안 하는 것에 적응해야 하잖아?"

내 손에 들린 와인 잔도 결코 내 마음을 평안하게 해주지는 못했다.

<center>1월 14일</center>

마지막 카운트다운

토요일 정오, 바르셀로나. 때가 왔다. 어제는 전형적인 관광 일정을 소화했으니 오늘은 쇼핑이다. 나는 거의 축제에 온 듯한 기분으로 화려한 옷들이 가득한 바로 그 브랜드 매장에 들어섰다. 하지만 정말 갖고 싶을 만큼 예쁜 옷은 눈에 띄지 않았다.

너무도 실망스러웠다. 기회는 오늘 단 하루뿐인데, 마음에 드는 옷이 없다니!

몇 시간 후 인내심이 한계에 달한 플로리안은 내게 1시간의 쇼핑 시간을 더 주고는 사라져버렸다. 쇼핑 시간을 '더' 준다니, 마음에 드는 옷을 하나도 못 건진 마당에 그게 대체 무슨 말인가? 쇼핑을 안 한 거나 마찬가지인데 말이다.

나는 고집스럽게 몇 블록이나 더 가야 있는 어느 브랜드 매장

으로 향했다. 사실 빈에도 들어와 있는 매장이었지만 나는 뭐든 사고야 말겠다는 일념 하나로 그곳에서 가까스로 터키색의 니트 원피스 하나를 건졌다. 다소 억지스럽게 산 옷이긴 했지만 기뻤다. 드디어 내 손에 쇼핑 봉투를 쥐게 되었으므로!

"그래서, 뭐 좀 건졌어?"

그 사이 평안을 되찾은 플로리안이 나를 반기며 물었다.

나는 솔직하게 대답했다.

"응, 터키색 원피스!"

"터키색? 이야, 그것 참 여태껏 한 번도 보지 못한 새 아이템이네! 터키색 옷은 겨우 몇 벌밖에 없잖아!"

플로리안은 잔뜩 비아냥거리며 말했다.

그래, 좋다. 인정! 터키색이라면 사족을 못 쓴다는 내 친구들의 구박은 분명히 어느 정도는 사실이다. 터키색과 나는 떼려야 뗄 수 없는 베스트 프렌드이기 때문이다. 하지만 거의 페트롤 블루에 가까운 이 어두운 터키색은 촌스럽기 그지없는 다른 파스텔 톤의 터키색과는 차원이 다르다. 지난 몇 년간 터키색은 마치 마법을 걸듯 나를 유혹했다. 게다가 터키색을 향한 나의 사랑은 일방적인 게 아니었다. 실제로도 터키색은 내게 잘 어울렸으니 말이다.

이러한 이유로 나는 이 옷이 매우 짧은 시간 안에 또 구입한 두 번째 니트 원피스라는 사실을 기억에서 지워버렸다. 우리 집

옷장에 있는 또 다른 니트 원피스는(옷장이 아니라 옷더미에 깔려 있으려나?) 회색이어도 너무 회색이니까. 그러므로 지금 이 니트 원피스는 회색 니트 원피스와는 완전히 다른 옷이다.

내 최후의 쇼핑 데이는 아직 끝난 게 아니었다. 하이라이트가 남아 있었다. 마리아와 그녀가 일하는 브랜드 매장에 가기로 한 것이다. 영업시간이 종료되기 약 2시간 전에 만난 우리는 본격적인 쇼핑을 개시했다. 최소 세 명의 서로 다른 여인네들이 어떻게든 55사이즈에 몸을 구겨 넣어보려고 고군분투하며 흘린 땀내가 고스란히 남아 있는 간이 탈의실에서 나는 옷을 갈아입었다. 이런 젠장, 55 사이즈는 무슨! 내게는 66도 맞지 않았다. 그 사실을 미리 알았어야 했다. 내게 골반바지는 맞지 않는다. 이내 나는 흡사 비엔나소시지의 껍질을 벗겨내는 듯한 모습으로 내 다리에서 머스터드색 골반바지를 벗겨낸 다음, 파란색 니트 조끼를 입어보았다. 이건 그래도 맞기는 하네. 그 외에는 건진 게 별로 없었다. 의기양양하게 재킷과 티셔츠 몇 장을 손에 들고 마리아와 함께 계산대 앞에서 나를 기다리는 플로리안과는 대조적이었다. 뭐, 그래도 괜찮다. 마리아를 통해 더 싸게 살 수 있다는 이유만으로 필요하지도 않은 옷을 산 건 아니니까. 하지만 카운터 옆에 걸려 있는 저 화려한 스카프는 반드시 사 가야지. 살다보면 만일의 경우라는 게 늘 있는 법이니까.

결국 나는 미련을 버리지 못하고 텍스틸슈베덴에서 불필요한 것을 삼으로써 내 마지막 쇼핑을 마무리했다. 검은색과 흰색의 동그라미가 그려진 셔츠였는데, 벌써 이런 셔츠를 산 게 네 번째인가 다섯 번째인가 뭐 그렇다.

마리아와 크리스토프의 집에 도착해 새로 산 물건들을 정리한 뒤 가방을 닫으려고 애쓰는 동안(그리고 지퍼가 제발 잠기기를 기도하는 동안) 왠지 조금 불쾌해졌다. 이제 정말로 쇼핑을 할 수 없어서 기분이 나쁜 건지 아니면 내가 산 옷 중에 정말로 필요한 것이 없다는 사실을 너무나도 정확히 알고 있어서 그런 건지 나조차도 헷갈렸다.

어쨌거나 이제는 정말 현실이었다. 오늘은 여행의 마지막 저녁이었고, 이제 모든 상점은 문을 닫았다. 그리고 내일부터 나의 쇼핑 없는 한 해가 시작된다. 나는 곧 긴장을 풀고 환상적인 스페인산 레드 와인을 마시며 마리아와 대화를 나눴다. 마리아는 의류 생산에 관한 내부 정보를 잘 알고 있었다. 그녀가 들려주는 이야기는 너무나도 불합리했다. 나는 흥미진진하게 귀를 기울였다. 나는 쇼핑 다이어트를 시작하면 내가 입는 옷들이 어디에서, 어떻게 생산되는지 조사를 할 작정이었다. 그런데 본격적인 조사를 시작하기도 전, 마리아의 이야기만 듣고도 그만 입이 떡 벌어졌다. 정말 충격적이었다. 그중 가장 최악의 이야기는 이것이었다.

마리아가 다니는 의류 회사 역시 다른 여러 대기업이 그러하

듯 중국 공장에서 제품을 생산한다고 했다. 그곳에서 봉제 작업을 거친 제품들은 포장되어 배편을 통해 본사에 배송된다. 본사에 도착한 상품들은 다시 포장한 다음 또다시 배 위에 오른다. 마리아가 일하는 의류 대기업은 중국에도 진출해 있기 때문에 일부 상품들은 다시 중국으로 보내지기도 한다. 그야말로 지구 한 바퀴를 여행하는 셈이다. 사실 배편으로 상품을 운반하는 것은 친환경적인 방법이 아니었다. 환경에 미치는 악영향이 적지 않기 때문이다. 적어도 내 직장 동료가 늘 주장하던 바에 따르면 그랬다. 마리아는 핵심을 이야기했다.

"그 후에는 어떻게 되느냐? 품질이 좋지 않아서 중국 세관에서 걸려."

도저히 이해 불가능한 일이었다. 몇 주 후에 나는 이것이 그저 빙산의 일각일 뿐이라는 사실을 알게 될 테지만, 이 정보만으로도 새로 산 조끼를 비판적인 시선으로 바라보기에는 충분했다. 조끼야, 조끼야, 아름다운 니트 조끼야, 너는 도대체 어디에서 왔니? 이 털실은 어디에서 왔으며, 누가 어디에서 염색한 거니? 어떤 기계가 너를 짰으며 누가 너를 바느질 했니? 그리고 네가 겪은 것과 같은 과정을 내 옷장 속에 있는 모든 옷이 경험한 거니?

이날 저녁 나는 오랫동안 잠에 들지 못했다.

옷 한 벌이 있다. 면은 미국에서, 폴리에스테르 부분은 극동 아시아에서 왔다. 봉제 작업은 독일에서 이루어졌고, 재단은 튀니지에서, 판매는 이곳 오스트리아에서 이루어졌다. 이 옷은 무려 1만 9천 킬로미터(지구 세 바퀴) 가량을 여행했다. 갈수록 유행이 빠르게 변하면서 상대적으로 환경을 덜 파괴하는 운송수단(배나 기차, 이산화탄소 배출이 적은 트럭 등)은 등한시되고 있다. 유행의 속도에 발을 맞추기 위해, 마치 상하기 쉬운 음식 같은 상품들처럼 비행기로 운송되기 시작한 것이다. 같은 거리를 운송한다고 가정했을 때 비행기 운송 시의 이산화탄소 배출량은 배 운송의 무려 열두 배에 이른다. 가장 큰 규모의 의류 대기업 인디텍스*Inditex*는 극동 지역에 있던 생산 공장을 북아프리카로 이전했다. 하지만 운송 거리를 축소한 것은 지속 가능한 패션에 기여하기 위해서가 아니라 빠른 속도로 변화하는 트렌드에 따라 시즌별 컬렉션을 유럽 매장에 바로바로 진열하기 위해서였다. 이 가속화 현상(패스트패션)은 근본적으로 과소비의 문화를 형성하고 생산 과정에서 발생하는 환경적, 사회적 문제들을 더 악화시킨다.

진짜로 마지막

그러나 진짜 깨달음은 다음 날 공항에서 이루어졌다. 늘 비행기를 놓칠지도 모른다는 노이로제에 시달리는 우리는 이번에도 또 몇 시간 일찍 공항에 도착해 이미 짐까지 부친 상태였다. 순진하게도 나는 일요일이니까 정말 필요한, 그러니까 말하자면 기념품 매장 같은 상점들만 영업할 것이라고 생각했다. 하지만 그건 엄청난 오산이었다. 공항의 모든 매장이 영업 중이었던 것이다. 이런 젠장. 심지어 화려한 패치워크 디자인을 자랑하는 그 브랜드 매장도 문을 활짝 열어놓고 있었다. 내 심장은 갈수록 빨리 뛰기 시작했다. 내일부터는 정말로 쇼핑 다이어트가 시작된다. 그러나 오늘은, 물론 일요일이기는 하지만, 아직 쇼핑할 수 있는 날이다. 아닌가?

때마침 플로리안은 화장실에 가고 없었다. 나는 유혹을 뿌리치지 못하고 결국 화려한 패치워크 옷들이 가득 찬 공간에 발을 내디뎠다. 그리고 바로 거기에 '그것'이 걸려 있었다. 코트 말이다. 정말이지 완벽한 코트였다. 위쪽은 검은색이었지만 절대 지루하지 않았고 아래쪽은 패치워크 디자인임에도 절대 과하지 않았다. 또 맞춤옷처럼 내 몸에 꼭 맞았고, 심지어 세일 중이기까지 했다. 이 코트가 고작 90유로라니! 정상가였다면 서너 배는 더

비쌀 텐데! 플로리안은 어디 있는 거지? 화장실에 가다 길이라도 잃은 건가? 물론 공항에서 그럴 일은 거의 없다. 나는 간절한 마음으로 약 10분간 코트를 거울에 비춰본 다음 매장을 나와서 플로리안을 찾기 시작했다. 마침 플로리안이 반대편에서 걸어오고 있었다. 나는 플로리안에게 아양을 떨기 시작했다.

"자기야, 자기야. 내가 세상에서 제일 사랑하는 자기야. 잠깐만 나랑 같이 갈래요? 자기한테 보여줄 게 있어."

다행히도 플로리안에게는 핑계거리가 없었다. 공항에서는 "시간 없어. 미팅 준비해야 해"라던가 "안 돼. 자전거 바퀴에 바람 넣어야 해"와 같은 말이 통하지 않으니까. 나는 이것이 나의 마지막 쇼핑이 되리라고 확신하고 있었다. 그렇다면 그 마지막 쇼핑을 기쁘게 하고 싶었다. 하려면 제대로 해야 하지 않겠는가.

앗싸, 통했다. 나는 다시 매장에 들어가 얼른 플로리안에게 코트를 보여주었다. 하지만 그는 조금 귀찮다는 듯 말했다.

"이거 정말 필요해?"

나는 검은색 코트가 없고(거짓말이었다) 이렇게 화려한 물방울 무늬가 있는 것도 없다고(이건 거짓말은 아니었다. 그러나 비슷한 스타일의 옷이 옷장에 가득한 건 사실이었다) 매우 구체적으로 설명했다. 그러자 플로리안은 설득 방법을 바꿨다.

"하지만 90유로는 계획에 없던 돈 아냐?"

나는 재빨리 신용카드를 흔들어대며 말했다. 어차피 나는 앞

으로 1년 동안 아무것도 사지 않을 것이고, 그렇다면 90유로 정도는 전혀 부담이 되지 않을 액수일 거라고 말이다.

모든 일은 시나리오에 따라 착착 진행되었다. 다시 한 번 짧게 고민해본다. 그리고 정말 사야 하는지를 자문한 다음, 에라 모르겠다, 하는 식으로 어깨를 들썩하며 카드를 긁는 것이다. '어쩔 수 없어. 마음을 바꾸기에는 너무 늦었어'라고 스스로를 설득하면서 말이다.

마지막으로 새 옷을 종이 가방에 맞이하는 것, 마지막으로 신용카드를 긁는 것, 마지막으로 영수증에 서명하는 것. 이 모든 것은 내 안에 사는 쇼핑 중독자를 위한 마지막 선물이었다. 참 좋구나!

한편으로는 이것이 쇼핑을 위한 쇼핑일 뿐 정말 필요해서 산 게 아니라는 양심의 가책이 느껴졌지만, 이 또한 마지막이 될 테니 죄책감은 잊기로 했다(부디 그러기를 바란다). 물론 그 와중에도 코트는 정말 아름다웠다.

1월 16일

쇼핑 다이어트, 이제부터 시작!

빈으로 돌아오자 쇼핑 다이어트에 대한 의욕이 샘솟았다. 여

행 가방을 푸는 일에서부터 더러워진 빨랫감들을 정리하는 것은 물론이고, 여행을 가기 전에 옷장 안팎에 아무렇게나 던져놓은 옷들까지……. 보는 것만으로도 어찌나 짜증이 솟구치던지 쇼핑 다이어트의 한 해가 마치 웰빙의 한 해처럼 여겨질 정도였다.

가족을 가진 사람이 반드시 해야 할 일 중에 하나는 어딜 가든 도착하면 도착했다고 연락하는 것이다. 설령 부모님의 집에서 차로 15분밖에 걸리지 않는 거리에 살고 있어도 일단 방문하고 나면 잘 도착했다고 전화를 드리는 게 기본이다. 이는 기차를 타고 친구에게 가든, 비행기를 타고 다른 대륙으로 여행을 떠나든 마찬가지다. 엄마가 마지막으로 하는 말은 늘 "도착하면 전화해"니까. 우리 엄마는 심지어 "끊어"라고 말하고 나서도 저 말을 한다. 그러므로 나는 오늘도 어김없이 잘 도착했다는 소식을 전해야 한다. 단, 오늘은 시간도 여유롭고, 어차피 여행 가방을 정리할 생각도 없으며, 샤워를 할 생각도 없었으므로, 직접 가서 소식을 전하기로 했다. 새로 산 코트를 입고 말이다.

"어쩜, 어쩜! 바르셀로나에서 산 거야?"

엄마의 첫 마디였다. 아빠는 옆에서 미소를 짓고 계셨지만, 아빠가 웃는 이유는 코트가 예뻐서가 아니라 나를 보는 게 좋아서였다. 어떻게 확신하느냐고? 이 세상에 아빠만큼 옷에 관심이 없는 사람도 없기 때문이다. 반면 엄마는 달랐다. 엄마는 새 옷이

라면 반경 5미터 내에서도 바람을 타고 그 냄새를 맡고 알아차리는 사람이다. 그러니 새 옷임을 알아차린 것도 당연했다. 나 역시 엄마가 항상 그래주기를 바란다.

"응, 어제 공항에서 샀어."

내가 말했다.

"그런데 이거 올해 마지막 쇼핑이야."

엄마는 내 말뜻을 바로 알아차리지 못했다. 하지만 내 계획을 설명하자 이내 무미건조한 반응을 보이며 말했다.

"괜찮은데? 어차피 너 월급도 적어서 절약해야 하잖아."

정말이지 나는 때때로 내가 화이트 와인보다 더 드라이한 코멘트를 던지곤 하는 한 가정의 구성원이라는 게 슬플 때가 있다.

나의 베스트 프렌드 중 한 명인 지나는 나를 매우 잘 아는 친구다. 내가 여행에서 있었던 일을 구체적으로 전달하고 쇼핑 다이어트에 대한 계획을 알렸을 때 그녀가 보인 반응만 봐도 그랬다.

"뭐? 야! 안 돼! 절대 안 돼! 불가능하다고. 쇼핑 중독인 네가 그걸 어떻게 해?"

그래. 내 생각도 그렇다. 그러나 이 말은 나에게 훌륭한 자극제가 되었다. 지나는 내 마음을 가장 잘 이해해주는 친구였지만 동시에 내가 어떤 사람인지를 가장 잘 아는 친구이기도 했다. 그러므로 이런 반응을 보였을 때 내가 엄청난 자극을 받으리란 것

도 짐작했을 것이다. 물론 지나의 말처럼 지키지 못할 때도 있겠지만, 어쨌든 나는 매우 고집스러운 성격이 아니던가! 지나는 큰소리로 웃어대던 걸 멈추고 그저 미소만 짓더니 내게 또 한 번의 긍정적인 자극을 주었다.

"멋진데! 다른 사람도 아니고 네가 옷이 만들어지는 과정을 알아보겠다고 할 줄은 몰랐어!"

엥? 가만 있자, 이건 또 무슨 소린가? 나는 지나에게 설명했다.

"내 생각은 이거야. 내가 옷에 대해 아는 것이라곤 완제품일 때의 모습과 가격뿐이잖아. 그전에 어떤 일이 있었는지는 전혀 몰라. 이상하지 않아? 채소를 살 때는 유기농인지 아닌지, 어떤 농부가 어떤 농장에서 재배한 건지 꼭 상품 정보에서 확인하는데 말이야."

"네 말이 맞아. 멋진 아이디어라고 생각해. 난 그저 네가 정말 쇼핑 다이어트를 끝까지 해낼 수 있을지 걱정돼서 그러는 거야. 지난번에 호주 갔을 때 기억 안 나? 그때도 어딜 가든 쇼핑몰만 구경했잖아."

"그래, 맞아! 하지만 너도 알다시피 그때는 너무 더웠잖아! 그래서 에어컨이 있는 실내에만 들어가려다 보니까 그런 거였고. 폭염이 장난 아니었다고!"

그러나 나는 이 말을 하면서도 내 변명이 얼마나 궁색한지를 스스로 느끼고 있었다. 아니나 다를까, 변명은 통하지 않았다. 지

나는 간단명료하게 결론을 내렸다.

"사랑하는 내 친구야, 나는 살면서 너처럼 쇼핑을 좋아하는 사람은 본 적이 없단다."

그래, 지나의 말이 맞다. 그런데 나는 이 말이 왜 이렇게도 불편한 걸까?

1월 19일

반드시 성공하겠어!

그 후로 며칠 동안 나는 주변의 반응을 수집했다. 대부분의 친구들은 내 결심을 들었을 때, 놀라움을 감추지 못했고 내가 절대 해내지 못할 거라고 확신했다. 이미 지나가 아픈 곳을 제대로 찌른 것처럼, 다른 사람도 아닌 바로 내가 쇼핑 다이어트를 한다는 게 믿을 수 없다는 반응이었다. 하지만 쇼핑 다이어트가 좋은 생각이라는 것에는 이견이 없었다.

그중 최고봉은 내 직장 동료였다. 그는 내가 쇼핑 다이어트에 성공하지 못하리라 확신하며 '성공 못한다'에 50유로를 걸었다. 정말이지 엄청난 동기 부여가 아닐 수 없다. 나쁜 자식! 반드시 본때를 보여주겠어!

그러나 나를 믿지 않는 것은 이들뿐만이 아니었다. 플로리안

의 베스트 프렌드도 나를 엄청나게 비웃었다.

"누누, 너는 여자잖아! 여자는 무조건 쇼핑을 하러 가야 해. 그게 자연의 법칙이라고! 네가 성공 못한다에 모든 걸 건다, 진짜. 유효 기간 1년인 스페인 의류 브랜드 상품권을 선물해줘도 네가 해낼 수 있을까?"

그는 웃음을 그칠 줄을 몰랐다. 정말이지 엄청난 모욕이었다. 마치 어린 시절에 수없이 들었던 "누누, 그 일을 하기에는 아직 어려"라는 말을 다시 들은 것 같았다. 그야말로 모독 그 자체였다.

<center>1월 20일</center>

첫 번째 테스트

좋다. 일단 인터넷 쇼핑을 모두 차단하기만 하면 문제는 더욱 간단해질 것이다. 물론 빈에서 가장 번화한 쇼핑거리인 마리아힐퍼 가도 큰 문제였다. 더욱이 그곳은 우리 집에서 지하철로 2분밖에 떨어져 있지 않았다. 하지만 나는 스페인에서부터 이미 자가 테스트를 해보기로 마음을 먹었었다. 마리아힐퍼 가를 거닐면서 저렴한 옷들이 즐비한 매장들을 무시하고 지나가보기로 한 것이다.

그 첫 번째 기회는 쇼핑 다이어트를 시작한 첫 주말에 찾아왔

다. 두 군데의 파티에 초대를 받은 것이다. 나는 첫 번째 파티에서 맛있는 음식을 먹은 후 소화도 시킬 겸 두 번째 파티 장소까지 걸어가기로 마음을 먹었다. 그 길은(그렇다. 예상대로다) 바로 마리아힐퍼 가를 따라가게 되어 있다. 자가 테스트를 위한 완벽한 기회인 셈이다. 그러나 상당히 비겁한 테스트이기도 했다. 어차피 매우 늦은 시각이라 상점들이 모두 문을 닫아서 있는 거라곤 거리 끝에 있는 햄버거 가게와 교회 옆 피자 가게에서 나는 위험한, 그러나 매혹적인 냄새가 전부였기 때문이다.

정말이지 비겁한 행동이었다. 나도 잘 알고 있다. 그러나 또 한편으로는 쇼핑 거리를 거닐며 쇼핑에 대한 욕구가 솟아오르는지 확인할 수 있는 기회이기도 했다. 월요일이 되면 반드시 저걸 사고야 말겠다는 욕구가 생기는지 확인할 기회 말이다. 매우 흔치 않은 행동이긴 하지만, 나라면 충분히 가능한 일이다.

하지만 생각과는 다른 결과가 나타났다. 나는 모든 옷 가게를 냉소적인 시선으로 바라볼 수 있었다. 불행인지 다행인지 이번 봄 시즌의 패션은 내 눈에 그저 촌스럽기만 했다. 〈골든걸스 *Golden Girls*〉 180개 에피소드로 구성되어 있으며 미국에서 1985년부터 1992년까지 방영된 시트콤의 주인공들이나 입을 법한, 무늬가 있는 스팽글 원피스도(진열창에 있는 원피스가 훨씬 짧긴 했지만) 파스텔 색의 스키니진도 나를 유혹하지 못했다. 아니 끌리기는커녕 오히려 몸서리가 쳐졌다.

하지만 나는 부츠를 향한 나의 사랑을 과소평가한 것 같다. 결국 어느 구두 매장의 진열창에 내 코를 박고 말았던 것이다. 눈부시게 아름다운, 밝은 브라운 컬러 부츠. 저 멋진 커팅하며 컬러란! 세상에! 게다가 세일까지 한다! 밝은 브라운 컬러의 저 부츠, 저 부츠를 가져야겠다. 지금 당장! 나는 저 부츠가 필요하다. 나는 저 부츠가 갖고 싶다. 갖고 싶다! 정말 갖고 싶다!

참 힘든 한 해가 될 것 같다.

쇼핑 다이어트의 규칙

쇼핑 다이어트에 성공하려면 먼저 규칙을 세울 필요가 있다. 이왕 하기로 했으면 일관성 있게, 제대로 해야 하니 말이다. 나는 스페인을 여행하면서 그때그때 떠오르는 것을 메모해뒀었다. 이제 그것을 정리할 차례다. 나는 아래와 같은 규칙들을 정했다.

하나. 1년 동안 쇼핑을 하지 않는다. 옷, 신발은 금지다. 그러나 기타 쇼핑, 이를테면 가구, 인테리어 소품, 향수 등은 허용한다(왠지 이 순간 나는 지나치게 잘 정돈된 우리 집이 조금 아쉽게 느껴졌다. 나는 집 안의 가구들을 하나하나 떠올리며, 테트리스 게임을 하듯, 채워 넣어

야 할 것이 없는지를 살폈다. 앗, 조심! 쇼핑 금지의 부작용!).

둘. 직접 만들어 사용하는 것은 허용한다. 나는 내 옷을 직접 만들어보고 싶다. 남들은 비웃을지 몰라도 나는 가능할 거라고 생각한다. 이를 위해 우선 원단과 재봉틀을 마련할 계획이다. 워낙 바느질을 못해서 학창 시절에 안 좋은 추억이 있긴 하지만, 어쨌거나 문제가 있으면 바느질을 잘하는 친구들에게 도움을 받으면 된다. 솔직히 나 혼자 하는 것은 신뢰할 수 없다. 하지만 뜨개질은 조금 기대가 된다. 원래도 나는 뜨개질하는 것을 좋아한다. 물론 제대로 옷 한 벌을 완성해본 적이 없지만 말이다. 아무튼 먼저 옷 한 벌을 만드는 데 얼마나 걸리는지, 그리고 얼마나 투자해야 하는지 알아볼 계획이다.

셋. '조커' 카드를 쓸 수 있다. 이 규칙을 만든 이유는, 여름이 되면 반드시 산책용 운동화가 필요해질 것 같았기 때문이다. 물론 지금 있는 등산화도 꽤 괜찮지만, 조금 더 안전한 트래킹화를 장만해야 할 것 같다. 어차피 여름에는 등산을 갈 예정이니까.

넷. 내 셔츠 태그에 '메이드 인 방글라데시'라고 쓰여 있는 걸 볼 때마다 생각한 건데 의류 생산 공장의 노동 환경은 너무나도 열악하다. 그럼에도 예쁜 새 옷을 발견할 때마다 어린이 노동과 같은 심각한 문제들을 까맣게 잊어버렸다. 하지만 나는 정말로 내가 입는 옷들이 어디에서 생산되는지 알고 싶다. 그래서 올해에는 이와 관련해 조금 더 많은 정보를 수집하고자 한다. 이 부

분에 대해서는 기대가 크다. 하지만 또 한편으로는 이 과정에서 정말로 끔찍한 사실들을 알게 되는 건 아닐지 두렵기도 하다.

이 밖에도 다음과 같은 몇 가지 과제들을 부지런히 계획하고 있다.

- 내가 가진 옷을 모두 모아 쌓아놓고 사진을 찍을 것이다. 다른 사람들이 다이어트 동기를 부여하기 위해 비키니를 입은 자기 사진을 냉장고에 붙여놓듯이, 나는 옷더미 사진을 지갑에 가지고 다닐 것이다. 유혹에 빠졌을 때, 내게는 입을 옷이 쌓이고 쌓였다는 사실을 상기시켜주기 위해서다.
- 옷들을 분류하고 개수를 파악할 것이다. 일종의 재고 목록을 만들 계획이다.
- 한 달에 걸쳐 매일 한 벌씩 옷을 버릴 것이다. 쉽지는 않을 것이다. 새 옷을 살 수도 없는 마당에 옷을 버리기까지 해야 한다는 사실은 생각만으로도 머리가 아프다. 어쨌거나 이 계획을 실행하는 달을 2월로 정했다. 2월은 그나마 며칠이 더 적으니까. 하지만 올해는 윤년인걸.
- 정식으로 바느질 수업을 수강할 것이다(사실 나는 '그게 뭐 그렇게 어렵겠어? 그냥 한번 해보면 되지. 설명서 따위는 개나 줘버려!' 타입이다. 하지만 바느질에는 정말 자신이 없다. 그러므로 반드시 프

로의 도움을 받아야 한다).

- 니트 한 벌을 짤 것이다(반드시 끝까지 완성할 것이며, 실제로 집

 밖에서도 입을 수 있게 만들 것이다).

- 의류 교환 파티를 기획할 것이다.

1월 22일
끝이 없는 옷장 정리

얼마 전 매장의 영업시간이 아니었더라면 결코 제어하지 못했을 부츠를 향한 소유욕 이후로 나는 약간의 좌절감에 휩싸인 채 첫 번째 과제를 수행하기로 결심했다. 바로 옷 정리였다. 옷을 정리한다는 생각만으로도 벌써 잠이 쏟아지니 정말 큰일이다. 하지만 하기로 했으니 어쩌겠는가. 1월부터 프로젝트를 포기한다는 건 나 스스로도 받아들일 수 없는 일이다. 그것도 쇼핑 다이어트를 하겠다고 그 많은 사람에게 떠벌리고 다닌 판에 말이다.

옷장 정리는 빨리 끝났다. 단, 여기서 옷장이란 무엇을 의미하는가? 그렇다. 정확히는 옷장이 아니라 '옷장들'이다. 침실에 하나, 현관 복도에 둘, 그리고 화장실에 작은 서랍장까지. 여기에 남편과 함께 사용하는 서랍장이 하나 더 있다. 플로리안은 우리가 같이 살기 전 서랍장 두 번째 칸에 자기 옷을 모두 넣어두었

었다. 내가 평생을 두고도 못 풀 수수께끼 중 하나가 바로 어떻게 저 서랍장 한 칸에 들어갈 만한 적은 양의 옷으로 살아왔느냐 하는 것이다. 그리고 어떻게 그 모든 것을 우리 집으로 가지고 와서 옛날과 똑같은 옷을 입으며 살 수 있는지도.

어쨌거나 다시 본론으로 돌아오자. 침실 바닥에 쌓여 있는 옷더미는 그 양부터가 어마어마했다. 대체 어느새 이렇게 많은 옷이 쌓였단 말인가? 옷더미는 약 지름이 3미터에 높이는 무려 1미터에 가까웠다. 대부분은 딱 봐도 한 번 입었을까 말까 한 옷들이었다. 저기, 저 우리 엄마의 벨벳 스커트부터가 그랬다. 열여덟 번째 생일을 맞이하던 날, 파티에서 입었던 소중한 옷이다. 그 후로 몇 번의 겨울이 지나갔고 그간 나와 함께 저 스커트도 여러 번 이사를 다녔다. 세 번인지, 다섯 번인지 아무튼 몇 번의 이사를 거치는 동안 내 몸도 변했고, 스커트는 더 이상 맞지 않게 되었다. 하지만 버린다는 건 상상조차 할 수 없다. 절대로! 조만간 무도회에 갈 계획이 있어서는 아니다. 어쨌거나 이 스커트는 꼭 가지고 있어야 한다. 적어도 나보다 서른 살은 많은 우리 가족의 유산이니까. 스커트와의 이별은 불가능하다.

나는 슬로모션으로 옷을 정리하기 시작했다. 충격적인 순간들이 계속 이어졌다. 나는 스커트를 무려 서른네 벌이나 가지고 있었다. 서른네 벌이라. 게다가 옷장 위 옷상자에도 스커트가 세 벌이나 더 있었다. 옷장 위 상자는 그간 까맣게 잊고 있었다. 무려

몇 년 동안이나 열어보지 않은 상자였다. 상자 안에는 더 이상 입지는 않지만 그렇다고 버릴 수는 없는, 그냥 잊고 싶은 물건들이 들어 있었다. 맞다. 나는 정말 미친 것 같다.

3시간 동안의 분류 작업을 마치고 나는 잠을 자기 위해 방으로 들어갔다. 여전히 바닥이 옷으로 뒤덮여 있었다. 나는 예상대로 이 난리 브루스를 그리 달가워하지 않는 남편 옆에 몸을 뉘었다. 그는 잘 자라는 인사를 다음의 말로 대신했다.

"큰일 났네, 큰일 났어."

1월 23일

여전히 옷장 정리

다음 날 아침이 되었지만, 여전히 옷더미는 보는 것만으로도 피로를 불러일으켰다. 그래서 나는 퇴근 후 곧장 집으로 가는 대신 전 직장 동료였던 키르스텐을 찾아갔다. 그녀는 내가 새로 옮긴 회사에서 그리 멀지 않은 곳에 살고 있었다. 우리는 키르스텐의 집에서 샴페인을 한두 잔 마시며 웃고, 흥보고, 수다를 떨었다. 그렇게 몇 시간을 보내자 어느덧 집에 돌아갈 시간이 되었다. 나는 잠깐 집까지 걸어갈까를 고민했다. 가능한 한 옷더미와의 만남을 늦춰보려는 심산이었다. 하지만 지하철이 바로 도착하는

바람에 마지못해 지하철에 올라탔다. 대신 일부러 세 정거장을 지나쳤다. 어떻게든 방 청소의 순간을 미루려고 말이다.

현관문을 연 시간은 7시 반쯤이었다. 이제 나는 딴청 피우지 않고 곧장 옷을 분류하고 정리하는 일에 돌입했다. 하지만 이번에는 집중하지 못하고 여러 번 정리를 중단했다. 인터넷도 하고, 페이스북 뉴스피드를 들여다보고, 친구와 짧은 통화도 한 번 했고, 텔레비전도 봤다.

그래도 자정 즈음에는 옷의 절반가량이 정돈되었다. 하지만 나는 또 한 번 충격에 휩싸였다. 정리한 옷만 해도 이백육십사 벌. 그런데도 아직 침실에는 옷이 산더미같이 쌓여 있었던 것이다. 아예 세기를 포기해야 할 정도로 많은 티셔츠는 말할 것도 없거니와 양말, 스타킹, 목도리, 스카프, 속옷 등과 같은 잡동사니들도 그대로 남아 있었다. 그야말로 '카오스' 그 자체인 양말 상자는 생각만 해도 머리가 지끈거렸다. 내 양말 상자에는 짝을 잃은 양말들이 잔뜩 뒤엉켜 있었다. 내가 주기적으로 플로리안의 서랍에서 고이 접힌 양말 한 켤레를 몰래 훔쳐 신은 다음, 들키지 않게 얼른 빨래 바구니에 쑤셔 넣곤 했던 것도 바로 이와 같은 실태 때문이었다.

옷 쓰레기가 산을 이루다

 폭발적으로 늘어나는 대량 생산의 폐해 중 하나는 버려진 옷이다. 우리가 인지하지 못하는 사이 옷 쓰레기는 엄청나게 불어났고, 그 정도는 갈수록 심각해지고 있다. 함부르크만 하더라도 쓰레기 소각장에 도착하는 옷이 1만 4천 톤에 달하며, 뮌헨은 여전히 1만 톤 정도를 기록하고 있다고 한다. 헌 옷을 재활용할 수 방법이 다양한데도 패스트패션에 익숙해진 사람들은 망가지거나 오래된 옷을 더 이상 입지 않는 습관을 갖게 되었고 덕분에 버려진 옷의 양은 상상을 초월할 정도다.

일회용 빨래 더미

사흘 저녁을 이렇게 보낸 뒤, 나는 그야말로 녹초가 되어버렸다. 내 옷장에서 나온 엄청난 양의 옷에 압도당하고 말았던 것이다. '욕망이 가득한 쇼핑 중독자'와 '그 어떤 것도 버릴 수 없다는 주의'의 조합이 엄청난 양의 옷이라는 결과로 나타나는 것은 당연한 일이었지만, 한편으로는 정말 심각한 문제이기도 했다. 재킷과 코트가 무려 서른세 벌이나 된다니? 만일 내가 지금부터 매해 재킷 하나만 입는다면 무려 연금 생활에 들어갈 때까지 옷을 사지 않아도 되는 셈이다.

또 한 가지 생각이 나를 엄습했다. 지금까지 내가 필요에 의해 산 옷이 과연 있기는 했을까? 예를 들어 레인코트를 사면서 기존의 레인코트가 찢어졌다든지 하는 필요에 의해 산 적이 있었느냐는 것이다. 정말로 필요해서 물건을 산 적이 언제였는지 기억이 나질 않았다. 사실 지난 몇 년간 나는 옷을 골라 입는 것을 큰 기쁨으로 여겼을 뿐, 다른 생각은 하지 않았다. 아침에 일어났을 때 내가 입을 수 있는 옷들이 많다는 것은 생각만으로도 나를 행복하게 만들었다.

그러나 그 행복과 기쁨이 컸던 만큼, 짊어져야 할 짐도 엄청나게 늘어나버렸다. 나는 오직 즐거움만을 위해 쇼핑을 했다. 그리

고 그 과정에서 정말이지 엄청난 양의 허섭스레기들을 수집했고, 덕분에 우리 집은 발 디딜 틈도 없는 공간이 되어버렸다.

이 와중에 떠오르는 생각이 또 하나 있었다. 우리 집에는 빨래 바구니가 무려 3개나 있다. 게다가 모두 늘 꽉 차 있다. 남편이 하루에 생산해내는 빨래의 양은 속옷 하나, 양말 한 켤레, 셔츠 하나가 전부다. 그리고 청바지는 약 8일에서 10일 간격으로 내놓는다. 우리는 일주일에 한 번 정도 빨래를 하고 있다. 그런데도 빨래 바구니가 셋이나 된다는 건 심각한 문제였다.

요 며칠간 옷을 정리하며 내가 내린 결론은 이랬다. 내가 내놓은 빨랫감만으로 바구니 3개가 가득 차는 건 당연한 일이다. 또 일주일에 한 번 빨래를 돌려서는 빨랫감이 절대 줄 수 없다. 평범한 빨래 더미 외에도 '일회용 빨래 더미'가 쌓여 있기 때문이다. 대체 그간 나는 왜 내 옷이 많아도 너무 많다는 사실을 인지하지 못했을까? 대체 왜 나는 필요한 모든 것이 빨래 더미 속에 뒤엉켜 있는데도 매번 새 양말을 사러 갔을까? 그런데도 왜 내게는('그런데도'가 아니라 '그래서'라고 표현해야 하나?) 짝을 잃은 양말들이 이토록 많은 것일까?

됐어, 이걸로 충분해. 나는 옷이 몇 벌인지 세는 것을 포기하고 옷장에 있는 나머지 물건들을 정리하기로 했다. 일단 하는 데까지만 하자. 하지만 정리를 하면 할수록 셀 수 없이 많은 옷이 돌덩이처럼 내 어깨를 짓눌렀다.

"그냥 버리면 안 돼?"

남편은 옆에서 한 술 더 떴다.

웃기고 있네. 무려 1년 동안 쇼핑도 못 하고 버텨야 하는데, 이미 있는 옷까지 버리라고? 생각만 해도 숨이 막힐 것 같았다. 안돼. 그건 절대로 안 된다. 적어도 지금은 아니다. 물론 나도 '많아도 너무 많다'는 데에는 동의하지만, 아직은 옷을 버릴 준비가안 됐다. 이참에 2월에 진행하기로 한 '하루에 옷 하나씩 버리기'도 미뤄야 할 것 같다. 지금은 그럴 수 있는 상황이 아니다.

지금 내게 필요한 것은 선택의 기쁨과 옷장을 가득 메운 옷들을 골라 코디를 하는 기쁨이다(물론 이 옷으로 말미암은 포만감이 과연 좋은 감정인지, 이 많은 옷이 전부 입을 수 있는 것인지는 또 다른 문제이다). 내년 정도 되면 상황에 따라, 경우에 따라 이 부분에 대해논의를 해볼 수 있을지도 모르겠다. 하지만 분명한 건 지금은 아니라는 거다.

1월 28일

세일! 매진 임박! 마지막 가격 인하!

처음 며칠 동안 좌절을 겪긴 했지만 나는 이 프로젝트가 즐겁다. 아마도 내가 자발적으로 시작한 일이기 때문일 것이다. 나

는 분명한 계획과 목표를 세웠으며 옷을 사지 않는다고 해서 내가 벌거숭이로 죽는 일은 없을 거라는 사실 또한 분명하게 인지하고 있다. 내가 지금 가진 옷만 해도 5년은 거뜬히 버틸 수 있을 것이다.

그냥 내게는 이 모든 게 다 즐겁다. 지금까지 플로리안과 나는 겨울만 되면 아무 생각도 없는 사람처럼 살면서 드라마나 보다 소파에서 잠이 들었었다. 이런 생활에서 벗어나 쇼핑과 관련된 일에 관심을 가지게 된 것 자체가 좋다. 어느 순간부터 인생의 소중한 시간을 허비하고 있다는 생각이 들었기 때문이다. 지난 1년간 내가 그저 되는 대로 살고, 어쩔 수 없이 끌려 다녔다면 이제는 능동적으로 에너지를 분출하고 있다.

나는 자신도 놀랄 정도로 끊임없이 정리를 해나갔다. 우선 빨래 바구니 3개를 모두 비워 빨래를 했고, 뉴스를 본답시고 인터넷에 접속했다가 10분도 안 돼 장바구니에 물건을 집어넣을 수 있는 쇼핑몰로 옮겨가지도 않았다. 이제는 관심 있는 기사도 끝까지 읽을 수 있었다. 쇼핑 다이어트라는 프로젝트를 통해 발생하는 에너지는 나의 평범한 일상에도 영향을 미쳤다. 끝내야 할 일이 있으면 지체하지 않고 즉각 해치우게 된 것이다.

몇 가지 좋은 일들도 있었다. 이를테면 스탠드램프 같은 것 말이다. 플로리안은 올 크리스마스에 내게 아주 특별한 스탠드램프를 사주기로 했었다. 그런데 스탠드램프의 종류가 두 가지라 플

로리안이 내게 직접 원하는 것을 고르라고 한 것이다. 자, 출발, 백화점으로!

물론 백화점은 그 자체만으로 내게 매우 위험한 존재다. 백화점에는 가구만 있는 게 아니니까. 가구 옆에는 내가 사랑해 마지않는 다양한 의류 브랜드들이 즐비해 있다. 심지어 1층은 전체가 구두, 가방, 스타킹, 옷, 코트 등으로 진열되어 있다. 하나같이 내 심장을 뛰게 하는 것들이다. 물론 이 유혹들을 떨치고 즉각 2층으로 가야 하지만 말이다.

하지만 백화점에 들어선 순간 나는 그 수많은 브랜드 매장 사이에서 다시 한 번 깨달았다. 이 모든 것이 내게 필요한 것은 아니라는 사실, 그리고 이미 집에도 입을 옷은 널려 있다는 사실, 그리고 그 부담과 짐을 더 늘리고 싶지 않다는 사실을 말이다.

이에 나는 성공적으로 자신을 달래며 지나칠 수 있었다. 적어도 에스컬레이터를 타고 어느 구두 매장을 지나가기 전까지는 그랬다. 하지만 끝내 보고야 말았다. 바로 저기에 '그것'이 있었다. 그레이 컬러의 바이커 부츠. 정말이지 내가 가진 그레이 컬러 옷에 정말, 진짜로, 완전히 잘 어울릴 것 같은 부츠였다. 무엇보다 매우 편해 보였다. 그뿐인가. 부츠 앞에 놓인 전단지는 나를 송두리째 흔들어놓고 있었다. '마지막 세일! 최대 70퍼센트' 지금이 크리스마스 전이었다면 나는 재볼 것도 없이 부츠를 향해 달려들었을 것이다. 그러고는 부츠를 신어보며 스스로에게 말했을 것

이다. '이봐 누누. 사실 이 부츠는 필요 없잖아. 부츠 많으면서 왜 또 그래?' 하지만 그래도 나는 부츠를 샀을 것이다. 부츠는 회색 이었고, 부츠가 많기는 해도 회색 부츠는 없으니까. 게다가 세일 중이니까(크리스마스 전부터 진행되던 세일이니까). 내가 필요한 건 회색 부츠이므로, 초록색, 파란색, 빨간색 부츠도, 수많은 검은색과 브라운 컬러 부츠도 다 소용없다.

하지만 문제는 지금이 크리스마스 전이 아니라는 거다. 지금 은 '오늘'이다. 그리고 오늘은 쇼핑 금지의 해가 시작된 첫 주다. 나는 '세일!', '처분!', '매진 임박!'이라고 쓰여 있는(대체 왜 이들 단어 위에는 늘 느낌표가 따라붙는 걸까?) 알림판에 둘러싸여 있었다. 평소 같았으면 마치 멜로디처럼 내 귓가에 울렸을 단어들이지만 오늘은 달랐다. 오히려 귀에 거슬리는 12음계 멜로디처럼 느껴 졌다.

결국 내 눈에 들어온 부츠는 내 내면의 어딘가에 상흔을 남기 고 말았다. 이쯤 되자 의문이 생겼다. 이와 같은 욕구를 1년 동안 억누르는 것과 연초부터 이 욕구를 자제하지 못하는 것 중, 어느 쪽이 더 고통스러운 걸까? 나는 왜 이 쇼핑 다이어트를 하필이 면 윤년에 하겠다고 나선 것일까? 대체 왜 그런 선택을 해서 이 처럼 매혹적인, 반짝반짝 빛나는 패션계에 발을 들여놓기까지 무려 하루를 더 기다려야 하는 것인가? 여기 이 모든 것이 이처 럼 화려하고 아름다운데! 게다가 그레이 컬러인데!

나는 자신에 대한 연민으로 잠시 후 스탠드램프를 갖게 된다는 기쁨을 새까맣게 잊고 있었다. 하지만 잠시 후 스탠드램프를 바라보는 순간, 쇼핑권의 박탈로 신음하던 나의 영혼도 즉각 안정을 찾았다. '그래. 나는 지금 새 물건을 샀어. 진짜 갖고 싶었던 걸'이라는 안도감이 내 안에 퍼져나갔다. 직원은 며칠 뒤면 배송된다고 했지만, 그 며칠도 내게는 너무 길었다. 그 시간을 견디기 위해 나는 또 한 장의 쿠폰을 쓰기로 했다. 내 생일선물로 친구들이 스마트폰 살 돈을 모아 준 것이다.

어쨌든 나는 스마트폰을 사야 한다. 스마트폰 모델을 고르는 건 어렵지 않았다. 마침 내가 가입된 통신사에 해당 모델의 재고가 남아 있었다. 약 2주 동안 쇼핑을 하지 않았다는 점을 감안하면 나쁘지 않은 소득이었다. 거의 800유로어치의 물건들을 갖게 된 셈이니 말이다. 심지어 내 돈은 단 한 푼도 들지 않았다. 쇼핑 다이어트 규칙에 따르면 이 물건들은 모두 허용된 것들이다.

하지만 왠지 프로젝트를 시작한 지 며칠 되지도 않아 꾀를 써서 규칙을 어긴 것 같은 느낌이 들었다. 내가 과연 새 옷 없는 1년을 버틸 수 있을까? 텍스틸슈베덴과 그 외 저렴한 의류 브랜드 덕에 매번 옷을 사며 성공적인 소비의 만족감을 느끼던 내가 말이다.

스타킹의 딜레마

나는 땀범벅이 되어 잠에서 깨어났다. 내 스타킹! 스타킹 없는 한 해를 대체 어떻게 버텨낼 수 있단 말인가? 나는 정말로 어마어마하게 많은 스타킹을 보유하고 있다. 하지만 겨울이면 나는 매일 스타킹을 신고 외출한다. 스타킹에 스커트를 매치하면 청바지를 입는 것보다 훨씬 편하기 때문이다.

그런데도 내게 스타킹은 몇 가지 드문 경우를 제외하고는 거의 일회용품 같은 옷이다. 한 번 입고 나면 발톱 부분에 커다란 구멍이 나기 때문이다. 그게 아니면 아예 입을 때부터 다리 연결 부분에 상당한 크기의 구멍을 발견하거나. 주로 값싼 스타킹이 그렇다. 봄이 되기도 전에 내가 가진 스타킹은 모두 망가질 게 뻔하다. 가을 내내 청바지만 입어야 하는, 생각도 하기 싫은 사태가 발생하기 전에 당장 조치를 취해야만 한다.

오후에 스타킹을 정리하며 나는 그간 내가 스타킹을 산 게 아니라 정말이지 미친 짓을 했다는 것을 깨달았다. 내게는 셀 수 없이 많은 스타킹이 있었고, 그 가운데 대부분은 끔찍하리만치 품질이 안 좋았다. 스타킹이 그렇게 빨리 나가는 것도 어찌 보면 당연한 일이었다. 내 앞에 놓여 있는, 빨아서 해어지고 구멍 나고 고무줄이 늘어난 엄청난 양의 스타킹들을 다 합치면 모르긴

몰라도 품질 좋은 스타킹 두세 개 정도는 거뜬히 살 수 있었을 것이다. 하지만 나는 그러지 않았다. 나는 매번 어딘가에서 세일 중인 물건만 구입했다.

February

더 이상은 사면 안 돼

정말 놀라운 나날들이었다. 놀랍게도 아직도 정리 정돈하는 것이 즐겁다! 정리 정돈에 대한 욕구가 이렇게 오래 지속된 것은 내가 기억하기로 처음이다. 아마도 옷 폭탄의 재해에서 벗어나고자 하는 나의 소망이 정리 정돈에 필요한 에너지를 회복시켜주는 모양이다. 다만 양말 상자만은 예외였다.

나는 대신 현관 복도에 있는 옷장에 집중했다. 그곳에는 오래된 겨울 니트와 재킷, 가방이 근근이 생계를 이어가고 있었다. 특히 그중 몇몇은 정말이지 마지막으로 언제 입었는지 기억도 나지 않았다. 아니, 한 번이라도 입기는 입었던가? 가방도 정말 너무 많다. 그때 불현듯 떠오른 생각이 있었다. 이게 다가 아

니다! 침실 뒤 옷장! 그 위에도 이런 보물 상자가 하나 더 있다!

정리를 더 많이, 더 오래 하면 할수록 어느새 일상이 되어버린 불쾌한 감정이 점점 커져갔다. 정말이지 내가 이렇게 많은 걸 가지고 있었다는 것이 부끄럽다. 이 빨간 가방은 못해도 10년은 된 것 같다. 중요한 건 그중 9년 반 정도는 들지 않았다는 사실이다. 이 아름다운 터키색 가방도 그렇다. 이 가방은 플리마켓에서 구한 것이었다. 꿈에 그리던 가방이었지. 얼마 안 가 지퍼가 고장 나는 바람에 영원히 들지 못하게 되었지만 말이다. 아마 이 가방도 자기가 옷장 속 시체가 될 운명을 타고났으리라고는 예상치 못했을 거다. 불쌍한 것 같으니라고.

자, 이제 됐다. 이제부터 나는 가방을 사지 않기로 했다. 어차피 평소에 늘 같은 가방을 가지고 돌아다니지 않았던가. 실제로 내가 가지고 다니는 가방은 늘 정해져 있었다. 곧 수명이 다할 것 같은 회색 가방이 아니면 그 못지않게 디자인이 마음에 드는 가방이었다. 후자는 친구 멜리에게 산 거였다. 사실 가방을 사지 않는 게 쉬운 일은 아닐 거라고 생각했다. 나는 잠시 고민에 빠졌다. 혹시 가방 사는 걸 취미의 일종으로 볼 수는 없을까? 아무래도 안 되겠지?

내친 김에 액세서리도 사지 않기로 했다. 어차피 회사에서 키보드를 두드리는 데 방해가 된다는 이유로 사놓고 차지도 않았던 뱅글도 금지, 한 사람의 얼굴에 안경과 귀걸이를 동시에 거는

건 너무 과하다는 이유로 사놓고 차지 않는 커다랗고 화려한 귀걸이도 금지다(나는 시력이 몹시 안 좋아서 콘택트렌즈도 못 낀다). 그리고 반지도 금지다. 어차피 1997년부터 똑같은 반지 두 개만 끼고 다니는 데다, 다른 반지는 거기에 어울리지도 않는다.

사실 액세서리는 전혀 살 필요가 없다. 나한테 액세서리는 전혀 필요가 없기 때문이다. 어차피 몇 년 동안 나는 매일 같은 반지를 꼈고, 뱅글은 차지도 않았으며, 귀걸이는 하더라도 아주 가끔이었다. 이러한 점에서 볼 때 내 남자는 얼마나 운이 좋은가. '비싼 선물'이라는 카테고리에서 블링블링한 아이템을 삭제할 수 있으니 말이다. 물론 그 대신 스탠드램프를 사야 하겠지만.

2월 3일

내가 처음이 아니다

하지만 어느 순간부터인가 정리만 하는 것도 지겨워지고 있었다. 검색도 좀 해가면서 쇼핑 다이어트를 해야 하지 않겠는가? 나는 의무적으로 소파 위에 앉았다. 물론 정보 검색에 집중할 수 있게 사전에 주변을 세팅해놓는 것도 빼놓지 않았다. 여기서 주변 세팅이란 음료와 입이 심심할 때 먹을 주전부리, 사정거리 안에 있는 스마트폰, 그리고 무릎 위의 노트북을 말한다. 준비 완

료. 자, 이토록 가혹한 쇼핑 금지의 시기를 견뎌내려면 어떤 도움말이 필요할까?

가장 정확한 검색어는 이것이었다. 나는 검색창에 '1년 동안 옷 사기 않기'를 입력했다.

검색 결과, 약 1천 360만 개. 헉. 어디서부터 시작해야 하지?

'1년 동안 옷 사지 않기'는 어느 스위스 여대생이 운영하는 블로그의 제목이었다. 나는 블로그 링크를 클릭했다. 이 스위스 여대생은 단순히 새 옷을 사지 않는 것에 그치지 않고 옷장에 있는 옷들을 이용해 매일 새로운 코디를 선보이고 있었다. 옷은 절대로 똑같이 입지 않는다. 그녀는 이제 막 1년을 끝낸 상황이었다. 나는 감탄하며 그녀가 선보인 365개의 코디 사진들을 클릭해 댔다. 나도 한 번 해볼까?

안 되겠다. 이렇게 하면 내가 사랑해 마지않는 겨울 패션, 그러니까 통이 좁은 바지에 매우 박시한 그레이 컬러 니트, 그 위에 청재킷, 두꺼운 목도리를 한 번밖에 즐기지 못하게 된다. 안 된다. 나는 겨울 내내 이런 스타일에 파묻혀 사는 여자이니까!

다시 검색 결과로 돌아갔다.

이번에는 '아메리칸 어패럴 다이어트*American Apparel Diet*'에 대한 정보가 흥미로워 보였다. 링크를 클릭하고 관련 정보를 읽어 내려갔다.

처음에 나는 '아메리칸 어패럴'이 분명 의류 브랜드일 거라고

생각했다. 근거는 없지만, 왠지 삐쩍 마른 몸매에 중독된 사람들을 위한 포르노 같은, 딱 달라붙는, 그런 세련된 상품들만 가득할 것 같았다. 이런 옷을 사지 않는 건 내게도 식은 죽 먹기다. 하지만 아메리칸 어패럴은 그런 게 아니었다. 자세히 읽어보니 내가 하는 쇼핑 다이어트와 같은 것이었다.

그래 뭐, 1년 동안 옷을 사지 않겠다는 아이디어 자체는 내가 처음이 아니니까. 그건 이미 알고 있었다. 그런데 이 사이트에는 나의 계획이 고스란히 적혀 있었다.

"우리는 일종의 다이어트를 시작하기로 한 사람들의 모임입니다. 우리는 쇼핑 금식을 합니다. 1년 동안 옷이라는 품목을 영양 공급에서 제외합니다."

그렇지. 내가 하는 게 이거다.

그렇다면 아메리칸 어패럴 다이어트는 어떻게 시작된 걸까? 저마다 동기는 다양했다. 환경 오염을 최소화하기 위해 시작한 사람도 있었고, 자신을 둘러싼 광란의 소비 행태에 피로감을 느낀 사람도 있었다. 쇼핑 중독을 극복하고 싶어 시작한 사람도 있었다.

그런데 뭐? 회원이 300명이나 된다고? 나는 정말 놀라움을 금치 못했다. 나도 당장 '옷 금식'을 함께 할 사람을 찾아 나서야겠다. 한 익명의 알코올 중독자의 증언에 따르면 혼자일 때보다 함께일 때 더 효과가 강해진다고 하니까.

누가 좋을까? 플로리안? 그는 내가 무언가를 갖고 싶은 시늉이라도 하면 즉시 나를 구박할 것이다. 지나나 모니, 그 외 다른 친구들은 이 프로젝트에 끌어들이고 싶지 않다. 어쨌거나 쇼핑을 쉬고 싶은 건 나인데 내가 그들의 일상에까지 개입할 순 없다. 아메리칸 어패럴 다이어트 회원들의 경우, 웹사이트 가입을 통해 각자의 동기를 공유하고 있었다. 어쨌거나 그것은 나에게 매우 강한 인상을 남겼다.

아직도 2월 3일

그로부터 몇 시간 뒤……

쇼핑하지 않는 방법에는 정말로 다양한 것들이 있었다. 그중 내 발목을 잡은 것은 〈뉴욕타임스〉 온라인 판에서 발견한 아름다운 금발 머리 여인의 동영상이었다. 맨해튼 중심부에 있는 한 광고회사에서 일하는 하이디라는 이름의 여자였다. 나는 그녀가 얼마 전에 끝낸 프로젝트를 보고 깊이 감동했다. 정확하게 여섯 벌로 한 달을 버티는 프로젝트였다. 사실 처음에는 별것 아니라고 생각했다. 하지만 그녀의 글을 구체적으로 읽는 순간 그 생각은 곧 뒤집혔다. 한 달 동안 옷장에서 꺼내 입을 수 있는 옷은 단 여섯 벌. 이 규칙은 위생적인 측면을 놓치지 않기 위해 속옷

을 제외한 겉옷에만 적용한다. 즉, 원피스나 스커트, 바지, 티셔츠를 이야기하는 것이다. 단, 한 가지 예외 규정이 있다. 검은색 무지 티셔츠가 같은 걸로 두 벌이 있다면, 그것은 하나로 친다.

그렇다면 하이디는 왜 이 프로젝트를 시작한 것일까? 하이디는 지난 몇 년간 매일 새로운 스타일링을 선보이는 것이 일종의 무언의 법칙으로 통하는, 외적인 모습을 중시하는 환경에서 일해왔다. 그녀의 호기심은 단순했다. 그 트렌드를 따라가지 않을 경우, 이를 눈치 채는 사람이 과연 있을지 알아보고 싶었던 것이다.

오호라! 과연 나의 쇼핑 다이어트보다 훨씬 어려운 프로젝트였다. 물론 내 프로젝트 기간이 열두 배나 더 길기는 하지만 말이다. 매일 아침 눈을 떴을 때 어떤 색깔의 옷을 입을지 고민하는 것을 즐기는 나로서는 도저히 그 선택의 폭을 여섯 벌로 줄일 수가 없다. 정말이지 생각만으로도 식은땀이 줄줄 흐를 정도다.

나는 하이디의 인터뷰 영상을 보고, 또 보았다. 그런데 신기하게도 왠지 그녀가 낯이 익었다. 저 여자를 어디서 봤더라? 계속해서 그녀의 이름을 구글에 검색해보았지만 소용없었다. 하지만 나는 확신했다. 나 이 여자 알아!

대륙 너머의 인연

다음 날, 나는 내가 다니는 환경단체 사무실에서 다시 생각에 잠겼다. *NGO*에서 일한다면 직장 동료가 옷을 갈아입었는지 아닌지, 새로 남자친구가 생긴 동료가 집에서 잤는지, 아닌지 등은 충분히 알아차릴 수 있다. 하지만 맨해튼에 있는 광고 에이전시에서 일한다면 사정이 다르다. 그곳은 그야말로 매일 반복되는 런웨이이기 때문이다.

내가 이런 사정에 밝은 이유가 있다. 나의 베스트 프렌드 마쿠스가 5년 전부터 뉴욕의 광고회사에서 일하고 있기 때문이다. 친한 친구가 어느 날 갑자기 수천 킬로미터나 떨어진 곳으로 이사를 간다는 것, 그리고 시차가 있는 지역에서 일을 한다는 것은 정말 슬픈 일이다.

하지만 또 한편으로는 부담을 줄여주는 일이기도 하다. 뉴욕으로 여행을 가서 호텔에라도 하루 묵을라 치면 그 숙박비가 만만치 않으니 말이다. 그뿐만 아니라 마쿠스는 내가 가장 사랑하는 땅콩 초콜릿 사탕을 정기적으로 보내주기도 한다. 미국에서만 파는 그 초콜릿을 말이다(이는 아마도 유럽연합의 엄격한 식품 규정 때문일 것이다. 하지만 그 초콜릿 덩어리를 입에 넣는 그 순간만큼은 그것이 곧 내 엉덩이의 지방이 되리라는 사실 따위는 생각하고 싶지 않다).

어쨌든 맨해튼의 광고 회사를 다니는 사람에게 매일 머리부터 발끝까지 스타일링을 하는 것은 일종의 의무다. 그러므로 그런 곳에서 스타일링을 하지 않는다는 건 매우 용감한 행동이다. 하물며 한 달간 딱 여섯 벌만 가지고 옷을 돌려 입는다는 건 말 그대로 미치지 않고서야 할 수 없는 대담한 짓이다.

물론 하이디는 목걸이나 스카프 등의 액세서리로 코디를 하고 신발만은 마음껏 골라 신었다고 고백했다. 나는 그녀가 고른 기본 아이템을 최소 마흔 번은 클릭하며 살펴보았다. 정확하게 여섯 벌 즉, 원피스, 스커트, 탑, 검은색 바지, 블라우스, 청 반바지로만 이루어진 코디였다. 모르긴 몰라도 한 마흔 번 정도는 그녀의 창의성에 혀를 내두른 것 같다.

그녀가 들려준 이야기는 더 놀라웠다. 외적인 것을 그토록 중시하는 그 맨해튼에서 그녀가 계속 같은 옷을 입고 다닌다는 사실을 알아챈 사람이 단 한 사람도 없었다고 했기 때문이다! 이 사실은 나에게(그리고 그녀에게도) 분명한 교훈을 주었다. 바로 그녀와 나 같은 유형의 사람들이 패션의 중요성을 과대평가했을지도 모른다는 사실이다. 정말 중요한 건 무엇을 입었느냐가 아니라, 어떤 분위기를 풍기는가 하는 것이었다. 자기계발서에나 나올 법한 비현실적인 문장처럼 보일지는 몰라도 이는 엄연한 사실이다.

다르지만 또 같은 30개의 코디를 보기 위해 무려 쉰여섯 번

째 마우스 클릭을 했을 때 나는 순간 깨달았다. 하이디! 그렇지! 마쿠스! 마쿠스가 아는 여자야! 이제 우리 사이에는 거대한 태평양이 가로놓였지만, 그럼에도 마쿠스와 나는 서로의 연애사와 일상의 사건을 공유하며 관계를 지속해가고 있었다. 그리고 하이디는 바로 마쿠스가 뉴욕에 간 뒤 만난 첫 번째 여자였다.

갑자기 마쿠스가 그녀와 사랑에 빠졌다고 이야기하며 내게 처음 사진을 보내주었던 때가 떠올랐다. 당시 나는 마쿠스가(뉴욕에 간 지 얼마 되지 않은 때였으므로) 새 도시에서 외로움을 견디기 위해 그녀를 사랑하게 된 거라고 생각했었다. 그러나 5년이 지난 지금 나는 당시의 평가를 정정할 수밖에 없게 되었다. 마쿠스는 보는 눈이 있었다. 그렇다. 하이디는 멋진 여자였다.

이 신기한 인연에 대한 이야기를 들은 플로리안은 미소를 지으며 말했다.

"안 그래도 자기는 빈에 사는 사람이면 절반 이상은 알잖아. 자기 인맥이 이제는 대륙 너머에까지 미치는 거야? 대단한데?"

잠깐이었지만 나는 고민했다. 나도 한 번 이렇게 해볼까? 하지만 이내 포기했다. 여섯 벌을 고르는 것부터가 문제였다. 회색, 검은색, 빨간색 정도면 괜찮을 것 같은데? 아니야, 그러다 2주 뒤에 갑자기 터키색 옷이 입고 싶어지면 어쩌란 말인가? 나는 얼른 생각을 떨쳐버렸다. 내게는 그만한 용기가 없었다. 더군다나 이렇게 한 달을 보내고 나면 분명 새 옷을 사고 싶어질 게 뻔하다. 그

러나 일단 가능성은 열어두기로 했다. 어쨌거나 쇼핑 다이어트 프로젝트는 아직도 몇 달이나 남아 있으니까 말이다.

2월 5일

1년 동안 같은 옷만 입는다고?

"여섯 벌은 뭐 적은 것도 아니네! 너 유니폼 프로젝트 몰라?"

나는 사랑하는 친구 모니와 우리가 사랑해 마지않는 이탈리아 레스토랑에 앉아 있다. 이 레스토랑은 엘더베리 자줏빛 검은색을 가진 딸기류의 식물. 크기가 매우 작으며 젤리, 잼, 와인을 만드는 데 주로 이용된다 와 오이 맛이 나는, 세상에서 가장 맛있는 알코올 칵테일이 있는 곳이다. 그리고 모니와 나는 이 칵테일이 여전히 이 세상 최고인지 아닌지를 체크하기 위해 주기적으로 이곳을 찾곤 했다. 뭐 말하자면 일종의 품질 검증이랄까?

"뭐? 유니폼 프로젝트? 그게 뭔데? 유니폼이라면 특정 직업군에 속한 사람들이 입고 다니는 옷 말하는 거야? 설마."

나는 어리둥절했다.

"그게 뭐냐면, 몇 년 전에 있었던 모금 프로젝트야. 어떤 여대생이, 내가 알기로는 미국 여자인가 그래. 아무튼 그 여대생이 1년 동안 같은 옷을 입는 프로젝트였어. 물론 코디는 매일 바꿨지.

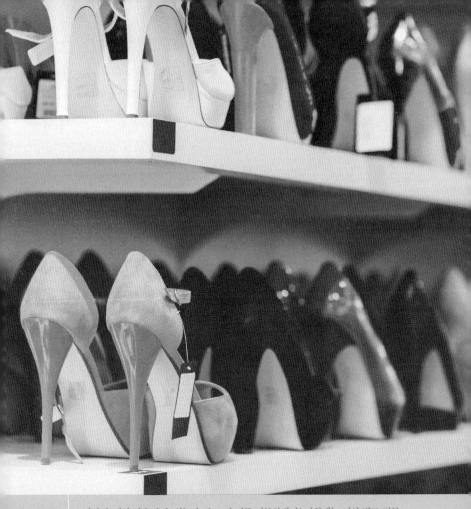

세상에, 매일 같은 옷을 입는다고? 그건 너무 진부하잖아! 나한테는 여섯 벌도 진부하기 짝이 없는데!

선물 받은 액세서리라든지, 플리마켓에서 산 물건을 이용해서 말이야. 그리고 그 코디한 걸 매일 자기 홈페이지에 올렸어. 동시에 인도의 가난한 어린이들을 위한 모금 활동을 했고. 그 여자가 오늘은 어떻게 입었을지 보는 게 엄청 흥미로웠어. 심지어 1년 동안 입은 옷이 검은색 셔츠 원피스였거든."

나는 놀라움을 감추지 못했다.

"세상에, 매일 같은 옷을 입는다고? 그건 너무 진부하잖아! 나한테는 여섯 벌도 진부하기 짝이 없는데!"

옷 한 벌이라. 재단 방식도 똑같고, 색깔도 늘 똑같다. 정말이지 진부해도 너무 진부하다. 진부하다. 이 단어 외에는 달리 표현할 방법이 없었다. 하지만 모니는 확신하고 있었다.

"직접 보면 생각이 달라질걸? 링크 보내줄 테니까 집에 가서 한 번 봐. 진짜 훌륭해!"

그 후 몇 시간 동안 우리는 오이 칵테일을 석 잔 마셨고 나는 난방이 되지 않는 지하철을 타고 집으로 돌아갔다. 그리고 '더 유니폼 프로젝트*The Uniform Project*'라는 사이트에 들어가보았다. 사이트에 들어가자마자 입이 떡 벌어졌다. 사이트 속 주인공은 똑같은 옷으로 때로는 스포티하게, 때로는 섹시하게, 때로는 소녀같이 코디를 완성하고 있었다. 뿐만 아니라 비즈니스 룩과 레저 룩까지도 완벽하게 소화해냈다. 다만 이 프로젝트를 성공시키

기 위해 플리마켓의 절반은 싹쓸이했을 것 같았다. 사진 속 그녀는 매번 다른 액세서리를 착용하고 있었기 때문이다.

그녀의 프로젝트를 보고 나니 1년 동안 쇼핑을 안 하는 것쯤은 그리 어려운 과제가 아니라는 생각이 들었다. 또 한편으로는 내가 매번 새로운 액세서리에 의존해서 코디하지 않아도 된다는 사실이 다행스럽게 여겨지기도 했다.

하지만 나는 이내 그녀의 웹사이트에서 엄청난 정보를 발견하고는 또 한 번 입이 떡 벌어졌다. 이 여대생이 전 세계적으로 가장 규모가 크고 유명한 여성 매거진 중 한 곳에서(〈페트라〉 〈사브리나〉 〈알레그라〉 〈라우라〉 〈아미카〉 같은 지역 잡지가 아니라 진짜, 정말, 엄청 규모가 크고 세계적으로 유명한 잡지였다)에서 '올해의 여성'으로 뽑혔던 것이다.

잠깐만. 이 매거진은 천 달러, 아니 그것을 훨씬 뛰어넘는 고가의 패션들을 소개하는 매거진이 아닌가. 여기에 소개되는 메이크업은 내 한 달 월급보다 비싸다. 수많은 여자가 이 매거진을 통해 자신들 또한 럭셔리한 인생을 누려야 하며, 여자라면 무조건 하이힐을 신고, 매일 네일 관리를 받고, 헤어샵에 가서 비싼 시술만 받아야 한다고 배우고 있지 않은가.

그래놓고 뭐? 선물 받은 물건이나 플리마켓에서 건진 것 외에는 아무것도 사지 않고 1년을 옷 한 벌로 버티기로 한, 더 나아가 인도의 어린 학생들을 위한 모금 활동을 벌인 여대생을 '올해

의 여성'으로 뽑았다고?

물론 유니폼 프로젝트를 홍보하는 데 이보다 더 좋은 방법은 없을 것이다. 하지만 나는 이것이 속임수라는 생각을 지울 수 없었다. 이 매거진과 유니폼 프로젝트는 아무리 생각해도 어울리지 않았다. 그저 이를 통해 이 매거진이 '지속 가능한 패션'을 추구하는 것처럼 보이려는 시도 그 이상도 이하도 아니었다. 그와 동시에 하이패션의 세계에서 가장 최근에 나온, 가장 비싼 물건들을 끊임없이 광고하면서 말이다.

2월 10일

리사, 마리, 시모네, 레나, 소피

드디어 주말이다. 그것도 아주 긴 주말! 나는 플로리안과 시아버지 댁을 방문하기로 했다.

아버님은 연금생활을 시작하신 이후로 어린 시절을 보낸 시골의 작은 마을로 돌아가 살고 계셨다. 이 집은 플로리안에게 일종의 놀이터 같은 곳이었다. 집 지하에 있는 커다란 작업실 덕분이었다. 그는 수공업에 재능을 보여 나를 깜짝 놀라게 하곤 했다. 더욱이 신기한 것은 그 재능이 최근 몇 달 사이 꾸준히 발전하고 있다는 점이었다. 언젠가 평범한 드라이버를 가지고 창문턱에

올라가 머리 위로 손을 뻗어 창문에 블라인드를 설치한 후로는 충전식 나사 드라이버까지 마련한 그였다.

반면 나에게 이곳에서의 주말은 진짜 휴식이다. 나는 이곳에 올 때마다 플로리안과 함께 주변에 있는 온천 중 한 곳을 방문하곤 한다. 또 플로리안이 지하에서 쿵쾅거리며 무언가를 만들어대는 날이면 혼자 뜨개질을 하거나 책을 읽는다.

우리가 도착했을 때 아버님은 40년은 족히 되어 보이는 세탁기 앞에 무릎을 꿇고 뭔가를 수리하고 계셨다. 그러고는 "이거 완전히 맛이 갔네"라는 말로 인사를 대신하셨다.

이런 말은 플로리안을 자극한다. 아마도 그에겐 대략 이런 뜻으로 들릴 것이다. '지금 즉시 차를 타고 인근의 큰 마을에 있는 목공 시장에 가자. 거기서 세탁기를 사오고 저 낡은 세탁기는 테라스에 내놓자.' 과연 얼마 안 있어 테라스에서는 귀를 먹게 할 정도의 소음이 들려왔다. 플로리안이 오래된 세탁기에 망치질했다가, 표면의 판을 흔들어댔다가 하면서 내는 소리였다.

"대체 뭘 하기에 그래?"

나는 정신이 없는 와중에 큰 소리로 물었다.

"세탁기 안에 원통을 빼내려고. 이걸로 램프 덮개를 만들 거야. 그리고 앞에 원형 유리는 베이킹 틀로 쓰기에 좋대!"

내 남자의 눈빛이 반짝이고 있었다.

그래. 그러려무나. 나는 잠깐 소파에 앉아 간식이나 먹을까 생

각해보았다. 하지만 아무리 편안한 소파와 흥미로운 책이 있어도 집 전체에 울려 퍼지는 망치 소리와 진동을 이길 수 있을 것 같지 않았다. 아무래도 산책이 낫겠다. 그 와중에 플로리안은 기역자 드라이버까지 동원해 작업을 계속하고 있었다.

바인베르크 방향으로 산책하며 나는 옷을 사는 행위에 대해 생각해보았다. 그냥 생각이 흐르는 대로 두서없이 말이다. 사실 지난 몇 주간 나 자신에게 같은 질문을 던지고 있었다. 대체 나는 왜 쇼핑을 좋아하는 것일까? 왜 나는 그토록 옷을 중요하게 여기는 걸까? 대체 나는 어쩌다가 텍스틸슈베덴에 빠지게 된 것일까?

그때 갑자기 떠오른 생각이 있었다. 학창시절 나는 매우 튀는 아이였다. 일단 나는 우리 반 남자아이들보다 키가 컸다. 그러니 여자아이들에 비해서는 말할 것도 없었다. 자연히 몸집도 꽤 컸다. 하지만 뚱뚱하다고 하기에는 10킬로그램 정도가 덜 나갔다. 또 대부분의 사람과는 다른 음악적 취향을 가지고 있었다(사실 열 살이나 많은 오빠들이 있고, 그들이 음반 수집이라는 취미를 가지고 있다면 보이밴드에 빠지지 않는 게 당연하다). 게다가 나는 다른 사람과는 유머 코드가 조금 달랐고 침대 위에서 키스도 제대로 못 하는 남자보다는 한 권의 책을 더 좋아했다(마지막 요소는 지금도 변함이 없다. 물론 이젠 잘하는 키스가 무엇인지 알고 있다는 차이가 있지만).

이렇듯 나는 여러모로 별난 아이였지만 이러한 기질이 문제가 되진 않았다. 내게는 늘 좋은 친구들이 있었으니까. 초등학교 친구들도 그랬고, 이웃 모임에서 만난 사람들도 그랬다. 그렇다고 내 기질이 전혀 신경 쓰이지 않았던 것은 아니다. 오히려 그 반대였다. 나 역시 여자아이들의 모임에 끼고 싶어서 안달이었던 때가 있었다. 나는 이런 내 생각을 옷을 통해 드러내곤 했다. 예를 들어 특정한 구두, 특정한 브랜드 청바지, 특정한 니트를 입으면 리사, 마리, 시모네, 레나, 소피 독일어권에서 가장 많이 쓰이는 여자의 이름. 이 책에서는 '전형적인 여자아이'를 나타내는 의미로 사용되었다 등의 여자아이들이 나를 좋아할 거라고 생각했다. 당시 내가 엄마를 끊임없이 괴롭혔던 것도 바로 이러한 생각 때문이었다.

그러다 대학생활을 시작하면서 나는 처음으로 공동생활을 하게 되었다. 변화가 시작된 건 그때부터였다. 나의 인맥은 폭발적으로 넓어졌고, 주말이면 무려 5개의 서로 다른 파티에 참석해 뜨거운 밤을 보냈다. 나는 점차 대담해졌고, 이전보다 외모에 신경을 쓰게 되었다. 내 마음에 드는 옷을 잔뜩 입을 수 있게 되자 내 몸도 편안하게 느껴졌다. 다행히 과외 아르바이트가 계속 이어져서 걱정하지 않고 옷을 살 수 있었고, 그런 나 자신이 무척 멋지다고 생각했다. 더 이상 돈을 내는 엄마의 의견에 따라 옷을 사는 '엄마 필터링'을 거칠 필요가 없었기 때문이다.

바인베르크 한가운데서 또 한 가지 생각이 떠올랐다. 잠깐. 어

린 시절의 외골수 기질과 옷으로 나의 정체성을 드러내려는 욕구 사이에는 분명히 인과관계가 있다. 실제로 나는 옷을 통해 나를 드러내려는 삶을 살아왔다. 물론 나는 내가 입은 옷 그 이상의 존재라는 사실을 스스로도 잘 알고 있다. 나는 강인하고 긍정적이며 잘 웃는 사람이다. 하지만 내게는 겉모습도 중요하다. 어리석다 할지 몰라도 나는 그렇다. 그런 내게 옷은 내 정체성을 강화하기 위해 사용되는 도구였고, 예쁜 옷을 입음으로써 안정감을 찾곤 했다.

이쯤 해서 또 하나 깨달은 것이 있었다. 내 친구 중에는 리사나 마리, 시모네, 레나, 소피를 연상시키는 여자친구가 한 명도 없다는 사실이었다.

산책을 마치고 집으로 돌아왔을 때 플로리안은 쇠막대기로 세탁기를 해체하는 중이었다. 베이킹 틀로 쓰겠다던 원형 유리는 유감스럽게도 분리되지 않는 모양이었다. 테라스 한가득 세탁기의 파편들이 흩어져 있었다.

나는 계속 저렇게 두면 안 되겠다 싶어서 말을 꺼냈다.

"오늘 저걸로 과자는 못 굽겠는데."

플로리안이 대답했다.

"조용히 해."

블랙이냐 네이비냐?

정말이지 믿을 수가 없다. 아무리 내가 자진해서 하는 거라지만 가끔은 내 옷장의 재고 목록을 정리하는 게 정말 견딜 수 없을 만큼 힘들다. 심지어 최근에는 빨래 건조대를 정리하다가도 이성을 잃었다. 나는 막 건조시킨 옷가지들 중 내 것을 내리는 중이었다(곧장 옷장에 넣지 않고 일단 일회용 옷더미에 던져두기 위해서였다. 빨래를 바로 개서 정리하는 건 괴짜들이나 하는 짓이 아닌가!). 탑이 셋, 긴팔 셔츠가 하나, 속옷은 4개(살 때는 7개로 구성된 속옷 세트였다), 레깅스 하나, 셔츠 원피스 하나, 브래지어 하나. 정말 많다. 나를 당황하게 한 건 이뿐만이 아니었다. 지금 내가 침실 옷장 위에 던져놓은 이 옷들의 총액은 겨우 72유로였다. 엄밀히 따지자면 이보다 적었다. 세트에 포함되어 있던 속옷 3개가 빠졌으니까.

"자기 지금 1분 동안 빨래 더미만 쳐다보고 있는 거 알아? 어디에 넣을지 고민 중인 거지?"

그럼 그렇지. 플로리안이 이런 날 가만히 둘 리 없지.

"72유로야. 저 위에 쌓인 걸 다 합해도 100유로가 안 돼."

"그래, 그래. 그래도 셔츠는 서랍장에 넣고, 원피스는 상자에 넣어야지. 속옷은 왜 또 침실에 가져다 놨어? 속옷은 늘 욕실에 두잖아!"

"무려 나흘을 입을 수 있는 옷을 사는 데 72유로밖에 안 들었다고."

이런 옷이 대체 몇 벌이나 있는 것인가! 지난주 자정 즈음에 나는 인터넷 검색을 하다 자정 즈음에 불에 탄 공장과 화상을 입은 재봉사들, 그리고 오염된 강물이 담긴 사진들을 보았다. 그리고 이 사진들 때문에 밤새 잠을 이루지 못했다. 빨래 건조대 앞에 선 내 머릿속에는 오직 한 가지밖에 떠오르지 않았다. 재봉사. 5유로. 내가 이 탑 한 장을 사는 데 들인 5유로 중 단 1퍼센트도(최소한 깨끗한 옷을 위한 캠페인이 주장하는 바에 따르면 그랬다) 받지 못하는 사람.

나는 노트북을 들고 침대에 누웠다. 그리고 다시 동영상 사이트에 접속했다. 다양한 주제의 다큐멘터리들을 스트리밍 방식으로 서비스하는 사이트였다. 나는 방글라데시 의류 공장과 관련된 다큐멘터리를 보다 그만 눈물을 흘릴 뻔했다. 다큐멘터리는 예쁘게 생긴 한 여자를 소개했다. 서른도 되지 않은 젊은 여자였다. 그녀는 얼핏 봐도 열악해 보이는 어느 봉제 공장에서 재봉사로 일하고 있었다. 몰래 설치해놓은 카메라 렌즈 너머로 그 공장에서 만들어지는 옷이 어느 브랜드의 것인지도 파악할 수 있었는데 나는 그 공장에서 텍스틸슈베덴의 로고와 유럽에서 유명한 저가 브랜드 두 곳의 로고를 발견했다.

다큐멘터리는 다음으로 재봉사의 집을 보여주었다. 슬럼가에

제작 – 사회적 문제

전 세계적으로 의류 산업에 종사하는 사람은 3천만 명에 육박한다. 그러나 이 가운데 압도적인 다수는 비인간적이고 위험한 노동 조건 속에서 일을 한다. 지구상의 옷 가운데 75퍼센트는 개발도상국에서 생산된다. 판매는 유럽에서 이루어지지만, 생산은 대부분 아시아, 라틴아메리카, 아프리카, 북유럽에서 이루어진다는 소리다. 저임금 국가에서 생산해야 생산 비용은 물론 임금도 적게 들기 때문이다. 해당 지역 내의 다른 업종과 비교했을 때도 의류 산업의 임금은 과도하게 낮고, 빈곤선 이하일 때가 대부분이다. 아무리 초과 근무를 해도 노동자들은 가족을 먹여 살릴 임금조차 받지 못한다. 인도, 스리랑카, 베트남, 파키스탄, 캄보디아 등 저임금 국가의 경우는 재봉사 한 명의 최저임금이 미국이 정한 하루 2달러의 빈곤선을 간신히 넘는 정도다. 그러나 이들 나라의 물가는 이를 훨씬 뛰어넘는다. 관련 NGO들은 이들 나라의 노동자들이 일주일에 70시간씩 일하는 것이 다반사라고 주장한다.

중국과 같이 노동조합을 설립할 수 없는 나라도 많다. 노동자의 80에서 90퍼센트는 여자다. 티셔츠 한 장의 가격은 다음의 것들이 합쳐져 책정된다. 판매 40퍼센트, 세금 20퍼센트, 광고 18퍼센트, 공장 운영 16퍼센트, 유통 5퍼센트 그리고 임금 1퍼센트. 물론 이 비율은 다양할 수 있지만, 의류 산업 유통 과정이 워낙 불투명해서 정확한 비율을 알아내는 것 자체가 불가능하다. 노동자의 임금 비율을 더 높게 책정하는 기업도 있을지 모른다고 누군가는 주장하겠지만 '깨끗한 옷 캠페인'과 같은 NGO들은 거의 불가능하다고 본다.

있는 그 집은 골함석으로 된 오두막이었고, 그녀의 방에는 창문도 없었다. 그곳에는 약 200명이 살고 있었는데, 화장실 하나를 공동으로 사용한다고 했다. 마침 할머니가 그녀의 어린 아들에게 밥을 먹이는 중이었다. 그 할머니는 아이보다 치아가 더 적었다.

재봉사는 자신이 한 달에 약 35유로를 받고 있으며 못해도 일주일에 60시간에서 70시간을 일한다고 설명했다. 그리고는 이렇게 말했다.

"방값으로 30유로를 내요."

내가 텍스틸슈베덴에서 산 탑을 바느질하는 여자는 인간답게 살아갈 수 있는 최소한의 임금도 받지 못하고 있었다. 작년에는 검은색이 마음에 든다고 했으면서 올해는 네이비가 더 좋다고 설레발을 치는 내 변덕스런 취향 때문에 말이다.

나에게 원단을!

놀랍게도 올해는 연초부터 봄 같은 햇살이 쏟아져 침대보 아래로 튀어나온 우리 두 사람의 발가락을 간질였다. 그리고 그 햇살은 플로리안의 마음도 움직였다.

"자기야, 우리 친구들한테 연락해서 같이 도나우 강변에 가자

고 할까? 햇살이 이렇게 좋은데!"

"좋아! 근데 도시 말고 근교로 나가면 안 돼?"

"슈트롬바트 오스트리아 빈에 있는 야외수영장. 강 위에 떠 있다?"

"응, 슈트롬바트!"

우리는 계획대로 움직였다. 그런데 자동차를 타는 순간 떠오르는 생각이 하나 있었다.

"자기야, 잠깐만. 가는 길에 대형 원단 가게가 있었지?"

"벌써 원단을 사게?"

플로리안은 내가 바느질 계획을 세우고 있다는 사실을 이미 알고 있었다.

"뭐가 벌써야? 준비가 반인데!"

"재봉틀도 없잖아!"

"그거야 뭐 사면되지."

원단 가게는 내게 모험 그 자체였다. 처음 입구에 들어섰을 때 나는 여기가 대형 원단 가게가 맞기는 한 건지, 그냥 대형 잡동사니 매장에 와 있는 건 아닌지 의문이 들었다. 먼지와 곰팡내가 났기 때문이다. 이런 곳에서 옷을 만드는 재료를 판다고?

반면 플로리안은 경험이 있는 듯했다.

"이리 와, 2층으로 가자. 1층에는 자투리 천이랑 잡동사니밖에 없어."

내 생각을 읽을 수 있는 능력이라도 있나? 아니면, 내가 지금 자신도 모르는 사이에 잡동사니라는 말을 입 밖으로 꺼냈나?

2층은 또 분위기가 달랐다. 깔끔하게 정리되어 있었고, 곰팡내도 훨씬 덜했으며, 무엇보다 원단 롤이 수천 개나 있었다. 처음에는 패브릭 매장 사이를 걸어 다니는 게 왠지 조금 부담스럽기도 했다. 그러나 정말이지 환상적인, 어두운 파란색 저지 원단을 발견하는 순간 내 심장은 바로 쿵쾅거리기 시작했다. 원단 가격을 보자 심장은 더 빨리 뛰었다. 세상에! 미터에 2유로밖에 안 한단 말이야? 저기 저 검은 스트레치 원단도 그래! 그리고 저기 저 초록색 저지 니트 원단도! 저 갖가지 색의 울 원단은 또 어떻고! 저게 1미터에 16유로라니! 그 순간 내 눈에 저기 뒤쪽 어딘가에서 반짝이는 터키색이 들어왔다.

"이걸로 뭘 만들 건데?"

플로리안은 내가 초롱초롱한 눈으로 원단 롤을 잡아당길 때마다 물었다.

"검은색 원단은 원피스를 만들 거야. 파란색은 니트 만들 거고. 녹색 원단으로는 원피스, 아니, 아니다, 스커트를 만들까? 둘 다 만들어도 되지, 뭐. 터키색으로는 여름에 입을 탑을 만들 거야!"

나는 속사포처럼 말을 쏟아냈다.

"그런데 있지. 자기가 마지막으로 바느질한 게 정확히 언제야?

내가 보기에는 그게 그렇게 쉬운 작업일 거 같지 않은데."

"다른 사람들도 다 하는 거잖아. 그럼 나도 할 수 있어."

나는 고집을 부렸다.

"그냥 연습용으로 두 가지 정도만 사. 원피스와 스커트, 그리고 또 뭐? 그래, 여름용 탑. 그게 진짜 만들고 싶으면 그때 또 와서 사면 되잖아."

하지만 다시 왔을 때 이 원단이 없으면 어쩌란 말인가? 나는 지금 당장, 이것들이 갖고 싶은데! 물론 사전에 계획을 세웠거나 이 원단들이 정말 필요할 거라고 생각한 것은 아니다. 하지만 일단 원단을 본 이상 이것들 없이는 살아갈 수 없을 것 같았다.

그렇다. 소유에 대한 내 본능은 아직 건재했다. 내 머릿속을 점령한 작고 영악한 목소리는 정말이지 집요하기 그지없었다. 그토록 오랫동안 나를 괴롭혔으면서 말이다.

그러나 라이닝 실크와 인조 가죽 패치 사이에 선 순간, 나는 깨달았다. 잠깐, 잠깐, 잠깐! 나는 지금 완전히 쇼핑에 취해 있다! 지금 이 감정은 내가 텍스틸슈베덴 탈의실에서 느끼던 것과 같은 유형의 것이다. 한 가지 차이점이 있다면 이곳에서는 쇼핑 대상이 옷이 되기 전 단계의 재료라는 것뿐이다. 그뿐인가. 이는 매우 어리석은 일이기도 하다. 2유로에 1미터의 원단을 사 가면 그걸로 끝이 아니라 옷을 만들기 위한 작업을 해야 한다. 누구도 그 대가로 나에게 돈을 주지 않는데 말이다. 그럴 바에야 2유로

짜리 탑을 하나 사고 말겠다.

헉. 아니지, 아니지. 어쩌다가 이 생각을 하게 된 거지? 만일 내가 2유로짜리 탑 완제품을 사버리면 방글라데시의 그 여자는 앞으로도 정당한 대가를 받지 못하게 된다. 다큐멘터리에서 본, 슬럼가에 사는 재봉사와 그녀의 아들이 내 머릿속에 떠올랐다. 하지만 내가 직접 바느질을 하는 건 다르다. 그건 최소한 내가 선택한 취미이고, 내 결정이며, 내 돈이다.

멈춰야 한다. 지금 이것은 과거와 전혀 다를 바 없는 행동이다. 나는 지금 쇼핑에 취해 있다.

터키색 원단은 다시 롤에 말려 서랍장 안으로 들어갔다. 녹색 원단도 그랬다. 부끄럽지만 파란색 원단은 라이닝 실크 원단이 있는 곳에 두었다. 어디에서 가져온 건지 기억이 안 났기 때문이다.

하지만 검은색 원단, 이 아름다운 원단만큼은……. 안 돼, 이건 포기할 수 없어. 이걸로는 반드시 뭔가를 만들어내겠어.

나는 검은색 원단을 3미터 구입했다. 플로리안은 아까부터 주차장에서 나를 기다리는 중이었다. 나는 플로리안을 쳐다보며 말했다.

"이거 봐라. 나 원피스 샀다! 게다가 쇼핑 다이어트 중이어도 이건 살 수 있어! 진짜 좋지?"

"자기가 산 건 원단이잖아. 자기는 재봉틀도 없고. 그건 옷이 아니야."

아, 또 꼬치꼬치 따져대시네. 이 남자야, 자동차 뒷좌석에 뭔가 새로 산 물건이 든 쇼핑백이 있다는 게 얼마나 기분 좋은 일인데! 알지도 못하면서, 이 양반이!

스타일 블로그의 세상

인터넷 검색을 시작한 지 얼마 되지도 않아 나는 전혀 새로운 세상을 만나게 되었다. 바로 스타일 블로그, 패션 블로그의 세상이었다.

세상에는 매일 자기가 입은 옷을 사진에 담아 블로그에 올리는 수많은 여자들이 있었다. 대체 저들은 어떤 기술이 있기에 거울 속 자신의 모습을 저렇게 멋지게 찍을 수 있는 걸까? 게다가 어찌나 깡말랐는지 척추가 다 튀어나온 것 같은데도 사진 속에서는 환상적인 몸매를 자랑하는 여자로 보였다. 분명히 그들 중 대부분은 이해심 많고 자상한, 그러면서도 사진 좀 찍는다 하는 남자친구가 있을 것이다. 블로그에 올라온 사진들이 죄다 다른 사람이 찍어준 것인 데다 수준급의 포토샵 작업을 거쳐 마치 잡지에 실리는 것처럼 나온 걸 보면 말이다.

블로그를 운영하는 여자들은 자기가 새로 산 물건을 매일같

이 자랑하고 있었다. 솔직히 흥미로웠다. 그래서 몇 시간 동안이나 마우스 스크롤을 굴리며 다양한 블로그를 구경했다. 오, 이건 마음에 드는데? 어떻게 따라 해볼 방법이 없을까?

전 세계에서 운영되는 블로그 중 최소 백 개는 뒤진 것 같았다. 그런데 문득 떠오르는 생각이 있었다. 블로그 속 여자들은 정말로 며칠에 한 번씩 새 옷을 사 입는다. 특정 바지나 목도리 등을 반복해서 착용하는 사람들도 분명히 있었지만 거의 모든 사진에 어김없이 새 옷이 등장했다. 어떤 블로거들의 경우에는 이런 의문이 들 정도였다. 대체 무슨 돈으로 이 모든 걸 다 사는 거지? 돈을 많이 버는 것도 아니고, 대학생이라면서 대체 이게 다 어디서 난 거야?

"자기도 그랬지, 뭘. 끊임없이 새 옷을 샀잖아."

무려 몇 시간 동안 소파에 앉아 두서없는 말을 중얼거리던 ("와!", "예쁘다!", "아니 얘는 집에 거울이 없어?", "아, 제발 꽃무늬 레깅스 좀 신지 말아줘. 초등학교 다닐 때부터 진짜 싫었어" 등) 나를 쳐다보던 플로리안이 한마디 말로 자신의 존재를 드러냈다.

"계속은 아니다, 뭐! 많아야 한 달에 한두 번이었거든!"

"정말 그렇게 생각해? 부엌에 가서 종이 가방 더미 좀 봐. 무려 1년 동안 쓸 양이 쌓여 있어. 그것도 텍스틸슈베덴에서 산 걸로만!"

내게 너무나도 친숙한 그 이름, 텍스틸슈베덴이 또다시 등장

했다. 텍스틸슈베덴. 텍스틸슈베덴은 가장 최신의 트렌드 의류를 거의 헐값에 팔다시피 한다. 셔츠 하나가 5유로, 스커트는 10유로다. 텍스틸슈베덴에서 만일 세상을 판다면, 그 값은 얼마일까? 이런 가격이 가능한 이유는 하나였다. 패스트패션 최신 트렌드를 즉각 반영하여 빠르게 제작하고 빠르게 유통시키는 의류를 뜻한다 이기 때문이다.

블로그 속 여자들은 매일 인터넷 쇼핑을 통해 사들인 값싼 옷들로 새로운 코디를 선보이고 있었다. 하지만 이는 조명이 좋아서 때때로 그럴싸해 보이는 것뿐이었다. 그중 단연 눈에 띄는 블로그 이름이 하나 있었다. '시크 온 더 칩Chic on the cheap: 돈이 없다고 스타일을 포기하지는 말자.' 그렇다. 나도 그랬다. 돈은 없지만 그렇다고 스타일을 포기할 수는 없어서 값싼 옷들로 내 욕구를 만족시키곤 했다. 그래서인지 '돈이 없다고 스타일을 포기하지는 말자'는 구호가 유난히 불편하게 다가왔다.

셔츠 한 장 값이 5유로라는 건 사실 불가능하다. 환경적인 측면에서도, 사회적인 측면에서도 나올 수 없는 가격이다. 나는 그 사실을 점점 확신하고 있었다. 하지만 이런 옷들도 겉으로 보기에는 아름다웠다. 게다가 얼마 되지 않는 나의 월급으로도 부담 없이 소비할 수 있었다.

나는 계속 블로그들 사이를 왔다 갔다 하며 마우스 클릭을 이어갔다. 어느 블로그의 댓글 중에는 폴란드인 두 명이 남긴 '우와, 저도 하고 싶어요'와 '이렇게 끊임없이 쇼핑하는 여자들이 문

패스트패션

케임브리지 대학은 2006년 영국에서 판매된 옷의 양이 2002년에 비해 3분의 1이 증가했다는 연구 결과를 발표했다. 유럽 내 다른 국가도 상황은 다르지 않다고 본다. 패션 기업들의 경쟁은 갈수록 심화되고 있다.

사실 기업의 정체성도 불분명한 상태에서 무조건 싼 값에 옷을 공급하는 방식으로는 기업을 유지하기가 힘들다. 하지만 빠르게 변화하는 컬렉션과 갈수록 낮아지는 옷값은 유통 과정에 엄청난 압박을 가하고, 이에 기업들은 옷값을 더 낮게 책정한다. 결국 목화 경작은 늘지만 생산되는 옷이 너무 많아면 함유량은 그대로인 결과를 낳는다. 무작위 생산은 환경 파괴를 야기하고, 사회에도 부정적인 영향을 끼친다. 2011년, 멀티 패션 브랜드 인디텍스는 브라질 노동자들에게 봉제 과정을 맡긴다고 밝혔다. 이곳 브라질의 노동자들은 열악한 환경에서 노예와 다를 바 없는 취급을 받으며 일하고 있다. 전 세계적으로 최저임금이 가장 낮은 국가 중 하나인 방글라데시에서는 최악의 작업 여건과 시간적 압박으로 안전사고가 끊이지 않고 있다. 이것이 재봉사들의 건강 악화로 이어질 것은 자명한 사실이다.

옷의 품질이 떨어지고, 트렌드가 빠르게 변화하면서 옷 수선에 대한 인식이나 좋은 옷의 가치도 사라지고 있다. 오늘날처럼 옷이 많이 버려지는 때는 없었다고 한다. 그리고 이는 지금껏 존재한 적이 없었던 원단 쓰레기 산의 형성으로 이어진다. 독일에서는 매년 60만에서 100만 톤의 옷이 버려지는 것으로 추정된다. 1년에 뮌헨에서만 한 사람이 버리는 옷이 15킬로그램이다.

제'라는 의견이 있었는데, 나는 이 사이에서 내 입장을 정하지 못하고 있었다. 단, 자기가 소비하는 상품이 어디서 온 것인지, 자기가 무슨 일을 하는지 전혀 관심을 보이지도, 고민하지도 않는 태도가 점점 불쾌하게 느껴지기 시작했다.

중요한 건 이들의 화려한 겉모습이 아니었다. 게다가 지금 내게 필요한 것은 끝도 없이 이어지는 여자들의 자기 자랑이나 구경하며 시간을 때우는 게 아니었다. 블로그들은 각각의 스타일과 테마를 자랑했지만, 네일 컬러나 구두 이야기가 메인이라면 사양이다. 왜 이 여자들은 이 블로그가 다른 사람들에게 영향을 끼칠 수 있다는 것과, 그에 대한 책임을 져야 한다는 것을 알지 못하는 걸까? 수많은 젊은 여성들이 여기에 열광하며 이런 블로그들을 구독한다. 그러나 이를 통해 얻을 수 있는 교훈은 오직 하나뿐이다.

"너의 아름다움을 팔아라."

그렇다고 내가 타인에게 모범이 되는 삶을 산다는 건 아니다. 나는 환경 보호에 기여하는 비정부기구 언론홍보팀에서 몇 년째 일을 하고 있다. 지난 몇 년간 기후 변화, 자원 고갈, 유럽의 원자력발전소, 농업에서의 살충제 사용 등을 주제로 기자들과 소통해왔다는 뜻이다. 그런데도 나는 텍스틸슈베덴에서 옷을 산다. 텍스틸슈베덴을 통해 이 모든 환경 파괴에 일조하고 있었던 것이다. 이런 식으로는 문제를 해결할 수 없다! 그러므로 나는 패션

블로거들을 비난하는 대신 나 자신에게 그 화살을 돌리기로 했다. 참 나쁘다.

2월 24일

찌지직!

찌지직! 정말로 달갑지 않은 소리다. 특히 1년 동안의 쇼핑 다이어트를 시작한 지 몇 주 되지 않은 사람에게, 사무실 문고리에 걸린 파카에서 그 소리가 들려온다면 더더욱 그러하다. 게다가 이번 사태는 모두의 유감을 살 정도로 심각했다. 물론 아직 수술하면 살아남을 가능성은 있다. 설령 살아나지 못한다 해도 겨우내 내가 얼어 죽을 일은 없을 것이다. 모르긴 몰라도 이 파카 말고 적어도 5개 정도의 파카가 더 있으니까.

하지만 이 초록색 파카는 특별하다. 내가 제일 좋아하는 옷이다. 이 파카는 장정들도 거뜬히 들어갈 수 있는 텐트처럼 커다래서 제아무리 두꺼운 니트라도 터질 염려 없이 껴입을 수 있기 때문이다. 그러면서도 얼마나 예쁜지 모른다.

수선이 절실했지만, 바느질에 대한 생각만으로도 두려움이 앞서는 나로서는 '흥! 재봉틀을 사서 직접 수선하면 되지. 그게 뭐 어려워?'라는 생각은 꿈에도 할 수 없었다. 안 돼. 이건 진짜 안 돼.

나는 즉시 지나에게 전화를 걸었다.

"지나야, 지나야! 나는 이 세상의 모든 누누 중에 제일 불쌍한 누누야."

"왜 그래? 무슨 일이야? 지금 부츠 진열대 앞에 서 있는 거야? 아니면 설마 텍스틸슈베덴 계산대까지 갔어? 에휴, 세일이라는 건 진짜 나빠!"

지나는 수화기 너머로 웃음을 참고 있었다.

"그런 거 아냐. 나 쇼핑 다이어트는 엄청 착하게 잘하고 있어. 그런데 운명은 내 편이 아닌가봐. 방금 문고리에 걸어뒀던 겨울 파카가 망가졌어."

"에이, 별거 아니네. 고칠 수 있을 거야. 걱정하지 마."

지나가 말했다.

예스! 고쳐달라는 말을 꺼낼 필요도 없었다. 나는 다음 날 저녁 파카를 가지고 지나 집에 가기로 약속한 뒤, 전화를 끊었다.

2월 25일

시접? 패브릭 폴딩?

다음 날 저녁, 나는 지나의 집 부엌에 있는 수많은 차 중에서 가장 맛있어 보이는 차를 고르고 있었다. 그러는 사이 지나는

내 찢어진 파카 수선에 들어갔다. 한참을 나와 놀던 지나의 어린 아들은 어느새 흥미를 잃고 비밀 놀이를 하겠다며 방으로 들어갔고, 나는 지나의 곁에 앉았다. 지나의 바느질 도구와 소품은 그야말로 엄청났다.

여기에서 짧게 언급해야 할 사실이 있다. 지나는 정말 객관적으로 이야기해도 홈패션에 미쳐 있다. 홈패션에 대한 지나의 열정은 그야말로 엄청나서 손 안에 들어온 모든 재료로 바느질을 하고, 뜨개질을 하고, 그림을 그리고, 자르고 붙인다. 지나의 손을 거치면 오래된 셔츠 두 장이 긴팔 셔츠가 되기도 하고, 안감도 있고 수납공간도 있는 가방이 만들어지기도 한다. 이런 가방에는 일반적인 가방 제작 방식(크기가 같은 두 장의 원단 모서리를 겹쳐 바느질하고, 물건을 집어넣기 위해 한 쪽 모서리를 열어두는 방식)과 차별되는 여러 가지 디테일들이 가득하다.

"바느질 기본서들 좀 구경해볼래?"

지나가 작정한 듯한 눈빛으로 내게 물었다. 당연하지. 뭘 그런 걸 물어! 지나는 유리 진열장 하나를 열더니 아래 서랍장을 가리켰다. 서랍장에는 잡지를 모아둔 두꺼운 파일 5개가 들어 있었다. 전부 다 바느질 관련 잡지였다. 깔끔하게 출간 날짜별로 분류도 되어 있었다. 나는 잡지 몇 권을 꺼내 소파로 가져갔다.

바느질 잡지의 구성은 일반 잡지와 다를 바가 없었다. 페이지를 한 장 한 장 넘겨보았다. 어떤 모델의 코디는 일반 잡지보다

더 스타일리시했고, 어떤 것은 조금 덜했다. 차이는 이거였다. 잡지에 설명서가 첨부되어 있어서 잡지를 사기만 하면 이론적으로는 나 같은 사람도 잡지에 소개된 모든 옷을 만들 수 있다는 것. 그래. 이론상으로는 그랬다. 나는 설명서를 여러 번 읽어보았다. 그리고 생각했다. 일단 원단 2개를 특정 부분에서 꿰맨 다음에 제발 쉽게 설명해주기를 바라는 마음으로 설명서를 따라 단계별로 열심히 팔을 움직여주기만 하면 되지 않겠어? 그게 뭐 그렇게 어렵나? 하지만 설명서에는 대략 이런 내용이 적혀 있었다. '마킹해둔 부분이 마주하도록 재단한 원단을 포갭니다. 왼쪽 앞판은 폴딩 부분 시접을 더하여 재단한 다음 가장자리를 트리밍합니다. 시접 부분을 왼쪽 방향으로 다림질하고, 가장자리에 가깝게 스티치합니다.'

시접? 패브릭 폴딩? 트리밍? 왼쪽 방향으로 다림질을 해? 가장자리에? 오 마이 갓, 머리가 터질 것 같다. 그 배우기 어렵다는 중국어도 바느질만큼 어렵지는 않을 것 같았다.

"이게 진짜 다 무슨 말이라니? 무슨 소린지 하나도 못 알아듣겠어."

나는 옆방에서 내 파카를 고치는 지나에게 소리쳤다.

"패브릭 폴딩이 뭐야? 폴딩? 뭐 폴더 같은 거야?"

지나가 웃었다.

"진정해. 나도 얼마 전까지 그랬어. 계속 엄마한테 전화해서

이게 대체 무슨 뜻이냐고 물어봤다니까. 근데 언제부터인가 이해가 되더라고. 그다음부터는 엄청 쉬워. 왜 운전도 그렇잖아. 한번 익히고 나면 경고 표지판, 교통 법규들을 다 알아보고 또 본능적으로 운전하게 되잖아. 왼쪽에 클러치, 가운데는 브레이크, 오른쪽에 액셀, 이렇게 말이야. 바느질하는 것도 똑같아. 할 생각만 있으면 어느 순간부터 하게 돼 있어."

아하. 언젠가는 된다 이거지? 그렇다면 나와 바느질의 관계도 언젠가는 개선될 수 있겠군. 사실 나는 학창시절에 바느질에 관한 안 좋은 기억이 있다. 당시 가정 선생님을 떠올리면 아직도 그 적나라한 공포가 떠올라 소름이 끼친다.

가정 선생님. 으으. 벌써 등에 땀줄기가 흐른다. 그 사이 옆방에 있던 지나가 외쳤다.

"그리고 그 패브릭 폴딩은 원단의 접힌 부분을 이야기하는 거야."

오, 그렇군. 지금 거울을 들여다보면 내 눈에는 동공 대신 물음표가 박혀 있을 것이다. 하지만 또 한편으로는 자신감도 생겼다. 나는 졸업시험도 통과했고, 운전면허 시험, 대학 학위시험까지 다 성공해내지 않았던가! 나보다 훨씬 멍청한 사람들도 다 한다는데 뭘. 나도 할 수 있을 거야. 나는 이제부터 제대로 바느질을 배워보기로 결심했다. 게다가 잡지에는 정말 예쁜 작품도 있었다. 어떤 것은 전문가가 만든 옷 못지않았다. 익숙해지자 조금

씩 잡지 보는 일도 재미있어졌다. 특히 코트와 원피스가 마음에 들었다.

나는 훌륭하게 수선된 겨울 파카를 들고 흥분에 가득 차 지나의 집을 나섰다. 쇼핑 다이어트 프로젝트 중에 하나인 *DIY do-it-yourself:* 가정용품을 직접 제작·수리·장식하는 것를 당장에라도 시작해야겠다고 결심하면서.

2월 28일

털실 가게에도 시즌이 있다

말을 꺼냈으면 실행에 옮겨야 하는 법. 나는 니트를 하나 뜨고, 바느질을 해서 옷 한 벌을 만들어보기로 했다. 하지만 지나의 격려에도 여전히 바느질이 두려웠다. 벌써 몇 년 동안 그 가정 선생님을 기억에서 지우려고 갖은 애를 써봤지만 소용없었다. 20년이 지난 지금까지도 날카롭고 히스테릭하던 선생님의 목소리가 귓가에 생생하게 울리니 말이다.

나는 아직도 이해가 안 된다. 적어도 교사가 되려면, 교사라는 직업 자체가 상당한 인내심을 요한다는 사실을 알고 있어야 하는 것 아닌가? 내가 수업이 시작된 지 20분 만에 케빈이라는 이름의 말썽꾸러기를 교실에 몰래 들였다는 이유로 혼이 나서 선

생님을 미워하는 게 아니다(물론 그 녀석은 선생님이 아무리 "조용히 해", "모두 조용히 해. 케빈 너도", "케빈, 당장 입 다물지 않으면 가만두지 않을 거야"라고 꾸지람을 해도 개의치 않는 콧물 범벅의 장난꾸러기이긴 했지만). 교사라면 이런 일이 얼마든지 있을 수 있다는 사실을 사전에 인지했어야 하지 않느냐는 말이다. 한 학급에 착한 모범생들만 앉아 있을 가능성이 거의 제로에 가깝다는 사실을 어찌 교사라는 사람이, 그것도 가정 과목을 가르치는 교사가 알지 못한다는 말인가? 하나같이 얌전할 거라고 착각하기 쉽지만 절대 그렇지 않은 여학교에서 가정 과목을 가르치려면 인내심이란 덕목이 가장 중요한데 말이다!

어쨌거나 이제 와서 하는 이야기지만 우리 가정 선생님은 인내심의 '인' 자도 모르는 사람이었던 것 같다. 돌이켜보면 그 선생님은 단 한순간도 학생들에게 소리 지르지 않은 적이 없었다. 선생님은 매번 누군가의 아직 완성되지 못한 작품을 빼앗고, 재봉틀 앞에 있던 학생을 쫓아내는가 하면, 큰 소리로 화를 내며 바느질을 하거나, 그 히스테릭한 설명을 즉각 알아듣지 못한 학생들을 향해 또다시 화를 내곤 했었다.

나는 입가에 미소를 머금고 당시 우리가 수업 시간에 과제로 받았던 조끼를 떠올렸다. 우리는 모두 열두 명이었는데 각자 원단과 재단 방식을 고른 다음 자르고, 바느질을 했었다. 선생님은 누군가 실수할 때마다 모두가 보는 앞에서 고함을 질러댔다. 그

리고 나는 너무 긴장한 나머지 계속해서 바느질 실수를 연발했었고.

결국 해결책은 엄마였다. 엄마는 내가 바느질거리를 집으로 가지고 올 때마다 가정 선생님에게 욕을 퍼부어가며("어릴 때는 그렇게 손으로 뭘 하는 걸 좋아하더니 지금은 솜씨가 대체 왜 이 모양이 된 거야? 이게 다 뭐 하는 짓이라니! 선생이 문제야. 얼간이 선생 같으니라고!") 앞으로 무슨 일이 있어도 내게 바느질 좀 배우라는 말은 다시 하지 않겠다고 약속하곤 했었다. 어쨌거나 나는 가정 선생님에게서 받은 2년간의 바느질 수업 때문에 20년이 지난 지금도 재봉틀만 보면 잔뜩 긴장한다.

하지만 뜨개질은 다르다. 나는 뜨개질을 좋아하고 또 재미있다고 느낀다. 어릴 때부터 할머니에게 배웠기 때문이다. 해본 적은 없지만, 이론상으로는 꽈배기 모양 뜨개질 방법도 알고 있다. 내가 자발적으로 다시 뜨개질을 시작한 건 1년 전이었다. 비록 그때는 끝이 엄청나게 뾰족한 고깔모자와 너비만 어마어마해지고 대신 기장이 짧아져버린 목도리를 완성함으로써 플로리안을 희생시키고 말았지만 말이다.

플로리안은 벌써 몇 년째 겨울만 되면 '전 여자친구의 어머니'가 뜬 모자를 쓰고 돌아다니고 있다. 나는 이 말을 꺼내는 것조차도 화가 났지만, 정작 실용주의자인 플로리안은 개의치 않았다. 그의 논리는 단순했다. 겨울은 춥고 모자는 따뜻하다는 거

였다. 그러므로 그 앞에서 '전 여자친구'와 관련이 있는 모자 말고 다른 모자를 쓰라는 잔소리나 그 모자가 정말 안 어울린다는 주장 따위는 전혀 먹히지 않았다. 그저 내 체면만 구길 뿐이었다. 정말 플로리안에게는 예민함이 필요하다. 그리고 나에게는 뜨개질바늘이 필요하고!

며칠 뒤 드디어 플로리안의 모자가 완성되었다. 다행히 그도 마음에 들어 했다. 비록 거기에 별다른 이유는 없었지만 말이다. 플로리안은 이 모자를 통해 자신의 전 여자친구의 어머니가 뜬 모자를 성공적으로 해치웠다는 사실에 대해서는 전혀 언급도 하지 않았다. 그는 내가 선물을 줬다는 사실만으로 기뻐했고, 나는 내가 만든 모자가 정말로 그에게 잘 어울린다는 것에 기뻐했다. 심지어 내가 뜬 모자는 플로리안의 지인들 사이에서도 엄청난 반응을 불러일으켰다. 모자를 떠달라는 부탁을 받을 정도였으니 말이다. 이 시기에 나는 정말이지 엄청나게 많은 모자와 목도리를 생산해냈다. 그러므로 겨울아 오너라. 내게는 추위에 대항할 머리와 목 방패가 충분하니까. 으하하.

하지만 그때까지만 해도 나는 모자나 목도리보다 더 부피가 큰 무언가를 떠본 적이 없었다. 코를 더하고, 빼는 것을 포함해 정확하게 칸을 세야 하는 그런 행위들이 말 그대로 막노동처럼 느껴졌기 때문이다. 원하는 대로 뜰 수 있고, 정말로 뜨는 재미가 있는 모자와는 다르게 말이다.

뭐, 좋다. 바느질은 일단 미뤄두자. 바느질을 시작하려면 적어도 가정 선생님 때문에 생긴 트라우마를 극복해야 할 테니까. 반면 뜨개질은 바로 시작할 수 있다. 지금부터 니트를 뜨기 시작하면 초가을쯤에는 끝날 것이다. 나는 기쁜 마음으로 '손뜨개 니트'라는 단어를 검색창에 입력한 다음 검색된 사진들을 살펴보았다. 뜨는 방법에 대한 설명은 일부러 대충 훑어보고 말았다. 어차피 뜨개질 용어에 관해서도 내가 이해할 수 있는 내용은 얼마 안 될 것이므로 지금 기분을 망치고 싶지는 않았다. 니트라. 뭐, 쉽네. 할 수 있겠어. 이 못된 전문 용어 같으니라고. 이렇게 복잡할 필요가 있나?

마침 회사에서 얼마 떨어지지 않은 곳에 털실을 파는 작은 가게가 하나 있었다. 나는 점심시간을 이용해 가게를 찾았다. 가게에 들어서자 바닥부터 천장까지 가득 메운 알록달록 털실 뭉치들이 눈에 들어왔다. 내게는 오래전부터 꿈꾸던 이상적인 니트가 있었다. 두껍고, 따뜻하면서 촉감이 부드러운 니트. 색깔은 회색. 그리고 목 부분이 넓은 그런 니트. 나는 의기양양하게 내가 만들고자 하는 니트에 대해 설명했다.

"뜨개질은 할 줄 알아요. 사실 니트는 한 번도 떠본 적이 없지만, 이제부터 하려고요. 최대한 두껍고, 따뜻한 회색 털실로 주세요."

그런데 웬걸. 가게 주인이 조금 불친절한 말투로 대답했다.

"손님, 그러기에는 너무 늦었어요. 지금은 여름용 실밖에 안 팔아요. 겨울 시즌은 8월부터거든요. 일반 매장에 가도 요즘은 모자나 목도리 같은 건 안 팔잖아요."

과연, 나는 너무나도 무식한 손님이었다. 정말 체면이 말이 아니다!

뭐, 좋다. 털실 가게에도 시즌이 있다, 이 말이지? 어쨌거나 뭔가를 하나 배우기는 배웠다. 대신 뜨개질 계획은 가을로 미루기로 했다. 망했다. 나는 진즉에 바느질을 배웠어야 했다. 하지만 나는 바느질뿐만 아니라 뜨개질에 관해서도 제대로 아는 게 없었다.

"오른쪽 가장자리의 짝수 줄에 1×5, 1×4, 2×1로 10코를 뜬다. 전체 60/66센티미터 중 나머지 31/23센티미터가 어깨 부분으로…… 왼쪽 절반도 반대 방향으로 뜬다."

대체 이게 뭔 말인지. 하지만 아직 시간이 있다. 다행히도 시즌이라는 게 있어서 본격적인 작업에 들어가기 전에 공부할 시간이 생겼다. 이것이야말로 신의 은혜가 아니겠는가!

March

콧물과 양말

인생이란 어쩜 이리 아름다운지. 드디어 내 옷을 전부 정리하는 데 성공했다. 단 한 벌의 옷도 널브러져 있지 않은, 정말이지 드문 순간을 맞이한 것이다. 플로리안은 "평소와는 뭔가 다른데……"라고 말하면서도 정확하게 뭐가 달라졌는지 알아맞히지 못했고, 나는 그 모습을 보며 즐거워했다. 결국 이런 말을 한다는 건, 그가 어느새 일회용 빨래 더미의 존재와 타협하고 말았다는 뜻이기도 하지만.

어쨌거나 조금씩 날씨가 풀리고 있었다. 다음 주쯤 한 번 더 꽃샘추위가 찾아올 가능성은 남아 있었지만 소리도, 냄새도, 느낌도 이미 봄이었다.

하지만 내 육체는 봄이 찾아왔다는 것을 아직도 모르는 모양이었다. 몸이 좋지 않았다. 나는 두꺼운 담요를 몸에 돌돌 만 채 소파에 뻗어 있었고, 꽉 막힌 코 덕분에 계속 트럼펫 같은 소리를 내는 중이었다. 나는 잠을 자거나 막장 드라마를 보지 않는 시간엔 인터넷 검색을 활용했다. 이렇게 표현하니 엄청나게 열심히 검색한 것 같지만 실제로는 거의 아무것도 하지 못했다. 텔레비전 리모컨을 들 힘조차 없을 정도로 아팠기 때문이다. 그래도 조금이라도 몸이 괜찮아지면 즉각 인터넷에 접속해 친환경 패션을 찾아다녔다.

친환경 온라인 쇼핑몰도 굉장히 많았다. 말이 친환경이지 눈 뜨고 봐줄 수 없는 촌스러운 슬리퍼를 파는 곳에서부터 친환경 목화솜을 이용해 만든 멋들어진 스커트와 바지를 파는 곳까지 그 종류도 다양했다. 모두 다 친환경 원단을 사용하고, 공정하게 거래된 제품들이었다.

친환경 제품 생산과 공정거래에 집중하는 소규모의 디자이너 브랜드도 많았다. 교도소에서 사용하던 낡은 이불로 코트를 만드는 브랜드가 있는가 하면 특별한 바느질 프로젝트를 추진하는 페루의 디자이너도 있었고, 일괄적으로 대량 생산을 하는 과정에서 남은 자투리 천만으로 옷을 만드는 디자이너도 있었다.

본래 나는 환경 친화적이고, 공정한 의류들은 옷맵시도 좋지 않고, 하나같이 촌스러울 것이라는 편견이 있었다. 하지만 이처

친환경 목화

전 세계적으로 친환경 목화 시장이 차지하는 비율은 1.1퍼센트에 불과하다. 2010년 기준으로 재배된 친환경 목화는 21만 4천 697톤이라고 한다.

세계적인 경제 위기에도 지난 2011년부터 친환경 목화 판매율은 매년 약 40퍼센트씩 증가하고 있다. 그러나 이 또한 전망이 좋지 않다. 지난 몇 년간 친환경 목화를 가장 많이 사들였던 글로벌 패션 브랜드 *H&M*이 더 이상 친환경 목화 사용에 적극적인 태도를 보이지 않기 때문이다.

단종재배인 유전자조작 목화와 달리 친환경 목화는 개방경작지에서 재배된다. 화학비료와 살충제는 사용하지 않으며 유전자조작은 엄격하게 금한다. 비료는 가축의 배설물만 이용하기 때문에 1차 에너지가 소비되지도 않는다.

전 세계적으로 친환경 목화를 재배하는 나라는 23개 국가이며, 그중 81퍼센트는 인도에서 재배되고 있다. 세계적으로 비판적 소비에 대한 인식 수준이 높아지면 친환경 목화 공급도 늘어날 수 있다.

럼 훌륭하고, 스타일리시하며, 화려하고, 멋진 제품들을 보자 그런 생각은 즉시 깨졌다.

그러다가 발견한 것이 있었다. 양말 여러 켤레를 이용해 만든 원피스였다. 그것은 정말이지 믿을 수 없을 만큼 아름다웠다. 숨을 쉴 수 없을 정도였다. 1년간의 쇼핑 다이어트 프로젝트가 끝나는 즉시 사고 싶은 옷이었다. 세상에. 이런 아이디어가 다 있다니. 게다가 너무나도 예쁘다!

그런데 잘 생각해보니 어디선가 이 원피스에 대한 이야기를 들었던 것 같았다. 어디서였더라? 나는 몇 분간 기억을 더듬었다. 아, 그렇지! 키르스텐! 전 회사 동료인 키르스텐이 이와 비슷한 원피스를 회사에 입고 온 적이 있었다. 당시 나는 그 원피스를 보자마자 넋이 나갔었다. 물론 키르스텐이 원피스의 가격을 말해주는 즉시 입맛만 다시고 말았지만 말이다. 망할. 엄청 비싸네, 거! 하지만 이런 원피스가 비싼 건 당연했다. 양말을 배치하고, 자르고, 다시 모아 원피스를 만드는 것. 게다가 방글라데시의 어느 공장에서 찍어내는 옷이 아니라 빈에 있는 어느 아틀리에에서 디자이너가 한 땀 한 땀 바느질을 한 옷이라는 것. 이 원피스 한 벌에 얼마나 많은 정성과 시간이 들어갔겠는가. 만일 1년 동안 쇼핑을 하지 않는다면, 나 역시 이런 원피스 한 벌쯤은 살 수 있을지도 모른다.

"자기야, 이거 봐! 나 이거 살래!"

나는 플로리안에게 양말 원피스의 사진을 보여주었다.

플로리안은 격분하며 대답했다.

"안 돼! 절대로 안 돼!"

"아니, 지금 산다는 게 아니고 내년에 살 거야. 쇼핑 다이어트 프로젝트에 성공하면, 나한테 스스로 선물을 해줄 거야."

"아…… 근데 그럼 나는?"

"음……. 그럼 자기한테는 곰 젤리 한 봉지 사줄게. 약속!"

3월 4일

온라인 쇼핑몰도 영업시간을 정하라!

온라인 쇼핑. 하여간 항상 이게 문제다. 그것도 정말 그 정도가 심각하다. 오 마이 갓. 나는 조금씩 유혹에 빠지고 있었다. '안 돼! 사랑하는 누누야. 인터넷 쇼핑몰에는 들어가지 마. 너 부츠 많잖아! 게다가 지금은 봄이라고. 봄에는 부츠도 필요 없잖아.'

하지만 인터넷 쇼핑몰의 유혹은 저녁이 되면 더 심해진다. 플로리안이 회사 동료들과 축구를 하는 바로 그 시간, 우리 집 고양이가 내 다리에 사이에서 잠이 들어 그르렁거리는 그 시간, 그리고 와인 한 잔이 내 옆에 놓여 있는 바로 그 시간 말이다. 누가 어떤 글과 사진을 올렸는지 외울 정도로 페이스북 뉴스피드를

보고 또 본 후라면 더 최악이다. 그때야말로 좋아하는 인터넷 쇼핑몰에 들어가기 딱 좋은 시간이니까.

그런 날이 하필 일요일이라면 문제는 정말 걷잡을 수 없이 심각해진다. 어린 시절, 내게 일요일은 텔레비전을 보지 않는 날이었다. 상점도 문을 다 닫기 때문에 어쩔 수 없이 교외로 나가거나 책을 읽는 등 원하지 않는 일들을 해야 했다. 하지만 그때까지만 해도 내게 문제가 됐던 것은 모퉁이에 있는 사탕 가게가 문을 열지 않는다는 거였지, 싸구려 옷 가게들이 문을 열고 안 열고는 아무래도 좋았다.

하지만 최근 몇 년은 노트북 앞에서 일요일 오전을 시작하는 것이 거의 정례화 되어 있었다. 잠꾸러기인 플로리안은 일요일이면 정오까지 꿈나라에서 헤매기 때문에 먼저 잠에서 깬 나는 몇 시간을 지루하게 보낼 수밖에 없었다. 이쯤에서 한 번 계산해 볼 필요가 있다. 지루하다는 이유로 일요일 오전마다 쓴 돈이 대체 얼마였던가! 나는 주중에 회사에서 받는 시급을 훨씬 뛰어넘는 금액의 쇼핑을 계속 해댔었다. 오프라인 상점들은 모두 문을 닫았지만, 내 무릎 위 노트북 속에는 언제나 아름답고 아름다운 상품의 나라가 있었기 때문이다. 심지어 인터넷 쇼핑은 마우스 클릭 몇 번 만에 상품을 상자에 담아 배달해주기 때문에 무엇보다 매우 유용했다. 정말이지 혁신이 아닐 수 없다! 게다가 인터넷 쇼핑은 원하는 시간이면 언제든지 쇼핑이 가능하다. 하지만

언제 어디서나 쇼핑을 할 수 있다는 것은 언뜻 보기에 매우 매력적으로 여겨질지 몰라도 그 내부를 들여다보면 굉장히 끔찍한 일이다.

또한 이는 절망스러운 일이기도 하다. 대규모의 인터넷 쇼핑몰을 의도적으로 피한다고 하더라도, 뉴스 포털 사이트가 계속해서 해당 쇼핑몰을 홍보하기 때문이다.

대체 왜 인터넷 쇼핑몰에는 영업시간이 정해져 있지 않은 걸까? 정해진 시간에만 쇼핑할 수 있다면 많은 문제가 단숨에 해결될 텐데 말이다. 물론 그랬다면 아마도 우리는 오프라인 쇼핑을 할 때처럼 스트레스를 받았을 것이다("집까지 뛰어가야겠어. 10분 뒤면 온라인 텍스틸슈베덴이 문을 닫는단 말이야! 그 재킷 오늘 꼭 사야 하는데!"). 하지만 그 대신 진정한 휴식시간을 얻었을 것이다.

앗, 깜짝이야! 그 사이 잠에서 깬 플로리안이 문틀에 서서 나를 쳐다보고 있었다. 나는 들떠서 말을 꺼냈다.

"나 좋은 아이디어가 떠올랐어! 자체적으로 인터넷 쇼핑몰에 영업시간을 정하는 거야. 오프라인 매장처럼, 하루에 딱 8시간! 멋지지 않아? 이렇게 하면 기분이 엉망인 날에 괜히 인터넷 쇼핑몰에서 싸구려 옷이나 사서 기분 전환하는 일도 없을 거 아냐. 자연히 사진과 전혀 다른 쓰레기 옷들을 주문하는 일도 적어질 거고! 대체 왜 이런 법을 마련하지 않는 걸까? 정말 유용할 텐데!"

나는 잔뜩 흥분해서 혼자 말을 늘어놓았다.

하지만 플로리안은 한참이 지나서야 비로소 반응을 보였다. 나는 그가 약 5분 전에 정신을 차렸으며 그럼에도 아직 완전히 깼다고 하기에는 무리가 있다는 사실을 떠올리고 자위했다.

"자기가 한 말에 답이 다 있네. 결국 답은 정해진 거 아냐?"

젠장. 결국 내 아이디어를 현실화하는 것으로 결론이 났다. 안타깝게도 최근 들어 나는 스스로 내린 결론들 때문에 울상을 짓는 일이 많아진 것 같다.

3월 5일

취했어?

나는 지나를 만나 인터넷 쇼핑몰 영업시간에 대한 아이디어를 설명했다. 지나는 웃음을 터뜨렸다.

"너 혹시 인터넷 쇼핑할 때 술 먹고 해?"

"아니. 보통은 안 그런데. 왜?"

"인터넷 쇼핑에 관한 연구 결과가 있거든. 최근에 신문에서 읽은 건데, 인터넷 쇼핑은 대부분 저녁에 한대. 그것도 완전히 술에 취해서."

나는 집으로 돌아와 즉각 그 기사를 찾아봤다. 정말이었다.

옥스퍼드 대학에서 발표한 연구 결과였는데, 이에 따르면 인터넷 쇼핑을 가장 많이 하는 시간은 저녁 6시에서 12시 사이이며 대부분의 경우, 술에 취해 있는 상태라고 했다. 나는 이해할 수 없었다. 뭐야? 이걸 어떻게 알아? 인터넷을 통해 전자 결제된 금액이 있는지 없는지, 그리고 해당 지역에 취한 사람이 있는지 없는지 동시에 조사라도 했나? 아니면 저녁때쯤 집집마다 방문해서 이렇게 물었다는 건가?

"실례지만 지금 뭐하고 계십니까?"

쇼핑을 한다고 하면 뭐 음주 측정이라도 하나?

"부세요."

한편 이제야 이해되는 것이 있었다. 내가 아는 작은 보석 가게는 매장을 찾는 고객들에게 늘 "샴페인 한잔하실래요?"라고 묻곤 했었다. 고객이 동의하면 여사장이 샴페인을 같이 마셨었고. 그게 판매수법이었다니 정말 신기하다. 무엇보다 그 많은 손님들을 상대하면서도 끄떡없는 그녀의 간이 정말 대단하다는 생각이 들었다.

그러나 결과적으로 나는 이 조사 결과가 당연하다는 결론을 내렸다. 그럴 수밖에 없었다. 술에 떡이 돼서 신발 매장에 들어갔다고 상상을 해보라. 어떤 신발을 찾느냐는 점원의 질문에도 막무가내로 "시발! 시발 줘!"를 외친다면 이내 건장한 체격의 경호원이 등장해 당신을 거리로 내몰지 않겠는가? 신발 매장에 '시

발'이라는 게 있지도 않거니와 그건 말 그대로 행패를 부리는 거니까.

반면 인터넷을 통해서라면 아무리 술에 취해도 행패 부리지 않고 쇼핑을 즐길 수 있다. 대신 본인의 통장 잔고에 행패를 부릴 수는 있겠지만 말이다.

3월 8일

누가 노루발을 만든 거지?

아무리 생각해봐도 언제, 누가 나에게 패브릭 숍에 대한 이야기를 해주었는지 기억이 나지 않는다. 어쨌든 그리 오래되지는 않았을 것이다. 바느질 수업을 들어야겠다는 생각이 든 것이 불과 몇 주 전이었으니 아마도 그 무렵이었을 것이다. 나와 바느질 수업이라. 쇼핑 다이어트 프로젝트를 시작하기 전이었다면 개기월식이 사흘 내내 이어지는 것만큼이나 어려운 일이었을 것이다.

마침 패브릭 숍은 회사와 우리 집 사이, 정확히 중간에 있었다. 그래서 자전거를 타고 늘 집으로 가던 길의 맞은편 길로 가다보면 패브릭 숍을 찾을 수 있었다.

결국 나는 돌이킬 수 없는 강을 건넜다. 어느새 아기자기하면서도 화려한 패브릭 숍에 들어와 있었던 것이다. 선반마다 셀 수

없이 많은 양의 천들이 화려하고 아름다운 자태를 뽐내고 있었다. 이 광경을 보는 순간 조금 겁이 났다. 저런 건 '가장자리의 시접을 왼쪽으로 접어 다리고', '트리밍' 하는 게 뭔지 아는 사람들이나 사 갈 수 있지 않을까. 천을 자르고, 더하고, 꿰매는 것도 알고 그 모든 과정의 끝에 무언가 쓸모 있는 결과물을 만드는 사람들만 말이다. 정말 멋지다. 그리고 겁이 난다.

상당히 친절해 보이는 여자가 내게 "도와드릴까요?"라고 물었다. 네, 도와주세요. 바느질 수업을 듣고 싶어요. 모든 것은 10분 안에 해결되었다. 나는 3주 뒤에 시작되는 바느질 수업을 듣기로 했고, 수강료를 지불한 다음, 자전거를 타고 다시 집으로 돌아왔다. 집으로 돌아가는 몇 분 동안 스스로가 정말 자랑스러웠다. 비록 초보이긴 하지만 내 안에 열정이 넘치므로 포기하는 일은 절대 없을 것이다. 게다가 조끼를 만들어본 적도 있지 않은가! 아주 먼 옛날의 일이긴 하지만. 어쨌든 나에게 필요한 건 뭐? 그렇다. 재봉틀이다. 지금 당장.

"엄마아아아아?"

그래, 솔직히 고백하겠다. 내가 이렇게 어미를 올리며 늘어지는 말투로 말을 걸면 엄마는 즉각 나의 의도를 알아차린다. '내 딸년이 또 뭔가 바라는 게 있구나. 아이고, 내 팔자야.' 뭐, 이런 거다.

"으, 으응?"

"엄마 재봉틀 있지? 오래된 거, 무거운 거 그거……."

"안 돼."

"그게 아니라……."

"안 돼! 안 빌려줄 거야. 엄마가 쓰는 거란 말이야. 그리고 앞으로도 계속 가지고 있을 거야. 바느질도 제대로 못하는 초보는 사용하면 안 돼. 뭐, 나중에 유산으로 남겨줄 수는 있겠지만…… 그전까지는 내가 쓸 거야."

알았어요, 알았어. 더 이상 엄마에게서 얻을 수 있는 건 없었다. 역시 내가 아는 엄마의 모습 그대로다. 엄마에 대한 신뢰가 깨지지 않게 해줘서 고마워요.

물론 엄마에게도 그럴 만한 이유가 있다. 모르긴 몰라도 엄마에게도 아직 조끼에 대한 트라우마가 남아 있을 것이다.

하지만 나는 지금 당장 재봉틀을 사고 싶지는 않았다. 이유는 세 가지였는데 첫 번째로 내가 정말 바느질에 재미를 붙일 수 있을지 아직 확신이 없었고, 둘째로는 바느질을 잘하는 친구들이 **추천하는 재봉틀**("반드시 파프 세계적인 재봉틀 전문 업체 것이어야 해. 옛날 모델이 제일 좋아. 요즘에는 플라스틱으로 된 게 나오는데 그건 진짜 별로야")은 쓸데없이 비싸기만 했기 때문이다. 마지막으로는 정말 재봉틀을 새로 살 필요가 있을까 하는 의문이 들기도 했다. 나는 이 세상 대부분의 재봉틀이 몇 년 내내 사용되지 않은 채 방치

됐다가 먼지 속에 파묻혔을 거라고 확신한다. 그렇다면 분명 어딘가에서 재봉틀을 빌릴 수 있지 않을까?

이제 해결책은 페이스북밖에 없다! 나는 페이스북에 글을 올렸다.

"혹시 사용하지 않는 물건을 빌려주는 데 연연하지 않고, 인간에 대한 신뢰가 커서 제게 재봉틀을 빌려주실 수 있는 분이 어디 없을까요? 비록 제 바느질 실력은 이제 막 싹 트는 수준이지만 재봉틀을 소중히 여기겠습니다. 만약 망가진다면 배상도 해드리겠습니다."

그리고 몇 시간 뒤 나의 사랑스러운 전 직장 동료이자 친구인 에바가 내게 전화를 걸어와 재봉틀을 가져가도 된다고 했다. 이제 막 한 아이의 엄마가 된 터라 당분간은 바느질할 시간이 없다는 것이었다.

나는 그날 저녁에 즉시 차를 몰고 가서 재봉틀과 바느질 도구들을 받아 왔다. 그리고 돌아오자마자 천 조각에 여러 가지 스티치를 시도해보기 시작했다.

그런데 이상했다. 바늘이 내 말을 듣지 않았다. 바늘이 천을 통과해서 균일하게 스티치를 만들어야 정상인데, 계속 천 아래쪽으로 잔뜩 엉킨 실 뭉텅이만 생기는 것 아닌가. 정말 별의별 생각이 다 들었다. 말로 꺼냈다가는 흥분을 감추지 못해서 사람들의 눈총을 받을 법한 생각들이었다.

하지만 그 와중에도 사용설명서를 봐야겠다는 생각은 들지 않았다. 그런 걸 왜 본단 말인가? 요즘 나오는 기계라면 조금 어리바리한 사람들도 본능적으로 사용 방법을 알 수 있게 만들어져야 하는 거 아닌가? 사용설명서는 범생이나 보는 것이다. 그러한 이유로 나는 계속해서 천 아래쪽에서 벌어지는 실의 단독 행동에 분노하고만 있었다.

1시간 뒤 회사에서 돌아온 플로리안은 재봉틀 앞에 앉아 있는 나를 발견했다. 그는 신발을 벗기가 무섭게 막 달려오더니 나를 밀어내고 재봉틀 앞에 앉았다. 재봉틀을 보는 순간 '기계! 기술! 책임감! 도전!' 등의 본능이 꿈틀댄 모양이었다. 그는 재킷과 목도리 차림 그대로 바느질을 시작했다. 평소엔 내가 뭘 만든다고 할 때마다 아무런 관심도 보이지 않고 어떤 결과물이 나오든 쳐다보지도 않은 채 "응. 그래. 예쁘다"라는 성의 없는 평가만 늘 어놓던 그가 말이다(뭐, 물론 '항상' 그렇다는 표현은 플로리안을 매도하는 것이다. 하지만 그런 경향이 있는 건 분명한 사실이다). 어쨌거나 그는 재봉틀 앞에서 도통 일어날 생각을 하지 않고 집중하면서 내게 말했다.

"자기는 이게 왜 안 돼? 이상하네. 자기가 한 건 이상해."

내 또 이럴 줄 알았다. 이상하다니. 사실 '이상하다'라는 말에는 긴 사연이 있다. 플로리안은 내가 뭘 하기만 하면, 아니 때로

는 나 자체에 대해 이상하다고 표현하는 일이 잦았다. 여기에 하도 시달린 나머지 나는 이제 그가 이상하다는 표현을 사용하기만 해도 즉각 폭발한다.

"대체 이게 뭐가 이상하다는 거야? 뭔가 재봉틀이 문제가 있어서 그런 거겠지! 결국에는 이것도 할인받아서 산 비싼 기계일 뿐이잖아. 사람들이 다 그랬어. 플라스틱 기계는 새로 사봤자 아무짝에도 쓸모가 없다고!"

나는 상당히 격앙된 목소리로 말했다. 그때 건너편에 사는 이웃이 창문을 닫기는 했지만 그건 내 목소리와 무관한 행동일 거라고 생각했다. 플로리안은 내가 폭발하리란 걸 이미 예상했지만, 작정하고 내 말을 무시했다(나를 더 분노하게 만드는 행동이다). 그는 사용설명서를 읽고 있었다.

"자기 노루발을 안 밟고 해서 엉망으로 만든 거 아냐? 여기 봐. 노루발을 항상 밟아야 한다고 쓰여 있잖아. 항상 밟으라고."

플로리안의 목소리에는 잘난 척 비슷한 것이 섞여 있었다. 그와 동시에 그의 입가에 떠오른 미소는 그 사실을 더 분명하게 알려주고 있었다. 인간관계에서 몇 초 전까지 잔뜩 화를 내놓고, 상대 말이 맞다고 인정하는 것보다 더 최악의 상황이 있을까. 나는 화가 무척 났지만 꾹 참고 애써 침착하게 행동했다.

내 남자는 의기양양하게 재봉틀 자리를 내어주는 호의를 보였다. 이번에는 나도 균일하게 바느질을 하는 데 성공했다.

노루발이라……. 대체 어떤 인간이 이런 괴상망측한 걸 개발한 거야?

3월 12일

마이너스 214.65유로

요즘 나는 돈 걱정을 하지 않는다! 쇼핑 다이어트를 시작한 후로 나는 초밥을 집으로 배달시켜 먹거나 꽤 비싼 피자집을 가거나, 집으로 돌아오는 길에 서점에 잠깐 들러 책을 사는 것 등에 대해 양심의 가책을 느끼지 않게 되었다.

책! 책을 살 수 있다는 사실이 얼마나 좋은지! 지난 몇 년간 쇼핑을 하느라 책을 살 엄두를 내지 못했었다. 하지만 새 책만큼 좋은 것은 그리 많지 않다. 아무도 읽지 않은, 냄새를 맡아보지도 않은 새 책이란(새 책 냄새를 떠올리면 나는 즉각 행복해진다)!

그뿐만 아니라 쇼핑 다이어트를 시작한 이후로 나는 일반적인 의류 생산 과정이나 쇼핑 중독, 목화를 주제로 한 책들을 많이 읽기 시작했다. 과거에는 퇴근하고 나서 피상적인 연애 소설이나 뒤적거리다가 다섯 쪽도 채 읽지 못한 채 잠이 드는 것이 일상이었지만 이제는 전문서적들도 거뜬히 소화해낸다. 게다가 책을 세 권이나 사서 집에 돌아와도 죄책감을 느끼지 않았다. 옷을 사지

않는 인생이란 참 멋지다. 그럼에도 내겐 입을 옷들이 충분하다. 비록 월급은 여전히 많지 않지만, 쇼핑 다이어트 덕분에 나는 과거 사치라고 생각했던 많은 일을 감당할 수 있게 되었다.

그렇게 생각했었다.

하지만 그건 잘못된 생각이었다. 통장 잔고를 확인한 순간 내가 내린 결론은 그랬다. 214.65유로라니! 가장 신경을 거슬리게 하는 건 214.65라는 숫자 앞에 달린 '마이너스' 기호였다. 그렇다. 내 통장은 마이너스 통장이었다. 사실 그렇게 많은 빚은 아니었지만 그렇다고 즉각 메울 수 있는 액수도 아니었다. 게다가 지금은 중순이라 월급날은 멀었고 다음 주에는 히터 점검도 예정돼 있었다. 이런 망할. 어쩌다가 이 지경까지 오게 된 거지?

솔직히 몰라서 이러는 건 아니다. 소비에 대한 나의 욕망은 실로 엄청난 모양이었다. 그렇게 다짐을 해놓고 노골적으로 다른 대상을 향해 쇼핑 욕구를 분출했으니 말이다. 정신이 나가지 않고서야 어떻게 지난 몇 주간 아무것도 깨닫지 못했단 말인가?

깨달은 게 없지는 않았다. 하지만 이 마이너스 기호는 보통 월말에나 등장했었다. 200유로 이상 마이너스가 되는 경우는 많지 않았고, 일주일만 기다리면 월급날이기 때문에 크게 신경을 쓰지 않았었다. 그런데 쇼핑 다이어트를 하는 지금, 그것도 중순부터 마이너스라고? 젠장, 젠장, 젠장!

이런 게 바로 대상행동이라는 거다. 나는 집에 돌아와 인터넷

으로 검색해보았다. '대상행동이란 한 목표가 어떤 장애로 저지되어 그 목표 달성이 안 되었을 때 이에 대신하는 다른 목표를 달성함으로써 처음에 가졌던 욕구를 충족시키는 행동으로 심리학에서 사용하는 용어다. 본래 추구하던 행위 뒤에 감춰진 충동이나 욕구는 다른 행위로 나타나고, 본래의 목표는 다른 행위를 하고자 하는 목표로 바뀐다. 이를 대상행동이라고 일컫는다.' 이것이 위키피디아의 설명이었다.

그렇다. 대리만족. 바로 이거였다. 정곡을 찌르는 설명이었다.

나는 정말로 나 자신에게 실망했다. 이제부터는 달라져야 한다. 1년 동안 특정 영역에서 지출하지 않기로 한 다짐을 지킨답시고 다른 곳에 더 많이 지출한다면 이 얼마나 허무한 일인가. 물론 돈을 절약하려고 1년 동안 쇼핑 다이어트를 하는 건 아니지만, 이 프로젝트를 수행하기 위해 지출을 늘려야 한다면 이는 달갑지 않은 부작용일 것이다.

하지만 대상 행동에서 비롯된 지출을 줄인다고 해도 내가 어느 정도나 돈을 모을 수 있을지는 확신할 수 없었다. 나는 돈 계산에 젬병이었고, 영수증은 교환이 가능한 기간만큼만 보관을 했으며(그마저도 없을 때가 더 많지만), 가계부보다 더 촌스러운 건 없다고 생각했다. 또 이따금씩 비싼 물건을 사기도 했다(문제는 엄청 비싸다는 데 있었지만). 지난여름에 샀던 가방도 그랬고 내가 정말로 아끼는 뉴욕산 부츠도 그랬다. 두 가지 모두 지금 내가 떠

1년 동안 특정 영역에서 지출하지 않기로 한 다짐을 지킨답시고 다른 곳에 더 많이
지출한다면 이 얼마나 허무한 일인가.

안은 214.65유로의 빚보다 비싼 것들이었다. 물론 이런 지출이 잦은 건 아니었다.

문제는 텍스틸슈베덴과 기타 저렴한 브랜드 매장에서 이뤄진 15유로에서 20유로의 자잘한 지출이었다. 여기에서 스커트 두 벌, 저기에서는 원피스, 입어보지도 않고 무작정 계산부터 했던 그 수많은 스타킹들. '세일'이라는 안내문구만 보이면 나는 마트이건 속옷 매장이건 스타킹을 사들였었다.

하지만 이제는 나의 소비 습관을 바꾸기로 했다. 평균적으로 계산해보면 지금까지 저렴한 브랜드 매장에서 지출한 금액은 한 달에 100유로 정도였던 것 같다. 조금 큰 규모의 지출은(대부분은 부츠를 사는 데 드는 돈이었다) 두 달에 300유로 정도였다. 그러므로 계산을 해보면 1년에 내가 지출하는 금액은 대략 3천 유로인 셈이다. 3천 유로. 하지만 웬일인지 내게는 그 액수가 그리 충격적이지 않았다. 대충 그 정도 될 거라고 예상하고 있었기 때문이다.

3천 유로.

3천 유로면 꽤 괜찮은 중고차를 살 수 있다.

아니면 정말로 멋진 여행을 계획할 수 있다.

원목 침대에 성능 좋은 매트리스까지 살 수도 있을 것이다.

아, 이것도 가능하다. 젤리 2천 봉지.

그래, 뭐 솔직히 말하자면 3천 유로는 충격적이기는 했다. 이 정도면 경단 오스트리아인들이 즐겨 먹는 만두. 고기, 감자, 빵가루 등으로 만든다 을

대체 몇 개나 먹을 수 있을까? 나는 올해 꾸준히 쇼핑 다이어트 프로젝트를 수행함과 동시에 어느 정도나 돈을 아낄 수 있을지도 테스트해보기로 했다. 변화가 필요하다. 나는 책장을 바라보며 그 변화의 첫 번째 과제를 결정했다. 저기에 꽂힌 책들을 다 읽기 전까지는 절대로 책을 사지 않을 것이다.

3월 15일

조명에 속지 마

영원 같던 하루가 끝나고 드디어 퇴근을 했다. 운 좋게도 버스에서 자리 하나를 차지할 수 있었다. 기뻤다. 서서 가는 게 싫어서가 아니라 일단 앉아 있으면 인파에 밀릴 일이 없기 때문이다.

일단 나는 주변을 빠르게 살펴보았다. 자리를 양보해줘야 할 (그리고 안하무인인 사람이 되지 않기 위해 실제로도 자리를 내어줬을) 노인도, 약자도, 임산부도 없었다. 오케이. 양보할 사람이 없으므로 내가 앉으면 된다. 잘됐다. 덕분에 나는 양심의 가책 없이 자리에 앉을 수 있었다. 나는 버스 창밖 너머로 지나가는 어린이 의류 매장을 바라보며 생각에 빠졌다. 어렸을 때 엄마랑 어떻게 쇼핑했더라? 옷을 사달라고 얼마나 졸라댔을까? 지금 생각하면 참 창피하다.

"너? 뭐, 어릴 때부터 브랜드를 엄청 밝히는 애였지. 아직도 기억이 나. 사춘기에 네가 어찌나 유별났던지 무조건 브랜드 청바지만 입겠다고 고집을 부렸었거든. 같은 학교에 다니는 여자애들이 똑같은 바지를 입고 다닌다고 얼마나 질투했는지 몰라."

물론 엄마의 말에도 일리는 있다. 하지만 당시에는 정말 그 청바지가 중요했다. 열세 살 소녀에게는 특정한 컬러와 재단, 무엇보다 엉덩이 주머니에 빨간색 깃발이 있는 그 청바지가 반드시 필요했다. 나 역시 반 친구 중 누군가가 이 브랜드에서 나온 신상 청바지를 입고 아침에 교실로 들어오면 엄청나게 질투했던 기억이 난다.

엄마는 핵심을 찔렀다.

"누누, 그거 기억하니? 동네 아래에 마크트할레, 지금 도자기 가게 있는 데. 거기에 짝퉁 브랜드 아웃렛이 있었던 거."

그렇다. 기억이 난다. 그 아웃렛에는 그 브랜드의 짝퉁 청바지가 산더미처럼 쌓여 있었다. 정품과의 차이도 미미해서 눈에 잘 띄지도 않았다. 하지만 사춘기 소녀의 눈에는 어마어마한 차이가 있었다. 짝퉁에는 엉덩이 주머니의 빨간 깃발이 잘려 있었기 때문이다. 이 잘려나간 빨간 깃발로는 학교 내 나의 위상이 몇 계단 하락하는 것을 막을 수 없었다. 물론 나는 이 짝퉁 청바지를 자랑스럽게 입고 다니긴 했지만, 그래도 완전한 깃발이 있는 청바지를 입은 여자아이들을 보며 늘 열등감을 느꼈다.

"그때는 진짜 어리석었어. 그건 인정. 그래도 엄마, 그때는 엄마랑 쇼핑하는 게 정말 창피했었어."

"아니, 대체 왜?"

"옷은 자연조명에서 봐야 한다면서 나를 항상 끌고 다녔잖아. 얼마나 창피했는데!"

엄마는 도무지 이해할 수 없다는 태도로 대답했다.

"당연하지! 네가 사려는 옷들은 전부 품질이 별로였단 말이야. 게다가 옷은 실내에서 보는 것과 밖에서 보는 것이 전혀 달라! 그리고 내 돈으로 사주는 건데 나도 관여를 해야지. 엄마 어릴 때는 너처럼 그렇게 몇 주에 한 번씩 새 옷을 살 수 있을 정도로 돈이 많지도 않았어."

"뭐, 상관없지 않아? 어쨌든 지금은 내가 인간이 되긴 했잖아."

나는 웃었다.

집으로 돌아가며 엄마와의 대화를 곱씹어보았다. 텍스틸슈베덴에서 옷을 살 때, 단 한 번이라도 자연조명에서 이 옷이 어떻게 보이는지 체크해본 적이 있었나? 그 화려한 스페인 브랜드의 옷을 살 때는 어땠었지? 사실 의류 매장들은 대개 조명이 어둡다. 그럴 만한 이유라도 있는 건가? 나는 집에 도착하자마자 이에 관한 정보를 찾아보았다.

검색 결과는 정말이지 놀라웠다. 일부 브랜드 체인들은 의도

적으로 창문으로 들어오는 빛을 차단하고 어두컴컴한 에너지 절약용 조명을 사용하고 있었다. 꼼꼼하게 살펴보지 못하게 하려는 의도였다. 그뿐만 아니라 강한 비트의 음악을 틀어 소비 욕구가 치솟게 한다고 했다. 최소한 내가 이해한 바에 따르면 그랬다. 그러나 해당 브랜드들은 이러한 콘셉트를 두고 공식적으로는 '모든 감각을 쇼핑에 집중할 수 있게' 하기 위함이며, 마치 '파티 분위기' 속에서 쇼핑할 수 있도록 하기 위함이라고 설명하고 있다.

한번 상상의 나래를 펼쳐보자. 당신은 지금 커다란 방 안에 있다. 이 공간에서는 목공소와 같은 수준의 소음이 울려 퍼진다. 게다가 전체가 어두컴컴하다. 이런 공간이 옷을 사는 곳이라니⋯⋯. 뭔가 이상하지 않은가?

물론 텍스틸슈베덴의 경우, 다행히 이 수준까지는 이르지 않은 것 같다. 하지만 텍스틸슈베덴은 저렴한 브랜드에 속한다. 옷을 싸게 사는 대신 선택권이 적은 곳이란 말이다. 그렇다면 내가 좋아하는 그 스페인 브랜드는 어떤가? 지난해 내가 산 아름다운 봄 코트의 가격은 350유로였다. 그중 에너지 절약용 조명과, 검은색의 인테리어, 오디오 박스에는 얼마가 들어갔을까?

집중 분산을 위한 마케팅 전략

의류 매장들은 '우리 옷은 품질이 좋아요'라고 홍보하지 않는다. 하나같이 어떤 콘셉트로 제품을 홍보할 것인지에만 주력한다. 매장 내에 잔잔한 음악을 틀 것인가 아니면 심장을 뛰게 하는 빠른 비트의 음악을 틀 것인가부터 시작해 냄새, 온도, 매장 인테리어까지 기업들은 옷의 품질보다 다른 것에 더 신경을 쓴다.

유명한 미국의 한 패션 브랜드의 경우는 매장 조명을 일부러 어둡게 하는 것으로 콘셉트를 잡아 큰 성공을 거둔 바 있다. 매장에 들어서면 귀를 먹게 할 정도로 큰 소리의 음악이 흘러나온다. 매장이 아니라 클럽에라도 온 것 같은 느낌이 든다. 그리고 문 앞에는 잘생긴 남자 직원이 서 있다. 매장 밖으로 옷을 가지고 나가 자연조명에서 살펴보지 않고서야 바느질이 잘 됐는지, 원단의 색감이 어떤지를 따져보려야 볼 수가 없다. 그러나 계산하지 않고 옷을 밖으로 가지고 나가는 것은 불가능하다.

품질로 돌아가다

그날 엄마와의 대화는 며칠이 지난 뒤에도 여전히 나를 어린 시절의 기억 속에 머물게 했다. 나는 어린 시절 엄마와 쇼핑하던 기억을 떠올리려 애썼다. 당시만 해도 엄마는 옷의 품질이 어떤지를 무척 까다롭게 체크했었다.

그렇다면 우리는 대체 언제부터 질보다 양을 선택하게 된 것일까? 텍스틸슈베덴을 비롯한 저렴한 옷가게들을 전전하는 것은 비단 나 하나만이 아니었다. 엄마도 마찬가지였다.

처음 텍스틸슈베덴이 오스트리아에 들어왔을 때가 아직도 생생하게 기억난다. 당시 나는 몇 주에 걸쳐 텍스틸슈베덴에 가자며 엄마를 졸랐었다. 하지만 정작 매장에 가서는 크게 실망했다. 뭔가 옳지 않다는 생각이 들었기 때문이다. 엄마 역시 단박에 확신했다.

"누누야, 여기 옷은 정말 품질이 최악이다. 하나같이 싸구려야!"

나는 엄마의 그 말을 마치 어제의 일인 양 기억하고 있다. 정확히 1994년의 일이었다. 그러나 세월이 흐르는 동안 엄마도 나도 질 나쁜 옷에 대한 반감을 잃어버린 것 같다. 엄마보다는 내가 더 심하긴 하지만, 어쨌든 우리 두 사람 모두 어느 순간부터 품질에 대한 집착을 버린 건 사실이었다.

불현듯 나는 내가 정말로 어리석은 짓을 저질러왔다는 사실을 깨달았다. 그동안 나는 값싸고 트렌디한 셔츠를 살 때면 안전하게 같은 것을 두세 벌 정도 사곤 했었다. 대체 왜 나는 이런 짓을 정기적으로 해야 했을까? 이유는 간단하다. 옷들이 금방 망가져버렸기 때문이다. 개중에는 몇 달 이상 입고 싶은 옷도 있었지만, 입다가 망가진 옷을 다시 사기란 여간 어려운 일이 아니었다. 패스트패션 브랜드의 경우, 한 아이템은 한 번만 판매된다. 해당 아이템이 매진되면, 말 그대로 매진인 거다. 같은 옷이 다시 입고되는 일은 결코 없었다.

나는 몇 달간 쇼핑 다이어트를 하고 나서야 그것이 얼마나 근시안적인 행동이었는지를 깨닫게 되었다. 그동안 나는 친환경 목화솜으로 만들어지고 공정하게 거래된 질 좋은 셔츠 한 장을 사는 대신 최악의 환경에서 생산된 질 나쁜 셔츠 두세 장을 사는 편을 선택했었다.

하지만 옷의 질은 값에 비례했다. 환경 친화적이고, 공정하게 거래된 옷들은 실제로 그 값을 했다. 정말이지 나는 얼마나 어리석었던가! 어쩐지 이 모든 것이 대기업들의 술수일지도 모른다는 나쁜 예감이 들었다. 대기업들은 마구잡이로 옷을 판매한다. 질 나쁜 옷들을 마구잡이로 공급받기 때문이다.

하지만 이러한 옷들은 얼마 못 가서 망가지기 때문에 또 새로 사게 된다. 트렌드 경쟁도 문제다. 어떤 스타일이 유행하면, 얼

마 되지 않아 또 다른 스타일이 유행한다. 이는 스타일의 변화가 갈수록 빨라지고 있다는 뜻이다. 제아무리 트렌디한 사람이라도 그 속도를 따라갈 수가 없다. 이는 이윤 추구의 측면에서 보면 당연한 일이다. 하지만 그것을 제외한 다른 모든 측면에서는 그 야말로 난센스라고밖에 할 수 없다.

그만. 나는 더 이상 이를 원치 않는다.

내가 나이를 먹어서 그런 걸까? 아니면 생각보다 더 보수적 인 성향을 지녀서 그런 걸까? 어린 시절 부모님이 중요하게 여 기셨던 가치는 결코 촌스러운 게 아니었다. 품질을 살피고, 그것 을 우선으로 여기는 것. 재단은 잘 되었는지, 유행에 상관없이 오 래 입을 수 있는지를 판단하는 가치 말이다. 10년 전만 해도 나 는 이런 얘길 듣는 순간 경악했을 것이다. '재단이 잘 되었는지' 라……. 생각만으로도 고개를 절레절레 흔들었으리라. 그건 쿨 하지 않아. 촌스러워. 하지만 트렌드에 따른 쇼핑의 한가운데서 벗어나 시간적, 감정적 거리를 둔 지금은 그러한 가치들이 너무 나도 중요해 보인다. 너무나도 당연해서 허락된다면 다시 과거로 돌아가고 싶을 정도로 말이다. 나는 품질로 돌아가고 싶다. 좋은 품질로. 그렇다. 내년부터는 바로 이렇게 쇼핑을 하고 싶다.

공정하고 친환경적인 패션

2012년 초 오스트리아에서 발표된 연구 결과가 하나 있다. 쥐트빈트 *Suedwind*의 의뢰로 *OGM*이 진행한 설문조사 결과에 따르면, 오스트리아의 쇼핑 트렌드는 지속 가능한 패션 방향으로 가고 있다고 한다. 오스트리아인 3분의 2는 공정한 작업 여건과 환경을 해치지 않는 생산 과정을 옷을 사는 데 중요한 요건으로 꼽았다(하지만 이는 그 옷이 아니면 안 산다는 의미는 아니다). '매우 중요하다'고 대답한 사람도 31퍼센트에 달했다. 응답자 중 절반 이상은 이런 옷을 사는 데 돈을 더 지불할 의향이 있다고 답했고, 이를 위해 가격 인상 폭은 최고 15퍼센트까지 용인할 수 있다고 밝혔다. 공정하게 거래되고 환경 친화적인 패션에 대한 인식도 갈수록 높아지는 것으로 나타났다.

2010년에도 같은 내용의 설문 조사가 이루어진 적이 있는데, 당시에는 공정거래, 친환경 패션에 대한 정보를 잘 알고 있다고 답한 응답자가 13퍼센트에 불과했으나, 2012년에는 20퍼센트 이상으로 증가했다. 응답자들은 특히 품질 인증 마크에 신뢰를 보였다. 이와 함께 친환경 목화에 대한 수요도 증가하는 상황이다(하지만 안타깝게도 친환경 목화의 재배 비율은 늘지 않고 있다).

경고! 경고! 경고!

쇼핑 다이어트를 시작한 나는 지난 몇 주를 '클린'했다. 텍스틸슈베덴을 포함해 입고 걸칠 만한 무언가를 판매하는 매장들은 모두 1월 중순부터 나를 만나지 못했다. 부츠 말고는 소유 본능이 일어난 적도 없었다.

지금까지는 그랬다. 하지만 지금은 상황이 다르다. 빨간 경고등이 울리고 있었다. 직장 동료 때문이었다.

사실 그녀는 좋은 의도로 말했다.

"몇 주 뒤에 브뤼셀에서 네트워크 미팅이 있대요. 네트워크에 아는 사람이 그리 많지 않으니까, 누누 씨가 가보는 게 어때요?"

브뤼셀이라니! 정말 큰일이 날 것 같다(진짜 완화해서 표현한 거다).

나는 일단 외국에 나가는 순간, 쇼핑에 관한 한 모든 자제력을 잃어버린다. 관광 프로그램이 채 끝나기도 전에 쇼핑하러 가기 때문이다. 어떤 순간을 추억할 수 있는 옷이 많다는 건 정말이지 무척이나 멋진 일이다. 그래서인지 유독 여행지에서는 옷을 더 많이 사게 된다!

특이하게도 나는 런던이나 뉴욕, 밀라노와 같은 쇼핑의 메카들보다는 브뤼셀, 암스테르담, 우트레히트, 안트베르펜 등의 도시들에 더 자극을 받았다. 내가 정말로 사랑해 마지않는 브랜드의

체인점이 있는 도시들이기 때문이다. 바로 '코라'라는 브랜드다. 오 마이 갓. 코라에는 정말로 믿을 수 없을 만큼 멋진 옷들이 가득하다. 이러할진대 지금 나더러 브뤼셀에 가라고? 세상에, 하느님 도와주세요! 브뤼셀까지 가놓고 쇼핑을 못한다는 건 정말이지…… 이럴 수는 없다. 안 돼. 이런 젠…….

사실 동료에게 이렇게 말하면 그만이었다.

"아뇨. 고맙지만 괜찮으니까 직접 가세요. 다음 달에 진행될 프로젝트 때문에 요즘 일이 너무 많거든요. 어차피 가봤자 스트레스만 받을 거예요."

하지만 나는 그러지 않았다. 코라 매장 가까이에 간다는 것은 마치 라즈베리를 올린 화이트 초콜릿 케이크를 눈앞에 두고 참는 것과 같다. 그만큼 그 유혹은 강렬하다. 나도 안다. 나는 쇼핑을 하면 안 된다.

"어머, 갑자기 왜 이렇게 땀을 흘려요? 괜찮아요?"

동료가 물었다.

젠장. 말하지도 않았는데, 속마음을 들킨 모양이다.

"그…… 글쎄요. 하하……. 니트를 좀 벗어야겠네!"

나는 창의력이라고는 전혀 찾아볼 수 없는 진부한 말로 겨우 상황을 모면했다. 하지만 이내 브뤼셀 출장을 한번 기대해보기로 했다. 국제적인 인맥, 새로운 사람들. 정말 재미있는 경험이 될지도 모른다! 겪어보지도 않고 미리 예단할 건 또 뭐람? 게다가

나는 이제 쇼핑 다이어트를 통해 환경적, 사회적 깨달음을 얻었으니 제아무리 코라라 해도 날 흔들 수는 없을 것이다.

그나저나 혹시 코라에도 친환경적인 옷이 있지 않을까?

"안 돼."

내가 반짝거리는 눈으로 막 브뤼셀 출장에 대한 이야기를 꺼내자마자 플로리안이 잘라 말했다.

"하지만 자기야! 브뤼셀까지 가놓고 코라에 안 간다는 건 나 자신을 학대하는 거라고! 그건 내 힘과 능력으로 어떻게 할 수 있는 일이 아니야!"

"안 돼."

"하지만 엄마도 허락해줬는데? 생일선물로 100유로를 줄 테니까, 그 안에서 쇼핑하라고 했단 말이야."

"절대 안 돼! 그나저나 자기의 그 단기 기억상실증은 장모님을 닮은 거네. 장모님도 참 그러시지. 자기 생일선물은 같이 사자고 약속하셨으면서!"

"하지만 내 규정상 선물을 받는 건 허용된단 말이야! 지금이 마침 그 기회인 거고! 이번이 아니면 내가 브뤼셀이나 암스테르담에 또 언제 갈지 누가 어떻게 알아?"

"내가 알아. 내년에 가면 되잖아. 나는 괜찮으니까, 내년엔 쇼핑만 하러 가자. 하지만 지금은 아니야. 쇼핑 다이어트 시작한 지

얼마나 됐다고 벌써 이래? 이렇게 프로젝트를 끝내버리는 건 정말 나약한 인간들이나 하는 짓이야. 자긴 브뤼셀에 못 가. 쇼핑하러 가지 마. 알았어?"

"하지만……, 양심의 가책을 느낄 필요도 없잖아. 어차피 친환경 제품이랑, 공정하게 거래된 제품만 볼 건데!"

"안 된다고 했어!"

젠장. 정말 인정머리라고는 없는 남자다. 게다가 짜증나게 타당하기까지 하다.

플로리안은 말을 멈추지 않았다.

"브뤼셀에 가는 것 자체가 쇼핑 다이어트를 포기하는 거나 마찬가지야. 자기는 쇼핑 습관을 고치고 싶은 거 아니었어? 이제 본격적인 시작인데, 그 첫 번째 기회부터 날려버릴 셈이야? 자기가 코라를 사랑하는 건 나도 알아. 하지만 저기 저 일회용 옷더미들 좀 생각해봐! 자기한테는 이미 입을 옷이 충분하다고!"

나는 반박하지 않기로 했다. 이 남자한테 말을 하느니 차라리 벽을 보고 말하는 게 나을 것 같다. 나는 플로리안에게 무엇을 기대하든 면죄부를 포함한 그 어떤 것도 받을 수 없다는 사실을 다시금 확인했다. 내년에 브뤼셀에 가자는 제안 또한 없었던 일로 하기로 했다. 내가 아무리 쇼핑을 사랑한다 해도 고작 쇼핑하기 위해 여행을 간다는 건 황당무계한 일이니 말이다.

열다섯 번 목욕하기

지금 우리는 자원 보호 캠페인에 대해 논의 중이다. 어떻게 하면 가장 효과적으로 내용을 전달할 수 있을까? 이 캠페인은 우리에게 주어지는 가장 어려운 과제 중 하나다. 사실 쉽게 갈 수도 있었다. 사악한 공장 운영 업체들, 나쁜 산업, 나쁜 정치인 등에 대한 적개심을 불러일으키면 되기 때문이다. 이렇게만 하면 사람들은 모두 책임감을 느낀다.

하지만 책임감을 느끼는 것과 실천하는 것은 다르다. 실천은 생각보다 훨씬 어렵다. 그게 그렇게 쉬운 일이었으면 나부터가 이미 몇 년 전부터 환경 친화적인 옷들을 사 입었을 것이다. 어쨌거나 자원 보호 캠페인은 내가 가장 사랑하는 캠페인이다. 요즘 가장 관심이 가는 분야이기도 하고.

한 직장 동료가 말했다.

"적나라한 수치를 제시하면서 자원 보호를 주장하는 건 어때요? 일부 아프리카 국가들은 목화를 재배하느라 자신들이 먹을 식량을 수확할 땅도 없잖아요. 그 사실 하나만으로도 얼마나 끔찍해요?"

그렇다. 그의 말이 맞다. 하지만 목화를 재배하는 곳은 여기서 너무 멀다. 멀리 떨어진 곳에서 일어난 일은 사람들을 움직이지

못한다. 부족하다. 더 강렬해야 한다.

나는 계산을 해보았다.

"우리 보고서를 보면 티셔츠 한 장을 생산하는 데 물이 2천 7백 리터가 필요하다고 나와 있어요. 이 수치를 이용해보는 건 어떨까요?"

또 다른 여자 동료가 정확성을 논했다.

"하지만 그 2천 7백 리터를 곧이곧대로 환산할 수는 없을 것 같아요. 여러 과정에서 사용된 물이 합쳐진 거니까요. 목화를 재배하는 데 들어가는 물도 그렇지만, 염색을 한다든지 뭐 이런 게 전부 합쳐진 거잖아요."

'진짜'와 '가상'의 물에 대한 논의가 활발하게 이어지는 동안 나는 어떻게 하면 2천 7백 리터라는 양을 피부에 와닿게 설명할 수 있을지 고민해보았다. 하지만 결코 쉽지는 않았다.

"그런데요. 보통 욕조에 들어가는 물의 양이 얼마나 되죠?"

나는 동그랗게 모여 앉아 있는 동료들에게 물었다.

한 동료가 대답했다.

"140리터인가 160리터인가 그럴걸요? 왜요?"

"2천 7백 리터가 대체 어느 정도인지 잘 상상이 안 돼서요."

나는 잠깐 쉬었다가 말을 이었다.

"욕조 15개에서 20개에 들어갈 양이라고 하면 더 잘 와닿지 않아요?"

헉! 나는 직접 계산을 해놓고도 입이 떡 벌어졌다. 동료들도 충격을 받은 듯했다. 티셔츠 한 장을 만드는 데 무려 욕조를 열다섯 번 채울 수 있는 양의 물이 필요하다니! 세상에…… 그 정도면 내 옷장에 있는 옷으로는 무려 온천장의 욕탕 3개를 채울 수 있다는 말이 된다.

나는 절망했다. 물은 정말 귀한 자원이다. 오늘날에도 깨끗한 물을 마시지 못하는 사람은 무려 수백만 명에 이른다. 그런데 목화는 뜨거운 태양이 이글거리는 건조한 지역에서 재배되기 때문에 자라면서 엄청난 양의 물을 먹어치운다. 이 말인즉슨 얼마 되지 않는 그곳의 물은 거의 전부 그것, 옷에 쓰인다는 의미다. 우리가 과연 내년에는 어떤 색이 유행할지 논하는 옷 말이다. 쉴 새 없이 바뀌는 트렌드를 따라가려면 엄청난 양의 셔츠, 바지, 니트, 옷감을 생산해야만 한다. 셀 수도 없이 많은 것 곱하기 2천 7백이라. 정말 해도 해도 너무한다.

또 한 가지 짚고 넘어가야 할 사실이 있다. 환경 파괴에 기여하는 것은 비단 저렴한 의류 브랜드만이 아니라는 사실이다. 셔츠 한 장을 150유로에 파는 고가 브랜드도 다를 바가 없다. 비싸다고 해서 생산 과정에 문제가 없는 건 아니라는 소리다.

목화는 재배 자체가 쉽지 않다. 건조하고 뜨거운 기후를 필요로 하는 목화는 주로 적도 인근에서 자라는데 특정 시기에 이르면 정말이지 엄청난 양의 물을 소비한다. 목화 1.5킬로그램을 생산하는 데 드는 물만 해도 1만 5천 리터라면 상상할 수 있겠는가. 셔츠로 만들어지기도 전에 드는 물만 1만 5천 리터라는 소리다. 이후 관습적인 생산 방식으로 티셔츠가 만들어졌다고 가정한다면, 세탁 한 번 하기도 전에 벌써 2천 7백 리터를 소비한 셈이다. 물 2천 7백 리터는 평균적으로 욕조 18개를 채울 수 있는 양이다.

목화 재배가 환경에 미치는 영향은 어마어마하다. 과거 지구상에서 네 번째로 컸던 내륙 호수인 중앙아시아의 아랄 해가 대표적인 사례다.

최근 아랄 해는 90퍼센트가 말라버려 소금기 많은 사막이 되어버렸다. 대규모 목화 경작을 위해 운하를 만들어 수로 절반의 방향을 틀고, 댐에 물을 가둔 결과다.

품질 인증 마크

소비자들은 품질 인증 마크가 붙은 제품은 신뢰할 수 있고 안전하다고 간주한다. 실제로 그렇게 홍보되고 있다.

하지만 품질 인증 마크가 너무 많고, 표준이 일원화되지 않아 혼란을 야기하고 있는 것이 사실이다. 마치 안내판이 많아 어디로 가야 할지 알 수 없는 숲 한가운데 있는 느낌이랄까. 특히 환경 친화적 제품의 경우에는 품질 인증 마크가 정말 많다.

반면 사회적 안전장치나 공정거래 제품의 경우는 관련 마크가 부족한 편이다. 친환경 제품 인증 마크도 100퍼센트 신뢰할 수 있는 것은 아니다. 마크가 보증하는 내용 중 실제로 이루어지는 것이 생각보다 적기 때문이다. 예컨대 많은 사람이 알고 있을 'OEKOTEX-100-마크'가 그러하다. 이 마크는 상품에 유해물질이 포함되어 있지 않음을 보증한다. 하지만 환경적으로 지속 가능하고, 사회적으로 공정하게 생산되었는지는 고려하지 않는다.

최근 가장 널리 사용되고 있고 소비자들이 믿을 만한 품질 인증 마크로는 GOTS 마크를 꼽을 수 있다. 상품이 환경, 사회에 미치는 영향을 고려하면서 모든 유통 단계에서의 안전을 인증하는 것은 물론 유통 단계를 투명하게 공개하도록 하기 때문이다.

오래 입을수록 좋다

나는 조금씩 친환경 마크와 인증서에 대한 정보를 수집하기 시작했다. 그런데 전체 유통 과정을 통틀어 친환경적이고 공정하게 상품을 거래하는 브랜드는 단 한 곳도 없었다. 그저 일부 영역에서만 친환경적이고 공정한 상품 거래를 실천하는 브랜드 인증 마크가 전부였다. 예를 들어 '공정 거래 인증 면 제품*Fairtrade Certified Cotton*' 같은 인증 마크가 그랬다. 이 마크는 목화 생산 과정에서의 공정한 거래를 인증한 것일 뿐, 그 이후부터 셔츠가 완성돼 판매되기까지의 과정은 포함하지 않는다. 어이가 없다. 그렇다면 이 인증 마크가 셔츠에 붙어 있다 해도 셔츠 자체가 열악한 환경에서 생산됐을 가능성은 여전히 존재한다는 뜻이 아닌가?

그나마 신뢰할 만한 환경 마크가 있기는 있었다. '국제 유기농 섬유 기준*Global Organic Textile Standard*'이라는 뜻을 지닌 'GOTS' 마크였다. *GOTS*는 친환경적인 목화 재배에서부터 면의 생산에 이르는 모든 과정을 인증하는 협회로, *GOTS*와 '페어트레이드*Fairtrade*' 마크를 결합하면 해당 면제품이 안전한 것인지 확인할 수 있다(물론 생산의 마지막 단계가 방글라데시가 아닌 유럽에서 이루어진다는 전제하에서의 얘기지만 말이다).

그런데 놀랍게도 친환경 목화 재배에도 문제가 있었다. 나의

믿음은 산산조각이 났다. 친환경 목화를 재배하는 데 살충제가 쓰이지 않는 건 사실이었지만, 이 과정에서 사용되는 물의 양은 별반 차이가 없었다. 요컨대 내년부터 내가 환경 친화적인 옷을 산다 해도 엄청난 양의 물을 소비하는 건 똑같다는 말이다. 결국 해결책은 하나였다. 가능한 한 옷을 적게 사는 것. 그리고 사더라도 중고로 사는 것.

좋다. 또 한 가지 해결 방법을 찾았다. 이상하게 들릴지 몰라도 나 자신이 자랑스러워졌다. 어쨌거나 나는 1년 동안 쇼핑 다이어트를 하면서 옷을 만드는 데 드는 물은 단 한 방울도 사용하지 않는 셈이니까.

3월 25일

바느질과 사랑에 빠지다

오늘부터 바느질 수업이 시작된다. 내가 직접 고른 여러 가지 패브릭으로 뭔가를 만들어낼 수 있다는 기대감과 더불어 긴장도 됐다. 혹시 실패하지는 않을까? 내가 정말 바느질에 소질이 없어서 예전처럼 엄마를 졸라 옷을 완성하게 되는 것은 아닐까? 젠장. 그 망할 가정 선생님 같으니라고. 잊으려야 잊을 수가 없다.

나는 이틀 동안 4시간씩 수업을 받기로 했다. 그리고 첫날에

는 작은 가방을 만들 계획이다.

긴장감으로 속이 조금 메스꺼운 상태에서 나는 원단 가게에 들어섰다. 수업은 가게 2층에서 진행된다고 했다. 하느님 아버지 대체 왜 이렇게 긴장이 되는 걸까요? 나는 진정하기 위해 주문을 외웠다.

'누누, 넌 할 수 있어. 진짜 멍청한 사람들도 운전면허는 다 따잖아. 고등학교 졸업시험도, 대학교 졸업시험도 다 통과하잖아. 물론 너도 가끔 멍청이 같을 때가 있지만, 그 사람들보다 네가 더 잘할 거야.'

하지만 이걸로는 부족했다. 또 다른 주문을 외웠다.

'걱정하지 마, 누누. 왜 처음에는 진짜 어려워 보이는 것들도 익숙해지면 식은 죽 먹기잖아.'

그러나 두 번째 주문은 원단 가게 주인인 알렉산드라가 말을 걸어오는 순간 물거품이 되어버렸다. 그녀는 자신이 직접 만든 원피스를 입고 능숙하게 옷감을 자르며 나를 반겼다. 저걸 저렇게 아무렇지도 않게 하다니. 나는 완전히 기가 죽어버렸다.

"오, 누누 씨! 왔어요? 바로 시작하면 되겠네요. 다른 분들은 다 위에 있어요. 계단으로 올라가시면 돼요. 머리 부딪히지 않게 조심하시고요."

정말, 진짜로 중요한 경고였지만, 유감스럽게도 소용은 없었다. 2층으로 올라가다 공간 전체를 연결하는 비스듬한 대들보에 머

리를 찧고 말았기 때문이다. 우지끈. 정말 가지가지 한다, 가지가지 해.

"안녕하세요, 누누 씨! 반가워요. 자, 이제 시작해볼까요?"

바느질을 가르쳐줄 레오 선생님이 말했다. 내 앞 테이블에는 여러 가지 무늬가 그려진 천 조각들이 놓여 있었다. 그것을 보자 왠지 기분이 좋아졌다. 머리를 부딪쳐서 제정신이 아니었는지 갑자기 신이 났다. 당장 재봉틀로 작업을 시작하고 싶을 정도였다. 경험도 있지 않은가. 나는 실을 어떻게 사용하는지도 알고 있었다. 심지어 천 아래로 실이 엉키지 않도록 하는 방법도 알았다. 사랑하는 재봉틀아, 너는 기계야. 그러니까 내가 너를 조종할 거야. 네가 나를 조종할 생각일랑 하지 마.

하지만 재봉틀을 작동시키기까지 여러 단계를 거쳐야 했다. 태생적으로 인내심이 부족한 나로서는 매우 힘든 작업이었다. 패브릭 도안을 본뜨고, 재단하고, 원단을 다리고, 시침질하고, 재단하고, 시접은 잊지 말고, 또 재단하고, 안감으로 사용할 원단에 같은 과정을 적용하고, 다리고, 또 다리고, 겹친 다음 또 다리고, 원단을 덧대면 드디어 바느질을 할 수 있다. 겨우 세 땀.

겨우 세 땀이다. 수업을 하는 도중 레오 선생님은 간간이 이 납작한 원단 조각들이 어떻게 3D 형태의 가방으로 만들어지는지 설명하면서 가방의 모양을 3차원적으로 상상해보면 왜 이 부분에 바느질해야 하는지 분명히 알 수 있을 거라고 덧붙였다.

분명하긴 뭐가 분명해.

그래도 나는 한 단계, 한 단계씩 레오 선생님의 설명을 따라 바느질을 했다.

"여기서부터 여기까지는 시침질을 하고 처음과 끝에는 홈질을 하세요."

선생님이 말했다. 선생님의 말은 이해가 된다. 하지만 만일 이 모든 게 책에 쓰여 있었다면 어땠을까?

긴 말 해봤자 무엇하리. 나는 내가 뭘 했는지 도무지 알 수는 없었지만, 첫날 수업이 마무리되자 어쨌든 내 손안에는 작은 가방이 하나 들려 있었다. 내가 직접 만든 가방이었다. 지퍼도 있었고, 안감도 있었다. 나는 마치 영화 〈캐스트 어웨이〉의 주인공 톰 행크스가 된 기분이었다. 영화에서 무인도에 표류한 톰 행크스는 아무런 도구도 없이 불을 지피는 데 성공하고는 기쁨을 감추지 못하고 엉엉 운다. 집에 도착한 순간 내 기분이 딱 그랬다.

"진짜 자기가 만든 거야? 엄청 멋진데?"

플로리안은 감동했다. 사실 나도 믿기 힘들었다. 나는 스스로가 무척 자랑스러웠지만, 그럼에도 이 사실만은 분명히 알고 있었다. 이걸 다시 만들라고 한다면 해내지 못할 거라는 사실 말이다.

잘 가, 비프

아침에 잠에서 깬 나는 곧장 거실로 나가 고양이를 찾았다. 하지만 고양이는 거실 한가운데 누워 나를 쳐다보기만 할 뿐 평소처럼 달려오지 않았다. 설마……. 제발……. 아닐 거야. 제발 그러지 마.

그러나 불길한 예감은 그대로 들어맞았다. 비프의 뒷다리는 움직이질 않았고 이미 차갑게 굳어 있었다. 혈전이 재발한 것이었다.

내 작은 고양이 비프는 이미 1년 전에 혈전을 앓았다. 그때만 해도 나는 비프를 안락사 시켜야 할지 확신할 수 없었다. 다행히도 비프는 그 작은 몸으로 혈전을 이겨냈다. 그때는 그랬다.

나는 눈물범벅이 된 채로 내 작은 보물을 이동 가방에 넣어 동물병원으로 달려갔다. 그리고 그곳에서 내 인생 최대의 두려움은 현실이 되었다.

"가망이 없네요. 치료를 한다 해도 아무 의미가 없어요. 마비 증상은 나아지지 않을 겁니다. 곧 장도 기능을 멈출 거고, 더 이상 움직이지 못할 거예요. 상태가 너무 안 좋아요. 이대로 가면 며칠 뒤에 또 다른 곳에서 혈전 증상이 나타날 거예요. 너무 욕심을 부려서 이 작은 아이를 더 힘들게 하시지 마시고 이제 보내

주시는 게 어떨까요?"

수의사의 말이었다. 나는 마지막으로 내 작은 보물을 품에 안고 쓰다듬었다. 내 작은 고양이의 몸은 내 눈물로 다 젖어버렸다. 이 작은 아가는 지금 무슨 일이 벌어지고 있는지 전혀 알지 못했다. 이제 몇 분 후면 이 작은 고양이의 숨이 끊어질 것이라는 사실을 나는 알고 있는데 말이다.

눈물이 영원히 멈추지 않을 것만 같았다.

플로리안은 나를 부축해 집으로 데리고 갔다. 그리고 집에 도착하자마자 몇 분 동안 나를 꼭 안아주었다. 비프가 없는 집은 텅 비어 있었다.

비프는 지금껏 내가 키워온 동물들 중 가장 골칫거리였다. 조금 삐쳤다 싶으면 매번 고양이 화장실 옆에다가 오줌을 싸곤 했다. 비프는 아기 때부터 내게 장난감 쥐를 가져다주면 쥐가 날아오른다는 것을 알아채고는 늘 내 앞에 쥐를 물어다놓곤 했다. 그리고 정확하게 쥐를 따라 곡선을 그리며 날아올랐다. 소파와 테이블로 장애물을 만들어봐도 비프는 아래로 지나가지 않고 그 위를 뛰어넘었다. 문도 열 줄 알았다. 한 번에 안되면 포기하지 않고 다시 하고, 다시 하고, 또다시 했다.

이렇듯 작은 말썽꾸러기였지만, 비프는 정말 사랑스러워서 껴안지 않고는 못 배길 정도였다. 나처럼 고양이를 좋아하는 사람

에게는 그르릉 소리를 내며 반쯤 잠에 들어 있는 고양이를 무릎 위에 올려놓고 좋은 책을 읽거나 영화를 보는 것보다 더한 행복은 없다.

하지만 이제 비프는 내 곁에 없다. 내 말썽꾸러기 비프, 내가 그토록 사랑했던 비프. 나는 도무지 집에 있을 엄두가 나지 않아 일주일 동안 틈만 나면 집을 비웠다. 금방이라도 비프가 달려와 배고프다고 울고, 소파 뒤에서 야옹야옹 소리를 낼 것만 같았다. 집 안에서 나는 모든 소리는 비프를 떠올리게 만들었다. 나는 아직 남아 있는 내 작은 먹보의 사료를 보고 다시 울음을 터뜨렸다.

그러나 그 어떤 것도 현실이 될 수 없었다. 이제 비프가 더 이상 내 곁에 없다는 것, 더 이상 쓰다듬을 수 없고, 항상 좋은 냄새가 나던, 그 부드러운 귀 뒤의 털을 어루만질 수 없으며, 내 무릎 위에 앉힐 수 없고, 더 이상 장난감 쥐 놀이를 할 수 없다는 것. 나는 이 모든 것을 받아들여야만 했다. 나는 매일같이 눈물을 쏟아냈다.

하지만 내게는 세상에서 가장 멋진 남자 플로리안이 있었다. 그는 저녁마다 특별한 시간을 마련해 내가 친구들과 함께 시간을 보낼 수 있게 했고, 영화관과 해변의 아름다운 레스토랑에도 데리고 갔다. 집에서는 눈물을 멈추지 못하는 나를 위한 배려였다.

한 주가 지나고 거실 구조를 바꾸고서야 나는 조금씩 안정을

찾기 시작했다. 다시 저녁 시간을 집에서 보낼 수 있게 된 후로부터 나는 멍하니 드라마를 보면서 초콜릿을 먹거나 인터넷 서핑을 하며 생각을 다른 곳으로 돌렸다.

저렴한 온라인 쇼핑몰 1위. 클릭.

저렴한 온라인 쇼핑몰 2위. 클릭.

스페인 브랜드 온라인 쇼핑몰. 클릭.

세련된 스포츠용품 쇼핑몰. 클릭.

텍스틸슈베덴. 클릭. 클릭. 클릭. 나는 가까스로 멈췄다.

아무 생각 없이 인터넷 쇼핑을 하다 정신을 차려보니 장바구니에 옷이 세 벌이나 담겨 있었다. 내가 제정신이란 말인가? 순간 깨달았다. 방금 나는 무의식적으로 쇼핑을 했다. 현재 내 상태는 최악이었고, 내 작은 고양이가 죽었다는 사실을 받아들이기 힘들었다. 그래서 무의식적으로 그 생각을 떨쳐버리기 위해 인터넷 쇼핑을 한 것이다.

나는 재빨리 노트북을 닫았다. 순식간에 벌어진 일이었다.

"자기야, 산책하러 안 갈래?"

"응, 가자."

사실 플로리안은 산책을 하고 싶어 하는 것 같지 않았다. 하지만 여전히 '비프의 죽음으로부터 누누의 관심 돌리기' 모드에 있었으므로 즉각 동의했다. 나는 머리를 식힐 수 있어 기뻤다.

April

4월 10일

브뤼셀의 장애물을 넘다

고양이와의 이별을 가장 효과적으로 잊는 방법은 역시 일이었다. 나는 그저께 브뤼셀에 도착했다. 브뤼셀이라……. 그렇다. 브뤼셀에 뭐가 있더라? 맞다. 나는 나약하다. 브뤼셀까지 와서 코라에 가지 않는다는 건 있을 수 없는 일이었다. 생각이 났으면 실행에 옮겨야 하는 법. 이틀간의 릴레이 콘퍼런스와 미팅을 마친 후 나는 곧장(사실 조금 돌아가기는 했다. 망할 지하철 같으니라고) 그랜드 플레이스로 향했다. 코라까지 불과 몇 미터를 남겨놓고 나는 고민에 빠졌다. 그냥 지나갈까? 하지만 코라라는 커다란 간판 아래 진열창을 바라보는 것만으로도 내 맥박은 빠르게 뛰기 시작했다. 들어갈까? 아니면 그냥 지나갈까?

결국 들어갔다. 그리고 모든 상품을 차근차근 살펴보았다. 직접 손끝으로 재질을 확인하고, 가격을 비교하고, 색과 재단의 아름다움에 감탄했다. 그런데 매장 한가운데서 갑자기 이런 생각이 떠올랐다. 혹시 지금까지 내가 착각을 했던 것은 아닐까? 코라 없이는 살 수 없다는 생각이 착각은 아니었을까? 아니면 쇼핑을 너무 쉬어서 별로 사고 싶은 마음이 들지 않는 건가? 그것도 아니면 며칠 동안 위염을 앓았던 게 원인일까? 그것 때문에 의욕이 안 생기는 건가?

어쨌거나 나는 입어보지도, 사지도 않은 채 10분 만에 매장을 떠났다. 뭔가 이전과는 달라진 게 분명했다. 매장을 둘러보는 일이 예전만큼 재미있지 않았다. 오히려 굉장히 신경에 거슬렸다. 무려 두 달 만에 방문한 옷 가게다. 그런데? 아무것도 사지 않았다. 이해할 수는 없었지만 나 자신이 자랑스럽게 느껴졌다. 이제 나는 가장 혹독한 테스트를 통과한 거나 다름없었다. 이쯤 되자 내년에 이곳에 다시 와서 마음 내키는 대로 입어보고, 고르고, 쇼핑하자는 플로리안의 제안이 꽤 매력적으로 다가왔다.

좋다. 나는 브뤼셀이라는 장애를 넘었다. 다음 주에는 플로리안과 여행을 떠난다. 전 룸메이트의 생일파티에 참석하러 로마에 가야 하고, 베를린에도 들러 로맨스를 즐기기로 했다(플리마켓에도 들르기로 했다). 여행을 앞두고 설레지 않는 사람이 어디 있겠느냐마는 나만 할까?

4월 17일

의류 교환 파티

나는 그동안 정말로 많은 정보를 수집했다. 이제 준비 완료. 의류 교환 파티를 시작할 때가 되었다. 마침 내가 사랑하는 레스토랑(그렇다. 오이 칵테일을 파는 바로 그곳!)에서 물물교환 파티가 열렸고, 나는 공동기획자 중 한 명으로 참석했다.

이로써 올해의 과제 중 또 하나를 해낸 셈이다. 내게 맞을 만한 물건을 가진 친구들에게 이 소식을 알리는 것 외에는 다른 편법을 쓰지도 않았다.

의류 교환 파티의 규칙은 이러하다. 입구에서 가지고 온 물건을 낸다. 그 개수를 체크한 다음 그 수에 맞게 칩을 받는다. 옷 한 벌당 칩 하나가 원칙이지만 코트나 드레스처럼 부피가 있는 옷은 경우에 따라 칩을 2개 받을 수도 있다. 그리고 자기가 가진 칩으로 다른 사람들의 옷을 사는 것이다. 그 사이 야무진 사람들이 들어온 물건들을 크기와 종류에 따라 진열해둔다.

정말이지 멋진 기회가 아닌가. 안 그래도 올해 안에 집에 산더미처럼 쌓아놓은 옷들을 처분하려던 차였다(하지만 쇼핑 다이어트 기간에 쓸모없어진 옷을 버린다는 계획은 여전히 생각만 해도 어렵다). 덕분에 어제 저녁은 정신없이 바빴다. 나는 옷더미 속에서 일곱 벌을 엄선했고, 그 옷을 가지고 물물교환 파티에 참석했다.

그날 나는 레스토랑 앞에서 지나를 만나 햇살이 잘 드는 야외 테라스에 앉았다. 같은 사이즈를 입는 두 명의 여자가 물물교환 파티에 앞서 서로에게 우선권을 주기로 했기 때문이다.

"이 옷 좀 봐. 나는 이 옷을 보자마자 너를 생각했어. 한 번밖에 안 입은 옷이야. 왠지 마음에 안 들더라고. 그렇지만 너한테는 진짜 잘 어울릴 것 같아!"

가방에서 여름용 블랙 실크 원피스를 꺼내며 지나가 말했다.

정말이지 내가 꿈꿔오던 원피스였다.

"좋아! 랩 원피스랑 바꾸면 되겠다! 화려하지? 이 옷이 좋은 게 뭔지 알아? 진짜 잘 늘어나서 사이즈 걱정할 필요가 없어."

지나는 내 손에서 그 원피스를 낚아챘다.

"좋아, 거래 성사!"

나는 웃었다.

"이렇게 빨리 거래가 성사될 수도 있구나! 기회가 실크 원피스를 만드네!"

사실 나는 중고물품을 좋아하는 편은 아니었다. 플리마켓 테이블 위에 쌓인 옷에 대한 혐오감이 심했기 때문이다. 하지만 지금은 무언가 달랐다. 물론 말도 못하게 끔찍한 옷도 있었지만. 그렇지, 저기, 저 페트롤 컬러의 니트! 저런 옷은 정말이지 내 눈을 돌아가게 만들었다. 저거 나한테 맞겠는데! 그레이 컬러의 여름용 탑도 나쁘지 않았다.

유럽에는 길 곳곳에 커다란 컨테이너가 있다. 이 컨테이너에는 오래된 옷이 버려지고, 이 옷은 옷이 필요한 사람들에게 기부된다. 그리고 사람들은 옷을 기부함으로써 좋은 일을 했다고 생각한다. 사실 정말 좋은 아이디어다. 컨테이너 광고에 따르면 옷을 재활용하면 쓰레기를 줄일 수 있고, 중고상품이 판매되면 *NGO*들의 활동을 지원할 수 있기 때문이다.

하지만 꼭 그런 것 같지만은 않다. 2010년 '휴마나 피플 투 피플*Humana-People to People*이라는 단체가 논란의 중심에 선 적이 있었다. 수익금의 사용 내역이 제대로 공개되지 않아 비난을 산 것이다. 실제로 개발지원금으로 사용된 것은 수익금의 극히 일부에 불과했다. 헌 옷 컨테이너를 운영하는 다른 기구들도 사정은 다르지 않다. 이들 기구가 이름을 내걸고 헌 옷을 수집하면 헌 옷은 전문적인 원단 재활용 단계를 거친다. 그리고 옷에 따라 분류를 한 뒤 각 나라의 필요에 맞게 보내진다(동유럽이나 아프리카로 향한다).

하지만 정작 인도 구호단체에 도착하는 옷은 전체의 몇 퍼센트밖에 되지 않는다. 대부분이 배편으로 아프리카에 보내지기 때문이다. 아프리카에는 유럽 사람들이 버린 옷이 차고 넘친다. 그 때문에 아프리카 지역 내에서는 옷 장사를 할 수가 없다. 아프리카 사람들은 헌 옷을 사기 위해 돈을 지불한다. 그런데 경우에 따라 1차 판매 가격보다 그 값이 더 비싸게 책정되기도 한다. 선한 의도를 가진 유럽 사람들에게서 기부받은 옷임에도 말이다.

나는 정확히 눈을 세 번 깜빡거릴 시간 동안 마음에 드는 옷을 산더미처럼 골라 품에 안았다. 과거 텍스틸슈베덴에서의 기억이 떠올랐다. 순식간에 챙겨서 탈의실로 가는 것 말이다.

탈의실 앞에서 나는 또 지나를 만났다.

"이거 나한테 맞을 것 같아?"

"이거 나한테 어울려?"

"이거 가져갈까?"

"이건 너한테 맞지 않을까?"

"나 이거 진짜 필요할까?"

사랑하는 남자들이여, 이것 하나만은 알아주길 바란다. 탈의실에서 만난 두 여자가 얼마나 다양한 주제로 대화를 나누는지.

쇼핑은 2시간이면 족했다. 새 옷이 더 나올 것 같지 않았고, 나는 이미 내 사이즈의 옷들이 놓인 테이블을 샅샅이 살펴보았다. 남미의 대초원에서 정원을 가꿀 때조차도 입기 싫은 서너 벌정도의 옷을 제외하고는 말이다.

나는 집에 돌아와 내가 가지고 온 옷을 풀어보았다. 정말이지이보다 더 기쁠 수는 없었다. 검은색 실크 원피스는 분명히 여름 내내 입을 기본 아이템이 될 것 같다. 그레이 컬러의 상의는 모두 정말 편해 보였고, 지나가다 마지막으로 건진 목도리는 쇼핑할 때마다 내 이성을 앗아가는 어두운 터키색이었다. 다시 태어

난다면 나는 정확히 이 목도리 색으로 태어나고 싶다.

그중에서도 한 아이템이 나를 기쁘게 했다. 가방 코너에 걸려 있던, 여러 가지 색의 실로 뜬 천 가방이었는데 사실 나를 위해 고른 아이템은 아니었다. 나는 이 가방을 보자마자 율리아를 떠올렸다. 히피 스타일에 목숨을 거는 내 친구. 나는 이 가방을 율리아에게 선물했고, 큰 기쁨을 누렸다. 그것도 돈 한 푼 들이지 않고 말이다. 정말이지 이보다 더 좋을 수는 없다.

4월 20일

3.5유로짜리 셔츠

플로리안과 나는 빈에서 차로 30분 정도 떨어진 소도시에 거주하시는 시어머니 댁에 가고 있었다. 소도시라고는 하지만 사실 *C&A* 1841년 설립되어 'ZARA', 'H&M' 등과 함께 유럽에서 인기를 끌고 있는 독일의 의류 브랜드, 에스프리*Esprit* 독일, 프랑스, 홍콩, 한국, 일본 등 세계 44개국에 진출해 있는 의류, 신발, 액세서리, 가방 등의 패션 브랜드까지 없는 게 없을 정도로 번화한 도시였다. 마침 우리는 도심 한복판에서 *C&A* 매장을 지나가는 중이었다. 매장 앞에는 커다란 펼침막이 하나 걸려 있었다.

"티셔츠가 3.5유로부터!"

뭐라고? 나는 눈이 튀어나올 뻔했다. 지금까지 내가 가장 싸

다고 생각했던 셔츠는 5유로였다. 그런데 뭐? 티셔츠가 3.5유로? 대체 저 회사는 뭘 어떻게 하기에 이 가격에 티셔츠를 판매할 수 있는 거지? 물론 의류 회사들의 마케팅이 뭔지는 나도 익히 알고 있었다. 그들이 이 가격에 티셔츠를 판매하면서 이윤이 남기를 기대하지는 않을 것이다. 일단 싼 값에 사람들을 매장으로 끌어들인 다음 매장에 진열된 다른 옷 두세 벌을 더 사게 하는 것이 그들의 전략이었다. 하지만 이를 거꾸로 생각해보면 저 회사는 3.5유로에 티셔츠 한 장을 생산하고 유통하는 것은 물론, 판매원들의 임금이나 매장의 전기세 같은 부가세까지 커버할 수 있다는 뜻이기도 했다.

그 순간 내 머릿속에서는 두 가지 생각이 떠올랐다. 첫째, 공장에서 찍어낸 셔츠 한 장이 3.5유로에 판매될 수 있다면 그 이상의 가격으로 판매되는 셔츠는 모두 기업의 이윤으로 돌아간다는 것을 의미한다. 그렇다면 나는 이 나머지 금액을 기업의 광고와 마케팅 비용으로 지불한 셈이 된다. 물론 이를 모든 케이스에 적용할 수는 없겠지만 예컨대 같은 대량 생산 방식으로 생산된 티셔츠를 값이 좀 나가는 브랜드에서 149유로를 지불하고 산다면 고민할 수밖에 없는 부분이다(사실 나는 149유로라는 가격도 터무니없기는 마찬가지라고 생각한다. 3.5유로짜리 셔츠보다야 품질이 좋기는 하겠지만 그렇다고 품질이 그 가격을 정당화할 수 있는 수준일까?).

또 다른 생각이 마치 양떼를 모는 개처럼 이리저리 흩어졌다.

대체 어떻게 하기에 셔츠를 만들 원단을 생산하고 노동자들에게 임금을 주고 제품을 포장해 배에 올리고 지구 반 바퀴를 돌아 각 매장에 배달하고 거기에 매장 임대료와 전기세, 판매사원의 월급과 기타 비용까지 대는 데 3.5유로면 충분한 것일까? 소비자가 이런 생각을 하게 만드는 것만 봐도 3.5유로는 분명히 비윤리적인 가격일 터였다.

그런데도 왜 사람들은 이런 브랜드를 착한 브랜드라고 여기는 걸까? 왜 사람들은 셔츠 한 장이 3.5유로라는 것에 기뻐하는 것일까? 대체 왜 사람들은 이 가격이 엄청난 사회적, 환경적 희생 없이는 나올 수가 없다는 사실을 이해하지 못하는 것일까? 티셔츠가 3.5유로라면, 어떻게 그 가격이 나올 수 있는 것인지를 고민해야 정상이 아니냐는 말이다.

내 생각의 흐름은 어느새 여기까지 와 있었다. 사실 이 주제에 한번 관심을 갖기 시작하면 여기에 무감각한 사람들을 이해하기가 어려워진다. 대체 왜 사람들은 이러한 사실에 대해 의구심을 갖지 않는 걸까? 나도 내가 신기한 건 마찬가지다. 그리고 플로리안도 이런 나를 신기해한다. 우리는 펼침막을 본 그 순간부터 최소 5분 동안은 아무런 대화도 하지 않았다. 우리는 시어머니 집에 도착하기 전 마지막 신호등에 걸려 잠시 대기 중이었다. 플로리안이 침묵을 깨고 말했다.

"아까 그거 봤어? 티셔츠가 한 장에 3.5유로래. 미쳤어."

유통 과정의 불투명성

끝도 없이 자행되고 있는 인권 침해와 환경을 파괴하는 생산 방식은 특히 유통 과정에서 가장 심각하다. 유통 과정이 불투명하기 때문이다. 저임금 국가의 공장들은 유럽이나 미국 의류 대기업에서 주문이 들어오면 재량에 따라 하청업체로 생산 과정에 참여하게 된다. 특히 단추나 지퍼, 아플리케 등 특정 부품을 만드는 일은 주로 하청업체에 위임된다. 의류 기업이 공정하고 친환경적인 행동 강령을 갖고 있을 수는 있다. 행동 강령에는 최저임금을 보장하고, 노동 시간을 엄수하며, 공정한 임금을 지불하겠다는 내용이 포함되어 있다. 하지만 그 강령은 하청업체에는 적용되지 않으며 하청업체들 또한 이를 감수하고 계약을 하는 경우가 다반사이다.

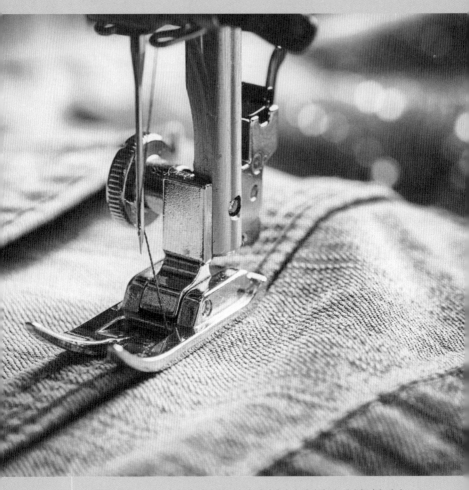

하지만 내 꿈의 바지였던 이 청바지는 사실 환경적인 측면에서 볼 때 '악몽'의 바지
였다.

악몽의 청바지

안 돼! 안 돼, 안 돼, 안 돼! 제대로 숨을 쉴 수가 없다. 과호흡 증상이 나타났다. 이러다 곧 심장마비가 올 것 같다. 그러므로 당장 나는 쇼핑 다이어트를 중단해야만 한다! 내가 정말 사랑해 마지않는 청바지가 망가졌다! 엄마마저 "방법이 없네, 이건. 버려야겠어. 바느질로 꿰매봐야 소용없어. 원단 자체가 너무 얇아서 옆이 또 터져버릴 거야"라고 말할 정도로 부상 정도가 심각했다.

끔찍하다. 이건 악몽이다. 전에 다니던 회사에서 마지막으로 런던에 출장을 갔을 때 발견한 바지였다. 그 매장에는 나처럼 키가 181센티미터에 달하는 사람들의 천국인 빅사이즈 코너가 있었다. 이 아름다운 바지는 맞춤옷처럼 내 몸에 꼭 맞았고 기장도 조금 길었다.

나는 긴 바지를 엄청 좋아한다. 사춘기의 8할을 짧은 바지를 입고 보내야 했던 내게는 발꿈치에 밟혀 밑단이 해진 바지보다 더 아름다운 게 없다. 긴 바지는 다리를 길어 보이게 할 뿐 아니라 말로 표현할 수 없을 만큼 편하다. 요컨대 내가 20파운드를 주고 샀던 그것은 바지가 아니라 보물이었던 것이다.

이제 나는 어떻게 해야 하는 걸까? 내가 가진 청바지들 중 그어떤 것도 이 바지처럼 완벽한 것은 없다. 아니 완벽 그 근처에도

못 온다. 너무 불공평하다. 오는 가을과 겨울을 스타킹 없이 보내야 할 판에, 하체를 덮어줄 다른 옷들마저 위기에 처하다니! 깨지지 않을 것만 같았던 청바지에 대한 내 신뢰에 금이 가고야 말았다.

하지만 내 꿈의 바지였던 이 청바지는 사실 환경적인 측면에서 볼 때 '악몽'의 바지였다.

● 인도에서 생산되고 런던에서 판매되는 과정에 덧붙여 빈으로까지 이 청바지를 유통함으로써 나는 청바지를 개시하기도 전에 이산화탄소 배출에 기여한 셈이 되었다.

● 스트레치 패브릭*Strech Fabric*신축성 있는 직물을 한번 보자. 이런 원단을 생산하는 데 드는 화학성분에 대해 나는 한 번이라도 생각을 해보았는가? 글쎄…….

● 스타일을 위해 만들어내는 워싱도 그렇다(사실 모든 워싱이 다 스타일리시한 건 아니다. 측면은 어둡고 엉덩이만 허연 워싱은 정말이지 끔찍하다. 예쁜 워싱들도 있기는 하지만 대부분은 그 위에 치마를 덧입어 가리게 된다). 샌드 블라스팅 처리를 하기 때문이다.

● 청바지를 만드는 데 소비되는 물의 양은 약 6천 리터로 추정되고 있다. 하지만 내가 피부로 느끼는 양은 이보다 훨씬 적다.

● 청바지 한 벌에 20파운드라니. 이 바지의 바느질을 맡아주

신 모든 노동자분들, 감사합니다. 당신들이 이 바지 값의 100분의 1도 가져가지 못한 덕분에 나는 이 바지를 이렇게 싼값에 살 수 있었습니다.

나는 그간 의류 산업의 위기에 대해 더 많은 사실을 알게 된 게 분명했다. 내가 위에 열거한 내용만 봐도 그렇지 않은가. 이 밖의 다른 옷 역시 문제 삼을 거리는 차고 넘친다. 머리로는 안다. 확실히 안다. 쉽다. 명확하다.

하지만 마음은 그렇지 않다. 지금 마음 같아서는 모든 수단과 방법을 동원해서라도 당장 런던으로 날아가 이것과 똑같은 바지를 사고 싶다. 학습 효과가 나타나려면 한참은 더 연마를 해야 할 것 같다. 뭐, 괜찮다. 아직 몇 달이 남아 있으니까…….

샌드 블라스팅

샌드 블라스팅 기법이란 '모래 연마', 즉 청바지와 같은 원단의 표면에 낡은 느낌을 표현하기 위해 사용하는 기법을 말한다. 모래압축기를 사용하거나 고압을 이용해 인공 그래놀라*Granola*볶은 곡물, 견과류 등이 들어간 아침 식사용 시리얼의 일종, 견과류의 껍질 같은 것을 원단에 녹여낸다. 샌드 블라스팅 기법은 연마제를 사용한 것과 같은 효과를 나타내지만 심각한 부작용을 초래한다. 샌드 블라스팅 과정에서 발생한 먼지를 노동자가 흡입하게 되고 이것이 심각한 호흡기 질환으로 이어지기 때문이다. 실제로 관련 노동자에게서 규폐증규산이 들어 있는 먼지가 폐에 쌓여 발생하는 만성질환이 나타나고 있는데, 사망에 이르는 경우가 적지 않다. 수많은 대기업이 샌드 블라스팅 기법을 사용하지 않는다고 공언하고는 있으나 소비자 보호단체의 조사에 따르면 계속해서 해당 기법을 사용한 의류 상품이 매장에서 발견된다고 한다.

May

부츠, 난 그걸 원해

내 친구 이나 덕분에 플로리안와 나는 집에서 불과 몇 킬로미터밖에 떨어지지 않은 곳에 완벽한 피서지를 확보하게 되었다. 정확히는 우리가 아니라 이나가 소유한 피서지였지만. 이나는 해변에 아주 큰 정원을 갖고 있었는데 커다란 나무가 그늘을 드리워서 말 그대로 작은 파라다이스였다.

이나네 정원에서 황홀한 하루를 보낸 다음 날, 플로리안과 나는 우리 집 소파에 앉아 드라마를 보는 중이었다. 나는 10시 반에도 말짱한 정신으로 텔레비전을 보았으나, 플로리안은 옆에서 나지막이 코를 골고 있었지만 말이다.

나는 인터넷이라도 하려고 컴퓨터를 켰다. 그러다 아주 우연

히 뉴스 포털 사이트에서 어느 광고를 보았다. 우연의 일치인지 마침 또 구두 광고였다. 하지만 웬일인지 별로 마음에 들지 않았다. 나는 다른 쇼핑몰로 옮겨갔다. 내가 좋아하는 쇼핑몰이었다.

정신없이 사이트를 둘러보던 나는 그만 그것을 발견하고 말았다. 부츠! 정말이지 반할 수밖에 없는 부츠! 200유로가 넘었지만, 그 정도 가치는 있어 보였다. 물론 내 월급을 생각하면 불가능한 가격이었다. 그래도 난 이것을 사야만 했다.

사실 내게 이런 상황은 일상적으로 벌어졌다. 한 번은 이런 일이 있었다. 길을 가다 마음에 쏙 드는 부츠를 신은 어떤 여자를 만난 적이 있었는데, 그때 나는 밤을 새워 인터넷 쇼핑몰을 뒤진 끝에 그 부츠를 찾아냈었다. 그러고는 해당 인터넷 쇼핑몰에 커다랗게 즐겨찾기를 해놓았었고, 그런데 하필이면 그 부츠가 미국으로만 배송이 가능하다는 거였다. 젠장, 망했다! 하지만 나는 하겠다고 결심한 일은 반드시 해야 직성이 풀리는 성미다. 가끔은 플로리안보다 더 고집이 셀 때도 있을 정도다. 다행히 해결책을 찾는 것은 어렵지 않았다. 마쿠스! 뉴욕에 사는 내 친구! 당시 마쿠스는 내 부탁을 받고 내가 뉴욕으로 여행을 가기 직전에 주문을 해주었고, 나는 뉴욕에서 그 부츠를 신어보고는 세상에서 가장 행복한 누나가 되었다.

사실 며칠 전 나는 그때 산 그 부츠 때문에 양심의 가책을 느껴야 했다. 처음으로 부츠의 상품 태그를 들여다보았는데 거기에

'메이드 인 루마니아'라고 쓰여 있었던 것이다. 다시 말해 이 부츠는 루마니아에서 미국으로 건너갔고, 다시 내가 있는 유럽으로 넘어온 셈이다. 내 발에 신겨지기 전까지 최소 지구를 한 바퀴는 돈 것이다.

나는 앞으로 이 부츠를 정말 열심히 신어야겠다는 다짐으로 양심의 가책을 떨쳐버렸다. 사실 지난겨울에도 이 부츠를 기준으로 모든 코디를 했었다(엄밀히 따지자면 거의 모든 코디라고 표현해야 맞다. 부츠가 이것 한 켤레는 아니니까 말이다). 결과적으로 본전은 뽑았다는 단순한 생각으로 죄책감을 떨쳐버린 것이다. 또 이렇게도 생각했다. 배와 비행기를 타고 배송되었던 과거를 돌이킬 수는 없지만 내가 자주 신었으니 그 긴 여행도 가치 있어졌다고 말이다(억지로 지속 가능한 상품을 만든 것이긴 하지만).

대체 나는 왜 또 이 인터넷 쇼핑몰에 들어온 것일까? 정말이지 내게는 마조히즘 기질이 있는 게 분명했다. 그게 아니고서야 지금 이 행동을 설명할 길이 없다.

그런데 더 큰 문제가 있었다. 내가 그토록 좋아하는 그 부츠가 여전히 판매 중이었다. 그것도 세일로! 반값에 말이다! 이 무슨 잔인한 상황이란 말인가! 내가 가진 것과 꼭 같은 부츠인데 색깔만 달랐다. 브라운 컬러. 게다가 반값이고, 내 사이즈 재고도 있었다. 그리고 여전히 미국에서만 판매한다. 하지만 나는 이 부

츠를 원한다. 일순간 패닉 상태에 빠졌다. 컬렉션이 이렇게나 빨리 바뀐단 말이야? 그렇다면 내년에는……. 내년에는 이 부츠를 살 수 없을지도 몰라! 부츠를 더 이상 팔지 않으면 영원히 살 수 없게 된다. 있을 수 없는 일이다. 어떻게 해서든 이 부츠를 사야겠다! 이번에는 정말로 진심이다. 지금까지 나를 공격했던 쇼핑 발작들과는 차원이 다르다. 엄청 심각한 상황이다. 부츠에 대한 뜨거운 열망이 일순간에 내 의지를 꺾어버렸다.

마침 마쿠스는 온라인 메신저에 있었다.

"마쿠스?"

"응. 귀여운 진드기, 왜 그러셔?"

그렇다. 설탕 진드기. 몇 년 전부터 마쿠스가 나를 부를 때 사용하는 별명이다. 이 '귀여운'이라는 형용사 하나 붙이려고 그간 내가 얼마나 노력을 기울였는지 모른다. 그전까지만 해도 그냥 진드기였기 때문이다.

"있지……."

"응, 무슨 일이야?"

"한번 생각해봐. 지퍼 달린 빨간색 부츠가 있어. 그런데 그게 다른 색깔로도 팔아. 그리고 세일 중이야."

"근데?"

"근데 내가 그걸 무슨 일이 있어도 사려고 해."

"너 쇼핑하면 안 되는 거 아냐? 잊었어? 내가……."

"응, 응, 알지, 알지. 그러니까 들어봐."

마쿠스와 나는 1년 동안 쇼핑에 관한 것에는 절대 타협하지 않겠다고 서면으로까지 서약한 상태였다.

"그러니까 네가 그걸 주문해. 그리고 크리스마스 때 빈에 사는 네 동생 집에 가져다주는 거야. 그러면 내가 1월 중순에 쇼핑 다이어트가 끝나면 그걸 가지러 가서 그때 너한테 돈을 줄게. 그렇게 하면 쇼핑 다이어트 규칙을 어기는 건 아니지? 그렇지?"

"너 정신이 나갔구나."

"그러니까, 네가 그걸로 나한테 서프라이즈를 해주는 거야. 부츠를 주문했는지 안 했는지 말을 안 하면 되잖아. 나도 서약할게. 무슨 일이 있어도 그 부츠를 되사겠다고. 그러면 되지 않을까?"

"여전히 정신을 못 차렸구먼."

거 참, 오늘따라 되게 무뚝뚝하시네.

"하지만 봐, 진짜 완벽한 부츠란 말이야."

나는 브라운 컬러 부츠를 파는 쇼핑몰 링크를 마쿠스에게 보내주었다.

"정말 그렇게 하고 싶어? 이건 네가 정한 규칙을 어기는 거야. 편법이라고. 결국 올해 프로젝트에 실패하게 되는 거야. 나는 그런 데 일조하고 싶지 않아."

거 표현력 좋네.

"재미있는 게 뭔지 알아? 나는 쇼핑 다이어트를 끝까지 해낼 자신이 있어. 그리고 올해 정말로 아무것도 사지 않을 거야. 제아무리 부츠라고 해도 내 규칙을 피해갈 순 없어. 하지만 지금 이 부츠를 주문하지 않으면 영원히 못 살 것 같아서 그래. 그 생각이 나를 너무 괴롭게 만든다고. 나는 1년도 더 기다릴 수 있어. 내가 이걸 가질 수 있다는 사실을 알고만 있다면!"

"하지만 그때는 또 네가 갖고 싶은 새 부츠가 나올 거 아냐!"

"사랑하는 친구야. 나는 네가 그때 주문해준 부츠를 아직도 신고 다녀. 그만큼 이 부츠를 사랑한다고! 그리고 지금 이걸 하나 더 사고 싶은 거고!"

"사랑하는 친구야. 정말이지 너는 내가 아는 사람 중에 제일 고집이 세."

마쿠스는 마지막 말을 남긴 채 갑자기 로그아웃을 해버렸다. 인사도 하지 않고. 이런 제길. 정말 훌륭한 마무리다. 내가 고집이 세다는 건 나도 안다. 그날 밤은 도무지 잠이 오질 않았다. 나는 자정이 훨씬 지나서야 잠이 들었다.

자살 목화

어제 나는 목화가 면으로 만들어지기 전 재배 단계에 대한 글을 다시 한 번 읽어보았다. 사실 나는 '소비자들의 손가락에는 피가 묻어 있다'와 같은 자극적인 표현을 극도로 싫어한다. 하지만 이번 이야기만큼은 달랐다.

인도의 목화밭에 대한 이야기였는데 짧게 요약을 하자면 이렇다. 과거에는 목화 재배가 결코 쉬운 일이 아니었다. 손이 많이 필요한 데다 목화씨벌레라는 해충이 재배하기도 전에 목화를 먹어치웠기 때문이다. 그럼에도 상당한 양의 목화를 재배할 수 있었다. 하지만 그 정도의 양으로는 충분하지 않았다. 이미 목화에 대한 수요가 공급량을 넘어선 상황이었기 때문이다. 그리고 인도에서 목화를 재배하며 하루하루를 살아가는 농부들 또한 자신들의 삶의 수준을 높이고 싶어 했다.

그때 몬산토*Monsanto*가 등장했다. 몬산토는 다국적 농업생물공학 기업인데, 나는 그 이름을 듣자마자 고엽제의 한 종류인 에이전트 오렌지*Agent Ogange*를 떠올렸다. 베트남 전쟁 당시 미군이 살포한 이 고엽제는 이후 셀 수 없이 많은 기형아를 탄생시켰고, 이 화학물질로 오늘날까지도 수천만 명에 달하는 사람들이 후유증에 시달리고 있다. 에이전트 오렌지의 사용이 금지되자, 몬

산토는 라운드업*RoundUp*을 판매하기 시작했다. 언뜻 이름만 들으면 무해할 것 같지만, 이 역시 에이전트 오렌지처럼 현재 유통되는 최악의 제초제 중 하나다. 라운드업은 호르몬을 변화시키는 등 환경에 대한 파급력이 강해 일반 가정의 정원뿐 아니라 대량 생산이 이루어지는 농업 분야에서도 갈수록 위협적인 물질이 되고 있다.

바로 이 몬산토에서 개발한 것이 목화씨벌레에 저항력을 가진 유전자조작 목화씨였다.

'그러면 좋은 거 아닌가?'라고 생각하는 사람도 있을 것이다. 아니. 그렇지 않았다. 인도에 진출한 몬산토는 친환경 목화씨보다 네 배는 더 비싼 값에 이 유전자조작 씨앗을 홍보했다. 한 번 뿌리고 나면 다음 해에 또 사야 하는 유전자조작 씨앗을 말이다.

몬산토는 아름다운 발리우드 배우들을 모델로 동원해 말도 안 되는 수익을 보장하며 대대적인 홍보를 강행했다. 태어난 이후 단 한 번도 부유해본 적이 없었던 순진한 인도의 농부들은 하나둘씩 넘어가기 시작했다. 먼저 그들은 더 넓은 땅을 사기 위해 너나 할 것 없이 빚을 지기 시작했다. 그 땅에 몬산토에서 구입한 유전자조작 씨앗을 뿌릴 생각이었던 것이다. 몬산토는 지금보다 두 배는 더 쉽게 목화를 재배할 수 있다며 홍보해댔다. 목화씨벌레가 살아남지 못할 것이라고 주장하면서 말이다.

하지만 목화씨벌레도 마냥 손 놓고 있지만은 않았다. 이 해충

이 유전자조작 씨앗에 적응했던 것이다. 이것이 이끌어낸 결과는 다음과 같았다. 산더미같이 빚을 지고 비싼 유전자조작 씨앗을 사들였는데 수확은 형편없었다. 이에 대한 몬산토의 반응은 설상가상이었다. 몬산토는 또 다른 유전자조작 씨앗을 개발했고, 그 사이 농부들은 해충을 막기 위해 울며 겨자 먹기로 강한 살충제를 리터 단위로 사용할 수밖에 없었다. 그나마 그 살충제도 몬산토에서 사서 써야 했다. 한 번 더 강조하지만 지금 이 이야기 속 농부들은 '한 입 베어 문' 모양의 로고가 달린 최신 노트북으로 인터넷에 접속해 정보를 찾아보고, 비교해볼 수 있는 사람들이 아니다.

그렇다. 우리는 지금 빚을 내서 산 땅을 가진 가난하고 순진한 농부들의 이야기를 하고 있다. 그들은 유전자조작 씨앗을 사기 위해 또 한 번 돈을 빌려야 했다. 살충제를 사는 데 드는 돈도 만만치 않은데, 그렇다고 수확이 늘어나지도 않았다. 그럼에도 그들은 어쩔 수가 없었다. 여기에 더해 미국 정부는 자국에서 목화 재배를 하는 농부들에게 비정상적으로 높은 지원금을 지원했고, 덕분에 세계 농업 시장에서 목화 가격은 몇 십 년 동안 오르지 못하는 상태였다.

더 길게 이야기할 필요도 없다. 탈출구는 없었다. 그렇다면 이제 이 농부들은 어떻게 해야 할까? 농부들은 마침내 스스로 살충제를 먹었고 자살하기에 이르렀다. 죽은 자에게는 빚이 없다.

더욱이 충격적인 것은 이것이 단지 몇몇 개인의 사례가 아니라는 것이다. 자살한 농부들은 인도에서만 25만 명에 이른다고 한다. 25만 명! 게다가 이 수치는 공식 집계된 수치에 불과했다. 통계에 잡히지 않은 수치를 더하면 아마 상상할 수조차 없는 결과가 나올 것이다.

그리고 내 친구들의 옷장이 대부분 그러하듯, 내 옷장도 대부분 목화로 만들어진 옷으로 채워져 있다.

<u>5월 8일</u>

'더 나은' 목화라고? 정말로?

목화에 관한 이 이야기는 며칠 내내 내 머릿속에서 떠나지 않았다. 농부들의 자살을 멈출 대안이 반드시 필요하다. 마침 옷을 대량으로 생산하는 유럽의 의류 브랜드 가운데 두 곳이 친환경 목화를 사용하고 있었다.

나는 몇 주에 걸쳐 텍스틸슈베덴과 기타 저렴한 브랜드의 생산 과정을 알아보다가 처음으로 긍정적인 정보를 입수했다. 텍스틸슈베덴은 '지속 가능성 보고서'를 통해 한 해 1만 5천 톤의 친환경 목화를 사용하고 있다고 밝혔다. 얼핏 보기에는 적지 않은 양인 것 같지만 실제로는 그렇지 않았다. 그들이 옷을 생산하

는 데 얼마나 많은 목화를 사용하고 있을까? 전체적으로 사용된 양을 확인하는 것은 불가능하다. 그렇다면 전 세계에 텍스틸슈베덴 매장이 과연 몇 개나 될까? 텍스틸슈베덴의 총 매장 수와 1년에 판매되는 옷의 양을 감안하면 1만 5천 톤쯤이야 새 발의 피에 불과할지도 모른다. 잠깐의 긍정적인 기대는 이내 씁쓸한 뒷맛을 남기고 말았다.

문제는 이것으로 끝나지 않았다. 어느 뉴스 포털 사이트에서 발견한 기사에 따르면 최근 전 세계적으로 친환경 목화 재배가 줄어들고 있다고 한다. 늘어나는 게 아니라 줄어들고 있다고? 패션 업계에서도 친환경 바람이 부는 마당에 참으로 이상한 일이었다. 실제로 내로라하는 디자이너들이 너나 할 것 없이 친환경 패션 디자인에 뛰어들고 있다. 하지만 시장에서 진짜 권력을 쥔 건 유감스럽게도 의류 대기업이었다. 이들은 전 세계적으로 값싼 제품들을 판매하는 데 혈안이 되어 있어서 몇 년 전부터는 친환경 목화 사용도 줄이고 있었다.

대신 그들은 다른 데 집중했다. 바로 더 나은 목화 재배를 위해 노력하고 있다는 이미지를 만드는 것이었다. 대기업들은 목화 생산 방식을 개선하겠다는 명목으로 협의체를 만들고는 대놓고 '목화 생산 방식의 개선을 위한 이니셔티브'라는 이름을 붙였다. 뭐, 어쨌거나 뭔가 하기는 한다니 다행이다. 그들은 '더 좋은, 더 지속 가능한, 더 환경 친화적인 목화'를 위해 힘쓰고 있다고 홍보

했다. '더 좋고', '더 지속 가능하다'라……. 좋다. 그런데 대체 무엇과 비교해서 '더' 좋고, '더' 지속 가능하단 말인가?

나는 호기심을 품고 '더 좋은' 목화와 관련한 정보를 살펴보았다. 하지만 이를 위해 내가 투자한 시간은 모두 헛것이 되어버렸다. 이들이 말하는 더 좋은 목화란 조금 더 싼값에 살충제를 사용해서 재배한 목화를 뜻하는 것이었다. 극단적으로 표현하자면 "농부들이 살충제 두 병 값을 절약할 수 있도록 돕자"는 것이다.

이것이 그들이 말하는 더 지속 가능한 방법이었다. 게다가 농부들에게는 그 어떤 교육도 이루어지지 않았다. 그렇다고 농부들이 고충을 토로할 수 있는 기관이 있는 것도 아니고 이 사태에 대해 통제가 이루어지지도 않았다.

나는 어떤 형태로든 이 협의체에 대한 조사가 있었을 거라 기대하고 찾아보았지만, 결과는 공개되지 않았다. 오늘날 기업들은 역설적이게도 유전자조작에 반대한다고 공언하면서 동시에 이러한 협의체가 만들어진 것이 자랑스럽다고 말한다!

인도 농부들에 대한 안타까운 마음은 갈수록 커졌다. 상상해보자. 어느 날 갑자기 누군가가 와서는 물과 살충제를 아끼는 방법을 가르쳐주겠다며 "우리가 도와줄게요"라고 약속한다. 그래놓고는 매년 새로 씨앗을 사게 만들어버린다면 어떨까? 그 비싼 씨앗이 하필이면 유전자조작 씨앗이라 한 번 열매를 맺고 나면 다음 해에는 아무런 열매도 기대할 수 없다면? 그리고 그 사실을

알지 못했다면? 이건 있을 수 없는 일이다. 농부들은 사실상 조롱당한 것이나 다름없다. 그리고 조롱을 당한 건 소비자들도 마찬가지였다.

나는 조금씩 세상을 향해 분노하기 시작했다. 여기 내 앞에는 패션에 관심이 있는 전형적인 한 여자가 있다. 그녀는 셔츠 세 장을 5유로에 사고, 나머지 한 장은 더 나은 목화를 위해 노력한다는 브랜드에서 산다. 그러고서는 자신이 더 나은 세상을 만드는 데 일조했다고 철석같이 믿는다. 아마 대다수의 사람이 이럴 것이다. 이는 기만이지만 법적으로 아무런 문제가 없으므로 생산업체들은 끄떡도 하지 않는다.

"지속 가능하다고 말한 게 아니라, 남들보다 조금 더 지속 가능하다는 겁니다. 그래서 그 남들이 대체 누구냐고요? 뭐…… 그게 뭐 그리 중요한가요?"

나는 흥분을 가라앉히지 못한 채 이 협의체의 프로그램을 살펴보았다. 모르긴 몰라도 이 프로그램에 동참한 의류 대기업들이 지속 가능한 목화를 홍보하는 데 투자한 돈을 정직하게, 진짜 친환경 목화에 투자했다면…… 그래도 세상이 조금 더 나아지지 않았을까?

지금까지는 1년 뒤 나의 소비 습관이 어떻게 변할지 예측할 수 없었다. 하지만 지금은 분명히 알고 있다. 내년부터 세일 상품들은 절대로 나를 만나지 못할 것이다.

유전공학

유전공학 대기업들은 지속적으로 유전자조작 씨앗을 개발 및 판매하고 있다. 특히 인도에는 거대한 유전자조작 씨앗 시장이 형성되어 있는데, 이곳을 장악한 대기업들은 유전자 조작 목화씨가 해충에 강하고 수확 주기도 빨라 보다 효율적으로 목화를 재배할 수 있다고 홍보한다. 유전자조작 목화씨는 한해살이라 매년 새로 씨앗을 사야 하지만 이 부분은 언급하지 않는다. 하지만 얼마 지나지 않아 유전자조작 목화씨에 저항력을 갖추게 된 병해충은 목화를 공격하기 시작한다. 그러면 기업들은 병해충 퇴치를 위한 살충제를 판다. 그것도 매우 비싼 가격에 말이다.

토지, 유전자조작 씨앗, 살충제를 사며 엄청난 빚을 진 농민들은 결국 자살 이외에는 다른 출구를 찾지 못한다. 인도 농민들 사이에서 가장 인기가 좋은 자살 방법은 알디카브 농약을 마시는 것인데, 알카디브는 티스푼 하나 정도의 분량만으로도 피부에 닿는 즉시 성인을 사망에 이르게 할 수 있다.

목화씨 – 살충제 살포

전 세계에서 생산된 살충제의 무려 4분의 1이 목화밭에 사용된다. 용탈로 인한 환경 재앙도 우리를 위협하고 있지만(목화 재배에서는 돌려짓기가 거의 이뤄지지 않는다) 살충제 살포로 인한 사회, 경제적 재앙도 결코 간과해서는 안 될 부분이다.

목화밭을 소유한 농민들은 가난하고 문맹인 경우가 대부분이라 살충제를 다루는 데 서툴고, 그 위험성을 알지 못해 사용에 주의를 기울이지도 않는다. 세계보건기구에 따르면 목화밭에서 일하는 사람들 가운데 사고, 그중에서도 살충제 사고로 죽는 사람이 매년 2만 명에 이른다고 한다(1956년 독일에서 개발된 살충제 농약으로 우리나라에는 '지오릭스'라는 이름으로 알려져 있는 엔도설판 중독으로 인한 사망이 그 대표적인 예이다).

개발도상국에서는 무분별한 살충제 사용으로 암, 기형아 출산, 호흡 장애, 불임 등에 시달리는 사람이 2천 5백만 명에 이른다. 토고와 북 카메룬의 경우, 대부분의 토양이 목화 재배에 쓰여 자신들의 생계 유지나 국가의 식량 수요를 충족시킬 과일과 채소를 생산하지 못하는 실정이다.

미국 정부의 목화 산업 지원금과 국제시장가

미국은 정부 차원에서 목화 산업을 지원한다. 덕분에 미국에서 목화 농장을 운영하는 사람은 목화 1킬로그램당 국제시장가의 3분의 1을 더 가져간다. 미국 정부의 지원으로 국제시장가가 낮게 유지되고 있는데 이는 세계에서 가장 가난한 지역으로 꼽히는 서아프리카 농민들에게 피해를 준다. 특히 목화 경작이 생계 수단인 차드와 말리, 베닌, 부르키나파소 등 '코튼 4'에 해당하는 이들 나라는 큰 타격을 입는다. 목화 산업에 대한 미국 정부 차원의 지원은 매년 10억 달러 규모로 추정된다.

유럽연합도 목화 산업을 지원하는데, 덕분에 몇 년 전 그리스는 전 세계 목화 산업 국가 10위 안에 들기도 했다. 그러나 유럽연합의 농장주들도 어마어마한 규모의 목화 농장과 막대한 국가 지원금을 등에 업은 미국과는 경쟁할 수 없다. 중국에서 물건을 수입할 수 있도록 유럽 시장을 개방한 것도 한 요인으로 꼽힌다.

유혹에 흔들리지 마!

나는 친구들과 헤어진 뒤, 적당히 취한 상태로 집으로 돌아가고 있었다. 술에서 깨기 위해 나는 걷는 쪽을 선택했고, 다시 한 번 나 자신을 테스트해보겠다는 이유로 쇼핑의 거리에 들어섰다. 결과부터 이야기하자면 나는 나 자신이 몹시 자랑스러웠다. 멋진 재단을 자랑하는 바지, 화사한 여름 원피스, 다양한 색의 옷들이 진열창에서 나를 바라보고 있었지만, 그 어떤 것에도 관심이 가지 않았던 것이다. 그간 수집한 정보들이 드디어 빛을 보는 모양이었다.

나는 정말로 행복해하며 텍스틸슈베덴의 진열창을 지나갔다. 그때였다! 나는 그 자리에 멈춰 서고 말았다. 이제 스타일리시하다는 이유만으로 옷에 흔들리던 시기는 지났다. 정말이다. 하지만 내가 간과한 것이 있었다. 바로 원피스다. 넓게 파인 재단에 바닥까지 흐르는 길고 가벼운 원단.

원피스는 파란색과 터키색이 있었다. 그중 터키색은 이 세상에서 가장 아름답다고 해도 과언이 아닐 정도로 완벽한 터키색이었다. '나를 사! 나를 사라고! 여기 붙어 있는 글씨 못 읽어? 아주 크게 '누누'라고 쓰여 있잖아! 나를 사. 너를 위한 거야. 너도 나를 원하잖아!' 원피스는 커다란 목소리로 나를 유혹해왔

다. 나는 무려 10분을 진열창 앞에 서 있었다. 얼마나 갖고 싶었던지 조금만 더 있다가는 눈물이 터져나올 것 같았다.

지금이야말로 위기 대처 프로그램을 가동할 때였다. '이 옷이 어떤 공장에서 만들어지는지를 생각해, 누누!' 나는 스스로에게 명령했다. '잊지 마. 그곳의 노동자들이 얼마를 버는지! 잊지 마. 독성 물질로 신음하는 강을! 염색 과정에서 나오는 폐수로 오염된 강을 생각하란 말이야!'

하지만 소용없었다. 이 옷이 생산되는 그 끔찍한 과정을 아무리 열거한대도 나를 설득할 순 없었다. 나는 터키색만 보면 이성을 잃었다. 그나마 나를 구원한 것은 새벽 2시라는 현재의 시각과 문을 굳게 닫은 상점이었다.

집에 도착하고 나서도 터키색을 띤 모든 사물이 나로 하여금 그 터키색 원피스를 떠올리게 했다. 나는 부엌에 들어가서는 한숨을 푹푹 쉬며 요리책의 터키색 뒷면을 만지작거렸고, 거실에서는 터키색 쿠션에 얼굴을 묻었다. 거울에 비친 칫솔도 그랬다(그렇다. 나는 칫솔까지도 터키색이다!). 마찬가지로 다른 파티에 참석했다가 막 돌아온 플로리안은 멍하니 칫솔질을 하고 있는 나를 보며 기어이 화를 내고 말았다.

"그러다가 눈물도 터키색으로 흐르겠다, 흐르겠어!"

아니다. 틀렸다. 눈물은 항상 투명하다.

5월 13일

엄마마저!

터키색 원피스는 오늘도 나를 가만두지 않았다. 다섯 달이라는 시간이 흐르는 동안 분명히 나는 나 자신에게 더욱 엄격해졌고 편법을 동원한 '선물 주문'도 허락하지 않았다. 하지만 터키색 원피스만은 방법이 없었다. 결국 나는 수화기를 집어 들었다.

"엄마! 나야. 엄마 내 생일선물 뭐 사줄 거야? 벌써 정했어? 선물로 괜찮을 만한 걸 발견했는데!"

"네 남편한테 고마워하기나 해. 몇 주 전부터 네 생일선물로 준비한 게 있는데 거기에 나도 보탰어. 그나저나 뭔데?"

"원피스."

나는 수화기 너머로 엄마가 눈알을 요리조리 굴리는 소리를 들었다.

"하긴 원피스가 없어도 너무 없지?"

이제 와서 하는 말이지만 엄마는 아주 훌륭한 배우다. 엄마가 준비한 내 생일선물도 원피스였기 때문이다.

"그렇게 말 안 해도 나 원피스 많은 거 알아! 하지만 이건 터키색 원피스란 말이야!"

하지만 엄마는 동요하지 않았다.

"그렇지. 터키색 원피스가 없어도 너무 없지."

"둘밖에 없어! 하나는 무늬가 있고 다른 건 좀 잘못 샀어. 나한테 안 어울린다고! 엄마, 엄마아. 터키색 원피스란 말이야. 이건 인간적으로 이해해줘야 된다, 진짜!"

"안 돼."

이 원피스와 나는 인연이 아닌 모양이었다. 더 이상 방법이 없었다. 인생은 이렇게도 어렵고 냉정한 것이다. 터키색과 관련해서는 더욱 그러하다.

이제 남은 희망은 하나뿐이었다. 만일 페이스북에 내 나이를 탄식하는 글을 쓴 다음에 원피스 사진을 올린다면 어떨까? 그럼 혹시나 나를 가엾이 여긴 누군가가 생일선물로 그 원피스를 사주지 않을까?

<center>5월 20일</center>

도둑이야!

일을 마치고 상쾌한 기분으로 집에 도착했다. 마당에 자전거를 세워 자물쇠를 잠가놓고 빠르게 우체통을 확인한 다음 신문을 뒤적거리며 집으로 올라갔다. 별 생각 없이 우리 집이 있는 층에 도착한 순간 나는 그 자리에서 굳어버렸다. 잠깐. 플로리안이 집에 없어? 그런데 잠깐만……. 문은 왜 다 열려 있는 거지?

안 돼! 안 돼, 안 돼, 안 돼, 안 돼! 도둑이야!

좋았던 기분은 순식간에 사라져버렸다. 나는 울음을 터뜨리며 거실로 달려갔다. 거의 모든 방이 마치 폭탄을 맞은 것 같은 모습을 하고 있었다. 서랍이란 서랍은 다 열려 있었고, 모두 비어 있었다. 서랍에서 떨어진 물건들이 일부 바닥에 흩어져 있으며, 내 낡은 보석상자는 망가진 채로 화장실에 버려져 있었다.

플로리안은 몇 분 만에 도착했다. 경찰보다 빨리 도착한 플로리안은 내가 안정을 찾을 때까지 잠시 나를 안아주었다.

우리는 이내 없어진 물건들을 체크하기 시작했다. 노트북. 없었다. 렌즈를 포함해 카메라도 모두 사라지고 없었다. 플로리안의 오래된 경주용 자전거도, 값이 좀 나간다 하는 내 액세서리들도 없었다.

"외장하드도 다 사라졌어."

플로리안이 거실에서 소리쳤다. 나는 옷장 앞에 서서 스페인 브랜드의 그 코트가 있는지를 확인하는 중이었다. 정말이지 하필이면 올해, 쇼핑 다이어트를 하는 중인 내 옷을 훔쳐간다는 건 인간적으로 너무한 일이다. 그나저나 이 상황에서 옷 걱정이라니…… 어리석었지만 나도 제정신은 아니었다.

잠깐만, 방금 플로리안이 뭐라고 했지? 외장하드가 전부 없어졌다고? 사우나에 있는 것도 아닌데 순간 몸 전체가 달아올랐다. 심장이 쿵쾅거리면서 나는 패닉 상태에 빠졌다. 겨우 가라앉혔

던 흥분이 다시 나를 덮쳤다. 만일 도둑이 내 외장하드를 가지고 갔다면 내 백업 자료는 모두 사라진 셈이 된다. 사진도 다 잃어버린 거나 마찬가지다. 지난 13년 동안 찍은 사진들이 한순간에 사라져버린 것이다! 말도 안 돼. 주체할 수 없을 만큼 눈물이 쏟아져내렸다.

이윽고 경찰이 출동해서 〈*CSI*:과학수사대〉 미국 CBS에서 방영되고 있는 과학수사 드라마로 2000년 10월 6일부터 방영되기 시작하였다 처럼 도둑으로 추정되는 두 남자의 지문을 채취해 갔다. 우리는 급하게 가구 수리공을 불러 망가진 문을 고친 후에야 완전히 녹초가 되어 침대에 누웠다. 우리는 지친 몸을 뉘인 채 하루를 돌이켜보았다.

"복도에 있던 돼지저금통까지 가져간 건 진짜 못됐다. 못해도 5킬로그램은 족히 나갔을 텐데."

플로리안이 여전히 흥분을 감추지 못하고 말했다.

"가장 최악은 사진이야. 다른 건 다 대체할 수 있는데 외장하드는 정말 끔찍해. 지난 13년간의 기억을 도난당한 거라고. 아…… 또 눈물 날 것 같아."

내가 말했다. 그러나 나는 더 이상의 대화를 할 수 있는 상태가 아니었다. 급격한 피로가 몰려왔다.

5월 21일

추억은 도둑맞지 않았다

집 안을 정리하고 도둑이 훔쳐갔을 법한 물건을 체크하기 위해 나는 하루 스케줄을 비웠다. 정리를 하며 겸사겸사 세탁기를 돌렸는데 그 순간 나 자신이 너무나도 불쌍해졌다. 내키지는 않았지만 나는 정오쯤 재킷 두 벌을 걸기 위해 옷장을 열었다. 어느새 스커트가 있는 칸이 또 꽉 차서 문을 연 순간 녹색 코르덴 스커트 하나가 내 쪽으로 떨어졌다. 앗, 이 스커트가 있었지. 혼자 4개 도시를 여행했을 때 코펜하겐에서 산 거였다. 아닌가? 함부르크였나? 뭐 어쨌거나 코펜하겐에서 입었던 기억이 난다. 겁도 없던 시절, 유스호스텔 14층 창문턱에 앉아 있을 때 이 스커트를 입고 있었다.

나는 다시 서랍 정리를 시작했다. 그나저나 이 빨간 원피스는 왜 여기 있지? 한 칸 위로 올라가야 하는데. 그건 그렇고 진짜 오래됐다, 이 원피스. 이 원피스는 2002년 인터레일 유럽인들을 위해 일정 기간 일정 지역에서 마음대로 국유철도를 이용할 수 있는 유럽의 기간제 승차권 여행을 할 때 입었던 것 외에는 기억이 없다. 그때 나는 유스호스텔에서 알게 된 독일 바이에른 출신의 친구 토비, 수지와 노르웨이에 있었다. 그들과 함께 전설에 남을 사진을 찍었었지, 아마? 사진 속에는 어떻게 해서든 쿨해 보이려고 노력하는 나와 그런 나의 뒤

에서 음흉한 미소를 지으며 바나나를 카메라에 들이대는 토비가 있었다. 바나나라……. 그놈이 무슨 꿍꿍이가 있었는지는 지금도 알고 싶지 않다. 그래도 이 사진은 내가 인터레일 여행을 다니며 찍은 것 중 가장 좋아하는 사진이다.

옷들을 정리하는 내내 잊고 있었던 기억들이 마치 앨범 속 사진처럼 하나하나 떠올랐다. 어느 토요일, 플로리안과 샀던 값비싼 스커트도 그랬다. 사귄 지 얼마 되지 않았을 때 우리는 토요일의 반나절을 늘 침대 위에서 보냈었다. 그러다 오후 늦게야 나와 스페인 브랜드 매장에 갔는데 그곳에서 이 스커트와 화려한 원피스를 샀다. 원피스 역시 상당히 값이 나갔던 것으로 기억한다.

오, 청치마야 안녕! 플로리안과 사귀기로 했던 날 입었었지! 지금 생각해보면 참 유치했지만. 눈이 내리는 추운 날이었고, 우리는 아시아 레스토랑에 앉아 있었다. 손을 녹인답시고 재스민 티가 담긴 잔에 손을 올리고는 있었지만 사실 그보다 잡고 싶었던 건 그의 손이었다.

처음에는 그리 내키지 않은 자리였다. 하지만 플로리안을 만나고 그 생각이 변했다. 이 남자와 헤어지고 싶지 않았기 때문이다. 그리고 여전히 난 이 남자의 곁을 떠날 생각이 없다. 나쁜 도둑놈들! 그들이 내 사진을 가져갈 수는 있을지언정 내 기억마저 가져갈 수는 없다! 그 추억은 모두 내 옷장 안에 남아 있으니까.

그런 의미에서 내 옷장은 추억을 떠올리게 하는 앨범이라고도 할 수 있다. 이건 참 좋은 일인 것 같다.

어느새 내 기분은 훨씬 나아져 있었다. 내친 김에 남편을 위해 요리를 하기로 마음을 먹었다. 플로리안이 집에 돌아왔을 때 나는 막 여러 가지 채소를 넣어 수플레 달걀흰자를 거품내고 치즈나 고기, 생선 등의 재료를 섞어 오븐에 구워 부풀린 요리를 하고 있던 참이었다. 그런데 갑자기 부엌으로 들어온 플로리안이 말했다.

"자기야, 이거 좀 봐. 작은 외장하드를 하나 찾았는데, 이거 혹시 자기 것 아니야?"

그 순간 어찌나 심장이 쿵쾅거리던지 거의 입으로 튀어나올 판이었다. 혹시 여기에 내 사진들이 있지는 않을까? 아니면 그리 필요하지 않은 것들을 저장해놓았었나?

나는 즉각 전화기를 향해 달려가 이웃집에 전화를 걸었다. 미안하지만 잠깐만 내가 그 집에 가서 컴퓨터를 빌려 외장하드를 연결해봐도 되냐고 묻기 위해서였다. 외장하드를 연결할 노트북도 없다니. 생각할수록 나쁜, 이 망할 도둑놈들 같으니라고.

위층 이웃집에서 나는 또 한 번 눈물을 흘렸다. 지난해 나는 만일의 경우를 대비해 사진들을 모두 작은 외장하드에 백업해 두었었다. 그 안에는 고양이 비프의 사진까지 고스란히 남아 있었다. 그뿐만 아니라 빨간색 원피스를 입은 나와 바나나를 든 토비의 사진도 있었다.

June

가자, 로마로

자, 로마다. 오늘은 2년간 룸메이트로 지내며 친해졌던 내 친구의 생일 파티가 있는 날이었다. 마침 그녀는 로마에서 박사학위 논문을 쓰고 있었고, 이 기회를 활용해 잠깐 친구들을 로마로 초대했다. 2년 전 로마에서 좋은 추억을 쌓고 돌아온 플로리안과 나는 고민할 것도 없이 즉각 수락했다. 가자, 로마로. 돈은 이럴 때 쓰라고 있는 거지. 우리는 비행기와 호텔을 예약했다. 자! 이제 가자! 아페롤 스프리츠*Aperol Spritz*이탈리아 북부에서 식전주로 많이 마신다는 아페롤과 탄산 화이트 와인을 섞은 음료수. 식전에 입맛을 돋우기 위해 마신다를 마시러! 멋진 계획 아닌가? 그나저나 내 룸메이트가 박사학위 과정을 다른 곳도 아닌 로마에서 밟게 된 건 내게는 정말이지 신의

한 수였다. 그녀가 로마로 떠난 뒤, 아페롤 스프리츠를 마시느라 쓴 돈도 확연하게 줄어들었으니 말이다.

비록 로마에 가기로 했지만 돈 낭비를 할 생각은 없었다. 일반적으로 주말 항공권은 너무 비싸다. 목요일부터 일요일까지 다녀오는 일정도 비쌌다. 이에 우리는 플로리안의 제안으로 금요일부터 월요일까지 다녀오기로 했고 덕분에 비용도 절감할 수 있었다.

빈에서 로마로 가는 비행시간 못지않게 공항에서 도시로 가는 길도 멀었다. 우리는 예약된 호텔을 찾아 조금 헤매느라 금요일 저녁 9시 반쯤에야 친구들을 만났다. 대부분은 이미 어제 오전에 도착해 파티를 즐기고 있었다. 먼저 우리는 아페롤 스프리츠로 건배를 했다.

우리는 작고 아름다운 광장에 둘러서 있었고, 나는 그새를 틈타 이 자리에 있는 사람이 모두 몇 명인지를 세어보았다.

여자만 열두 명. 그리고 한 명이 부록으로 데리고 온 남자 한 명. 그리고 나와 플로리안. 불쌍한 내 남편. 두 남자가 무려 열두 명의 여자를 상대해야 한다. 그러나 플로리안을 향한 연민은 이내 나에게 돌아왔다. 나는 친구에게 물었다.

"우리 내일 뭐해?"

내 친구는 술에 취해도 유난스러운 축구 팬들처럼 소리를 지르는 법이 없다. 그녀는 특유의 낮은 목소리로, 단호하게 말했다.

"쇼핑!"

"……진짜로?"

겉으로는 아무렇지 않은 척했지만, 내 속은 타들어가고 있었다. 내 친구는 몇 초 뒤에야 상황을 파악한 것 같았다.

"아…… 맞다!"

그러더니 특유의 악랄한 미소를 지으며 이렇게 덧붙였다.

"뭐…… 그럼 너는 내일 자유 시간을 즐기면 되겠다! 그러고서 저녁에 같이 밥 먹으러 가는 거야!"

내 남자는 충격에 휩싸인 나를 안쓰러워하며 말했다.

"자기야, 지난번에 왔을 때 못 본 게 몇 개 있잖아. 그때 판테온에도 가고 싶어 하지 않았어? 사진도 찍고 싶어 했잖아!"

정말이지 플로리안이 사랑스러운 순간이었다. 그야말로 세상에서 가장 사랑스러운 남자다.

6월 3일

그러나 내 남자는 쇼핑을 할 수 있다

다음 날은 어차피 정오부터 일정이 시작되었다. 아페롤 스프리츠를 향한 내 친구의 사랑은 여전했고, 덕분에 숙취가 상당히 남아 있었다. 외출 준비를 마치고 플로리안과 나는 하루 일정에

대해 이야기하기 시작했다.

그런데 갑자기 그가 안절부절못하는 것이 아닌가? 뭔가가 부끄러운가? 플로리안이? 나는 단 한 번도 플로리안이 이러는 걸 본 적이 없었다. 원하는 게 있는 게 분명했다. 분명히 뭔가 꿍꿍이가 있다.

"자기야, 미안한데…… 락카페에 잠깐 들렀다 가면 안 될까? 금방 끝낼게. 약속할 수 있어. 내가 로마에서 산 티셔츠가 하나도 없어서……."

세상에! 이 남자가 지금 나를 놀리나? 어제만 해도 다정한 말로 판테온과 산탄젤로 성 이탈리아 로마 시내 테베레 강변에 있는 중세 이래의 성곽에 가자며 나를 위로하더니 자기가 쇼핑을 가겠다고?

하지만 락카페에 간다 해도 나에겐 반대할 명분이 없었다. 락카페는 각각의 도시마다 다른 디자인의 티셔츠를 파는 유명 브랜드다. 나는 90년대 중반에 이미 이 브랜드가 정말 촌스럽다고 생각했지만 플로리안은 락카페 티셔츠를 수집하는 데 엄청난 열정을 보였다. 그리고 나는 안다. 지금 허락하지 않으면 하루 종일 뭐 씹은 표정을 한 남자를 달고 다녀야 한다는 사실을.

"오케이, 좋아. 하지만 잠깐만이야. 그리고 바로 판테온에 가야 해. 조금만 더 늦으면 빛이 너무 비스듬하게 들어온단 말이야."

모르는 사람들을 위해 설명을 덧붙이자면 판테온은 아주 오래된 역사를 지닌 환상적인 신전이다. 고대 로마인들은 늘 술과

음식에 취해 있었지만, 고대 로마 시대를 대표할 가장 거대한 돔을 남겼다. 판테온은 정말로 규모가 어마어마하다. 천장에는 돔 아래가 너무 어두워지지 않도록 구멍을 남겨놓았는데 이곳을 통해 햇살이 신전 내부로 스며든다. 보통 처음에는 평범한 사진을 찍고 가지만 이 사실을 알면 두 번째부터는 매우 특별한 사진을 남길 수 있다. 어떻게 하느냐? 햇살이 내려오는 공간에 선다. 카메라를 엉덩이 높이에 두고 아래에서 위를 향해 피사체를 찍는 것이다. 그러면 빛이 내려오면서 사람 뒤에 꼭 오로라가 있는 것처럼 보인다.

어디까지 이야기했더라? 아, 그렇지. 락카페. 우리는 락카페로 이동했다. 락카페는 금방 찾을 수 있었다. 내 남자는 신이 나서 옷을 고르기 시작했다. 그리고 또 골랐다. 고르고, 고르고, 또 골랐다. 정말이지 멀리서 보기에도 괜찮은 게 하나도 없는데 말이다. 나는 얼마 버티지도 못하고 입구에 마련된 벤치에 앉아 친구에게 문자를 보냈다.

"플로리안이 지금 뭘 하는지 알아? 락카페에서 쇼핑 중이야. 정말이지 세상은 너무 불공평해!"

친구는 위로는커녕 실용적인 태도로 일관했다.

"어쩌겠니. 그냥 1학기 기말시험을 친다고 생각해!"

물론 쉽게 받아들일 내가 아니었다. 나는 다시 문자를 보냈다.

"그냥 유보 조건 걸고 2학기로 가면 안 돼?"

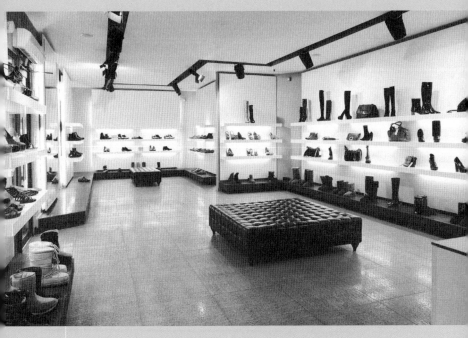

플로리안이 지금 뭘 하는지 알아? 락카페에서 쇼핑 중이야. 정말이지 세상은 너무
불공평해!

오스트리아 학칙에 규정된 유보 조건이란 성적이 불충분해도 일단 다음 학기로 넘겨주는 것을 의미한다.

내 친구는 꿈쩍도 하지 않았다.

"안 돼. 유보 조건은 졸업시험에서나 가능하지!"

졸업시험이라. 대체 나는 그 졸업시험을 볼 때까지 얼마나 더 많은 유혹을 견뎌야 한단 말인가. 로마에서 알게 된 사람들은 지금 너나 할 것 없이 싸구려 옷과 신발 브랜드 매장에서 신용카드를 긁어대고 있는데 말이다. 다른 곳도 아닌 로마에서! 가방과 신발의 도시, 로마에서! 그게 아니더라도! 뭐, 좋다. 암스테르담이나 베를린, 바르셀로나, 런던, 파리, 뭐 어디가 됐든 내가 절망하기는 마찬가지였을 것이다. 이 부분은 나도 인정한다.

영원 같던 시간이 지나고 드디어 플로리안이 매장에서 나와 모습을 드러냈다. 그리고 입이 귀에 걸려서는 새로 산 셔츠 두 장이 든 종이 가방을 자랑했다.

"자기는 자기 좋을 때만 나를 동정하는구나."

나는 신경질이 나서는 중얼거렸다.

내 말에 플로리안도 조금 기분이 상한 모양이었다.

"자기는 어차피 락카페 싫어하잖아. 그래서 그런 거지, 뭘 또 그렇게 말을 하냐?"

판테온으로 가는 내내 우리 두 사람은 아무 말도 하지 않았다. 다들 한 번쯤은 겪어봤을 것이다. 속으로는 계속 상대를 향

해 소리를 꽥꽥 질러대고 있지만, 겉으로 보기에는 침묵이 이어지는 상태 말이다. 물론 판테온에 도착하기 5분 전 다행히 나도 이성을 되찾았고, 우리는 다시 화해했다.

<div align="center">

6월 17일

이걸로 뭘 하지?

</div>

빈에 돌아오니 정말이지 엄청난 더위가 우리를 기다리고 있었다. 푹푹 찌는 도심 한가운데 있으니 이나네 정원에서 시간을 보내는 게 훨씬 나을 듯한 기온이었다. 당연한 말이지만, 이나네 정원을 사용하는 사람은 나 혼자만이 아니었다. 마침 이나의 집에는 이나의 어머니도 와 계셨다.

이나의 어머니도 내가 1년 동안 쇼핑 다이어트를 한다는 사실을 알고 계셨다. 나는 어머님과 대화를 나누면서 그동안 내가 깨달은 사실들을 말씀드렸다. 값싼 의류들을 생산하는 방식이 얼마나 끔찍한지 모른다고 말이다.

그러자 어머님은 심각한 표정으로 이렇게 말씀하셨다.

"누누야, 갑자기 이런 생각이 들었어. 네가 하는 프로젝트는 정말 훌륭하고 좋은 일이야. 네 덕에 이 분야에 관심을 갖고 정보를 알게 되는 지인들도 많아지겠지. 하지만 올해가 지나고 남

는 게 뭘까? 더 많은 사람들이 이 불공평한 상황에 대해 알 수 있도록 방법을 찾아야 하는 게 아닐까?"

그 순간 완전히 머릿속이 하얘졌다. 나 역시 몇 주간 고민하고 있던 문제였다. 실제로 이미 많은 사람이 이 문제를 해결하기 위해 여러 가지 대안을 제시하고 있다. 친환경 원단으로만 옷을 만드는 디자이너가 있는가 하면 헌 옷을 재활용해서 옷을 만드는 사람도 있다. 그것도 천편일률적인 게 아니라 다양한 디자인과 가격대의 상품을 만들어 내놓는다. 예컨대 공정한 거래, 환경 친화적인 패션만을 지향하는 인터넷 쇼핑몰을 오픈하는 것도 하나의 대안이 될 수 있을 것이다. 하지만 그렇게 하려면 어디서부터, 어떻게 시작해야 하는 걸까? 나는 이에 대해 아는 것이 아무것도 없다. 가뜩이나 회계라는 단어만 들어도 알레르기 반응을 일으켜서 회사 세무사가 세금과 관련된 이야기를 하면 아무것도 못 알아듣는 판인데 말이다.

어느덧 이나와 이나의 어머니는 저녁 식탁에 올라올 샐러드에 옥수수를 넣을지 말지를 논의하고 있었고, 이나의 남자친구는 정원에서 고기를 굽기 시작했다. 그러는 동안에도 나는 아까 어머님과 나눈 대화에 빠져 있었다. 지속 가능한 패션 분야에서 일하는 것! 그렇다! 바로 이거다! 나는 지금까지 내가 좋아하는 일을 해왔다. 과거 저널리스트로 일한 것도 그렇고 지금 NGO에서 일하는 것도 순전히 내가 좋아서다. 하지만 이러한 직업을 갖게

된 건 순전히 우연이었다. 그러나 지금, 이나의 정원에서 나는 비로소 내가 진정으로 하고자 하는 일이 무엇인지를 알게 되었다. 길을 찾았다고 해야 할까? 내 길이 옷에 관한 일을 하는 것이었다니……. 이 얼마나 늦게 찾아온 지혜인가. 그래도 나는 무척 행복해졌고 마음에 안정을 찾았다. 드디어 내 길이 어디 있는지 알게 되었으니까. 그리고 그날이 오기까지는 아직 시간이 많이 남아 있을 거라고 생각했다.

하지만 그건 착각이었다.

6월 18일

울타리를 넘어 정원으로

워크숍이 있는 날이었다. 나는 열 명의 동료와 강사 한 명과 같은 공간 안에 있었다. 짧은 휴식 시간을 이용해 동료 몇이 커피머신 앞에 서 있었고 나머지 다른 동료들은 엄청난 더위를 참지 못하고 수도꼭지까지 삼킬 기세로 물을 마시고 있었다.

그때 동료 하나가 나를 옆으로 잡아끌며 말했다.

"누누 씨, 미안한데요. 내가 오늘 오후에 스케줄이 꼬여버렸어요. 사무실에서 프레젠테이션 평가 미팅이 있는데 깜빡하고 다른 중요한 약속을 잡았지 뭐에요. 혹시 나 대신 들어가줄 수 있

어요? 협력업체 선정에 대한 건데 4시에 대회의실에서 해요."

"그러죠 뭐."

나는 흔쾌히 수락했다. 하지만 어떤 내용의 협력인지를 물어보는 것은 깜빡하고 말았다. 뭐, 어차피 다 비슷비슷하지 않을까? 이 업체와의 협력이 우리에게 어떤 이익을 가져다줄 것인가? 위험 요소는 없는가? 간단히 말해 이 협력이 우리 *NGO*에 도움이 되는가? 뭐, 이런 거 아니겠는가? 어려울 것도 없다. 정확히 어떤 내용인지는 몰라도 괜찮다. 할 수 있다. 그나저나 이 망할 워크숍은 대체 언제쯤 끝나는 거야? 우리는 하나같이 뇌에 쥐가 날 것 같은 상태였다. 휴식이 필요한 시점이었다.

하지만 사무실에 돌아오자마자 나는 동료의 부탁을 들어주기로 한 것을 후회했다. 기분이 잔뜩 다운된 상태로 대회의실에 들어가 앉았다. 회의실에는 동료 두 명 외에도 세 명의 남자가 더 있었는데, 그중 한 명은 나와도 친분이 있는 사회 분야 *NGO*의 대표였다.

우리 회사 대표님이 먼저 말을 꺼냈다.

"좋습니다. 이제 시작해볼까요? 일단 오늘 다룰 내용을 소개할게요. 오늘은 지속 가능한 패션을 주제로 박람회를 열기 위해 협력업체 분들을 모셨습니다. 기본적으로 저희 쪽에서는 이 주제에 관심이 있고요. 오늘은 세부사항을 논의해보도록 하겠습니다. 루카스, 시작하시죠."

대표님은 얼굴에 미소를 띠며 말했다.

루카스는 이 프로젝트에서 어떤 협력이 가능한지를 주제로 설명을 시작했다. 몇 초 뒤, 나는 저도 모르게 입을 쩍 벌린 자신을 깨닫고 짧게 심호흡을 한 뒤 프레젠테이션에 집중하려고 노력했다. 박람회 부스 비용, 브랜드 커뮤니케이션, 사명 등에 대한 프레젠테이션이 계속 이어졌다. 하지만 그때 나는 이나의 어머니와 나눈 대화를 떠올리고 있었다. 바로 그날 그 자리에서 어떤 운명의 신호가 울타리를 넘어 정원으로 흘러들어온 게 분명했다.

몇 분 후에야 나는 정신을 차리고 프레젠테이션에 집중했다. 좋다. 우리는 협력을 원한다. 그리고 이 협력은 반드시 성공을 거둬야 한다. 우리는 박람회의 성공을 위해 최선을 다해야 한다. 미팅이 끝나고 동료들이 회의실을 빠져나가기도 전에 나는 기획부서에서 일하는 동료에게 말했다.

"이거, 내가 해야 할 일인 것 자기도 알지?"

그녀는 웃으며 대답했다.

"응, 알아요. 누누 씨가 해야 할 일이네요."

남은 하루는 정말이지 완벽했다. 만약 누가 내게 발을 걸었어도 넘어지지 않았을 것이다. 온종일 둥둥 떠다녔기 때문이다.

늦은 밤까지도 나의 얼굴에서는 미소가 떠나질 않았다. 오늘은 최고의 날이었다. 내가 이 박람회를 책임지다니…… 세상에, 너무나도 멋진 일이 아닐 수 없다. 나는 호기심에 가득 차 인터

지속 가능한 패션을 위한 박람회

6개월에 한 번씩 열리는 '베를린 패션 위크*Die Berliner Fashion Week*'는 친환경, 공정거래 패션의 장이 되고 있다. 패션 위크에는 정기적으로 '베를린 윤리적 패션쇼'와 '그린 패션 박람회'가 펼쳐지며 아들론 호텔에서는 '그린 쇼룸'이 준비된다.

지속 가능한 소비를 위한 박람회 '헬덴 시장'은 독일의 주요 도시에서(뮌헨, 보훔, 프랑크푸르트, 슈투트가르트, 베를린) 매년 개최되고 있다. 오스트리아에서 가장 규모가 큰 공정 패션 박람회는 '웨어페어*WearFair*'로, 2008년부터 매년 9월 말에 린츠에서 열리고 있다. 2013년부터는 식량, 이동까지 분야가 확대되었다. 스위스에는 지속 가능한 상품 박람회인 디자인굿*Designgut*이 있는데, 이 또한 몇 년 전부터 정기적으로 빈터투어에서 열리고 있다.

넷으로 지난해 행사 진행 상황을 알아보았다. 세상에, 박람회에 참여한 업체가 무려 60개나 된다! 게다가 업체들이 내놓은 제품들은 모두 순위를 매길 수 없을 정도로 아름다웠다. 가장 마음에 드는 걸 하나만 고르라면 절대 고를 수 없을 정도로 말이다. 낡은 바지를 재활용해 만든 원피스? 아니면 친환경 실로 짠 니트 스커트? 이 옷들이 올해도 그대로 전시됐으면 좋겠다. 그러면 내가 전부 다……

앗, 잠깐만! 이런 젠장!

전시회는 올해 열린다. 하지만 나는 쇼핑 다이어트 중이다.

6월 20일

소원 목록 없음

월말이 다가오고 있었다. 나는 그 사실이 무척 기뻤다. 6일만 지나면 내 생일이기 때문이다. 어렸을 때 나는 우리 부모님이 내 생일을 기가 막히게 잘 골랐다고 생각했다. 정확하게 크리스마스와 크리스마스 사이에 선물을 받을 수 있었기 때문이다. 덕분에 나는 늘 반년 주기로 내가 갖고 싶은 물건들을 적은 소원 목록을 작성하곤 했다.

소원 목록이라……. 쇼핑 다이어트를 시작할 때만 해도 나는

생일 즈음이면 필요한 물건이 셀 수 없을 정도로 많이 생길 거라 생각했다. 하지만 몇 번의 쇼핑 발작을 제외하고는 별다른 소원 목록이 없었다. 생일선물로 사달라고 조를 만큼 급하거나 반드시 필요한 물건도 없었다.

이는 스스로도 놀랄 만한 일이었다. 나는 심지어 스타킹 상품권을 사주겠다는 직장 동료의 제안도 거절했다. "마음은 고맙지만 필요하진 않아요"가 내 대답이었다. 오히려 하루 빨리 셀 수 없이 많은 내 옷을 정리해서 필요 없는 것을 버리고 싶었다. 텍스틸슈베덴과 같은 값싼 브랜드 옷이 어떻게 생산되는지 알면 알수록 그 부담감은 더 커졌다.

"진짜로 갖고 싶은 게 없다 이거지?"

하지만 마쿠스는 내 말을 못 믿는 눈치였다. 나는 몇 마디 나눈 것만으로 그의 본심을 알 수 있었다.

"응, 진짜야. 진짜로 갖고 싶은 게 없어."

"부츠도?"

"응."

"그럴 리가 없는데, 부츠는 갖고 싶을 텐데……. 지난 몇 주 동안 책상 아래에 둔 상자 때문에 내가 얼마나 불편했는지 알아? 움직일 때마다 발이 부딪쳤다고. 그런데 그게 다 부질없는 짓이었단 말이야?"

"야! 부츠 주문한 건 얘기하지 말라고 했지!"

"사랑하는 내 친구야. 진정해. 내가 언제 진짜로 그렇다고 했어? 그냥 그런 느낌이 들었다는 거지. 내가 하고 싶은 말은 여기까지. 너는 부츠가 갖고 싶을걸? 끝."

"그래! 갖고 싶다, 갖고 싶어! 하지만 생일선물로 원하는 건 아냐."

"하지만 소원 목록에는 적혀 있을 거 아냐!"

마쿠스와 나는 계속 티격태격하다가 끝내 '브라운 컬러 부츠'를 소원 목록 1번에 올리는 것으로 합의를 보았다. 그래도 생일선물로는 받지 않기로 했다.

<u>6월 26일</u>

더웠던 내 생일

올해도 나는 에바가 운영하는 레스토랑에서 생일 파티를 열었다. 물론 오이 칵테일과 오르되브르 서양에서 식사 전에 식욕을 돋우려고 대접하는 음식도 빠지지 않았다. 이번엔 참석자가 무척 많아서 야외 테라스로 나가는 대신 실내에 모여 있었다. 평균 40도에 육박하는 기온 때문인지 에어컨을 틀었는데도 상당히 더웠기 때문이었다.

파티가 무르익어가던 중 저 멀리서 플로리안과 모니, 키르스텐, 엄마가 속삭이는 모습이 보였다. 저들이 함께 선물을 준비했다는 것은 나도 익히 알고 있었지만, 참 답답한 노릇이 아닐 수 없다. 좀 눈에 띄지 않게 얘기할 수는 없나? '정말 꿈에도 생각 못했어. 세상에, 내 선물 이야기를 하고 있었던 말이야? 에바와 뜨개바늘에 대해서 이야기하느라 전혀 몰랐는데!' 이렇게 시치미 떼는 게 얼마나 오그라드는 일인데.

그중에서 가장 문제 있는 인물은 단연 플로리안이었다. 플로리안은 눈치도 없이 아까보다 더 큰 소리로 말하고 있었다. 2시간 정도 더 있다가 내가 살짝 취해 있을 때 줘야 선물을 마음에 들어 할 거라나, 뭐라나. 자기야, 다 들리거든?

개중에 제일 나은 사람이 키르스텐과 모니였다. 두 사람이 강하게 의견을 밀어붙인 덕분에 나는 2시간을 기다리지 않고 바로 선물을 받을 수 있었다. 네 사람은 함께 선물을 들고 왔다. 부피가 크고 부드러운 상자였다.

포장을 뜯은 순간 나는 내 눈을 의심했다.

"세상에…… 이건……. 이건……. 말도 안 돼. 이건 진짜……."

어찌나 감정이 요동쳤던지 몸이 덜덜 떨리기까지 했다.

"세상에…… 미쳤어? 어떻게 이걸……. 미쳤구나!"

물론 선물을 준 사람을 생각해서 조금 더 다정한 반응을 보일 필요가 있다는 것쯤은 나도 안다. 하지만 나는 문자 그대로

이성을 잃고 말았다. 엄마와 모니, 키르스텐 그리고 플로리안이 함께 준비한 선물은 바로 양말 니트였다. 그렇다. 바로 그 양말 니트 원피스! 쇼핑 다이어트가 끝나면 기념으로 사려고 했던 바로 그 옷!

"이게 얼마나 비싼 건데! 게다가 이건 내가 생각했던 것보다 더 두껍고 따뜻해! 정말 너무 멋지잖아!"

"입어봐! 입어봐! 입어봐!"

군중들이 소리쳤다. 물론 열다섯 명 정도밖에 안 됐지만, 어쨌거나 열다섯 명도 군중은 군중이니까!

나는 영상 40도의 날씨에 땀을 뻘뻘 흘리며 니트 원피스를 입어보았다. 원피스는 무릎까지 내려왔고 따뜻하기는 또 어찌나 따뜻한지 영하 20도의 강추위에도 끄떡없을 것 같았다. 하지만 옷을 입은 지 30초도 안 돼 내 이마에서는 땀방울이 흘러내리기 시작했다. 그 순간 플로리안은 내게 두 번째 선물을 건넸다.

선풍기였다. 정말 이 상황에 걸맞은 선물이었다. 평소 같았으면 사랑하는 사람에게서 선풍기를 생일선물로 받는다는 게 이상하게 느껴졌을 테지만 양말 니트 원피스를 입은 지금, 이보다 더 고마운 선물은 없었다.

선풍기 바람의 힘으로 몇 분을 더 견디기는 했지만 결국 나는 원피스를 벗었다. 하지만 그래도 연신 싱글벙글했다. 오이 칵테일을 몇 잔 더 마시자 갑자기 떠오르는 생각이 있었다.

"그나저나 양말 니트 원피스를 받아버렸으니 1월에 쇼핑 다이어트가 끝나면 기념 선물로 뭘 사지?"

플로리안이 말했다.

"부츠 산다는 데에 조심스레 한 표!"

모니도 말했다.

"내 생각에도 부츠 살 거 같아."

6월 29일

채식주의자라도 돼야 할까?

감춰져 있던 또 하나의 진실이 수면 위로 올라왔다. 어제 저녁 나는 브라질 열대우림에서 가죽을 만드는 노동자들이 노예처럼 부려지고 있다는 내용의 기사를 읽고 충격을 받았다. 사람이 이러할진대 소를 비롯한 수많은 동물이 어떻게 학대당하는지는 말할 것도 없었다. 이뿐만이 아니었다. 중국의 공장들은 옷을 염색하고 남은 폐수를 강으로 흘려보낸다고 했다. 그래서 강물의 색을 보면 다음 시즌 트렌드 컬러를 예측할 수 있다는 거였다. 방글라데시에서는 비밀리에 어린이들을 노동에 동원한다는 소식도 있었다.

그중에서도 가장 충격적인 건 가죽 농장의 열악한 노동 환경

어린이 노동

어린이 노동 문제는 여전히 전 의류 생산 과정에서 심각한 문제로 대두되고 있다. 가장 심각한 사례가 우즈베키스탄인데, 목화 재배시기에 어린이들은 학교에 가지 못하고 강제로 일을 해야 한다. 이에 대해 국제사법재판소는 유죄 판결을 내렸고 여러 의류 대기업들도 우즈베키스탄에서 재배된 목화 사용을 거부했지만, 유통 과정이 너무 불투명해 우즈베키스탄의 목화에 대한 불매 운동은 무용지물이나 다름없는 실정이다.

어린이들은 옷 생산 과정에도 투입된다. 언론 보도에 따르면 사전 예고 없이 방글라데시나 파키스탄, 캄보디아의 의류 공장의 운영 실태를 벌일 때마다 미성년자가 노동에 동원되는 현장이 발각된다고 한다. 이는 두 가지 측면에서 문제가 되고 있다. 하나는 일찍부터 어린아이들을 일터로 보낼 수밖에 없는 빈곤의 문제이고, 또 하나는 아이들이 임금 노동에 익숙해져 올바른 자아개념을 정립할 수 없다는 것이다. 미성년자 노동은 불법이지만 문서 위조로 손쉽게 처리할 수 있다.

생산 과정에서 발생하는 화학 물질

여전히 의류 산업은 염색과 아플리케 작업 과정에서 화학 물질을 사용하고 있다. 이 과정에서 발생한 염색 폐수 중 80퍼센트는 공장에서 처리하지만 약 20퍼센트는 암암리에 하수도나 하천에 버려지고 있다. 그린피스는 이런 방식으로 의류 생산 공장이 있는 지역에 버려지는 염색 폐수가 매년 4만에서 5만 톤에 이른다고 주장한다.

그러나 여기서 끝이 아니다. 염색 후에는 최소 세 번에서 열 번까지 옷을 세탁하는데 이 과정에서 프탈레이트나 노니페놀에톡시레이트 같은 유해물질이 지역 하수도에 유입된다. 특히 노니페놀에톡시레이트 같은 경우는 물속에서 분해되기 어렵고, 정화장치를 사용해도 소용이 없다.

이에 그린피스는 2012년 글로벌 패스트패션 브랜드 자라와 모기업인 인디텍스 그룹, 리바이스, 에스프리와 같은 의류 회사들로부터 2020년까지 위험한 화학물질을 하수도에 흘려버리는 관행을 중단하겠다는 약속을 받아냈다. 이 중 가장 중요한 업적은 수백 개에 달하는 브랜드 하청업체에 화학물질을 배출한 날짜를 공개하고, 이를 즉각 중단하라는 지시를 내린 것이다.

에 대한 이야기였다. 사실 비건 채식주의자 중에서도 엄격한 채식주의자. 고기
는 물론이고 우유, 달걀도 먹지 않는다을 제외하고 이 세상에 가죽 신발 한
켤레쯤 없는 사람이 어디 있을까? 한 켤레가 뭔가? 적어도 몇 켤
레는 될 것이다.

하지만 기사 내용이 어찌나 끔찍한지 가죽 신발과 재킷이라면
사족을 못 쓰는 나조차도 앞으로 가죽 관련 제품들을 포기해야
겠다는 생각을 할 수밖에 없었다. 물론 그러려면 겨울마다 발이
시렸다가 땀이 났다가를 반복하지 않을 만한 좋은 합성피혁 부
츠를 찾아야겠지만.

사실 나는 지금도 가죽 신발의 대체품들을 자주 신는 편이다.
리넨으로 된 스니커즈가 그것인데, 총 여섯 켤레로 완전히 닳아
헤진 것에서부터 사이즈가 조금 작은 것, 직접 디자인을 한 것까
지 그 종류도 꽤 다양하다. 하지만 이 브랜드의 생산 공장도 노
동 환경이 열악하기는 매한가지여서 노동자들이 여러 번 시위를
했다고 한다. 모르긴 몰라도 대량으로 생산되는 플라스틱, 고무
제품들도 환경에 좋지 않기는 마찬가지일 것이다. 최근에는 트럭
바퀴에 감는 체인처럼 생긴 가늘고 기다란 플라스틱 신발이 유
행하면서 복제품도 대량으로 쏟아져 나오고 있다. 이렇게 싼값에
마구잡이로 생산해낸 복제품들은 대부분 유해물질이 다량 포함
되어 있는데 대부분의 사람들이 이 신발을 맨발로 신는다. 말하
자면 4유로를 주고 피부에 독성 물질을 투여하는 거라고나 할

까? 쩝, 씁쓸하다.

물론 대안은 있다. 비건용 신발이 바로 그것이다. 친환경 신발에 대한 편견과는 달리 그리 촌스럽지도 않다. 그러나 내 안에서는 슬슬 부담감이 커지고 있었다.

뭔가 무기력한 감정이 내 안에 번지기 시작했다. 대체 내가 입고, 먹고, 마시고, 살 수 있는 게 뭘까? 나 한 사람이 이렇게 한다고 무슨 소용이 있을까? 그렇다고 이 모든 부조리에 신경을 끄고, 하고 싶은 대로 하는 것이 정답이라고 할 수 있을까? 그러한 선택으로 가장 피해를 보는 건 나 자신이 아닐까? 생산 과정에서 무분별하게 사용된 화학물질로 건강에 위협을 받는 건 결국 내가 아니냔 말이다.

시골에라도 내려가야 하나? 텃밭에 당근과 주키니 호박을 심고, 일요일마다 달걀 요리를 먹기 위해 닭을 다섯 마리 정도 키우며, 신발도 만들고, 직접 생산한 원단으로 옷을 만들고, 이참에 치즈와 털실용으로 양도 몇 마리 키워야 하나? 대체 어디까지가 중도란 말인가? 나 자신을 옥죄는 부담감에 시달리지 않으면서도 생각이 너무 치우치지 않게 지치지 않고 이 길을 갈 수 있는 중도 말이다.

나는 친구들 중 양극단에 있는 사례를 찾아보기로 했다. 그들 중에는 모든 일에 모범이 되는 유형도 있고 모든 일을 멋대로 하는 유형도 있었지만, 대다수는 이 양극단 사이 어딘가에서 무난

하게, 다양한 수단과 방법으로 타협하며 살고 있었다.

나는 오래전에 잠시 근무했던 동물보호단체를 떠올렸다. 그곳 사람들은 매우 극단적이어서 늘 이런 말을 하곤 했다. '동물에게 나쁜 짓 했단 봐라!', '너를 즉각 채식주의자로 만들어주겠어', '달걀 요리와 양젖 치즈를 먹는 건 죄야!' 하지만 말은 그렇게 하면서 전 세계적으로 동물보호 활동을 벌인답시고 비행기를 타고 수도 없이 출장을 다녔다. 비행을 통해 배출되는 이산화탄소가 장기적으로 지구온난화를 야기하고, 이는 결국 동물들의 터전을 사라지게 한다는 사실을 간과한 채 말이다(우리가 알아야 할 사실이 있다. 환경을 보호하기 위해 일상의 정말 작은 것 하나까지 일일이 신경을 써도 비행기 한 번 타면 이 모든 노력이 수포로 돌아간다. 비행 시 배출되는 이산화탄소 때문에 결국 환경 보호보다 환경 파괴에 기여한 셈이 되기 때문이다). 정말 정신 나간 짓이다! 하물며 지속 가능한 사회와 동물 보호 활동에 참여하는 선한 사람들이 하는 일도 이렇다. 비행기로 이동하면서 무엇을 망가뜨리고 있는지까지는 인식이 닿지 않은 것이다. 다시 말해 인간은 늘 실수를 저지를 수밖에 없다는 소리다!

방글라데시에서 공장을 운영하는 수많은 패션 브랜드들, 30유로의 월급으로는 가족을 먹여 살릴 수 없는 슬럼가의 노동자들, 생산 공장의 안전 따위는 안중에도 없는 대기업들, 독성 화학물질로 신음하는 자연, 폐수 여과 장치도 거르지 못하는 플리스양

에서 채취한 촉감이 부드럽고 솜털이 있는 천 조각을 먹다 이내 죽음에 이르는 바다 생명체들.

　꼬리에 꼬리를 물고 이어지는 문제들. 꼬리에 꼬리를 물고 이어지는 운명은 나를 힘들게 했다. 부담스럽다. 더 이상은 해낼 자신이 없다. 대기업들의 권력은 너무나도 거대해 보였고, 그에 반해 얼마 후면 다시 소비자로 돌아갈 내 힘은 너무나도 초라해 보였다.

July

7월 1일

물고기 몸속의 플리스 조각

이번에는 미세한 플리스 조각이 나를 분노하게 만들었다. 플리스는 사실 내 편애의 대상이다. 얼마나 편하고 부드러운지 겨울이면 플리스 재킷을 아예 입고 살다시피 한다. 여기에 플리스 목도리까지 두르고 나면 그 어떤 추위도 두렵지 않다. 어디 그뿐인가! 여기가 천국인가 싶을 정도로 편안한 플리스 파자마는 또 어떻고!

나는 지금껏 플리스가 최고의 원단이라고 생각해왔다. 낡은 페트병을 세척해서 만드는 것이니 아주 멋진 재활용 원단 아닌가. 지금까지는 그렇게 생각했다. 그러나 그 이면의 진실을 알게 된 후로 플리스에 대한 내 사랑은 끝나버렸다. 플리스는 미세한

입자들로 구성되어 있는데, 너무 미세해서 크기가 작은 바다 생물체들이 이를 먹게 된다고 한다. 결국 이는 먹이 사슬에도 영향을 끼쳐서 플리스 입자는 플랑크톤에 들어가고, 그 플랑크톤을 작은 물고기들이 먹고, 큰 물고기가 작은 물고기를 먹으면, 그 물고기가 내 접시 위에 올라오게 된다. 그리고 나는 페트병 조각이 든 생선 요리를 맛있게 먹을 테고.

이게 끝이 아니었다. 페트병에는 발암물질인 아세트알데하이드가 함유되어 있다고 한다. 물론 아직까지 플리스 원단에서 아세트알데하이드가 검출되지는 않았지만 안심하기엔 이르다. 플리스 원단을 생산하는 과정에서 또 다른 발암물질인 삼산화안티몬이 사용되기 때문이다. 이 사실을 알게 된 후로 나는 더 이상 플리스로 만든 옷은 입지 않기로 했다.

사실 지금까지 나는 플리스를 제외한 인조 화학섬유는 그리 좋아하지 않았다. 특히 쳐다만 봐도 땀이 나는 폴리에스테르는 정말 싫었다. 하지만 지금은 그래도 폴리에스테르가 환경에는 덜 유해하지 않을까 하는 생각이 든다. 최소한 폴리에스테르 원단을 생산하는 데는 엄청난 규모의 토지나 수천 리터에 달하는 물과 살충제가 필요하지는 않으니 말이다.

하지만 이 또한 오산이었다. 폴리에스테르도 다를 바가 없었다. 폴리에스테르 원단을 생산하는 데에는 면보다 두 배 정도 많은 에너지가 소비되었고 폴리아크릴의 경우에는 거의 세 배에

육박했다. 그러다 나는 모처럼 반가운 정보를 하나 발견했다. 섬유소를 소재로 적은 에너지를 들여 생산할 수 있는 원단이 개발되어 최근에 연구가 진행되고 있다는 소식이었다. 그 원단이 무엇이냐? 바로 나무로 만든 셔츠였다.

좋다. 플리스는 이제 누누 역사의 뒤안길로 사라졌으니 이제부터는 나무에서 추출했다는 천연소재 라이오셀에 대해 알아봐야겠다.

7월 2일

빌려줄게!

시골에 사시는 할머니와 할아버지를 뵈러 가는 날이었다. 할아버지는 올해로 바삭한 97세, 할머니는 버석한 93세이시지만, 두 분 모두 정정하셨다. 나는 할머니, 할아버지 댁에 갈 때는 사전에 간다는 소식을 알리지 않는다. 미리 알렸다가는 덜덜 떨리는 다리로 부엌에 서서 세 코스짜리 요리를 하실 게 분명하기 때문이다.

이번에 플로리안과 내가 할머니 댁을 방문한 데는 이유가 있었다. 꽤 오랜 시간 사용하지 않은 할머니의 재봉틀 때문이었다. 옷을 제대로 한번 만들어보고 싶어서 할머니께 재봉틀을 빌려

달라고 할 참이었다. 나는 현관 복도에서 테이블 앞에 앉아 계신 할머니를 발견하고 큰소리로 불렀다.

"할머니!"

고개를 든 할머니의 두 눈동자에는 커다란 물음표가 그려져 있었다.

"⋯⋯네, 안녕하세요."

처음에는 갸우뚱하며 어색한 인사를 건네시던 할머니는 잠시 후에야 나를 알아보시고는 반가움을 표시하셨다.

"아이고, 누누구나! 우리 손녀딸이었어!"

할머니는 요새 노안으로 고생하고 계셔서 2미터 거리에서야 비로소 나를 알아보셨다. 그러고는 "마침 요리를 했는데 잘됐다"라며 부엌으로 들어가셨다. 물론 우연일 리 없었다. 이번에도 엄마가 참지 못하고 우리가 갈 거라고 미리 말을 해놓은 모양이었다.

식사를 하며(플로리안은 용감하게 고기에 곁들인 채소만 집어 먹었다. 자신이 채식주의자임을 알리기 위한 신호였다. 그러나 할머니 앞에서는 무용지물이었다. "닭고기는 괜찮아"라는 말로 무시되기 십상이니까) 할머니께 여쭤보았다.

"할머니, 여기 오래된 재봉틀 하나 있지 않아요?"

"오래됐다고? 아냐. 4년 전인가, 5년 전인가 산 거야. 얼마 안 됐어. 그런데 왜 그러니?"

"할머니 그거 계속 쓰세요? 재봉틀이 필요한데 사긴 좀 아까

워서요. 내 돈으로 살 수 있는 건 품질도 별로고요."

"당연히 줘야지, 그럼."

할머니는 그렇게 대답하고 즉각 진료실로 달려가셨다(의사였던 할아버지는 내가 태어나던 해에 연금 생활을 시작하셨다. 과거에 진료실로 사용해서 여전히 그렇게 부르기는 하지만 그 방은 이미 오래전부터 와인 창고이자 서재, 빨래방으로 사용되고 있었다). 믿을지 모르겠지만, 할머니는 정말로 달려가셨다. 93세에도 여전하시다. 원더우먼, 우리 할머니.

플로리안은 즉각 할머니의 뒤를 쫓아갔고, 할머니를 대신해 재봉틀을 들고 거실로 돌아왔다. 재봉틀을 열어본 순간 내 얼굴에는 짧은 미소가 일었다. 1995년에 산 재봉틀이었다. 그 후로 20년에 가까운 시간이 흐르긴 했지만 뭐, 할머니의 '4년 전인가, 5년 전인가'라는 표현이 매우 탄성 있는 개념일 수도 있으니 넘어가기로 하자. 어쨌거나 재봉틀을 보며 할머니는 이렇게 말씀하셨다. 안 그래도 사랑하는 할머니를 더 사랑할 수밖에 없는 말씀이었다.

"가져가도 돼. 하지만 주는 게 아니라 빌려주는 거야. 지금은 눈이 잘 안 보여서 바느질을 많이 하지는 않지만 또 알아? 언젠가 눈이 좋아져서 다시 바느질을 시작하게 될지."

2미터 거리에서야 나를 알아보시고, 카펫 모서리나 문턱, 빙판길을 잘 보지 못해서 매번 넘어지는 바람에 온몸이 파란 멍투성

이지만 그래, 또 누가 알겠는가. 할머니의 눈이 다시 좋아져서 바느질을 하게 되실지. 플로리안의 얼굴에도 미소가 한가득이었다. 나도 이다음에 나이가 들면 할머니처럼 살고 싶다. 93세에도 인생의 주인공인 것처럼 사는 것 말이다.

<div align="center">7월 7일</div>

내 첫 번째 작품

다시 일요일이 되었다. 플로리안과 나는 일에 치였던 긴 한 주를 뒤로하고(대체 한 주는 왜 긴 것일까? 사실 일주일은 모두 일 수가 같은데 말이다) 소파에 엉덩이를 박고 멍하니 앉아 있었다. 하루 종일 비가 내리는 여름날이었다.

나는 요사이 부쩍 커진 *DIY*에 대한 열정 덕에 인터넷 검색을 하는 중이었다. 스커트를 만드는 방법을 찾다가 어느 젊고 예쁜장한 여자의 블로그에 이르렀다. 2년 전쯤 그녀는 플리마켓이나 구세군에서 1달러를 주고 산 헌 옷으로 새 옷을 만들어 입는 프로젝트를 시작했다. 정말 죄악이라고밖에 표현할 수 없을 것 같은 촌스러운 80년대 헌 옷들을 직접 재단하고 바느질해서 이렇게 스타일리시하고 모던한 옷들을 만들어내다니……. 감탄이 절로 나왔다. 뭐 일부 비포 사진들도 패션 매거진 화보처럼 상큼한

걸 보면 이 여자가 예쁘고 날씬하다는 것이 엄청난 장점으로 작용한 것 같긴 하지만 말이다. 어쨌든 나는 자극을 받아서 정신없이 500개에 달하는 옷들을 살펴보았다.

어찌나 솜씨가 뛰어난지 패션에 아무 관심도 없는 플로리안도 감동을 받은 눈치였다.

몇 시간이 지난 후에도(텔레비전에서 〈타트오르트Tatort〉독일의 범죄 수사물로 독일어권에서 가장 오랫동안 방영 중인 범죄 시리즈가 방영되는 시간이었다) 나는 여전히 무릎 위에 노트북을 올려놓은 채 인터넷 검색에 빠져 있었다. 그 사이 나는 헌 옷으로 새 옷을 만드는 또 다른 블로그를 발견했다.

사실 지금까지 나는 플리마켓에서 판매되는 옷에 편견이 있었다. 이유는 나도 잘 모르겠다. 하지만 내 옷을 누군가가, 언젠가 입었다는 사실, 그리고 그게 누구인지 모른다는 사실이 늘 불쾌했다. 하지만 지금은 당장에라도 옆 동네에 있는 창고형 의류 매장으로 뛰어가고 싶었다. 원단을 사서 옷을 만드는 일은 좀 어렵겠지만 이미 만들어진 옷을 조금 고쳐 입는 건 나도 할 수 있지 않을까?

하지만 플로리안은 엄격했다.

"옷은 안 사기로 했잖아!"

"하지만……"

"하지만 뭐?"

나는 '이건 바느질을 하려고 사는 옷이잖아'라고 말하고 싶었다. 그렇다면 결국 원단을 사는 거나 마찬가지인 셈이고, 원단은 살 수 있지 않은가. 하지만 나는 말을 아꼈다. 스스로도 이 주장이 핑계일 뿐이라는 걸 알고 있었기 때문이다. 내가 사려는 건 원단이 아니라 옷이었다. 그리고 나는 옷을 만들기 위해 옷을 사려고 했고.

젠장.

블로그 검색은 또 다른 부작용을 낳았다. 중고 옷을 사고 싶은 욕구와 바느질에 대한 열정이 제어할 수 없을 정도로 솟구친 것이다. 할머니 댁에서 가져온 이후로 한 번도 사용하지 않아 '내 그럴 줄 알았다'며 나를 비난의 눈초리로 바라보는 재봉틀도 이제 좀 사용을 해야겠다는 생각이 들었다. 나는 최근 내가 사들인 원단을 이용해 벌룬스커트를 만들기로 했다(솔직히 고백하는데 원단 구입이 쇼핑을 대체하는 행위인 건 사실이었다). 나는 볼록하면서도 편안한 벌룬스커트를 좋아한다.

〈타트오르트〉가 채 끝나기도 전에 나는 원단을 찾아 거실 바닥에 내려놓았다. 그리고 그 위에 내가 아끼는 스커트 하나를 올려놓은 다음 별다른 고민 없이, 시침질도 하지 않고 몇 분 만에 스커트 라인을 따라 원단에 그림을 그리고 선을 따라 원단을 잘랐다(아, 시접인가? 그건 했다. 그래도 좀 배운 게 있으니까). 그리고 재단

한 원단 2개를 놓고 바느질을 시작했다. 아무렇게나. 그다음으로는 새로 마련한 원단 서랍의 구석에서 친구가 선물해준 탄성이 좋은 저지 원단을 꺼내 재단하고 내 엉덩이에 둘러 핀으로 고정했다. 그리고 역시 막무가내로 스커트에 저지 원단을 고정했다. 두 번. 재봉틀이 정확히 두 번을 드르륵거리며 스커트 가장자리를 지나갔다. 끝. 나는 흥분을 가라앉히지 못하고 즉각 스커트를 입어보았다(아, 물론 터키색이었다). 그런 다음 침실 거울에 내 모습을 비춰보았다. 꺅, 맞는다!

나는 재단사를 포함해 이 세상 그 누구에게도 이 스커트를 자세히 보여주지 않을 생각이다. 멀리서도 안 된다. 밑단은 비뚤고, 바느질은 정말 얼기설기 그 자체인 데다 저지 원단의 재단도 그냥 싹둑 잘린 것 그 이상도 이하도 아니기 때문이다. 그럼에도 나는 이 스커트와 사랑에 빠졌다. 어쨌거나 설명서도 없이 만든 내 첫 번째 작품이니 말이다.

이 스커트를 얻으면서 교훈도 하나 얻었다. 지금까지 내 바느질이 취미생활 이상이 될 수 없었던 건 정확성이 부족하기 때문이었다. 바느질은 철저함이 필요한 작업이다. 하지만 나는 언행일치에만 약한 게 아니라 철저함에도 소질이 없었다. 작품이 완성되기까지 내가 거쳐야 하는 각 단계를 생각하면 바느질에 대한 흥미가 생기기는커녕 귀찮아진다. 나는 모든 일이 빨리빨리 처리되어야 직성이 풀리는 성격이다. 절대 복잡해서도 안 되고, 짜증

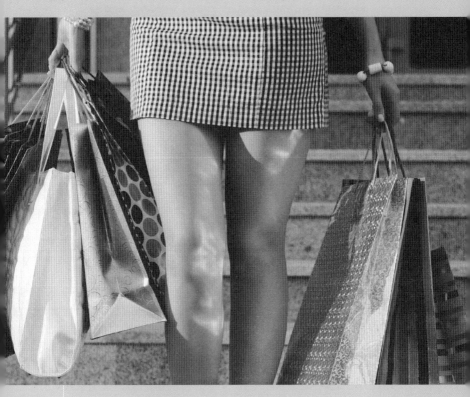

쇼핑 다이어트를 한다고 떡이 나오는 것도 밥이 나오는 것도 아니다. 그렇다고 누가
시켜서 하는 것도 아니다. 이는 나 스스로 설정한 목표이고 과제였다.

을 내지 않고 할 수 있는 일이어야 한다.

스커트는 1시간도 안 돼 완성되었다. 아니 적어도 나는 완성됐다고 생각한다. 하지만 앞으로는 조금 더 디테일에 신경을 쓰고 철저하게 재고 제대로 잘라야겠다는 생각이 들었다. 지금보다는 조금 더 철저하게 해야 바느질도 재미있어지지 않을까?

7월 16일
벌써 절반

쇼핑 다이어트를 시작한 지도 무려 6개월이 지났다. 믿을 수가 없다. 그간 나는 정말로 아무것도 사지 않았다. 옷도, 신발도, 스타킹도, 레깅스도, 가방도 그리고 무엇보다(사실 이것을 사지 않는 게 가장 어려운 과제일 거라 예측했기 때문에 스스로도 놀라운 결과였다) 부츠도 사지 않았다. 동시에 이 6개월은 단순히 쇼핑을 하지 않는 것 이상의 일들이 일어난 기간이기도 했다. 나는 내 인생이 정말 많이 변했다는 결론을 내렸다.

몇 달 동안 나를 힘들게 했던 우울한 애도의 감정도 이제는 사라지고 없었다. 오히려 요즘은 상태가 정말 좋았다. 단골 레스토랑인 가스트 가든에서 오이칵테일 한 잔을 앞에 두고 머리 위로 쏟아지는 햇살을 즐기며 모니를 기다리는 동안 나는 그 이유

에 대해 생각해보았다. 이유는 간단했다. 목표가 있기 때문이었다. 쇼핑 다이어트를 한다고 떡이 나오는 것도 밥이 나오는 것도 아니다. 그렇다고 누가 시켜서 하는 것도 아니다. 이는 나 스스로 설정한 목표이고 과제였다.

쇼핑 다이어트를 하며 정말로 나는 나 자신에 대해 많은 것들을 배웠다. 또 공정하고 환경 친화적인 패션을 실현하고자 노력하는 이 분야 베테랑들을 만나며 기쁨도 누렸다. 이제 내가 과거로 돌아가는 일은 절대 없을 것이다. 텍스틸슈베덴과 같은 매장에서 쇼핑하지 않는 것은 물론이고 인터넷 쇼핑몰을 들여다보느라 하루에 몇 시간씩 시간을 낭비하는 일도 없을 것이다. 나는 내가 배운 내용들을 실천하면서 살 것이고, 비판적인 소비자가 될 것이다. 나는 공정하고 환경 친화적인 의류 생산이라는 주제를 다루면서 비로소 내 목표를 발견했다. 가끔 무미건조한 논문까지도 엄청난 집중력과 호기심을 가지고 보는 나 자신을 깨닫고 놀랄 때가 있다. 최근에는 방글라데시나 인도의 의류 공장에 직접 가보고 싶다는 생각도 든다.

서둘러 달려온 모니는 숨을 고르며 내게 인사를 건넸다. 그러고는 몇 분 동안 호흡을 가라앉히며 안정을 찾았다.

"그나저나 오늘부로 정확히 반이 지났어."

나는 아이스커피를 주문하며 말했다.

"뭐가 반이야?"

"뭐긴, 쇼핑 다이어트!"

"진짜? 시간이 벌써 그렇게 흘렀나? 오, 나쁘지 않은데! 축하해!"

나는 모니에게 조금 전까지 고민하던 생각들과 나를 사로잡은 행복감에 대해 이야기했다. 그러자 모니는 웃었다.

"당연한 거야, 누누. 네 입으로도 네 길을 찾은 것 같다고 말했잖아. 자기 자신이 백 퍼센트 만족하는 일을 하는 것만큼 행복한 일도 없지."

"하지만 쇼핑 다이어트가 일은 아니잖아? 오히려 뭔가를 포기하는 건데……. 이게 나를 이렇게 행복하게 할 줄 몰랐어. 이상해."

"그렇게 생각할 필요 없어. 방금 네가 말했잖아. 진짜 행복하다고. 그리고 그 행복은 네가 직접 만들어낸 거고. 그나저나, 이건 좀 다른 이야기이긴 한데……. 돈도 좀 모으지 않았어? 그 돈으로 뭐 할 거야?"

모니가 단도직입적으로 물었다.

"사실 그렇게 많이 모으지도 못했어. 너도 알겠지만, 초반에는 책을 엄청 사댔잖아. 따지고 보면 그동안 내가 산 옷들은 스커트 하나에 10유로, 원피스 하나에 20유로밖에 안 하는 싼 옷들이었고. 비싼 옷을 막 산 건 아니었으니까 별 차이는 없는 것 같아."

내가 대답했다.

"그래도 코라에 가서 돈 좀 쓰지 않았어? 암스테르담이나 브뤼셀에 출장 다녀오면 늘 옷을 사 왔던 거 같은데. 코라 옷은 꽤 비싸지 않나?"

"맞아. 그런데 그것도 엄청 자주 간 건 아니었으니까. 이전에 비해서 돈을 덜 쓰기는 하는데 그렇다고 엄청나게 절약하진 못했어. 그래도 조금이나마 아낀 돈이 있기는 해. 그걸로 뭘 할지는 이미 정했어."

마지막 문장을 입 밖으로 꺼낼 때 나는 조금 머뭇거렸다. 일단 나는 아이스커피를 한 모금 들이켰다.

"뭔데, 뭔데?"

"몇 달 전부터 공부를 조금 더 하고 싶다는 생각이 들더라고. 우리 할머니도 그러셨거든. '여행과 건강, 교육에는 아끼지 말고 투자를 해라. 인생에서 너를 가장 성장하게 하는 일들이니까.' 나는 할머니 말이 옳다고 생각해."

"멋진데? 자 건배하자! 행복한 부자, 내 친구를 위해!"

모니가 웃으며 말했다.

인생은 어쩜 이렇게 아름다울까? 이른 저녁이었고, 하루 종일 내리쬐던 태양도 이제 막 지고 있었다. 하루를 마무리하는 햇살이 우리 두 사람의 피부에 닿았고, 웬일인지 늘 통명스럽던 웨이터도 오늘만은 친절했다.

내가 행복한 것은 쇼핑 다이어트 덕분에 돈을 절약해서가 아니었다. 이유는 알 수 없지만 반년 전보다 훨씬 더 자유로운 기분이었다. 나는 더 이상 유행에 연연하지 않는다. 내가 유행을 좇도록 허락하지도 않는다. 처음에는 손만 뻗으면 가질 수 있는 옷을 그저 바라만 봐야 하고, 그 결과 유행에 뒤처지는 나 자신을 받아들이는 게 가장 어려운 과제가 될 거라 생각했다. 하지만 이는 오히려 쇼핑 다이어트의 장점이 되었다. 예전에는 매번 새로운 유행을 좇아가는 일이 얼마나 스트레스인지 몰랐다. 내가 쇼핑에 취해 있었던 건 순전히 스트레스를 해소하기 위해서였는데 말이다.

하지만 이제는 주변을 산책하는 것만으로도 생각을 정리할 수 있게 되었고, 쇼핑을 통해 얻던 만족감도 다른 방식으로 충족시킬 수 있게 되었다. 지금 나는 내 인생을 즐기면서 인생의 수많은 것을 통해 이전과 비교할 수 없는 기쁨을 누리고 있다. 친구들과 테라스에서 보내는 오후, 맛있는 음식, 사랑하는 사람과 여행을 떠날 때 따라오는 그림 같은 날씨 등……. 이상하게도 이 모든 것이 예전보다 훨씬 더 소중하게 느껴진다. 과장된 말처럼 들릴지 모르겠지만, 실제로 그렇다. 날아갈 것 같은 기분이다.

그중에서도 지금 나를 가장 기쁘게 하는 것은 내일부터 휴가라는 사실이다. 이번 휴가를 나는 한 주는 바다에서, 한 주는 산에서 보내기로 했다. 물론 플로리안과 함께 말이다. 게다가 이미

짐도 다 싸놓았다. 알고 보니 짐을 싸는 건 15분이면 충분한 일이었다. 나는 내가 무엇을 가져가야 할지를 정확히 알고 현실적으로 계획을 세웠다. 그 결과, 반년 전만 해도 짐이 차고 넘쳐 닫기조차 힘들었던 여행 가방에는 이삼 일 정도 분의 옷이 더 들어갈 만큼 공간이 남아 있다.

인생은 아름답다.

<div align="center">7월 17일</div>

반년 휴가

아니, 인생은 아름답지 않다. 최소한 우리가 자동차에 짐을 싣는 순간부터는 아름답지 않았다. 출발을 하려는데 갑자기 비가 쏟아져 내리는 바람에 우리는 현관에서 불과 몇 미터밖에 떨어지지 않은 주차장에 가는 동안 완전히 젖어버렸다. 만일 7시간에 걸쳐 운전해야 하는 상황이 아니거나 비 예보가 오스트리아 전역에 내려져 있지만 않았어도 이렇게 절망적이지는 않았을 것이다. 최소한 날씨가 갠다는 희망만 있었더라도 말이다.

정확하게 바다까지 5킬로미터를 남겨놓고 드디어 태양이 모습을 드러냈다. 리예카 크로아티아 서부에 있는 도시에서 바라보는 우리의 목적지, 크레스 섬 크로아티아에 있는 아드리아 해에 속한 섬의 모습은 정말

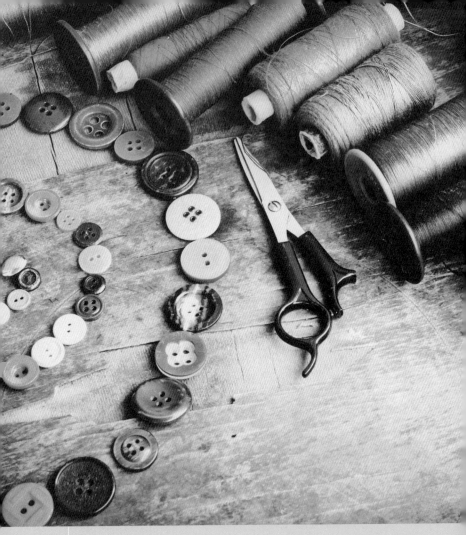

나는 더 이상 유행에 연연하지 않는다. 내가 유행을 좇도록 허락하지도 않는다.

이지 숨이 멎을 정도였다. 엄밀히 따지자면 이렇게 과장할 정도로까지 아름다운 건 아니었지만 그래도 조금만 더 가면 바로 저기 너머에 해변과 바다 그리고 태양이 우리를 기다리고 있다는 생각은 그 자체만으로도 환상적이었다.

2시간 후 우리는 호텔에 도착했고 즉시 여행 혼수상태에 빠졌다. 호텔방을 여는 순간부터 지금이 몇 시인지, 무슨 요일인지, 오는 길이 얼마나 힘들었는지 따위는 다 잊어버리고 그냥 그곳에서 숨 쉬고 존재하는 것, 그리고 즐기는 것에만 최대한 몰두했다는 말이다.

올해가 지나면……

정말 이보다 더 좋을 수는 없는 휴가였다. 우리는 바닥이 다 보일 정도로 투명한 크로아티아의 환상적인 암석 해변에서 잠수를 즐겼다. 우리가 매일 해야 하는 결정은 두 가지뿐이었다. 오늘은 어느 해변으로 가볼까? 그리고 저녁에 어떤 음식을 먹을까?

나는 대부분 그늘에 누워 책을 읽었고, 플로리안은 얕은 곳에서 프리다이빙을 즐기거나, 나비 사진을 찍거나, 물수제비를 연습했다. 이외에는 별달리 생각할 게 없었다. 쇼핑을 하러 갈 위험

성도 낮은 편이었다. 여기서 살 수 있는 것은 기껏해야 연금 생활을 즐기는 노인들이 10개 들이로 구입할 법한 꽃무늬 사각 블라우스 정도인데, 내가 갑자기 그런 스타일을 좋아하게 될 리는 없으니 말이다.

식사를 할 때도 이것저것 재거나 따지지 않았다. 매일 저녁 우리는 센트럴 플라자에 내려가 낯선 레스토랑에서 새로운 메뉴를 시도해보았고, 말없이 자리에 앉아 레스토랑을 찾아 헤매는 관광객들을 보거나, 이미 저녁을 먹고 호텔이나 캠프장으로 돌아가는 사람들을 바라보았다.

그런데 이런 평안 속에서 갑자기 떠오른 생각이 하나 있었다. 오십대 정도로 보이는 한 여행객 부부를 보다 떠오른 생각이었다. '두 사람 모두 패스트패션 제품을 입고 있어. 다 대량으로 생산해낸 옷들이야. 환경을 파괴하고, 터무니없는 임금을 줘가며 노동을 착취하고, 노동자들에게 인간 이하의 대우를 한 값으로 생산된 옷들.'

예쁜 금발 머리 여자 한 명이 지나갔다. 기특하게도 플로리안은 그 여자 쪽으로 시선을 돌리는 등의 관심을 보이지는 않았다. 대신 내가 그 여자를 유심히 살펴보았다. 입은 옷을 다 합치면 대략 25유로 정도가 될 것 같다. 정말이지 아름다운 몸매의 여자다. 스키니진을 입고 돌아다닐 자격이 있는 몇 안 되는 여자라는 데까지는 인정한다. 몇 달 전의 나였더라면 이미 질투에 눈이 멀

어 온갖 트집을 다 잡았을 것이다(잠깐, 모르긴 몰라도 그녀의 색깔 취향에 있어서만큼은 질투를 안 했을 것 같다. 형광색이라니. 눈이 다 아프다). 아름다운 몸매, 분위기 그리고 예쁜 여자들이 보이는 그 특유의 경쾌함에 대해서 말이다. 하지만 지금은 한 가지 생각밖에 들지 않았다. '저 여자는 대체 저 옷들이 어떻게 생산된 건지 알기나 할까?'

내가 다음번 행인에 대해서도 비슷한 코멘트를 늘어놓자 플로리안은 즉시 내 말을 잘랐다.

"자기 지금 뭐해? 정죄 놀이에라도 빠진 거야? 자기가 저런 옷이 얼마나 끔찍하게 생산됐는지를 아는 건 좋은데, 그렇다고 모든 사람이 텍스틸슈베덴 불매운동을 펼칠 수는 없지. 자기 입은 옷도 그렇잖아. 그것도 저렴한 브랜드 옷이라고."

"그래, 나도 알아! 하지만 옷을 살 수 없는 상황인 건 자기도 알잖아. 가진 옷 중에서 입어야 하는 걸 어떡해?"

"말 잘했어. 그럼 내년에는? 내년에는 어떻게 할 건데? 내년에도 텍스틸슈베덴에서 산 옷 계속 입고 다닐 거야? 아마도 그러겠지. 쇼핑 다이어트가 끝났다고 가진 옷을 죄다 버릴 수는 없을 테니까. 아니야?"

플로리안이 말했다. 분명 날카로운 지적이었다.

확실히 플로리안의 말은 정곡을 찔렀다. 올해가 지나면 나는 어떻게 해야 하지? 이미 몇 주 전에 조금 더 비판적인 자세로 쇼

평하겠다는 다짐을 한 바 있다. 하지만 정확하게 어떻게 비판적으로 소비하겠다는 건가? 어떤 규칙들을 만들어야 할까? 만일 파란색 셔츠가 갑자기 망가져서 급히 필요하다면 나는 어떻게 해야 할까? 예전 같았으면 저렴한 브랜드 매장 중 한 곳에 들어가 10유로 이하이기만 하면 무작정 사서 입고 나왔을 것이다.

그래도 여행은 여행이었다. 불필요한 논쟁을 피하기 위해 나는 일단 이 주제를 덮어두기로 했다. 지금은 고민하고 싶지 않다.

일주일 동안 우리는 다섯 곳의 해변을 경험하고, 여섯 번의 아름다운 일몰을 보았으며, 일곱 가지 생선 요리를 맛보았고, 세 권의 책을 읽었으며, 길고양이 두 마리와 친해졌고, 귀걸이를 물에 빠뜨렸으며, 비가 억수같이 쏟아지는 하루를 보냈다. 그리고 크로아티아를 떠나 다음 목적지로 향했다. 우리는 슈타이어마르크오스트리아에서 두 번째로 면적이 큰 주. 오스트리아의 동남쪽에 있다에 있는 할머니의 별장에서 또 한 번의 평안한 일주일을 보낼 예정이었다.

August

여전히 불편해

여행에서 돌아온 후 나는 의기양양하게 쇼핑의 거리를 돌아 다녔지만, 여전히 흔들리지 않았다. 나는 텍스틸슈베덴의 진열창 을 향해 한 번 눈길을 주었고, 그 순간 내가 지난 8개월 동안 정 확히 딱 한 번 그곳에 들어갔다는 사실을 깨달았다. 그것도 친 구 아기 선물용으로 친환경 목화로 만들어진 바디 슈트를 사기 위해서였다.

텍스틸슈베덴에는 여기저기 모니터가 걸려 있었고, 모니터에 서는 컷이 빠른 광고 영상이 재생되고 있었다. 나는 그 모습을 보며 쇼핑 다이어트가 끝나더라도 텍스틸슈베덴은 절대 나를 만 나지 못할 거라는 사실을 다시 한 번 깨달았다. 이곳의 공허함,

대량 생산된, 셀 수 없이 많은 옷들, 더 크고, 더 예쁘고, 더 화려한 액세서리들은 이제 그만. 사양이다. 텍스틸슈베덴을 한참 전에 지나갔는데도 특유의 무익한 냄새는 나를 따라왔다.

금기를 깬 바지

여자들의 저녁이었다. 여자들의 저녁이 무엇이냐? 네 명의 여자들이 모여 하나, 둘…… 다섯 병의 프로세코 스파클링 와인을 마시며 보내는 광란의 저녁을 말한다. 우리는 먼저 새로 들어온 남자 직원을 주제로 수다를 떨었다. 잠시 한눈을 팔아도 될 만큼 매력적인지 아닌지, 회사에서 이런 불륜을 감행하는 사람들이 과연 영리하다고 할 수 있는지 없는지 등을 놓고 논쟁이 이어졌다(하지만 그건 결코 영리한 게 아니다. 절대로).

이윽고 여자들의 두 번째 단골 주제가 등장했다. 몸매와 비만에 대한 이야기였다(첫 번째 단골 주제가 뭔지는 굳이 말 안 해줘도 아시리라 믿는다. 한번 생각해보시길).

갑자기 율리아가 철학적인 질문을 던졌다.

"돈으로 날씬한 몸매를 살 수 있을까?"

친구들이 의아한 눈으로 율리아를 쳐다봤다. 와인에 조금 취

해 있던 나로서는 율리아의 질문을 이해하기까지 약간의 시간이 필요했다.

하지만 이내 답이 떠올랐다. 아니. 살 수 없다. 하지만 과거에는 나 역시 날씬한 몸매를 사려고 온갖 노력을 기울였다. 늘! 방법은 두 가지였다. 쇼핑을 하거나, 쇼핑을 하지 않는 것. 전자는 운동으로 살을 빼는 대신 시각적으로 조금 더 날씬해 보이기 위해 쇼핑을 해대는 경우를 말하고 후자는 내가 너무 엄청난 비만이라 맞는 바지가 없을지도 모른다는 두려움에 아예 쇼핑을 하지 못하는 경우를 의미한다. 그나마 후자가 조금 더 저렴하게 날씬한 몸매를 사는 방법이었다고나 할까.

돌이켜보면 첫 번째 방법은 잘못된 쇼핑을 할 수밖에 없는 최적의 조건이었다. 그것이 '나한테는 안 어울리네. 그래도 일단 맞으니까 사야지'라는 식의 태도로 나타나든, 무작정 '오예, 오예! 66사이즈가 맞네! 기적이 일어났어! 정말 흉측한 옷이지만 일단 맞는다는 게 중요해!'라는 식의 태도로 나타나든 전부 말이다.

나는 생각했다. 아니 확신했다. 이런 쇼핑은 옷을 사고 싶어서 하는 쇼핑이 아니었다. 오히려 인생에서 바꾸고 싶은 부분을 돈으로 사는 행위에 불과했다. 그러나 쇼핑으로 날씬한 몸매를 살 수는 없다. 절대로. 옷을 사건, 사지 않건 체중계 위의 몸무게와 거울 속의 몸매는 변하지 않는다. 단, 순간의 만족을 줄 수는 있다. 쇼핑하는 순간만큼은 인정하고 싶지 않은 내 몸 상태에 대한

생각에서 벗어나 기분 전환을 할 수 있으니 말이다.

"누누, 무슨 생각해? 여보세요!"

"……응? 왜?"

"방금 두 번이나 물어봤는데, 못 들었어? 프로세코 한 잔 더 할 거냐고!"

"아, 응! 당연히 한 잔 더 해야지! 자, 우리의 몸매를 위해…… 건배!"

집으로 가는 길, 나는 조금 취하긴 했지만 행복했다. 나의 아 웃사이더 기질과 충동구매의 상관관계에 이어 나는 두 번째 비 밀의 단추를 풀었다. 지금까지 나는 내 몸매에 대한 불만을 쇼핑 으로 상쇄하려고 했다. 하지만 내년부터는 이런 일이 없을 것이 다. 그저 바라는 게 있다면 몸매에 대한 불만을 초콜릿 푸딩으 로 상쇄하는 일이 없었으면 좋겠다는 거랄까?

8월 9일

호신용 바지

이번에는 바지다. 얼마 전 방법과 규칙을 모조리 무시하고 그 냥 내 방식대로 스커트를 완성한 것에 고무된 나는 올해 초에 충동적으로 구입한 원단을 이용해 바지를 만들기로 했다. 하루

종일 소파에서 뒹굴거릴 때 입을 크고 편안하고 유용한 바지가 내 목표였다. 게다가 나는 그저께 단골 서점에서 내 안에 잠자고 있던 바느질 욕구를 깨우는 멋진 책 한 권을 발견했다. 도안 없이 간단하게 바느질하는 방법을 설명하는 책이었는데 개중에 가장 쉬워 보이는 것이 바로 바지였다. 책에 나온 대로라면 그냥 아무 바지나 원단 위에 올리고 테두리를 따라 재단한 다음 바느질을 하면 끝이었다.

'하! 이 정도야 뭐 식은 죽 먹기지! 이런 건 나도 하겠다'는 생각에 이른 나는 대담하게 재단을 시작했다. 재단한 원단을 시침 핀으로 고정하는 작업도 생각보다 어렵지 않았다. 바느질 작업이 조금 복잡하기는 했지만 나는 내 뇌를 풀가동해서 3차원적으로 바지의 모습을 상상해보았고, 덕분에 성공적으로 바느질을 마칠 수 있었다.

솔직히 말하자면 거의 성공적이었다.

완성된 바지를 내 몸에 대는 순간 나는 왼쪽 앞면의 원단이 뒷면에 비해 15센티미터는 짧다는 것을 발견했다. 오른쪽은 정확히 그 반대였다. 제발…… 어떻게 이럴 수가. 어쩌다 이렇게 된 거지?

허리 고무줄을 꿰어 넣은 다음 바지를 조심스레 입어보았을 때 또 한 가지를 깨달았다. 앞으로는 일직선으로 바느질하는 법을 연습할 필요가 있겠구나. 오른쪽 허벅지 부분이 마치 중세시

대 승마바지처럼 부풀어 있는 데 반해 왼쪽은 또 무릎 부분이 허벅지 부분보다 5센티미터 정도 더 넓었다. 하지만 내가 초래한 재앙이었으므로 나는 당당하게 책임을 질 것이다. 어쨌거나 내가 만든 작품이니까!

나는 텔레비전을 보다 잠든 플로리안을 깨워 마치 완벽한 바지가 완성된 양 자랑하기 시작했다.

"짜잔! 자기야, 이거 봐라! 바지 만들었지롱. 집에서 입기에 안성맞춤이지?"

내가 이런 연기를 하는 데는 다 이유가 있다. 지금 플로리안은 분명히 내 다리를 덮은 이 바지 비슷한 무엇이 정말 이상하다고 생각하고 있을 것이다. 하지만 내가 마음에 들어 하는 것 같으니 티 내지 않고 내 의견에 동의할 것이다. 나는 그런 플로리안의 모습을 사랑한다. 아니나 다를까 플로리안의 얼굴에는 당혹감이 묻어났지만, 이내 정신을 차리고 말했다.

"그…… 그런 것 같네. 그런데 그거 입고 밖에 나가기는 좀…… 그렇지 않나? ……아닌가?"

"밖에서 입으려고 만든 옷도 아닌데 뭘! 어차피 집에서만 입을 거야. 일종의 파자마 같은 거지!"

"그러면 저녁마다 그걸 입겠네?"

나는 플로리안의 얼굴에서 공포심을 발견했다.

"응! 너무 편해! 봐!"

나는 강조하며 허벅지 부분을 양옆으로 잡아당겼다. 안 그래도 광대 같아 보일 내 모습을 더 우스꽝스럽게 만들기 위해서였다.

"자기야…… 나는 자기를 정말 사랑해. 그런데 있지…… 그 바지를 입은 자기의 모습은 정말 쳐다보기도 싫다. 정말 그게 마음에 들어? 눈이 삐기라도 한 거야?"

"뭐…… 자기 말에 어느 정도는 동의해. 완벽한 것 같진 않아."

"완벽은 개뿔! 완벽의 정반대구만!"

어라? 이쯤 되면 정말 삐쳐야 하는 게 아닌지 모르겠다. 뭐, 좋다. 그렇다면 방법을 달리해 풀이 죽은 듯한 눈빛과 목소리로 설득하면 된다.

"자기가 정 그렇게 생각한다면 벗어야지, 뭐."

플로리안은 웃음을 터뜨렸다.

"자기야, 나는 자기가 옷 벗는 건 언제든 환영인데 말이야. 안타깝게도 그 바지를 입은 걸 보면 너무 끔찍해서 도무지 흥분할 수 있을 것 같지 않단 말이지. 그 충격이 최소 한두 주는 갈 거 같은데…… 그래도 입을 거야?"

호오라. 내가 만든 게 호신용 바지였다니! 독자분들도 원한다면 이 방법을 따라 바지를 만들어보시길(아니, 제발 하지 마세요).

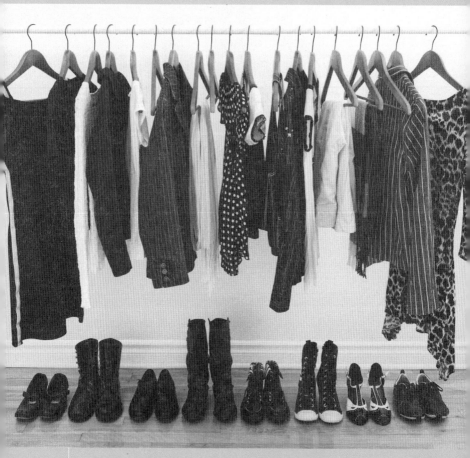

옷을 사고 싶어서 하는 쇼핑이 아니었다. 오히려 인생에서 바꾸고 싶은 부분을 돈으로 사는 행위에 불과했다.

8월 10일

누누가 누누를 사다

플로리안의 생일이 다가오고 있었다. 솔직히 고백하건대 나는 이 기회를 이용해 쇼핑을 하기로 했다. 플로리안의 생일선물로 옷을 살 생각이기 때문이다. 생일선물로 옷을 고른 데에는 이유가 있었다. 첫째, 플로리안은 옷에 전혀 관심이 없으므로 내가 좀 사줄 필요가 있다. 둘째, 내가 정한 쇼핑 다이어트 규칙에 따르면 타인을 위해 옷을 사는 행위는 허용된다. 셋째, 마침 오늘은 빈 시내에 최초로 비건 의류 매장이 오픈하는 날이다. 이렇게 설명해도 옷 쇼핑을 하러 가는 건 '앞뒤가 맞지 않는다', '말도 안 된다'고 지적하는 사람들이 있겠지만, 뭐 마음대로들 하시라. 그래도 나는 쇼핑을 하러 갈 거니까.

이것이 대리만족일 수도 있다는 건 나도 안다. 과거 쇼핑에 중독되어 있던 누누를 위한 메타돈 합성 진통제. 진통 효력은 모르핀과 비슷하나 진정 작용이나 도취감은 그다지 강하지 않다이라고나 할까? 나는 메타돈 주사를 한 대 맞고 비건 매장으로 향했다. 친환경 제품들로만 가득한 매장으로. 하지만 그동안 내가 쇼핑을 좋아했던 건 순전히 내 걸 살 수 있기 때문이었다. 그래서 다른 사람을 위해 쇼핑할 때의 기쁨은 딱 그 절반밖에 안 되었다. 나는 이런저런 생각들을 떠올리며 매장으로 향했다.

도착하자마자 매장 전체를 한 번 둘러보았다. 왼쪽은 여성 의류 코너, 오른쪽은 남성 코너, 가운데는 화장품 코너였다. 자, 심호흡 한 번 크게 하고 오른쪽으로 가자. 오른쪽! 누누, 오른쪽이라고! 오른쪽!

소용없었다. 이건 병인 것 같다. 두뇌가 명령을 내리면, 내 사지는 정확히 그와 반대되는 행동을 한다. 희귀병이 분명하다. 내 사지는 뇌의 명령을 무시하고 왼쪽으로 움직였고, 조심스럽게 셔츠와 원피스, 바지를 만져보았다. 금지된 유혹이었다.

그리고 놀라운 일이 일어났다. 매장 한구석에 내 이름이 쓰여 있는 팬티가 진열돼 있었던 것이다. 과장된 표현이 아니었다. 마음에 드는 옷을 두고 '어? 이거 봐. 내 거라고 여기 딱 쓰여 있네. 어쩔 수 없다. 사야지, 뭐'와 같은 말을 하면서 쇼핑을 정당화하는 그런 게 아니었다. 그게 아니라 정말로 내 이름이 쓰여 있는 속옷이었다. 고무 밴드 부분에 '누누'라고 새겨진 속옷. 나는 내눈을 믿을 수 없었다.

하필 쇼핑 다이어트 중에 이런 옷을 발견했다면 어떻게 해야할까? 정답은 간단하다. 나는 미친 듯이 분노하다 유혹을 뿌리치지 못하고 속옷 사이즈를 확인했다. 그런데 사이즈가 너무 작았다. 나는 판매원을 불러 'XS'나 'S' 말고 더 큰 건 없느냐고 물어보았고, 판매원은 없다고 대답했다. 회사가 부도가 나는 바람에 해당 제품은 더 이상 생산되지 않는다는 설명이었다. 어쩐지 안

심이 됐다. 하지만 나는 그 사실을 확인하고 나서도 계속 진열대 근처를 서성거렸다. 갑자기 더 큰 사이즈의 팬티가 나타날 가능성은 없을까? 아서라, 아서. 없다.

나는 간신히 쇼핑 발작을 가라앉히고 이곳에 온 본래의 목적을 상기했다. 그렇지. 나는 지금 플로리안의 생일선물을 사기 위해 이곳에 온 거다.

그러다 남성 코너에서 똑같은 디자인의 남성용 팬티를 발견했다. 심지어 플로리안의 사이즈도 있었다. 만약 이 장면을 만화로 그린다면, 내 머리 위에 달린 말풍선에는 이런 글이 쓰여 있을 것이다. '이보다 더 확실하게 내 남자를 달아오르게 할 방법이 과연 있을까?' 사랑하는 남자에게 팬티를 사준다라……. 게다가 그 팬티 위에 내 이름이 새겨져 있다. 내 것이라는 소리다. 멋진데? 게다가 옷을 사는 이 기분은 또 얼마 만인가. 나는 상품을 챙겨 계산대로 가서 카드를 꺼내고, 상품이 담긴 종이가방을 건네받았다. 오랜만에 내 아름다운 쇼핑의 추억이 되살아났다.

8월 19일

찜통더위에 다운재킷, 한겨울에 비키니

플로리안의 선물을 사면서 눈에 띈 것이 또 하나 있었다. 늘

이해할 수 없었던 부분이었다. 자, 지금은 8월이다. 엄청난 더위에 도시 전체가 땀을 뻘뻘 흘리는 8월 말이다. 그런데 왜 쇼핑몰의 매장에는 전부 긴 바지며, 코트며, 니트 조끼며 하나같이 겨울 상품들이 가득한 걸까? 그것도 전부 가을 분위기가 물씬 나는 컬러의 옷들이다. 정말이지 이해할 수 없다. 대체 30도를 웃도는 날씨에 캐시미어 카디건이나 플리스 목도리를 사는 사람이 어디 있단 말인가? 이제 겨우 8월 중순인데도 얇은 저지 원피스 하나 사러 가면 이미 다 들어갔대서 살 수도 없다.

플로리안의 생일파티가 있은 지 며칠 뒤, 나는 어느 지인의 그릴 파티에 초대를 받았다. 파티 장소에는 내가 모르는 사람들도 몇 있었는데, 그중 한 사람이 안드레아였다. 안드레아는 얼굴에 늘 미소를 띤 것 같은 유형의 여자였다. 웃고 있지 않아도 웃는 것처럼 보이는 인상이 좋은 사람 말이다. 나는 2시간 가까이 그녀와 웃고, 농담하고, 대화를 나누다 어디서 일하느냐고 물었다. 그녀가 대답했다.

"아, 저 대형 의류 매장에서 판매원으로 일해요."

오호라! 나는 이때다 싶어 그녀에게 물었다. 어쩌면 안드레아는 내가 납득할 만한 답을 줄지도 모른다.

"정말요? 그럼 뭐 좀 물어봐도 돼요? 항상 궁금했던 게 있거든요."

"얼마든지요!"

나는 단도직입적으로 말했다.

"별건 아닌데요. 대체 왜 이 찜통더위에 니트 재킷을 파는 거예요? 비키니를 팔아야 정상 아닌가?"

안드레아는 웃었다.

"그건 이렇게 생각해야 해요. 판매부서는 늘 한 시즌 앞서 가요. 1년에 옷이 잘 안 팔리는 때가 있는데, 주로 2월과 8월이죠. 그러면 세일을 시작해서 재고를 정리해야 해요. 근데 이윤을 남겨야 하잖아요. 그래서 일찍부터 다음 시즌 제품들을 정상가에 내놓고 고객들이 관심을 보이길 기대하는 거예요."

나는 질문을 이어갔다.

"이것도 오래전부터 궁금했던 건데요. 세일 가격은 어떻게 결정하는 건가요? 만약에요, 텍스틸슈베덴이 스커트를 세일해서 1유로에 내놓는다고 치면 원가보다 분명히 낮은 걸 텐데⋯⋯."

"네, 맞아요. 하지만 제품을 보관하는 비용이 만만치 않아요. 미처 팔지 못한 제품들을 한두 시즌 보관해두었다가 파는 건 의미가 없어요. 유행이 지나버리니까요."

"보관하는 데 돈이 많이 든다고요?"

"당연하죠. 예산을 짤 때는 재고 상품들도 포함해야 해요. 안 팔렸다고 그냥 태워버릴 수 있나요? 결국 재고가 많으면 다음 해의 지출 예산은 그만큼 줄어들 수밖에 없어요."

"세일을 하면 남는 게 있기는 한가요?"

"사실 그게 가장 큰 문제예요. 그건 공급 물량이 어느 정도냐에 달렸어요. 요즘 소비자들은 일반적인 사이즈는 다 팔려버리고 XS나 XL만 남은 옷들은 쳐다보지도 않아요. 그래서 시즌 초부터 세일 계획을 세워야 해요. 새 상품이 들어오기까지는 시간이 꽤 걸리니까요. 다시 말해 늦어도 6개월 전에는 재고 정리를 위해 광고를 시작한다는 뜻이에요. 세일이라는 명목으로 소비자들을 끌어들인 다음, 매장 안에 어지럽게 섞여 있는 상품들 중 진짜 떨이들도 사 가기를 바라는 거죠."

"그렇다면 트렌드를 예측할 수 있어야겠네요? 내년에 어떤 컬러가 유행할지, 트렌드 전망이 맞아떨어질지 지금부터 파악해야 한다는 소리잖아요. 진짜 복잡하네요."

"맞아요. 실제로도 엄청 복잡해요. 그리고 위험성도 상당하죠! 그래도 통계 분석으로 어느 정도 계획을 세울 수는 있어요. 내년에 하늘색이 유행할지, 분홍색이 유행할지 예측해서 결정하는 거죠. 그리고 둘 중에 어느 쪽이 더 많이 팔릴지도 알아야 해요. 사실 당연한 거예요. 예를 들어 하늘색이 유행할 거라고 확신하고 분홍색 스커트보다 하늘색 스커트를 더 많이 들여놨다고 가정해보죠. 예측한 대로 하늘색 스커트가 더 많이 팔린다면 이윤을 남기게 돼요. 그러면 남아 있는 분홍색 스커트를 값싸게 처분할 수 있죠. 하지만 예상과는 달리 분홍색이 더 잘 팔린다면 정말 큰일 나는 거죠. 그때는 지출 예산이 조금이나마 남

기를 바라는 수밖에 없어요. 그래야 다른 제품들을 들여놓을 수 있으니까요. 어느 날 갑자기 초록색이 유행할 수도 있거든요. 그러면 서둘러서 초록색 스커트를 주문해야 하죠. 어쩌면 분홍색 스커트로 발생한 손실을 만회할 만큼 초록색 스커트가 잘 팔릴 수도 있으니까요."

하늘색 스커트가 분홍색 스커트보다 더 많이 팔려서 분홍색 스커트가 하늘색 스커트를 어쩌고저쩌고……. 세상에, 너무 복잡해서 머리가 아플 지경이었다. 나는 안드레아의 이야기를 정리해보려고 애쓰다가 다시 물었다.

"그럼 완전히 하강 악순환인 거 아니에요? 이윤은 남겨야 하는데, 분홍색과 하늘색 중에서 유행 컬러를 예측해야 하고, 잘못했다가는 돌이킬 수 없는 손실을 남길 수도 있고, 그렇다고 그 손실을 쉽게 만회할 수 있느냐 하면 그렇지도 않고요."

저녁 내내 미소를 짓고 있던 안드레아의 얼굴에서 처음으로 웃음기가 가셨다.

"물론 기본적으로는 재고 정리를 할 때도 모든 수단과 방법을 동원해서 이윤을 남기기는 해요. 가격을 내려서 상품을 팔아도 판매 총액이 플러스가 되기를 바라야죠. 그것보다 더 중요한 건 정가에 판매할 때 가능한 한 이윤을 많이 남기는 거예요. 하지만 최근에는 이마저도 어려워지고 있죠. 다양한 제품들이 쏟아져 나오면서 정가에 물건을 판매할 수 있는 시기가 갈수록 짧아

지고 있거든요. 소비자들이 바보도 아니고 몇 주만 더 기다리면 더 싼 값에 분홍색 스커트를 살 수 있을 텐데 뭐 하러 지금 사겠어요?"

플로리안의 생일파티 이후로 다시는 술을 마시지 않겠다고 다짐한 나는 안드레아에게 탄산수로 건배를 제안하며 말했다.

"당신과 직업을 바꾸고 싶지는 않네요."

이번에도 안드레아는 미소를 보이며 말했다.

"제 직업이 뭐 어때서요! 나는 내 직업을 사랑한다고요!"

아마 안드레아는 모를 것이다. 우리의 이 대화가 얼마나 오랫동안 나에게 영향을 끼쳤는지.

두 번째 교환 파티

핸드폰 진동이 울렸다. 다니엘라였다.

"누누, 나 이사해! 그런데 있지, 나한테 옷이 너무 많은데 이거 교환할 방법 없을까?"

"하지만 교환이라는 건 옷을 주고 다른 옷을 받는 건데?"

"알아, 알아. 하지만 중요한 건 그게 아니잖아? 알면서."

그녀는 웃으며 덧붙였다.

"괜찮으면 일요일 오후에 우리 집으로 와. 내 마음에 들 법한 옷도 챙겨 오고."

뭐, 문제가 될 게 있나? 지난 몇 주간 나는 입지 않는 옷들을 따로 정리해놓았었다. 개중에는 아예 처음부터 잘못 산 옷들도 있었다. 대체 나는 무슨 생각으로 이 은색 새틴 스커트를 샀던 걸까? 귀신에라도 쓰였었나? 내 기억에 지금까지 이 옷을 입은 적은······ 단 한 번도 없었구나.

8월 26일

추억이 담긴 옷

다니엘라의 집에는 방문객들이 줄줄이 모여들었다. 여자만 여덟 명이었다. 그리고 프로세코는 인원 수보다 조금 더 많이 준비되어 있었다. 즐거운 오후가 될 것이라는 증거였다.

도착한 사람들은 저마다 환호성을 지르며 가져온 물건들을 공개하고서 거실 소파 위에 올려두었다. 하지만 소파에 놓이기도 전에 누군가가 낚아채 가는 경우가 더 많았다. 대부분은 옷을 내려놓기 전 옷에 얽힌 사연을 풀어놓았다.

"아, 그리고 이건 5년 전에 푸에르테벤투라 섬 북대서양의 아프리카 모로코와 사하라 사막의 서쪽 연안으로부터 북서쪽 84킬로미터 거리에 있는 화산섬 에

갔을 때 주말 시장에서 산 거야. 정확히 여행 중에 딱 한 번 입었지. 그다음부터는 던져놓고 안 입어서 먼지가 쌓여버렸지만."

울리가 탑 하나를 들어 올리며 설명했다. 등이 파인, 코바늘로 뜨개질한 니트 탑이었다. 그럼 그렇지. 이 탑은 형태적인 측면에서만 봐도 여행용이었다. 왜 그런 게 있지 않은가. 평소에는 입을 일이 전혀 없는 옷이지만 여행지에서는 자유로운 영혼이 되어 뭔가 특별한 옷이 입고 싶어지는 기분 말이다.

"내가 가져갈래!"

오호라. 시모네가 여행을 떠나려는 모양이다.

나는 엘리자베스의 차례가 돌아왔을 때에야 관심을 보이기 시작했다. 내 눈에는 엘리자베스의 옷들이 가장 멋져 보였다. 사실 조금 전 엘리자베스가 들어올 때 나는 그녀의 커다란 가방 속 내용물을 살짝 들여다봤었다. 그 안에는 살짝 반짝이는 재질의 텍스틸슈베덴 셔츠와 그린, 핑크, 오렌지 그리고 그 외 다양한 컬러를 자랑하는 가방들, 브랜드 재킷, 멋진 워싱을 자랑하는 빈티지 진이 들어 있었다. 물론 빈티지 진의 경우에는 몇 달간 아무것도 먹지 않고 다이어트를 한다 해도 입을 수 없는 사이즈였지만, 적어도 상의는 맞을 것 같았다. 가방이야 뭐 두말하면 잔소리고.

처음엔 분명히 가지고 간 옷의 개수보다 가지고 온 옷의 개수가 더 많은 사태를 일으키지는 않겠다고 굳게 다짐을 했건만 이

미 무용지물이었다. 아마 이날 저녁에 내가 가장 많이 던진 질문은 "엘리자베스, 나 이거 가져가도 돼?"였을 것이다.

몇몇 지인들이 모여 개인적으로 여는 교환파티는 정말 멋지다. 유쾌한 사람들끼리 모이는 것도 그렇고, 무엇보다 옷에 얽힌 추억에 대해서도 들을 수 있기 때문이다. 엘리자베스의 핑크색 가방은 몇 년 전 빈에서 열린 주말 시장에 갔다가 어느 무명의 디자이너에게서 산 것이었다. 사비네의 원피스는 입어보지도 않고 산 것이었으며(덕분에 나는 가격표가 그대로 붙어 있는 원피스를 갖게 되었다) 다니엘라의 팔찌는 그녀의 어머니가 터키에서 사온 선물이었다. 이제 이 물건들은 나의 것이 되었다. 나는 이것들을 입고, 들고, 착용할 때마다 친구들을 떠올릴 것이다. 누군가의 옷장에서 썩고 있던 시체는 내게로 와 옷장의 보물이 되었다. 이 얼마나 아름다운 일인가. 어떤 친구의 곁에서, 어떤 삶을 살았는지를 아는 것만으로도 그 중고품은 텍스틸슈베덴에서 산 신상품보다 훨씬 가치가 있었다.

8월 30일

쇼핑한 거 맞네!

정말로 신경질이 난다. 할 수만 있다면 지나가는 (남자)사람을

아무나 붙잡고 소리를 지르고 싶다. 나는 쇼핑 다이어트를 위해 자발적으로 규칙을 만들었고 지금까지 그것을 지켜왔다. 옷도, 신발도 가방도 액세서리도 사지 않았다. 단, *DIY* 재료들은 사도 된다. 의류 교환도 가능하다.

정말이지 지난 몇 주간 다음의 대화를 몇 번이나 했는지 모르겠다.

그가 말했다. 여기서 그가 누구인지는 중요치 않다. 중요한 건 한 사람이 아니었다는 사실이고, 대화의 상대는 언제나 남자였다는 것이다.

"진짜, 정말로 아무것도 안 샀어? 티셔츠 한 장도?"

내가 대답했다.

"응."

그가 말했다.

"신발도? 에이, 말도 안 돼! 여자가 어떻게 신발을 안 사냐?"

내가 말했다.

"응. 신발도 안 샀어. 솔직히 말하면 쉬운 일은 아니야."

그가 말했다.

"어? 그건 무슨 팔찌야? 새 거 같은데?"

내가 말했다.

"응, 새 거 맞아. 하지만 내가 직접 만든 거야."

그가 말했다.

"아……. 직접 만드는 건 또 돼? 그럼 털실이나 원단 같은 것도 사겠네?"

내가 말했다.

"응, 그것도 살 수 있어. 그게 내가 정한 규칙이야. 완제품만 사지 않으면 돼. 이런 걸 직접 바느질하고, 짜고, 만드는 데 시간이 얼마나 걸리는지 알아볼 거거든."

그가 말했다.

"에이, 그래도 말이 안 된다. 분명히 뭔가를 샀을 거 같은데……. 매니큐어 샀지!"

내가 말했다.

"응, 샀어. 근데 그것도 사도 돼."

그가 말했다.

"아아……. 그럼 쇼핑을 하긴 한 거네?"

대부분의 경우, 나는 이 지점에서 백기를 든다. 남자들이 이러는 것도 이해는 한다. 그들이 보이는 관심에는 분명히 내 실패를 보고 싶은 일종의 관음증 같은 것도 포함되어 있을 테니까. 하지만 나는 그 관음증을 충족시켜주고 싶지 않다. 나 자신을 실망시키고 싶지도 않다. 내 남편이 젤리 없이 1년을 버틸 수 있다면, 나도 옷을 사지 않고 1년을 버틸 수 있다. 누군가는 비웃을지 모르겠지만.

September

9월 7일

조금 찔림

마쿠스가 빈에 왔다! 게다가 부츠도 가지고 왔다! 나는 다소 지루한 미팅을 하던 중 핸드폰으로 문자를 받았다. 마쿠스가 내게 사진을 보낸 것이었다. 사진을 크게 확대하기 전까지는 이 사진이 무엇을 의미하는지 알아차리지 못했다. 사진 속에는 부츠의 로고가 적힌 상자 하나가 자태를 뽐내고 있었다. 내가 그토록 갖고 싶어 했던 뉴욕산 부츠! 그리고 그 상자는 빈에 사는 마쿠스 동생의 집 소파 위에 놓여 있었다. 나는 하마터면 소리를 지를 뻔했다. 가까스로 막기는 했지만.

미팅이 끝나자마자 직장 동료인 리사가 내게 다가오더니 물었다.

"뭐예요?"

"뭐가요?"

"핸드폰 봤잖아요. 보자마자 얼굴이 달아오르고, 눈은 반짝거리던데? 꼭 일시적으로 숨이 멎은 사람 같았어요. 대체 문자 내용이 뭐기에 그러나…… 궁금해서요."

리사가 웃으며 말했다. 나도 미소 지으며 대답했다.

"음…… 비밀이에요!"

아니, 그냥 설명을 해줄 걸 그랬나? 뉴욕에 사는 내 베스트 프렌드가 내가 그토록 갖고 싶어 하던 부츠를 주문하고 그 인증사진을 보내줘서 그랬다고 말이다. 비록 마쿠스에게서 이 부츠를 사려면 1월 16일까지 기다려야겠지만 말이다.

사실 이것이 규칙을 어긴 거라고는 할 수 없어도 약간 편법을 썼다는 데는 나도 동의한다. 그 사실을 솔직하게 말했어야 했나? 이 부츠가 쇼핑 다이어트가 끝나는 즉시 사고 싶은 물건 1위이긴 하지만 그다지 환경 친화적이지도, 공정하게 거래된 제품도 아니라고 말을 했어야 됐나? 유감스럽게도 환경 친화적이고, 공정하게 거래된 신발 중에는 아직 마음에 드는 걸 발견하지 못했다고, 그래서 어쩔 수 없었다고 설명을 했어야 했나? 그래도 이건 내가 원하던 바로 그 부츠이니 앞으로 잘 보관하고, 관리하고, 아끼면서 아주아주 오래 신을 계획이기 때문에 괜찮다고 말해줄 걸 그랬나? 지금까지는 쇼핑 다이어트 기간이 상당히 짧게

느껴졌었는데 어느 순간 1월 16일까지의 시간이 영원처럼 느껴져서 그랬다고 변명을 할 걸 그랬나?

아니, 비밀로 하는 게 더 낫다. 그 방법이 훨씬 간단하다.

다행히도 리사는 그 비밀을 알아낼 수 없을 거라는 사실을 금방 이해한 듯했다. 단 점심을 먹으러 가는 나에게 이렇게 말하는 것까지 참지는 못했다.

"그나저나, 아직도 누더기 옷을 입고 다니지는 않네요! 놀라워라. 축하해요."

뜨개질, 그것은 분명 사랑

일단 다른 것부터 시작해보자. 의류 매장은 벌써 (늦)가을 컬렉션으로 가득 차 있었다(물론 여기에는 다운재킷도 포함되어 있었다). 바깥은 아직도 이렇게 더운데 말이다. 하지만 저녁이면 조금 쌀쌀한 것이, 분명히 가을이 오는 것 같았다. 그나저나 뭐가 있었는데…… 가을 되면 하려고 했던 일이…… 아, 맞다! 털실! 털실을 사기로 했었지! 뜨개질을 하려고 말이다.

나는 중앙역의 대형 서점에서 뜨개질 잡지들을 살펴보고 있었다. 뜨개질 잡지는 그 종류만 해도 수십 가지가 넘었다. 잡지

안에는 정말 멋있는 옷부터, 오 마이 갓, 정말 이상한 옷에, 진부한 옷까지 모든 게 소개되어 있었다. 대개 그렇듯이 평범한 여자의 이름을 잡지명으로 사용하고 있었고.

나는 가장 세련되어 보이는 잡지부터 탐색하기 시작했다. 내가 만들고 싶은 건 니트였다. 하지만 내가 실제로 만들 수 있으면서 마음에 드는 것을 찾기란 여간 어려운 일이 아니었다.

나는 약간의 절망감을 안고 정말이지 촌스럽기 그지없는 '전통 재킷'이 표지를 장식한 〈사브리나〉라는 잡지에 손을 뻗었다. 이런 잡지에서 내가 만들고 싶은 니트를 찾는다면, 내 패션 수준에 대해 무어라 말할 수 있겠는가? 하지만 나는 이 생각을 채 끝내기도 전에 17페이지에서 멈춰 섰다. 이거다! 바로 이게 내가 만들고 싶은 니트야! 앞은 짧고 뒤는 긴 니트! 목이 넓게 파인 니트!

이 진부하기 짝이 없는 잡지에서 내가 원하는 니트를 발견하다니……. 하지만 뭐, 상관없다. 나는 그 편견을 초월하기로 했다. 다만 계산대로 가는 길에 〈사브리나〉를 정치 관련 주간지와 일간지 사이에 끼워 넣었다. 아무래도 모든 것을 초월하려면 조금 더 내공을 쌓아야 할 것 같다.

나는 가방에 잡지를 넣고 괜찮다고 소문이 난 뜨개실 가게로 향했다. 조금 멀기는 했지만 30분 정도 자전거를 타는 것은 내게 큰 문제도 아니었다.

가게에 들어서자마자 행복감이 몰려왔다. 세상에 이 아름다

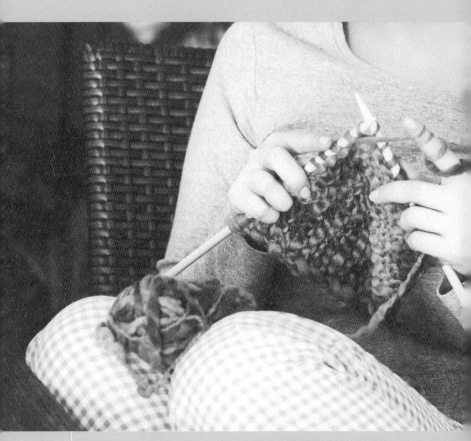

나는 소파에 앉아 텔레비전에서 방영되는 시트콤을 보며 뜨개질을 하고 있다. 몇 날
며칠이라도 이러고 있을 수 있을 것 같았다.

운 색깔들 좀 봐! 뜨개실들은 뜨개바늘과 뜨개질 관련 책들, 그리고 견본품 사이에 깔끔하게 정리되어 있었다. 그 모습을 보자 당장 손가락이 근질거리기 시작했다. 내게 바늘을 달라! 내게 털실을 달라! 나는 지금 당장 뜨개질을 하고 싶다!

잔뜩 기대에 부풀어 털실 열다섯 뭉치를 구입했다. 만약을 대비해 넉넉하게 산 거였다. 그리고 거기에 맞는 동그란 뜨개바늘을 샀고, 정말 믿을 수 없을 정도로 아름다운 빨간색 털실도 두 뭉치나 샀다. 빨간색 털실은 필요해서라기보다는 그냥 지나칠 수 없어서 산 거였다.

집에 도착해서야 나는 빨간색 털실 두 뭉치가 텍스틸슈베덴에서 잽싸게 사들인 5유로짜리 스커트의 등가물임을 깨달았다. 나는 계산대 앞에서 늘 그렇게 이 옷, 저 옷을 추가하곤 했었다. 부끄럽다.

집에 도착하자마자 실행에 들어갔다. 안내서에는 필요한 코가 60개라고 했지만, 그 정도만 하면 분명히 난민처럼 비쩍 마른 모델들에게나 맞는 니트가 만들어질 것 같았다. 뭐, 그냥 어림짐작으로 코 75개! 좋네! 이 정도면 맞을 거야. 땅땅땅!

그런데 잡지에 나온 니트를 자세히 들여다보니 무늬가 마음에 들지 않았다. 이렇게 요란스러운 무늬는 싫다. 그러므로 무늬는 생략하고 그냥 오른쪽으로 쭉 뜨개질을 하기로 했다. 어차피 그

방법이 가장 쉬우니까.

정말로 멋진 것 같다. 바깥은 해가 막 지기 시작하면서 쌀쌀해졌고, 플로리안은 집에 오는 중이고, 나는 소파에 앉아 텔레비전에서 방영되는 시트콤을 보며 뜨개질을 하고 있다. 몇 날 며칠이라도 이러고 있을 수 있을 것 같았다.

플로리안은 바깥이 깜깜해지고 나서야 집에 돌아왔다. 그때 내 니트는 이미 뒷면의 절반이 마무리된 상황이었다.

플로리안은 내 작품을 보더니 눈이 휘둥그레져서는 물었다. "헉……. 지금 뭐해? 텐트 만들어?"

그렇다. 나는 어느 정도 뜨개질했는지 체크하지도 않고 계속 손목만 움직이고 있었던 것이다. 플로리안의 말을 듣고 시험 삼아 내 몸에 잘 맞는 니트 위에 방금 뜬 니트 뒷면을 올려놔보니 절반 정도 완성된 뒷면은 원래 입는 내 니트보다 폭이 20센티미터는 족히 더 넓었다. 하하……. 정말 편하긴 하겠네. 하지만 또 3시간을 들여서 이걸 다 푼다고 생각하니 머리가 아파왔다.

"그냥 조금 꽉 조여서 뜨개질을 하지 뭐."

나는 결심했다.

그리고 뜨개질은 끝도 없이 이어졌다. 도무지 바늘에서 손을 뗄 수가 없었다. 결국 그날 하루는 소파 위에서 마무리되었고, 안타깝게도 플로리안은 혼자 요리를 해야 했다. 심지어 먹는 것, 정리하는 것 등 모든 일을 혼자 했다. 이렇게 보면 뜨개질은 정

말로 획기적인 다이어트 방법인 것도 같다. 포크와 칼을 들 손 자체가 없으니, 먹을 걱정 따위는 하지 않아도 되니까!

나는 자정이 다 되어서야 당기는 손목을 주무르며 침실로 향했다.

스포츠 부상

다음 날 아침, 플로리안이 웃으며 화장실에 있는 나를 바라보았다.

"혹시 뜨개질하는 꿈 꾸지 않았어, 자기야?

"응? 글쎄, 잘 모르겠는데. 왜?"

"또 잠꼬대를 했거든. 그런데 이번에는 무슨 말인지 알아듣겠더라고. 계속 '코', '니트' 이런 말을 하던데? 엄청 귀여웠어."

플로리안이 웃었다.

아무래도 뜨개질에 중독된 것 같다. 이건 분명한 사실이다.

또 한 가지 증거는 이거였다. 하필이면 일요일에 양동이로 퍼붓듯 비가 쏟아졌는데 나는 그게 너무 기뻤다. 왜? 하루 종일 뜨개질을 할 수 있으니까!

그러나 그 기쁨은 그리 오래가지 않았다. 약 2시간 후, 팔 부

분의 절반을 마무리했을 즈음 갑자기 손목에 통증이 밀려왔다. 조금만 움직여도 손목이 욱신거려서 뜨개질할 수가 없었다.

"자기야, 내가 하다하다 내 손목에까지 뜨개바늘을 찔러 넣었나봐. 손목이 너무 아파."

나는 엄살을 부리며 분명히 스포츠 외상일 거라고 주장했다. 엄밀히 따지자면 스포츠를 하다 입은 외상은 아니었지만 그래도 뜨개질 외상보다는 어감이 낫지 않은가.

이후 주치의는 이 통증의 정확한 명칭을 일러주었다. 건초염_힘줄에 염증이 생긴 것이었다.

"일단 진통제를 처방해줄게요. 염증을 가라앉혀줄 거예요."

의사가 말했다. 오, 다행이다! 나는 이런 처방이 정말 좋다.

"하지만 몇 주 동안 뜨개질은 금지예요."

뭐, 뭐라고? 아니! 이런 건 정말 싫다! 무려 몇 주 동안을? 말도 안 돼!

지옥으로 가는 문턱에서

나는 지옥으로 가는 문턱에 서 있다. 더 정확히 말하자면 우리 회사가 공동주최자로 참여한 박람회장에 나와 있다. 이곳에

서 판매되는 것들은 하나같이 나의 장래 쇼핑 계획에 부합한다. 하나같이 환경 친화적이고, 공정하게 거래된 제품들이었다. 심지어 교도소에서 쓰이던 낡은 이불로 코트를 만드는 그 디자이너도 참가했다.

그런데도 나는 아무것도 살 수 없다. 인생은 어쩜 이리도 불공평한가! 하지만 또 어떻게 생각하면 그리 절망할 것도 없었다. 이 박람회는 매년 개최되므로 이곳에 나와 있는 제품들은 내년에도 나올 것이다. 내년을 위해 돈을 모아두는 것도 나쁘지 않을 것 같았다.

박람회에서는 환경 친화적이고 공정하게 거래된 다양한 옷들이 소개되는 동시에 시간마다 부대 행사가 열렸다. 그 일환으로 지금 무대 위에는 방글라데시에서 온 공장 노동조합의 노조위원장이 앉아 있었다. 이어진 그녀의 말은 나를 충격에 빠뜨렸다.

노조위원장은 임금에 대한 이야기를 꺼냈다. 몇 년 전까지만 해도 유로로 환산했을 때 그녀가 받는 임금은 약 4유로였다. 최근에는 최저임금이 많이 오르긴 했지만, 생계를 유지하기에는 턱없이 부족한 액수라고 했다. 그러고는 노동 환경에 대한 이야기를 이어나갔다. 공장에서는 교대 근무를 하는데, 교대가 이루어지면 즉각 출입문이 봉쇄된다고 했다. 늦게 온 사람을 들어가지 못하게 하는 동시에 일하는 사람들이 나오지 못하게 하기 위해서였다. 법적으로 당연히 갖추고 있어야 할 비상구도 봉쇄되는

업무 환경의 안전 보장

업무 환경 개선 문제는 2013년 언론을 통해 본격적으로 대두되었다. 불법 건축된 방글라데시의 한 의류 공장이 붕괴해서 천여 명이 넘는 사망자가 발생했기 때문이다. 그전 해에도 두 차례 끔찍한 방화 사고가 일어난 바 있었다. 방글라데시에서는 봉제 공장에 화재가 발생해 300명에 이르는 재봉사들이 사망했고 얼마 지나지 않아 파키스탄에서도 화재가 발생해 115명의 희생자가 발생했다. 수많은 의류 대기업들이 비용 절감을 위해 하청업체가 운영하는 공장에 화재 안전장치를 마련하지 않아 발생한 사건들이었다. 사고가 잇따르자 방글라데시에서는 각종 NGO와 노동조합이 나서 포괄적인 화재 예방 프로그램을 개발하고 기업들의 참여를 독려했다. 업무 환경의 안전 기준을 강화하고 하청업체들을 지정하며, 노동자들이 노동조합을 결성해 활동할 수 있게 하려는 목적이었다. 또 노동자들에게 피해 보상을 하고, 안전사고의 위험이 있을 때 업무 환경의 개선을 요구할 수 있게 하라고 촉구했다. 이러한 요구에도 환경이 개선되지 않을 시 업체들은 다른 공장으로 이전해야 한다.

대부분의 의류 회사들이 이 협약에 참여했다. 하지만 정작 대기업들의 이름은 명단에 빠져 있다. 그들은 이미 다른 사고 원인 규명 캠페인에 참여하고 있다고 주장한다. 하지만 NGO들은 몇 년 전부터 방글라데시, 파키스탄, 인도는 물론 필리핀 공장에서도 기절하는 재봉사들이 속출하고 있다고 주장한다. 사람을 질식 직전까지 몰고 가는 공장 내부의 증기로 쓰러지거나 무리한 연장근무로 20시간, 혹은 그 이상을 일하다 쓰러지는 것이다.

깨끗한 옷 캠페인

 수많은 NGO가 전 세계적으로 네트워크를 이뤄 추진하고 있는 '깨끗한 옷 캠페인'은 1990년 의류 산업의 작업 여건 개선을 위해 시작되었다. 이 캠페인은 '전체론적 기업 이윤 추구'을 비난하고, 전 유통 단계에 행동 강령을 적용하라고 기업들에 요구하고 있다. 상품의 환경, 사회적 측면만 인증하는 것이 아니라 기업에 대한 인증까지 추진하는 것이다. 이는 기업들이 환경, 사회적 행동 강령을 생산 라인 한 곳에만 적용해놓고 '공정거래', '친환경 제품'이라고 주장하는 것이나 이를 다른 생산 과정에 대한 눈가리개로 악용하는 것을 막기 위한 것이다.

 깨끗한 옷 캠페인의 행동 강령은 다음과 같다.

1. 강제 노동 금지
2. 차별 금지
3. 어린이 노동 금지
4. 무리한 노동 시간 금지
5. 노동조합 설립의 자유, 단체 교섭권의 보장
6. 기업 내에서의 노동권과 건강권 보호
7. 고용관계의 투명성
8. 노동자와 노동자의 가족이 생활하는 데 필요한 생활임금의 지급

경우가 다반사라 최악의 경우에는 화재가 발생해도 빠져나갈 수 없다고 했다.

그녀가 말하는 모든 것은 앞으로 '메이드 인 방글라데시'라는 딱지가 붙은 옷은 절대 사지 않겠다는 나의 다짐을 더욱 굳혀주었다. 바로 그때 충격적인 사건이 일어났다. 그녀가 이렇게 말한 것이다.

"하지만 불매운동은 하지 말아주세요! 그런 건 아무런 소용이 없어요. 오히려 그 반대예요. 존경하는 여러분, 앞으로도 계속 우리가 만든 제품들을 구입해주세요. 여러분이 사지 않으면 방글라데시의 상황은 지금보다 더 악화될 뿐이에요. 그렇게 되면 우리는 모두 직업을 잃게 될 거고요."

혼란스러웠다. 대체 그녀는 어떻게 그 값싼 옷들을 사달라고 부탁할 수 있는 걸까? 2분 전만 해도 인간으로서의 존엄성을 무자비하게 짓밟고 노예처럼 부리는 방글라데시의 의류 공장 상황에 분노하지 않았던가?

그래, 저임금 국가의 경우 뭐가 됐든 여자들이 일하지 않는 것보다는 일하는 게 훨씬 낫다는 것은 자명한 사실이었다. 하지만 그런 대우를 받는 일도 괜찮다는 것인가?

나는 살 수는 없지만 하나같이 멋진 옷들에 둘러싸여서 다시 한 번 큰 고민에 빠졌다. 그렇다면 내년부터 텍스틸슈베덴에서 옷을 사지 않겠다는 내 계획에도 수정이 필요한 것일까? 아니,

그럴 수는 없다. 나는 지난 몇 주간 방글라데시 공장 같은 곳에서 어떤 식으로 옷을 생산하는지 너무 많이 알아버렸다.

그러므로 내 결론은 이렇다. 유럽 사람들이 앞으로도 '메이드 인 방글라데시' 제품에 불매운동을 벌이지 말고 계속 사줘야 한다는 노조위원장의 소망은 너무나도 위험하다. 말하자면 이들의 소망은 마치 양면의 동전 같은 것이다. 불매운동을 하지 말아달라고 요구하는 동시에 "우리를 도와주세요. 우리 재봉사들에게 안전한 노동 환경과 공정한 임금이 제공되도록 함께 싸워주세요"라는 요구도 하기 때문이다.

사람들은 1천 2백 명의 노동자가 희생된 사건이 일어난 이후, 전자의 '불매운동을 하지 말아달라는' 요구 사항을 기억했다. 하지만 동전의 다른 한 면은 간과했다. 이러한 실상을 알고 충격에 빠졌던 사람들은 노조위원장의 부탁에 따라 예전과 다름없는 소비를 이어나갔다. 즉 불매운동을 하지 말라는 요구사항만 들어준 것이다. 그렇다면 '어떤 형태로든 함께 싸워달라'는 요구사항에 대해서는 무엇을 했을까? 사람들은 후자의 요구를 외면했다.

나는 쇼핑 다이어트가 끝나고 하게 될 일들을 조금 수정했다. 앞으로 나는 값싼 브랜드의 옷들은 사지 않을 것이다. 그리고 더 나아가 이 불합리한 노동 조건을 바꾸기 위해 실제로 발로 뛸 것이다. '깨끗한 옷 캠페인'에도 참여할 것이고, 후원 등록을 할 것이고, 저임금 국가의 근로 조건을 친구들에게 알리는 일도 게

을리 하지 않을 것이다. 설령 그런 말들로 내 인기가 떨어진다 할

지라도 나는 아랑곳하지 않을 것이다. 우리 모두가 한 번쯤은 이

이야기를 들어야 한다. 반드시.

October

역겹다, 역겨워!

나는 내 생각을 실행에 옮겼고 그 과정에서 수많은 정보를 수집했다. 그런데도 이건 그저 수박 겉핥기일 뿐이라는 생각이 들었다. 지금도 어딘가에서는 내가 모르는 악한 일이 일어나고 있을 것이다.

최근에 나는 '생활임금'이라는 개념을 알게 되었다. 단어를 조금 풀어서 설명하자면 '인간답게 생활하기 위해 필요한 최소한의 임금'이라는 뜻이다. 생존을 위한 최저임금보다 더 상위의 개념으로 자신이 생계를 이어가는 나라에서 인간다운 생활을 꾸리는 데 필요한 임금이다.

전 세계적으로 펼쳐지는 '깨끗한 옷 캠페인' 홈페이지에 들어

가보니, 바로 이 생활임금에 대해 대기업들이 내놓은 반대 근거가 게재되어 있었다. 상위권에 든 총 열 가지 근거를 보고 있자니 절로 웃음이 튀어나왔다. 한 번에 이렇게 다양한 헛소리를 듣는 것도 참 드문 일일 것이다.

● "생활임금을 어떻게 계산해서 지급해야 할지 모르겠네요."

글쎄올시다. 할 줄 모르는 게 아니라, 하고 싶지 않은 건 아닐까? 노동자의 시각에서 볼 때 가장 어이없는 주장 중에 하나다.

● "그렇게 되면 옷값이 오를 텐데, 우리 고객들은 그걸 원치 않아요."

어차피 옷값에서 재봉사들의 임금이 차지하는 비율은 1퍼센트밖에 안 되지 않나? 그렇다면 임금을 두 배로 늘려봤자 셔츠값은 평균적으로 겨우 25센트에서 50센트 정도 오르는 데 그칠 것이다. 소비자들이 그 정도도 내기 싫어한다고? 아무렴 그렇겠지, 이 사기꾼들아!

● "그건 저희가 해야 할 일이 아니라 정부 차원에서 대책을 마련해야 합니다. 우리가 할 수 있는 건 정부에 우리의 의견을 전달하는 것뿐이에요."

대부분의 정부는 해당 국가를 경제 강국으로 만들고 싶어 하

기 때문에 그 목표를 달성하는 데 방해가 되는 생활임금을 부담스러워한다. 결국 대기업들은 어차피 바뀌지 않을 걸 알면서 정부에 법 개정을 요구하는 것이다. 결과적으로 비용을 하나도 들이지 않고 좋은 이미지만 구축하려는 속셈이다.

● "임금이 오르면 저임금 국가의 경쟁력이 떨어질 텐데요?"

그런 일은 결코 없을 테니 걱정일랑 마세요. 당신들이 다른 저임금 국가를 찾아 여기저기 돌아다니지 말고 임금이 오르면 오르는 대로 그 나라에서 계속 생산하기만 하면 된답니다. 태국의 경우는 가장 규모가 큰 의류 공장에서 일하는 노동자의 최저임금이 7.5유로라던데 그것도 많다고 한다면서요? 그럼 다른 공장으로 옮기시겠지요. 캄보디아 어떤가요? 최저임금이 1유로가 조금 넘는다던데……. 예끼, 이 사악한 놈들아.

● "그나마 우리가 그곳에 공장을 세워주니 망정이지, 그마저도 없으면 아예 직업도 없는 사람들이 허다할걸요?"

그들에게 일자리를 제공해주는 데 뭘 그리 흥분하느냐는 주장인가요? 여보세요, 저임금 국가의 노동자들에게 대체 직업이라는 게 무슨 의미가 있나요? 쓰러질 때까지 노동을 착취당하는데도 생계조차 유지할 수 없는데……. 밥 없으면 라면 먹으라는 거야, 뭐야?

생활임금

깨끗한 옷 캠페인은 노동자들에게 생활임금을 지급할 것을 의류 산업계에 요구한다. 생활임금이란 최저임금보다 더 상위의 개념으로, 노동자가 생계를 유지하는 것은 물론 가족을 부양하고, 안전한 삶을 살 수 있게 해주는 임금 수준을 말한다.

이에 대해 산업계는 반론을 제시한다. 생활임금을 추산하기가 어렵다는 데서부터, 법적 근거 마련이 우선이라며 각국 정부에 책임을 떠넘겨버리는 등 그 주장도 매우 다양하다. 때로는 애꿎은 소비자를 구실로 삼기도 한다. 그러면 옷값이 오를 텐데, 소비자들이 셔츠 한 장에 그렇게나 많은 돈을 지불하겠느냐는 핑계다.

저임금 국가

　의류 산업에서는 한 나라의 임금과 임금 부가세의 수준이 오르면 임금이 더 낮은 나라로 공장을 이전하는 것이 관례로 통한다. 지난 몇 년간 수많은 의류 업체들이 중국에 있던 공장을 다른 나라로 이전시킨 것도 이 때문이다. 중국에는 갈수록 중산층이 늘고 있어 이를 기반으로 임금 상승은 물론 삶의 수준이 높아지고 있기 때문이다. 의류 업체들은 재고 따지고 할 것도 없이 방글라데시나 파키스탄 쪽으로 공장을 이전했다. 가장 최근의 사례로는 태국을 들 수 있다. 태국은 2013년 1월부로 하루 최저임금을 약 7.5유로로 인상했다. 최저임금이 오르자 수출에 주력하는 태국 의류 대기업 티케이 가먼트*T. K. Garment*도 32년 동안 태국에서 운영하던 생산 공장을 캄보디아로 옮겼다. 하루 최저임금이 1.52유로인 곳으로 말이다. 캄보디아 노동자들의 한 달 임금은 주 6일 근무에 연장 근무까지 더해도 50유로 수준에 불과하다. 노동을 해서 임금을 받아도 살 수가 없다. 불의한 시스템이 노동자를 빈곤으로 몰아세우기 때문이다.

●"그곳의 물가는 훨씬 낮아요. 그래서 임금도 적게 주는 겁니다."

순진한 척들 하고 계시네. 당신네 대기업들은 어차피 해당 국가의 경제 상황을 무시하고 공장을 운영하고 있지 않나요? 관리하기 편하게 하려고 당신네들 입맛에 맞는 규칙을 정하잖아요. 이것들 보세요. 당신네들이 주는 임금으로는 생활비를 감당할 수가 없어요! 그렇지 않고서야 대체 왜 사람들이 이 생활임금을 두고 싸우겠습니까? 그게 그렇게 어려운 일이에요?

●"생활임금을 도입하지 않아도 어차피 기업 윤리 강령에 '공정한 임금을 지급하라'고 명시되어 있으니 걱정 마세요."

이봐요, 내 졸업 성적표에도 수학 성적이 A로 나와 있어요. 그런데 현실은 어떠냐? 나는 아직도 그놈의 근수 벗기는 문제만 보면 머릿속이 하얘져요. 또 우리 아빠는 늘 이렇게 말했죠. 아마 지금도 똑같이 말할 거예요.

"그렇지. 네 운전면허증도 어쨌거나 네가 운전을 할 수 있다는 사실을 증명해주긴 하지. 실제로는 어떤지 모르겠다만⋯⋯."

●"주주들의 반대가 심합니다."

그러면 그렇지! 왜 이 말이 안 나오나 했다! 주주들이 항상 나쁜 놈들이지요. 경영진은 하나같이 뼈 빠지게 가난해서 지분을

가지고 있어도 회사를 위한 중대 사안에는 그 어떤 발언도 할
수가 없겠지요. 아무렴요.

그중에서도 가장 내 마음에 드는 주장은 다음과 같았다.

●"만일 우리가 높은 임금을 지불하게 되면 해당 국가의 교사
와 간호사 등 다른 직업군의 사람들이 모두 우리 공장으로 몰려
들 거예요. 그렇게 되면 해당 국가의 보건 시스템과 교육 시스템
이 무너질 테고요."
악! 악! 으악!

<div align="center">

10월 13일

복수의 곰 젤리

</div>

"그런데 다른 이야기 좀 하면 안 될까?"
지금 무슨 일이 벌어지고 있는 거지? 나는 방금 플로리안에게
최근 파키스탄에서 일어난 사건에 대해 말했을 뿐이다.
"무슨 말이야?"
"쇼핑 다이어트를 시작한 후부터 계속 살충제, 불쌍한 재봉사
들 뭐 이런 얘기들만 하잖아. 내 말을 오해하지는 말아줘. 이런

불의에 맞서서 싸우는 건 분명히 중요한 일이야. 하지만 자기는 내 와이프잖아. 가끔은 아름다운 내용의 대화도 좀 하고 싶다고.”

나는 순간 화가 머리끝까지 치밀었다. 어떻게 저런 생각을 할 수 있지? 나는 하루가 다르게 이 세상이 불의로 가득하다는 사실을 깨달아가는 중이었다. 그런데 뭐? 그런 이야기는 듣고 싶지 않다고? 정신이 나간 건가 지금?

“나만 그런 게 아니야. 친구들도 이런 얘기를 종종 해. 텍스틸 슈베덴 옷을 입고 자기 앞에 서 있으면 죄책감이 든대.”

“말도 안 돼!”

나는 불같이 화를 냈다.

“대체 왜 죄책감이 든다는 거야? 말했잖아! 나는 사람들을 끌어들이려는 게 아니야! 그냥 내가 하고 싶은 일을 하고, 내가 가는 길에 대해서 이야기하는 것뿐이라고!

“그래. 그건 자기도 알고, 나도 알아. 그런데 자기야, 사실은 나도 가끔 의구심이 들어. 자기가 정말로 다른 사람들을 끌어들이려는 의도 없이 그냥 하는 말인지 확신이 안 선다는 거야. 그런 게 아니라고 스스로를 설득하면서도 자기가 재봉사들의 불합리한 노동 조건에 대한 이야기를 꺼내면 죄의식에 사로잡힌다고.”

“하지만 사실이 그런 걸 나더러 어떻게 하란 말이야? 지난번에 갔던 이탈리아 레스토랑에서도 그래. 계산하면서 정말 이건 말도 안 된다고 생각했어. 겨우 피자 두 판이랑 레드 와인 몇 잔

의 값이 재봉사의 한 달 임금이었다고. 한 끼 음식 값이 누군가의 한 달 임금과 맞먹는 거라고!"

나는 갈수록 화가 났다. 내가? 내가 전도를 하려 한다고? 아니다! 다른 사람은 몰라도 나는 아니다! 하고 싶은 대로 하면 되지 왜 나한테 그러는 거야?

"그래. 그래서 자기는 그 생각을 입 밖으로 꺼냈어. 하지만 그날 저녁 내내 안냐와 슈테판의 얼굴이 어땠는지 알아? 거의 졸다시피 하더라. 둘 다 그냥 친구와 기분 좋게 저녁이나 한 끼 먹으려고 나온 거야. 그런데 결과는 어땠을까? 죄책감을 안고 집으로 돌아갔다고."

"미안. 그렇지만 지금은 자기가 하는 말이 이해가 안 돼. 내가 말하는 것들은 모두 사실이야. 지금 이 순간에도 일어나고 있다고. 우리는 모두 그 불합리한 노동 조건을 바꾸는 데 기여할 수 있어. 그리고 내가 이것 외에 다른 이야기를 전혀 안 한 건 아니잖아! 어제는 어땠는데? 자기 혼자 거의 한 시간 동안 60~70년대 포드 머스탱 지난 50년간 미국 스포츠카의 상징적인 존재로 미국뿐 아니라 전 세계에서 많은 사랑을 받아왔다 모델에 대해 떠들어댔잖아."

플로리안은 비아냥거렸다.

"그렇지. 네가 전도를 할 사람이 아니지. 그렇지."

"그만두자!"

나는 분노에 가득 찬 상태로 거실 문을 세게 닫아버렸다. 그

래도 분이 풀리지 않았다. 밖으로 나가야 한다. 내게는 신선한 공기가 필요하다.

밖에서는 비가 추적추적 내리고 있었다. 다행히도 비는 내 마음을 조금 가라앉혀주었지만, 완전히 진정되지는 않았다. 어떻게 내 얼굴에다 대고 저런 말을 할 수 있는 걸까? 물론 경우에 따라, 아니 결과적으로는 플로리안의 말이 맞을 수도 있다. 나는 뭘 하나 하기 시작하면 끝장을 봐야 하는 성격이다. 그리고 그 일에 대해 끊임없이 말을 하는데 그럴 때는 옆 사람이 무슨 말을 하건, 주위에서 무슨 일이 일어나건 아무것도 듣지 못한다.

그래도 그렇지! 아무리 그래도!

휴, 정말 다행이다. 슈퍼마켓이 아직 열려 있군.

"세상에! 말도 안 돼. 그건 정말 사악한 행위다, 자기야. 진짜로 나쁜 거야. 나는 그저 내 생각을 조심스럽게 전하려던 것뿐이야. 그런데 그런 사악한 방법으로 복수하는 거야? 어떻게 내 앞에서 곰 젤리를 먹을 수가 있어!"

그래, 플로리안의 말이 맞다. 나는 화가 나 있다. 그리고 그의 말이 옳다는 것도 안다. 그래도 나는 불공평하다고 생각한다. 지금 내가 관심을 가진 주제는 중요하고 또 흥미롭다. 이 멍청이 같은 곰 젤리 따위보다 훨씬 중요하다!

젤리를 너무 많이 먹었는지 속이 좋지 않았다. 아무래도 내

복수에 대한 플로리안의 복수인 것 같다.

배부른 소리?

지난 몇 주간 나는 누군가 내게 이런 지적을 해주기를 기다리고 있었다. 배부른 사람이나 할 수 있는 짓을 하며 떼를 쓰는 것 아니냐는 지적 말이다. 물론 처음으로 그 지적을 한 남자 동료는 떼를 쓰고 있다고 말하지는 않았지만, 배부른 행동인 것 같다는 표현은 했다. 사실 나도 그의 말에는 동의했다.

내 삶은 부유했다. 상대적으로 방글라데시 어딘가에서 내 옷을 만드는 사람들의 인생과 비교했을 때만 그렇다는 의미가 아니다. 많은 유럽 사람들과 비교해도 나는 부유한 편이었다. 돈 속에서 수영할 정도는 아니었지만, 그럭저럭 만족하며 살 수는 있었다. 물질적으로도 큰 문제가 없는 편이었다. 내게는 아름다운 집이 있고, 겨울이면 따뜻하게 난방을 할 수 있다. 남편과 함께 작지만 매우 멋진 자동차 한 대를 공동으로 소유하고 있으며, 노트북도 있고, 스마트폰, 자전거, 커다란 책장 그리고 그 외에도 수많은 재산을 가지고 있다. 비록 명품은 아니더라도 필요한 모든 것이 있고 그것들은 물질이 줄 수 있는 한도 내에서 나를 행복하

게 한다. 어디 그뿐인가. 가족들이 세 지역에 각각 게스트하우스와 별장을 가지고 있어서 이 또한 누리며 살 수 있다. 또 나에게는 직업도 있다. 엄청난 부자가 되게 해주는 직업은 아니지만 나를 즐겁게 만들어주고, 정기적으로 월급을 주는 직업이다.

만약 내가 가진 것 중 명품이 있다면 그것은 단연코 내 가족이었다. 내게는 정말 멋지고, 사랑이 넘치며 서로 단단하게 엮여 있는 가족이 있다. 또 나와 함께 성장했고, 지금은 내가 가장 사랑하는 남자가 된 플로리안도 있다. 세상 그 무엇과도 바꾸고 싶지 않은 친구들도 있다. 지나는 지난 몇 년간 나와 고락을 같이 했으며, 모니는 이전 직장이 남겨준 최고의 선물이었다. 그리고 이 밖에도 미처 다 언급할 수 없는 많은 사람이 있다.

그래서 더욱 현재 내 안에서 일어난 깨달음을 공유하지 못하는 이들이 너무 많다는 사실이 안타까웠다. 나 또한 처음에는 지금까지 내 인생에 얼마나 많은 실책이 있었는지를 긴 시간에 걸쳐 배워야 했다.

요컨대 내 동료는 반드시 필요한 질문을 던졌고 그 질문을 함으로써 내가 고민하게 되리란 사실을 잘 알고 있었다.

"언제까지 이렇게 살 수 있을 거라고 생각해요? 이런 일을 계속 해나갈 수 있을까요? 너무 이상적인 건 아닌가 하는 생각이 드는데, 나는. 쇼핑 다이어트도 결국 배부른 자들의 사치 아닌가? 그냥 쇼핑을 안 하고 사는 인생은 어떤지 한 번쯤 경험해보

려는 게 아니냐는 말이에요."

"맞아요. 제가 할 수 있는 건 그저 앞으로도 변함없이 이렇게 살 수 있기를 바라는 것뿐이죠. 그리고 그 말도 맞아요. 쇼핑 다이어트는 배부름에서부터 시작됐어요. 나도 당신 말에 동의해요. 살 능력이 안돼서 못 사는 게 아니라, 살 능력이 있기 때문에 안 사는 거죠. 방금 제가 한 말이 꼭 말장난 같네요. 재미있어요."

내가 대답했다.

"정말 당신은 엉뚱한 부자네요."

동료가 웃더니 라이터를 이용해 '불금'을 위한 맥주를 땄다. 나는 그를 좋아한다.

세상에는 형편이 넉넉지 않아 값싼 브랜드의 옷을 살 수밖에 없는 사람들도 있다. 아니, 그런 사람들이 더 많다. 이들에게는 가격에 대한 선택권이 없다. 또 보조금을 받아 근근이 살아가는 처지라 옷이라는 것 자체를 살 수 없는 사람도 많다. 이런 사람들에게 필요한 것은 스타일이 아니라 따뜻함이므로 무언가 걸칠 수 있는 게 있다는 사실 자체가 더 중요할 것이다. 이 경우, 몸에 걸친 옷은 이들의 유일한 소유물이다.

나는 매일 지하철 계단 사이에 사는 노숙자들을 볼 때마다 내가 그와 같은 운명에 처하지 않았다는 사실에 감사한다. 그리고 때때로 몇 유로를 노숙자들과 나눈다.

내가 지금 하는 말이 경솔하게 여겨질 수도 있겠지만, 사람은

태어나고 자란 환경에서 배운 대로, 개인의 가치관대로 행동하기 마련이다. 나도 그렇다. 그리고 나는 안타깝게도 풍요로운 서양의 가치에 물들어 있다. 문제는 이 서양식 가치가 유감스럽게도 다른 나라 사람들의 현실적인 그리고 전혀 풍요롭지 않은 삶의 질에 영향을 끼친다는 사실이다. 동료와의 대화 이후 내 죄책감은 더 깊어졌다.

누군가의 집값이 누군가에게는 재킷 값이다?

며칠 후 나는 나의 사치가 얼마나 상대적인 개념인지를 깨닫게 되었다. 나는 대기실에 앉아 지루함을 견디지 못하고 패션 잡지를 들춰보고 있었다. 처음 등장한 사진은 가죽 재킷이었다.

평소 나는 이 잡지에 소개되는 가죽 재킷들의 가격대가 어느 정도인지 익히 잘 알고 있었다. 정말 비싼 재킷의 경우는 내 5개월 치 월급을 호가했다. 익숙해질 때도 됐건만 여전히 이 액수는 나를 소름 돋게 만들었다. 그리고 궁금하기도 했다. 대체 이 세상에 이렇게 큰돈을 가진 사람이 얼마나 될까?

질투하는 건 아니었다. 설사 내가 만 유로대의 월급을 받는다고 해도 수천 유로를 호가하는 재킷을 사고 싶지는 않다. 나는

흥미롭게 사진 옆에 인쇄된 짧은 텍스트를 읽어보았다. 그리고 그 순간 내 입이 쩍 벌어졌다. 처음에는 잘못 본 거라고 생각했다. 정말로 재킷 한 벌이 5만 유로라고? 5만 유로? 이건 정말이지 내 생각의 틀 자체를 뒤흔드는 가격이었다.

나는 한참 동안이나 입을 쩍 벌린 채로 대기실 한가운데에 앉아 있었다. 우리 아빠는 내가 이런 표정을 지을 때마다 "턱이 무릎에 닿겠다"고 말씀하셨다. 오 마이 갓! 몇 년 전이면 우리 엄마, 아빠가 집 한 채를 사고도 남았을 돈이다. 그냥 컨테이너 같은 게 아니라 문도 달리고, 창문도 달리고, 다락도 있고, 커다란 정원도 딸려 있는 제대로 된 집 한 채 말이다. 그런데 그 집값이 악어 가죽 재킷 하나 값에 맞먹는다고 한다.

나는 생각해보았다. 5만 유로로 할 수 있는 일에는 무엇이 있을까?

● 차 한 대를 산다. 혹은 소형차 다섯 대를 산다. 물론 신형으로.

● 두 달 동안 럭셔리 여행을 떠난다. 경우에 따라 1년짜리 여행도 가능하다.

● 태블릿 *PC* 여덟 대를 산다.

● 눈을 믿을 수 없을 정도로 많은 양의 털실을 산다. 그럼 아마도 죽는 날까지 뜨개질만 할 수도 있다.

● 곰 젤리 33,333,333봉지를 산다. 만일 플로리안이 이 사실을 안다면 어떤 일이 벌어질까?

<div align="center">10월 20일</div>

자전거 보조바퀴를 떼다

드디어 니트를 완성했다. 한 주 주말을 통째로 뜨개질에 투자하고, 건초염 덕분에 3주를 옴짝달싹 못한 채 보내고, 잊을 만하면 한 번씩 잘못 뜬 실을 풀고, 일주일 동안 간간이 뜨고…… 이렇게 해서 나는 총 네 단계에 걸쳐 니트를 거의 완성했다. 아직 마지막 팔 한쪽을 다 뜨지도 않은 상태에서 무작정 연결하는 작업을 시작하며 나는 이런 결론을 내렸다. 연결해서 뜨는 것은 아무 생각 없이 계속 뜨개질을 하는 것과 달리 그리 재미있는 작업은 아니라고.

게다가 한 코 한 코 뜨개질을 할 때마다 점점 불안해졌다. 지금 만들고 있는 니트는 내가 가진 모든 니트를 통틀어 가장 비싸다. 그런데 연결만 하면 완성되는 이 시점에서 니트가 맞지 않는다면 정말로 엄청난 금전적 손실을 보는 거나 마찬가지다. 한 가지 분명한 사실은 만일 잘못되어서 이걸 다 풀고 다시 만들어야 한다면 나는 그냥 포기해버리리라는 것이다. 내겐 똑같은 작

업을 다시 반복할 만한 의욕이 없었다. 그러므로 만약 망칠 경우 그냥 목도리를 만들 것이다. 그 정도는 할 수 있다.

마침내 니트가 완성되었을 때 나는 잔뜩 긴장했다. 이건 정말 드문 경우였다. 나는 일단 거울에 내 모습을 비춰보기로 하고 그전에 눈부터 가렸다.

"……자기야?"

흐억! 정말이지 머피의 법칙이 아닐 수 없다. 평소 예쁜 옷을 입으며, 유머러스하고, 다정하고, 까다롭지 않은 아내가 되려고 그토록 노력을 기울였건만……. 남편이라는 남자는 하필 호신용 바지와 뜨개질한 니트를 입고 거울 앞에 서서 눈을 가리고 있을 때 나를 발견했다. 하지만 지금 이 순간만은 개의치 않겠다. 나는 플로리안에게 물었다.

"어때 보여?"

"거울 말이지? 음……. 크지. 금색 테두리가 있고, 먼지가 많이 쌓여 있어."

"거울이 어떻게 생겼는지는 나도 알거든! 그거 말고. 이 니트 어떠냐고."

"어떤 니트?"

"어떤 니트냐고? 당연히 내가 지금 입고 있는 니트 아니겠어?"

하여간 남자들이란.

"회색이고, 엄청 커. ……앗! 드디어 완성한 거야?"

"엄청 이상해 보여?"

"그냥 직접 봐!"

그래서 나는 보았다. 물론 한쪽 눈으로만. 도저히 자세히 볼 수가 없어서 일단 안전하게 한쪽 눈으로만 보기로 했다. 하지만 웬걸? 생각보다 멋져 보이는 게 아닌가. 그래서 나는 나머지 눈도 떴다. 그리고 그 순간……. 내가 살면서 단 한 번도 느껴보지 못했던 감정이 밀려왔다. 니트는 내게 잘 맞았고 마음에도 들었다. 나를 찾아온 기쁨의 감정은 한참을 내 안에 머물러 있었다. 내가 직접 만든 옷이다. 내가! 내 손으로! 건초염에 시달리면서까지! 니트는 밖에서도 충분히 입을 수 있을 정도로 멋졌다. 나는 정말이지 나 자신이 자랑스러웠다. 마치 어린 시절 처음으로 보조 바퀴를 떼고 자전거를 탔을 때의 자부심이 다시 살아난 것 같았다.

다음에는 또 뭘 만들어볼까? 나는 내일 이 니트를 입고 뜨개실 가게에 가겠다고 결심했다. 앞으로도 쭉 뜨개질을 해야겠다. 반드시.

앗! 이러다 털실 쇼핑에 중독되는 건 아니겠지?

다음에는 또 뭘 만들어볼까? 나는 내일 이 니트를 입고 뜨개실 가게에 가겠다고 결심했다. 앞으로도 죽 뜨개질을 해야겠다. 반드시.

행운과 불행은 가까이 있다

오늘은 진실의 날이다. 바로 내가 만든 니트를 세상에 공개하는 날이기 때문이다. 나는 안에 타이트한 원피스를 받쳐 입었다. 그리고 내가 사랑하는 부츠와 겨울이면 신는 두꺼운 스타킹을 신기로 했다.

하지만 니트에 대한 기쁨은 순식간에 사라져버렸다.

"으악! 안 돼! 안 돼! 안 돼! 안 돼!"

"오, 자기도 좋은 아침인가보네! 굿모닝, 마이 선샤인!"

아침부터 반어의 등장이다. 누군가는 이런 행동에 화를 낼지도 모르겠지만, 적어도 나는 플로리안이 이럴 때마다 오히려 웃음이 터졌다. 내가 절망에 빠졌을 때, 상황을 너무 심각하게 받아들이지 않게 하는 것, 가끔은 이런 방법이 오히려 감정을 제어하는 데 도움이 되었다.

나를 절망에 빠뜨리게 한 사건은 이거였다. 사실 연초부터 생각하기는 했었다. '우와, 이 스타킹은 스케줄이 아주 빡빡하겠는데.' 겨울이면 나는 주로 스커트를 입는다. 그리고 거기에 매번 스타킹을 받쳐 입으니 스타킹의 양을 생각할 때 새로 사지 않는 이상 버틸 수 없을 것 같기는 했다.

하지만 내 예측은 거기까지였다. 그런데 지금 대체 무슨 일이

일어난 것일까? 그렇다. 가을이 되면 개시하려고 했던 스타킹이 입자마자 망가져버린 것이다. 제발! 이제 어떡하지? 그다지 질이 좋은 스타킹도 아니어서 수선할 수도 없다(그나저나 질 좋은 스타킹과 나는 아무래도 견원지간인 것 같다. 다른 사람들은 어딘가에 걸리거나 할 때 스타킹이 망가진다고 하는데, 나는 어떻게 된 일인지 그냥 쳐다보기만 해도 스타킹이 스스로 목숨을 끊는다). 아, 안 돼. 이 스타킹은 두껍고, 따뜻하고, 회색에, 부드럽고, 편하고, 비치지도 않는단 말이다. 지금 바로 그 스타킹의 오른쪽 엄지발가락 부분에 어마어마하게 큰 구멍이 나버린 것이다.

할 수만 있다면 똑같은 스타킹을 새로 사고 싶었지만, 그럴 수는 없었다.

10월 25일

속죄양은 하나가 아니다

심한 감기에 걸려 진이 다 빠진 날이었다. 심지어 나의 뇌와 외부 세계 사이에 콧물의 벽이 형성됐는지, 막힌 코 때문에 무엇에도 집중할 수가 없었다.

나는 멍한 상태로 간신히 신문을 읽어 내려갔다. 그러다 신문에서 정말 저렴한 값에 옷을 파는 한 유명 브랜드에 대한 정보

를 접했다. 나는 최근 그 브랜드의 공장에서 화재가 난 이후로 어떤 행보를 보이는지 관심을 갖고 지켜보았다. 화재가 나건 말건, 그 브랜드의 상품들은 어딜 가든 볼 수 있을 정도로 인기였기 때문이다.

그 브랜드가 악덕 기업이라는 사실은 굳이 말로 할 필요도 없었다. 그들은 최악의 품질을 자랑하는 제품들을 거의 헐값에 판다. 독일과 오스트리아에도 진출했는데 여기서도 직원들을 부려먹기로 유명하다(아니면 최근에는 최고 경영자가 바뀌었을까?). 나는 이 회사가 직원 평가를 시도하고, 노동조합 설립을 금지한다는 점 때문에 논쟁이 벌어졌던 것을 기억하고 있다.

최근에 내가 가장 염려하는 점은 대부분의 경우, 특정 브랜드 하나만 공격의 대상이 된다는 것이다. 물론 이들이 이처럼 안 좋은 평판을 받게 된 데는 다 이유가 있을 것이다. 하지만 공장에서 화재가 난 이 브랜드의 경우 값싼 이미지를 가지고 있어서 지속 가능한 패션을 위해 노력한다는 이미지를 만들고자 애쓰는 텍스틸슈베덴보다 더 쉽게 비난을 받는다(텍스틸슈베덴이 바로 그 이미지 메이킹을 위해 몇 가지 활동들을 펼치고 있는 것은 사실이다. 하지만 내가 보기에 그것은 지속 가능한 패션과는 아무런 관계가 없고, 그저 이윤을 극대화하기 위한 것이다).

실제로 나는 한 손에 텍스틸슈베덴의 쇼핑 가방을 들고 그 둘을 비교하며 앞으로 다시는 공장에서 불이 나게 한 저 브랜드에

사전 예고 없는 운영 실태 조사

　의류 회사들은 하청업체를 선정할 때 인증서를 요구한다(환경 문제와 관련 해서는 국제표준화기구*ISO* 기술위원회에서 제정한 환경경영체제 국제표준 '*ISO* 14001' 인 증을, 노동 조건이나 안전 기준과 관련해서는 '*SA* 8000' 인증을 요구한다). 하지만 인증 서가 위조되는 경우가 허다하고, 운영 실태 조사도 사전 예고 없이 이뤄지는 경우가 거의 없어 이 자체만으로는 아무런 의미가 없다.

서 쇼핑을 하지 않겠다고 공언하는 사람들을 충분히 많이 보았다. 하지만 사실 그게 그렇게 대단한 선택인 건 아니다. 어차피 두 브랜드가 만들어내는 옷들은 비슷하기 때문이다. 텍스틸슈베덴 소비자들이 더 인식 있는 소비자로 여겨지는 건 텍스틸슈베덴이 지속 가능한 패션을 위해 노력하는 브랜드라는 이미지를 만들기 위해 노력한 결과일 뿐이다.

공장에서 화재가 난 브랜드의 이미지는 소비자에게 부정적으로 인식된다. '어느 브랜드의 생산 공장이 방글라데시에 있는데, 거기서 화재가 발생했다'는 이미지 자체로 치명타인 것이다.

나는 그런 일이 벌어질 때마다 이렇게 생각한다. 사실 어느 공장에서 일하느냐는 별로 중요하지 않다. 여러 르포르타주와 보고서에 따르면 많은 저임금 국가의 재봉사들이 한 회사의 제품만 만드는 것이 아니라, 이 회사 것도 만들었다가, 저 회사 것도 만들었다가 하기 때문이다. 이를테면 오전에는 이 브랜드의 옷을 만들고, 오후에는 텍스틸슈베덴의 옷을 만들고, 또 오전과 오후 사이 언젠가는 'H'로 시작하는 독일 의류 브랜드의 옷을 만드는 것이다. 결국 어떤 기업이 더 커뮤니케이션을 잘하느냐 외에는 아무런 차이가 없는 셈이다.

나는 언젠가 내 친구가 했던 말을 기억하고 있다. 친구는 이렇게 말했었다. 만일 혼자 아이를 키우며 슈퍼마켓 판매대에서 교대근무를 해야만 근근이 생계를 유지할 수 있는 워킹맘이 있다

면, 그녀가 이런 브랜드에서 아이들 옷을 산다고 해도 비난할 수 없는 것이라고. 나도 친구의 말에 전적으로 동의했다.

나는 지금 특정 브랜드를 변호하려는 것이 아니다. 오히려 한 브랜드가 가진 부정적 이미지가 다른 브랜드의 이미지에 긍정적인 효과를 가져오는 건 아닐까 염려하는 것뿐이다. 누가 나쁘다고 해서, 그를 제외한 다른 사람들이 반드시 선한 것은 아니다.

싼값에 옷을 판매하는 브랜드만 나쁜 게 아니다. 값이 그리 싸지도 않으면서 대량 생산 방식으로 옷을 판매하는 다른 브랜드들 역시 털끝 하나만큼도 더 낫다고 할 만한 게 없다.

우리가 종종 오해하는 것이 있는데 셔츠 한 장이 5유로가 아닌 45유로라고 해서 친사회적, 친환경적 생산이 보장되는 것은 아니라는 사실이다. 제품에 '페어*Fair*'와 관련된 인증 마크가 확실하게 붙어 있지 않다면 그 값이 얼마든 생산 방식은 저렴한 브랜드 의류들과 다를 바가 없다. 그저 매매 차액이 더 높은 회사일 뿐이다. 하지만 그렇다고 해서 또 성공한 의류 브랜드의 *CEO*들이 전부 악하다고 말할 수도 없다.

November

쇼핑 다이어트 후에는?

앞으로 한 달 반 정도가 지나면 쇼핑 다이어트도 끝이 난다. 그런데도 나는 빨리 그날이 왔으면 하는 조급한 마음이 들지 않는다.

조급하지 않다라……. 예전 같았으면 이런 말이 내 입 밖으로 나올 가능성은 거의 제로에 가까웠을 것이다. 하지만 사람도 변하기 마련인지 이제는 정말로 조급하지 않다. 나는 언행일치를 하고자 노력하는 사람이 되었고, 예전보다 인내심도 더 강해졌다. 정말로 기적 같은 변화가 일어난 것이다.

나는 앞으로도 가능하면 환경 친화적이고 공정하게 거래된 제품들만 사고 싶다. 그리고 중고 마켓이나 의류 교환 파티를 이

용해 옷 한 벌이 갖는 생의 주기를 연장시키고 싶다. 이 바람이 확고해지면서 현실적인 실천 방안에 대해 고민하기 시작했다. 나는 앞으로 내가 시도해볼 다양한 소비 방식에 기대를 걸고 있다.

특히 인터넷 의류 교환 마켓이 기대가 된다. 하지만 그보다 더 기대되는 것은 내가 그동안 발견한 여러 친환경, 공정무역 매장으로 쇼핑하러 가는 것이다. 어쩌면 낡은 옷으로 새 옷을 만드는 디자이너들의 다양한 의류 제품들을 사게 될 수도 있다. 비싸기야 하겠지만 말이다. 물론 그건 정말 내가 필요할 때 혹은 정말 원할 때의 이야기다.

조금 걱정이 되는 부분도 있다. 과연 사람이 친환경, 공정거래 상품만 사면서 살 수 있을까? 내가 정말 이것을 해낼 수 있을지 확신이 서지 않았다. 게다가 내 발은 사각이라 양말을 사면 다섯 켤레 중에 한 켤레만 겨우 맞는다. 또 친환경 제품은 대체로 디자인이 별로다.

대체 왜 친환경, 공정거래 신발은 안개가 자욱한 날, 반경 1킬로미터 내에서도 친환경, 공정거래 신발이라는 게 티가 나는 걸까? 그냥 일반적인 디자인으로 만들면 어디가 덧나나? 실제로 이런 제품들을 찾아 나섰다가 몇 번을 실패했는지 모른다. 말 그대로 그건 테러였다. 부츠 테러. 내가 전에 말했던가?

"지나야, 이거 좀 봐! 예쁘지?"

나는 메신저를 통해 지나에게 링크를 하나 보냈다. 또. 그렇다. 독자 여러분의 추측이 맞다. 브라운 컬러 부츠를 판매하는 인터넷 쇼핑몰의 링크였다. 그나마 다행인 건 지금 나를 기다리고 있을 뉴욕산 부츠보다는 조금 덜 예쁘다는 거였다. 그러나 내 안에 숨겨진 브라운 컬러에 대한 갈망은 쉬이 사라지지 않았다.

"사랑하는 내 친구 누누야. 불과 몇 달 동안 네가 나한테 보여준 브라운 컬러 부츠만 해도 벌써 다섯 켤레인 거 알아? 그냥 네소원 목록 1번으로 브라운 컬러 부츠를 써놓는 게 어때?"

왠지 익숙한 말이었다. 혹시 마쿠스와 지나가 입을 맞추기라도 한 걸까? 나는 대답했다.

"때때로 사고 싶은 물건이 있기는 했는데……. 지금 소원 목록에는 부츠 말고 아무것도 없어."

"진짜야? 내가 너라면 쇼핑하고 싶어서 안달이 났을 거 같은데. 소원 목록을 두 장은 족히 채웠을 텐데?"

지나마저도 이렇게 말했다. 그녀는 나만큼 쇼핑에 중독된 친구도 아닌데 말이다!

"사실 며칠 전부터 쇼핑 다이어트가 끝나면 뭘 사야 할지 고민 중이야. 물론 브라운 컬러 부츠가 소원 목록 1순위겠지, 당연히. 그런데 그 부분에서는 마쿠스와 협의한 게 있어."

나는 계속 말을 이어갔다.

"하지만 부츠를 제외하고는 아무것도 써놓은 게 없어."

"진짜 아무것도 없어?"

"응. 아무것도. 사실 올해가 지나면 내 순면 속옷들도 다 버려야 할 거라고 생각했었는데, 아니더라고."

"그럼 코라는? 코라에 못 간다고 엄청 투덜댔었잖아. 거기에는 언제 갈 건데?"

"못 가지. 게다가 코라에 어떻게 가? 암스테르담이나 브뤼셀 아니면 저기 북부 지방에만 있는데."

"차 타고 가면 되지."

"그래도 못 가."

"그럼 좋아. 올해가 지나면 나랑 비행기 타고 암스테르담에 가자, 어때?"

"좋아!"

솔직히 몇 달 후 코라 매장에 있을 생각을 하니 조금은 설레었다. 하지만 그렇다고 조급해지진 않았다. 그날이 오는 것은 기뻤지만, 얼마든지 기다릴 수 있었다. 과거에는 내가 이런 말을 할 수 있으리라고 상상조차 못했는데 말이다.

이제는 쇼핑을 떠올리면 오히려 스트레스가 밀려왔다. 과거 내 위시리스트에는 얼마나 많은 상품들이 들어가 있었던가. 원피스, 스커트, 신발, 가방 기타 가능한 모든 것이 끝도 없이 이어졌다. 그런 의미에서 내가 정말 원하는 것이 무엇인지를 돌아볼 시간이 주어진다는 건 그 자체가 행운인 것 같다.

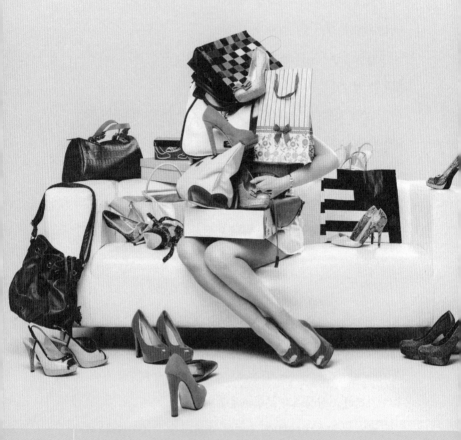

이제는 쇼핑을 떠올리면 오히려 스트레스가 밀려왔다. 과거 내 위시리스트에는 얼마나 많은 상품들이 들어가 있었던가. 원피스, 스커트, 신발, 가방 기타 가능한 모든 것이 끝도 없이 이어졌었다.

그리고 또 한 가지 믿을 수 없는 일이 있다. 쇼핑을 하지 못했던 지난 1년을 만회하겠다는 생각이 전혀 들지 않는다. 오히려 나는 자유를 만끽할 수 있게 되었다. 이제 나는 더 이상 누군가에게 쫓기다시피 텍스틸슈베덴을 돌아다니며 진열대를 뒤지고, 신상품을 찾아대지 않는다. 앞으로 나는 원하는 것, 정말로 원하는 것이 있을 때, 침착하게 그것이 정말 필요한지를 고민하는 사람이 될 것이다.

<div align="center">11월 4일</div>

뜨개질, 중독 그리고 자부심

뜨개질은 정말로 멋진 작업이다. 일단 뜨개질을 하면서 동시에 명상을 할 수 있다. 유명한 독일의 한 여자 아나운서는 이런 말을 한 적이 있다. "뜨개질을 해나가는 것은 조금씩 자기를 안정시키는 과정"이라고. 나는 그녀의 말에 100퍼센트 동의한다. 최근 나는 거의 매일 퇴근하고 집에 돌아가자마자 30분 정도 뜨개질을 한다. 그리고 사무실에서부터 그 시간을 떠올리며 기뻐한다. 그 30분이 늘어나고 늘어나서 가끔은 자정까지 이어지기도 하지만 말이다.

이렇듯 뜨개질이 나를 행복하게 한다는 것은 명백한 사실이

되었다. 쇼핑이 나를 무너뜨리는 가장 속물스러운 취미였다면 뜨개질은 그렇지 않다. 뜨개질은 그저 나를 행복하게만 한다.

그동안 마음에 꼭 드는 털실 가게도 하나 발견했다. 정확하게는 두 곳이었다. 한 곳은 색깔과 종류가 다양해서 마음에 들었고, 다른 한 곳은 집 근처에 있어서 마음에 들었다. 급하게 무언가가 필요한 게 생겼을 때 가는 길에 들를 수 있는 가게랄까?

그렇다고 내가 뜨개질의 즐거움에만 매료되어 이러는 것은 아니다. 내가 뜨개질에 이토록 열광하는 데는 또 다른 이유가 있었다. 나는 정말이지 독창적인 방식으로 뜨개질을 한다. 안내서는 무시하고, 내가 하고 싶은 대로, 내키는 대로 바늘을 움직이는 것이다. 그렇기 때문에 나는 지금껏 단 한 번도, 정말 단 한 번도 내가 직접 뜬 니트를 밖에서도 입을 수 있을 거라고는 생각해본 적이 없었다.

애초에 니트를 만들어보겠다고 한 것은 그런 옷 한 벌을 만드는 데 얼마나 오랜 시간이 걸리는지, 그 과정은 또 얼마나 복잡한지, 그리고 완성되기까지 내가 얼마나 욕을 많이 할 것인지 등을 경험해보기 위함이었다. 정말 나는 단 한 번도 부끄러워하지 않고 이 옷을 입을 수 있으리라고는 상상조차 하지 못했다. 애초부터 입는 것은 이 니트를 만드는 목적이 아니라 옵션이었으니까 말이다.

하지만 이제 나는 자신 있게 내 니트를 선보인다. 산 게 아니

라 직접 만들었다고 말하는 순간 사람들이 던지는 눈빛들은 정말이지 돈을 주고도 살 수 없다. 어제는 더 그랬다. 내가 직접 만든 스커트에 직접 뜬 목도리와 모자를 하고 산책하러 나갔으니 오죽했겠는가.

이제 나는 옷을 만들어 입는 것이 즐겁다. 나는 내년에 쇼핑의 욕구를 저지할 방법을 계속해서 찾아 나가고 있다. 그중에서도 내게 가장 유용한 것은 이 말을 할 때의 감정이다.

"내가 직접 만든 거야."

정말 엄청난 감정이다.

11월 7일

옷에서 독성 물질이 검출되다

그러나 이 멋진 감정은 그리 오래가지 않았다. 그린피스가 발표한 보고서를 읽으며 나는 분노를 할 수밖에 없었다. 너무나도 황당해서 할 말을 잃을 정도였으니, 이것도 일종의 엄청난 감정이라면 감정일 것이다.

보고서에는 옷에 남아 있는 독성 물질을 검사한 내용이 담겨 있었다. 이 실험을 위해 총 29개 나라에서 백마흔한 벌의 옷을 구입했다고 한다. 섬유에 인체에 유해한 노닐페놀에톡시레이트

와 인체에 매우 유해한 프탈레이트가 있는지를 찾아내기 위함이었다. 섬유에서 발견된 프탈레이트(유연제)는 유럽에서 매우 위험한 것으로 분류된 화학물질이다. 당국이 이렇게까지 말을 하면 정말 위험한 거다. 일반적으로 정부는 부정적인 결과를 발표해야 할 때는 용감하지도, 솔직하지도 않으니까 말이다.

프탈레이트가 이렇게나 위험한 물질이라니! 등골이 오싹해진 나는 점심시간을 이용해 테이크아웃을 위한 플라스틱 볼에서 아시아식 수프를 먹으며 보고서를 읽어보았다(그나저나 나는 이 플라스틱에도 유해 성분이 있으며, 특히 뜨거운 물질과 접촉했을 때는 더욱 심각해진다는 사실을 오늘도 무시하고 그냥 먹는 중이었다. 그리고는 '내일은 반드시 점심 샌드위치를 싸 와야겠다'라고 다짐했다. 이번 주만 벌써 세 번째지만 말이다).

그러나 더 끔찍한 내용이 있었다. 조사 대상인 티셔츠 중에는 프탈레이트 함유율이 37.6퍼센트에 달하는 것도 있었다. 세상에…… 셔츠 무게의 3분의 1 이상이 독성 화학성분으로 구성되어 있단 말이야? 수프에 들어 있는 쌀국수가 갑자기 목에 걸렸다. 켁. 켁. 켁.

나는 한참 뒤에야 기침을 멈추고 다시 보고서에 집중할 수 있었다. 이 티셔츠는 어디에서 산 거지? 오스트리아였다. 그러니까 이건 지금 우리 집에서 일어나는 일이나 마찬가지였다.

퇴근 후 나는 보고서를 끝까지 읽어보았다. 이해할 수 없었다.

조사 대상인 옷의 절반 이상에서 노닐페놀에톡시레이트가 검출되었다. 그 어떤 브랜드도 이 테스트를 비켜가지 못했다.

정말이지 여기저기서 폭탄이 펑펑 터지고 있다. 또 보고서에는 오늘날 독일 소비자들이 1980년에 비해 평균적으로 네 배가량 많은 옷을 가지고 있으며 그중 스무 벌은 입지 않는 옷이라는 내용이 포함되어 있었다.

이 내용에 대한 내 첫 번째 반응은 이거였다. '나는 아닌데! 나는 내 옷장에 옷들을 다양하게 입는데.' 두 번째 반응은 이거였다. '거짓말. 입은 지 오래된 옷들이 엄청 많잖아.'

정말이지 사람은 자기 자신에게 솔직해야 한다.

전 세계적으로 한 해에 생산되는 옷의 양은 약 800억 벌이라고 한다. 평균적으로 볼 때 한 사람당 열한 벌의 옷을 갖게 되는 셈이다. 전 세계인이! 하지만 이 세상에는 깨끗한 물조차 마시지 못하는 사람이 상당수 있다. 물도 제대로 못 마시는데 한 달에 셔츠를 한 장은 살 수 있을까? 아니, 그렇지 않을 것이다. 그렇다면 이 수치는 어떻게 나오는 것인가?

나는 그 해답을 몇 페이지 뒤에서 발견했다. 2011년 한 해 독일에서만 판매된 옷이 60억 벌이라고 한다. 그렇다면 한 사람당 열한 벌이 아니라, 일흔다섯 벌인 셈이다! 일흔다섯 벌! 한 사람 앞에! 쇼핑의 전성기를 누릴 때의 나도 그 정도는 아니었다. 그리고 분명 독일에도 쇼핑을 잘 하지 않는 사람들이 있을 것이다.

이 말은 결국 누군가가 몇 백 벌씩 사고 있다는 뜻이기도 하다. 세상에나……. 대체 이 많은 옷을 언제 입는 거지? 이게 사실이라면 1년 내내 빨래를 단 한 번도 하지 않아도 입을 옷이 충분한 사람이 있다는 얘기다. 그리고 그런 사람들은 옷을 한두 번 입었다는 이유만으로 새 옷을 또 사겠지.

그래, 뭐 좋다. 분명 여기에는 직업에 따라 필요한 옷도 포함되었을 것이다. 하지만 경찰복, 요리사복, 의사 가운 등도 환경 친화적이지 않은 것은 마찬가지고, 또 공정하게 거래되지도 않는다.

셀 수 없이 많은 사람들이 쇼핑하면서 느끼는 감정을 상상해 보는 것은 내게 왠지 관음증 비슷한 즐거움을 선사했다. 하지만 이러한 즐거움은 내 일회용 옷더미를 보는 즉시 죄책감으로 바뀌었다. 아무래도 환경적인 측면에서 볼 때 나는 아마도 1월부터 재난 대응 시스템을 가동해야 할 것 같다.

<div align="center">11월 10일</div>

나도 외면하고 싶다

옷에서 독성 물질이 검출되고, 목화에서 독성 물질이 검출되고, 재봉사들은 생명의 위협을 받고 있고……. 문제는 갈수록 어려워졌지만, 떨쳐버릴 수도 없었다. 나는 죄책감이라는 제목의

역겨운 영화 속 주인공이 된 것 같은 느낌이었다. 쇼핑 거리에 줄지어 선 매장마다 진열창 너머로 옷들이 보였지만, 더는 순수한 눈으로 그 옷들을 볼 수가 없었다. 이제 나는 그 옷들 속에서 파키스탄의 슬럼가와, 거대한 목화밭에 뿌려지는 살충제, 폐쇄된 비상구, 노동자들로 꽉 찬 생산 공장들을 보았다. 오, 주여! 아무리 생각해도 너무 멀리 간 것 같았다. 내 안에 숨겨진 정의감을 발견하고 그것을 실현하며 공정한 의류 생산을 위해 노력하는 것은 분명히 좋은 생각이고, 아름다운 일이다. 하지만 우리의 풍요가 가난한 이들의 삶을 더 어렵게 한다는 이유 하나만으로 내가 평생을 불행하게 살 수도 없는 노릇이었다.

그런데 나는 지금 불행해지고 있었다. 지금도 나를 포함한 많은 사람이 대기업의 광고에 속아 넘어가고 있다. 그들은 반드시, 무슨 일이 있어도, 지금 당장 어느 브랜드의 어떤 스커트를 사야 한다고, 지난가을에 유행했던 재단과 그린 색상은 이미 유행이 지나버렸다고 우리를 미혹한다.

나는 이 모든 것을 그냥 긍정적으로 볼 수는 없는지도 생각해보았다. 단순히 의류 교환 파티를 열 수 있다는 사실에 기뻐하고, 내년부터 신중하게 쇼핑하게 될 내 모습을 기대하고, 지속 가능한 패션을 위해 노력하는 브랜드를 발견하면서 기뻐하면, 그걸로 된 게 아닐까?

하지만 모든 일에는 돌아갈 수 없는 지점이 있다. 무언가에 대

해 너무 많이 알게 되면 아무리 돌아가고 싶어도 그럴 수가 없다. 그러기에는 너무 늦어버린 것이다. 신문을 읽을 때마다 내가 그런 상황에 놓여 있다는 생각이 든다. 세상에는 전쟁, 사망, 질병, 침략, 재앙, 범죄가 끊이질 않는다. 인도에서 물 대신 살충제를 먹고 자살한 다섯 명의 농부들도 결국은 한 개인이었다. 꿈을 가진, 계획을 가진 그리고 저마다의 개성을 가진 개인. 신문에서 누군가의 사망 소식을 접하고, 그 사람의 죽음에 대해 생각을 하다 보면 정신적으로 충격을 받게 된다. 그렇기 때문에 우리는 깊이 생각하지 않고 떨쳐버리려고 한다.

"인도에서 다섯 명이나 죽었다고? ……에이, 뭐. 인도는 너무 멀잖아. 그게 뭐 그렇게 중요하다고."

가끔은 나도 그렇다. 의류 산업에서 발생하는 수많은 사망자와 그들의 불행을 외면하고 싶을 때가 있다. 그냥 아무 생각 없이 즐기면서, 내게 상을 주듯 옷을 사고, 값도 싸고, 선택의 폭도 넓은 옷들이 이렇게나 많다는 사실에 마냥 기뻐하고만 싶다. 하지만 그럴 수 없다. 더 이상은 그럴 수 없다.

옷에서 독성 물질이 검출되고, 목화에서 독성 물질이 검출되고, 재봉사들은 생명의
위협을 받고 있고…… 문제는 갈수록 어려워졌지만, 떨쳐버릴 수도 없었다.

편견이 사라지다

우리는 평균적으로 셔츠 하나를 일곱 번 입는다고 한다. 일곱 번을 입은 후에는 어딘가에 처박아 놨다가 버린다는 것이다. 일곱 번. 의류 산업과 관련한 어떤 책에서 읽은 내용이다. 이렇게 나는 또 한 번 경악할 만한 사실을 알게 되었다.

사실 이 정도는 용인할 수 있을 만한 수준이기는 하다. 어쨌거나 우리도 트렌드를 따라가야 하니까. 게다가 텍스틸슈베덴과 같은 대량 생산 옷들은 품질이 좋지 않아서 수선할 수도 없다. 내 레깅스만 보더라도 품질이 나쁜 옷을 수선하는 일이 얼마나 어려운지 알 수 있을 것이다. 나는 아예 이 주제로 시를 한 편 읊을 수 있을 정도다. 구멍을 미처 꿰매기도 전에 새로운 곳에 구멍이 나네. 기껏 꿰매놓았더니 바로 그 옆이 또 터지네. 그것도 아니면 동시에 다른 곳이 터져버리네. 품질 나쁜 옷을 수선하는 것은 시간 낭비라는 소리다.

나는 수선하기 힘든 옷이 있으면 늘 엄마에게 맡기곤 했었는데, 엄마는 지난 몇 년간 내 부탁을 모두 거절했다. 거절의 이유는 대부분 "그런 쓰레기 옷은 수선 안 해. 하다가 정말 미쳐버릴 것 같아"였다. 내 생각에도 그렇다. 그런 옷을 고치는 것보다는 새로 사는 게 더 빠르다. 모르긴 몰라도 세 배 정도는 빠를 것이

다. 그러므로 서둘러 인터넷 쇼핑몰에 들어가서 한 세 번 정도 클릭만 하면 된다. 그러면 며칠 뒤 새 옷이 집에 도착할 테니까. 훨씬 실용적인 방법 아닌가?

하지만 엄밀히 따지면 이야기는 달라진다. 망가지면 고쳐 입는 게 정상이 아니냔 말이다. 망가졌으면 수선을 하는 게 당연한 데도 나는 단 한 번도 그 생각을 해본 적이 없다.

하지만 이제 옷 수선은 내게 주어진 또 하나의 과제가 되었다. 품질이 나쁜 건 차치하고라도 수선을 어떻게 하는지, 이를테면 망가진 지퍼는 어떻게 교환하고, 양말은 어떻게 꿰매는지를 전혀 모르기 때문이다. 할머니와 엄마는 아시겠지만 두 분도 마지막으로 수선해 입은 것이 꽤 오래전 일이라 기억이 안 날 수도 있다.

이런 측면에서는 특정한 문화가 사라졌다고도 볼 수 있다. 이 책은 그것을 두고 '여성 해방'이라고 표현했다. 과거 여성에서 여성으로 전해오던 전통은 몇 년 전부터 진부한 일이 되어버렸고, 너무 여성적인 일로 변질되었다는 것이다. 이에 따라 요즘 젊은 여자들은 '남성적인 전통'과 '여성적인 전통'을 습득하는 대신 아무것도 배우지 못하게 되었다고 책은 설명했다.

그러다 갈수록 많은 사람들이 과소비와 과소유를 인식하게 되면서 사람들은 남녀 할 것 없이 재활용, 수선, 품질 등을 생각하기에 이르렀다는 것이다.

나는 다음과 같은 결론을 내렸다. 나는 바느질이나 뜨개질과

관련해서는 그것이 여성적이냐 혹은 비여성적이냐 하는 식으로 접근하고 싶지 않다. 오히려 옷을 수선하는 것은 지극히 당연한 것이라는 인식을 바탕으로 접근해야 한다고 생각한다.

사실 나는 일상 속의 모든 것을 남녀의 성별에 따라 이분화하는 것을 증오한다. 나는 지금 여성 해방의 시대에 살면서 동시에 나누고 아껴 쓰는 습관을 추구하고 있다. 즉, 각각의 장, 단점을 누릴 수 있는 행운을 가진 셈이다. 따라서 이 이분법에 대해서는 그리 신경을 쓰고 싶지 않다(다만 여성 해방을 위해 싸워준 그리고 아직도 싸우고 있는 여자들에게는 감사한 마음이다).

단, 여기서 눈에 띄는 사실이 하나 있는데 과거에는 전통이었던 것이 오늘날에는 트렌드가 되었다는 점이다. 이렇게 바느질과 뜨개질이 트렌드가 되면서 그에 대한 편견도 사라졌다. 무척 긍정적인 현상이라고 생각한다.

<center>11월 17일</center>

코트를 완성하다

사실 몇 주 전 나는 직접 한 번 만들어보고 싶은 코트를 하나 발견했다. 패션 디자이너들이 미션에 따라 옷을 만들어 평가받는 미국의 텔레비전 오디션 프로그램에서 한 도전자가 만든 단

순한 디자인에 영감을 받았던 것이다(이것은 내가 유일하게 좋아하는 오디션 프로그램이다. 보기에 민망하지 않기 때문이다). 그냥 사각 원단에 팔이 달린 디자인이랄까? 저런 것도 코트의 범주에 들어간다면 나도 충분히 만들 수 있을 것 같았다. 게다가 나는 이미 얼마 전에 브라운 컬러의 울 원단도 마련해놓았다. 단, 혼자서 완성할 자신은 없었다.

하지만 내게는 바느질의 영웅, 에나가 있었다. 플로리안을 통해 친분을 쌓게 된 에나는 처음 만났을 때부터 왠지 호감이 가는 친구였다. 이제 갓 서른을 넘은 그녀는 애 셋에, 작지 않은 규모의 살림살이를 책임지고 있었는데 힘든 내색 하나 없이 유쾌하게 그 모든 일을 척척 해냈다. 사실 그 부분에 질투할 뻔도 했다. 나는 에나처럼 세상의 중심에 서서 스스로 규칙을 만드는 사람을 보면 질투심이 생기기 때문이다.

하지만 에나는 누구든 좋아할 수밖에 없는 사람이었다. 그리고 만능 살림꾼답게 바느질도 수준급이었다. 고맙게도 에나는 코트를 함께 만들어주겠다고 했고, 나는 재봉틀과 원단, 안내서를 들고 에나를 찾아갔다.

늘 그렇듯 에나의 집에 가는 길은 즐거웠다. 이번에도 도착하자마자 에나의 다섯 살짜리 딸이 내 앞에서 춤 실력을 뽐냈고, 두 살짜리 아들은 수색에 나선 경찰처럼 내 가방을 샅샅이 뒤졌다. 나는 가방 안에 넣어둔 초콜릿 바나 코 푼 휴지가 발견되지

않기를 간절히 바랐다.

잠시 후 에나와 나는 나란히 재봉틀 앞에 앉아 주거니 받거니 하며 작업을 시작했다. 뭐, 굳이 따지자면 에나가 주고 나는 받은 거지만. 첫 번째 바느질 작품으로 코트를 선택한 건 다행이었다. 정확히 4개의 이음매로 이루어져 있는 옷이기 때문이다. 나는 거북이처럼 느린 속도로 이음매 작업을 겨우 해낼 수 있었다.

세 번째 이음매 작업을 시작하기 전 우리는 잠깐 수다를 떨었다. 에나가 물었다.

"쇼핑 다이어트를 하면서 뭔가 변화가 있었어? 이제 얼마 안 있으면 쇼핑 다이어트도 끝이니까 마냥 기쁘려나?"

"핵심만 이야기하자면 사실 모든 게 변한 것 같아. 물론 다시 쇼핑을 하게 된다는 사실이 기쁘긴 한데, 뭘 살지는 못 정했어."

에나가 웃으며 말했다.

"내기 안 할래? 아무래도 부츠 살 것 같은데."

부츠 이야기를 하는 걸 보면 에나도 나를 잘 알긴 아나 보다. 이러다 '부츠=누누'라는 공식에서 영원히 못 벗어나는 거 아냐? 나도 웃으며 대답했다.

"그럴 가능성이 아주 크지. 그것도 내가 오랫동안 바라고 바랐던 부츠일걸?"

"쇼핑을 기대할 수 있다는 건 좋은 일인 것 같아. 최근에 아이들을 보면서 그런 생각이 들더라고. 요즘은 기대라는 게 없는 시

대구나…… 바라는 게 눈 깜짝할 사이에 이루어지는 시대잖아. 소원이 이루어질 날을 기대하면서 꿈꿀 시간조차 없다니깐. 정말 슬픈 일이라고 생각해."

에나의 말은 내게 긴 여운을 남겼다. 에나가 한 말은 정확했다. 나조차도 이렇게 정확한 표현은 못했을 것이다.

얼마 후 코트가 완성됐고 다행히 내 몸에도 꼭 맞았다. 또다시 영화 〈캐스트 어웨이〉에서 기쁨의 눈물을 흘리던 톰 행크스가 떠올랐다. 아무래도 '톰 행크스 같은'이라는 표현은 다른 것으로 대체할 수 없는 형용사가 되어버린 것 같다. 내가 해냈다! 내가!

11월 22일

저리 치워!

내 이럴 줄 알았다! 매년 그랬듯, 이번에도 나는 추위를 무시하고 자전거를 탔다가 감기에 걸리고 말았다. 며칠 날씨가 춥다 싶더니 재채기가 나왔고 목도 아팠다. 기분도 좋지 않았다. 내 일회용 옷 산이 또다시 기록을 갱신했던 것이다.

그리고 그 일이 일어났다. 지난 열 달 동안 내가 물건을 버리지 않고 보관해두며 한 변명은 이거였다. 언젠가 필요할지도 모

른다는 것. 하지만 이제는 생각이 달라졌다. 하나같이 버려야 할 물건들이다. 전부 다. 치워버릴 거야. 어차피 입지도 않는 원피스에, 작고 촌스러운 옷들……. 전부 다 내 집에서 쫓아버릴 거야!

하지만 나는 나 자신을 너무나도 잘 알고 있다. 지금 당장 자리에서 일어나 커다란 쓰레기봉지를 준비하고, 침실에 가서 옷 정리를 하지 않는다면, 또 차일피일 미루게 될 것이다. 지금 하지 않으면 영원히 못 해. 그러니 당장 시작해야 한다.

이렇게 해서 여전히 나에게 미스터리로 남아 있는 그 일이 일어났다. 결연한 용사처럼 옷장으로 향한 나는 옷상자에서 10년은 족히 입지 않은 옷들을 꺼낸 다음, 딱 보기에 소유할 만한 가치가 없는 것들은 전부 쓰레기봉지에 넣어버렸다.

광란의 15분이 지나고서 내 눈앞에 펼쳐진 광경은 정말이지 놀라웠다. 내가 버린 옷은 커다란 쓰레기봉지를 3개나 가득 채울 정도로 많았다. 너무 무거워서 들 수조차 없었다. 더 어이가 없는 건, 그런데도 내 옷장이 여전히 옷으로 가득 차 있다는 사실이었다.

그래도 기분은 날아갈 듯이 좋았다. 나는 아무 말 없이 한참 동안 쓰레기봉지를 바라보았다. 방금 나와 이별한 이 싸구려 옷들은 양만 보자면 아마도 여자 셋의 옷장을 꽉 채울 수 있을 정도였다. 매우 가벼워진 것 같은 느낌이었다.

쓰레기봉지를 보여주자 플로리안은 나를 대견해했지만, 이것

이 내게 얼마나 어려운 일이었는지는 끝내 이해하지 못했다. 여보게, 내가 옷을 얼마나 사랑하는지 아직도 모르겠는가?

<div align="center">

11월 25일

스키용 속옷

</div>

며칠 후 나는 지난번에 미처 정리하지 못했던 옷들을 마저 정리하기로 마음을 먹었다. 하지만 이번에는 정리하는 내내 죄책감에 시달려야 했다. 개중에는 엄마가 보면 "뭐? 이렇게 멀쩡한 옷을 버린다고?" 혹은 "이건 열세 살 때 산 맞춤 스커트잖아! 이걸 왜 버려?" 그것도 아니면 "그 스키용 속옷은 엄마가 언제 선물해준 건데! 그걸 아직 한 번도 안 입었단 말이야?"라고 잔소리할 만한 옷들도 있었기 때문이다.

스키용 속옷이라……. 사실 나는 엄마, 아빠에서부터 먼 친척 이모에 이르기까지 우리 가족을 통틀어 가장 스키를 싫어하기로 유명하다. 심지어 스키화를 신기만 해도 공황 상태에 빠질 정도다. 요컨대 나는 스키를 타지도 않으면서 십 년 넘게 스키용 속옷을 보관하고 있었던 것이다. 게다가 스키용 속옷은 지난 몇 년간 수차례 옷을 버리면서도 매번 대상에서 제외됐다. 버리려고 마음을 먹을 때마다 엄마의 잔소리가 귓가에 맴돌았기 때문

이다.

사실 엄마의 목소리는 내 합리화의 근거이기도 했다. 버리는 것 자체를 어려워하는 내게 엄마의 목소리는 완벽한 핑계거리가 되어준 셈이다. 그러나 이제는 때가 되었다. 스키용 속옷, 버리자. 끝. 이별. 하지만 열세 살 때 맞춘 스커트는 '아직은 버릴 수 없음' 상자에 넣었다. 수명이 조금 더 연장된 셈이다.

December

교환은 싫어!

한 주가 지났는데도 쓰레기봉지는 집 안에 있었다. 며칠 동안 나는 이것을 어떻게 처리할지 고민했다. 첫 번째 아이디어는 바느질 원단으로 쓸 만한 것들을 골라내는 것이었다. 하지만 나와 수선이라⋯⋯. 바느질에 대한 내 열정이 뜨거운 것은 사실이지만 수선을 할 만큼의 실력은 못 되었다. 게다가 애써 가져온 재봉틀이 유용하게 쓰이기는커녕 자리만 차지하는 터라 할머니께 혹시 바느질을 하실 만큼 시력이 좋아지지는 않으셨냐고 여쭤봐야 할 판이었다. 그래도 일단 쓰레기봉지에서 옷 몇 벌을 꺼내 '다른 옷을 만드는 데 필요할지도 모르는 옷들' 위에 던져놓았다.

두 번째 아이디어는 의류 교환 파티였다. 버린 옷이 워낙 많다

보니 의류 교환 파티를 열면 개중에 필요한 것을 최소 한두 개이상 발견하는 사람이 있을 터였다. 하지만 의류 교환 파티는 옷을 하나 주면 다른 옷을 받게 된다는 단점이 있다. 끔찍하다. 그렇게 했다가는 말짱 도루묵이 될 것이다. 의류 교환 파티는 친환경적인 행위이지만 그래도 옷이 다시 많아지는 건 싫다. 안 돼, 안 돼, 안 돼. 절대 안 된다. 나는 의류 교환 파티를 조금 수정해서 열기로 하고 지나에게 전화를 걸었다.

"지나야, 언제 시간 돼? 너를 위해 깜짝 선물을 준비했어. 대신 네가 우리 집에 와야 해."

"뭔데? 뭐야? 말해줘!"

"한 번 맞혀봐!"

나는 웃으며 말했고, 지나는 바로 그날 저녁에 우리 집에 오겠다고 했다.

나는 친구들에게 옷을 선물해줄 생각이었다. 하지만 친구들이 쓰레기봉지를 뒤지게 만들 수는 없다. 그건 오히려 내 체면을 구기는 일이다. 안 돼. 보기 좋게 해놔야 한다. 나는 이웃집에서 이동식 옷걸이 2개를 빌린 다음 세탁소에 가서 한 벌당 10센트를 지불하기로 하고 다리미를 빌렸다. 그리고 지나가 도착하기전까지 옷을 잘 분류해서 걸어놓았다. 정말이지 죽었다 깨나도 옷 파는 일은 못할 것 같다. 이런 걸 언제 다 하고 앉아 있어. 정말 억 소리 나게 힘들다.

하지만 고생한 덕분인지 깜짝 선물 이벤트는 성공적이었다. 지나는 내가 버린 옷의 규모를 보더니 적잖이 놀랐다.

"마음에 드는 걸로 골라봐. 괜찮으면 가져가도 돼. 가져가서 걸레로 수선해서 써도 되고."

지나는 입이 귀에 걸릴 정도로 신이 나서 즉각 내 옷들을 골라내기 시작했다.

깜짝 선물 이벤트는 우리 두 사람에게 2시간 동안의 즐거움을 안겨주었다. 지나는 특히 체크무늬에(예쁘다) 주름 잡힌 스커트가 달린(이건 안 예쁘다) 원피스를 마음에 들어했다. 사실 그 원피스를 구입할 당시, 나는 스커트 부분의 디자인이 마음에 안 들었지만, 세일해서 7유로에 판매되고 있다는 이유만으로 용인했었다. 요컨대 나는 7유로에 예쁜 무늬의 상의 그리고 아무리 봐도 안 예쁜 스커트를 구입한 셈이었다.

마침 퇴근한 플로리안이 우리를 발견했다. 내가 체크무늬 원피스의 구입 배경을 설명하자 플로리안이 말했다.

"그럼 아래만 자르고 체크무늬 셔츠로 만들어서 자기가 그냥 입지 그래?"

지나는 기겁을 하며 플로리안의 말을 잘랐다.

"안 돼! 조용히 해! 끝났어! 내가 갖기로 했어! 저리 가!"

그러자 플로리안은 웃으면서 소파 쪽으로 이동했다.

"가라니까 가네? 완전 효과적인 방법인데?"

나는 웃었다.

지나는 커다란 가방의 절반을 채울 정도로 많은 옷을 골랐다. 나는 다른 친구들에게도 같은 방법으로 옷을 선물해야겠다고 생각했다. 기쁨으로 반짝이는 지나의 눈빛은 돈을 주고도 살 수 없을 것 같았다.

"그나저나 나도 뭔가 보답을 해야 할 텐데……."

지나가 말했다.

"뭐든 보답을 해야 해. 이렇게나 예쁜 옷들을 주는데!"

나는 크게 심호흡을 했다. 그리고 지나에게 말했다.

"보답하려고 했단 봐. 그럼 앞으로 너를 안 볼지도 몰라."

진심이었다.

<u>12월 7일</u>

드디어 자유로워!

내 옷을 가져간 후 지나는 매일같이 내가 선물한 옷을 자랑스럽게 입고 다니는 모습을 사진으로 찍어 보내주었다. 그걸 보고 플로리안과 나는 제대로 된 파티를 열기로 했다. 처음에는 의류 교환 파티를 기획했지만 이후 선물 파티로 콘셉트를 바꾸고 친구들을 초대했다. 여자들이 침실에 마련된 이동식 옷걸이에서

정신없이 옷을 고르는 동안 남자들은 거실에 모여 진 토닉을 마셨다. 특히 남자들은 끝도 없이 반복되는 80년대 음악을 들으며 인내심을 테스트하는 중이었다. 80년대 음악을 너무나도 사랑하는 플로리안이 그동안 수집한 *CD*를 연이어 트는 바람에 벌어진 일이었다.

몇 시간 뒤 이동식 옷걸이는 절반 이상이 비었다. 친구들은 내 옷을 입어보며 정말 가져가도 되느냐고, 정말이냐고, 진짜냐고 연신 물었다. 그 모습을 보는 건 정말이지 멋진 일이었다. 이날 저녁에 내가 가장 많이 받은 질문은 "정말로 아무 대가 없이 주는 거야?"였다. 물론 대가는 없다. 대신 나는 모두에게서 정말로 입을 옷만 가져가겠다는 약속을 받아냈다. 입지도 않고 옷장에 처박아 둔다면 우리 집에 있는 것과 별반 다를 게 없기 때문이다. 그 순간 돈을 주고도 살 수 없을 것 같은 풍요의 감정이 내 안에 퍼졌다. 그것은 안도감이었다. 나는 육체적으로 평안해졌을 뿐만 아니라 지난 몇 년간 나를 괴롭혔던 옷장에 대한 정신적 부담에서도 자유로워졌다.

내놓은 옷 중 가장 오래된 보라색 셔츠도 새 주인을 찾아갔다. 어릴 때 내가 제일 좋아하던 옷이었다. 여덟 살인가, 아홉 살때 즈음 나는 이 보라색 셔츠를 선물로 받았다. 파티에 참석한 한 친구의 딸이 이 옷을 골랐다. 이제 겨우 열한 살이었다. 새삼내 나이가 느껴졌다. 대체 나는 왜 이 셔츠를 20년이 넘도록 보

관하고 있었을까? 그동안 대여섯 번은 족히 이사했었는데 말이다. 모르긴 몰라도 나는 매번 감상에 젖어 차마 이 옷을 버리지 못했을 것이다.

이동식 옷걸이는 파티가 끝나고도 며칠을 방치된 채 거실 한가운데 자리하고 있었다. 곧바로 정리한다면 그건 누가 아니다! 참다못한 플로리안이 조심스럽게 내 부족한 정리정돈 습관을 지적했지만 나는 이번에도 내 남자의 말을 귓등으로 들었다.

그러니 모든 것은 변함이 없다!

12월 8일

비뚤비뚤한 옷의 디자이너

젠장! 쇼핑 다이어트가 끝날 날도 얼마 남지 않았는데 나는 너무나 위험한 상황에 처해버렸다.

내가 생일선물로 받았던 니트 원피스, 독자들도 기억하실 것이다. 그 양말 니트 원피스의 디자이너 아니타가 자신의 매장에서 플리마켓을 연다고 했다. 아니타의 아름다운 옷들은 평균적으로 한 달 혹은 두 달 정도의 용돈을 다 투자해야만 살 수 있는 가격이었다. 그런데 그 옷들을 중고가에 구입할 수 있다니! 가보지 않고는 못 배길 것 같았다.

마침 오랫동안 만나지 못한 키르스텐도 온다기에 나는 겸사 겸사 아니타의 매장에 가기로 했다. 옷을 살 수도 없고, 안 살 수도 없는 딜레마에 빠질지도 모르지만…… 일단 가서 생각하자!

지금은 12월이다. 쇼핑 다이어트를 시작한 지도 벌써 열한 달이 지났다. 그러므로 나는 그 어떤 옷 앞에서도 의연할 수 있으리라 자신했다.

게다가 오늘은 토요일이었다. 누누와 플로리안이 사는 집의 토요일 오전 모습이 어떠하던가? 내가 몇 시간 전부터 일어나 움직이고 있을 시간에도, 내 남편은 꿈나라에서 헤맨다. 어떤 때는 정오까지 자기도 한다. 어차피 혼자 할 일도 없고 쇼핑의 유혹을 이겨낼 자신도 있으니 가야 할 이유는 충분하다. 나는 가진 옷들 중 가장 편한 옷을 찾아 입고, 그 위에 내가 직접 만든 니트를 걸친 다음 아니타의 매장으로 향했다.

매장에 도착하자 키르스텐이 옷장 뒤에서 나타나 나를 미소로 반겨주었다. 아니타의 매장은 옷장 하나가 가게의 한구석을 가리는 구조였는데 이렇게 가려진 공간은 탈의실로 이용되었다. 옷장마다 아니타가 디자인한 원피스와 니트가 꽉 차 있었다. 하나같이 정말 멋지다! 나는 순간 무릎이 휘청거렸다. 망했다. 이 옷들은 정말이지 미치도록 멋지다. 나는 갑자기 나 자신이 나약하게 느껴졌다. 매우 나약하게.

나는 조심스럽게 옷들을 살펴보다 어두운 파란색 스커트를

발견했다. 반년 전 여름 이곳을 방문했을 때 정말 마음에 들었지만, 너무 비싸서 살 수 없던 스커트였다. 그런데 그 스커트가 내 사이즈로 나와 있다니! 심지어 할인율도 엄청났다. 이것은 반드시 사야 한다는 신의 계시였다. 마침 그 옆에는 엉덩이까지 내려와 내 몸매를 커버해줄 정도로 박시한 검은색 상의도 있었다. 이 옷들은 반드시 입어보아야 한다. 아니타가 디자인한 옷인데, 그래도 몇 벌은 걸치기라도 해봐야지!

나는 즉각 옷을 챙겨 옷장 뒤 탈의실로 간 다음 내 스커트를 벗어 던지고 아니타의 스커트를 입어보았다. 그 순간 떠오르는 생각이 있었다. 이와 비슷한 일이 정확히 열한 달 전에도 일어났었다. 나는 그때 바르셀로나 공항에 있었고 정말이지 마음에 드는 코트를 발견해 그걸 사고야 말았다. 그런데 지금은 그 코트가 어디 있는지도 모르겠다. 뭐, 상관없다. 어차피 지금 이 스커트에는 어울리지도 않을 테니…… 괜찮다. 그것보다 더 큰 문제는 이 스커트가 나에게 엄청 잘 어울린다는 사실이었다! 나는 환한 표정으로 '대중'들이 있는 곳으로 나가 매장 중앙 벽에 기대어 있는 거울 앞에 내 모습을 비춰보았다.

와우! 정말이지 잘 어울린다! 정확하게 나한테 어울리는 색깔이다! 나올 데는 나오고 들어갈 데는 들어가 보이게 하는 디자인도 정말 마음에 들었다. 한 마디로 완벽 그 자체였다. 게다가 정가로 70유로나 하던 이 스커트가 지금 중고가에 나왔다.

나는 순간 무릎이 휘청거렸다. 망했다. 이 옷들은 정말이지 미치도록 멋지다. 나는
갑자기 나 자신이 나약하게 느껴졌다. 매우 나약하게.

"와우!"

키르스텐이 말했다.

"와우."

아니타도 말했다.

정말이지 고약하다. 이 옷을 디자인한 아니타마저 이 옷을 입은 내 모습에 감탄하다니……. 그 누가 의연할 수 있으랴!

나는 다시 옷장 뒤로 들어가 검은색 상의를 입어보았다. 윗부분은 깊게 파여 육감적인 디자인을 자랑하지만, 소매는 길고, 기장도 엉덩이를 가릴 정도로 충분해서 정말로 스타일리시한 분위기를 자아냈다. 운명의 장난은 계속되었다. 나는 또 옷장 뒤에서 나와 매장 중앙의 거울 앞으로 향했다.

"와우."

나는 생각했다.

"그나저나 가슴 쪽은 단 1그램도 살이 찌면 안 되겠다."

키르스텐이 말했다.

"이건 원래 원피스로 만든 옷이에요."

아니타가 말했다.

이런, 몸에 꽉 낀다. 이 옷을 원피스로 입기는 어려울 것 같았다. 기장이 대략 내 엉덩이의 절반 정도에서 끝나기 때문이다. 그리고 가슴 쪽이 꽉 끼었다. 하지만 목선이 V라인으로 파여 있어서 섹시해 보였다. 플로리안이 좋아할 것 같았다. 이건 분명한 사

실이다. 내가 누가 보기에도 어울리지 않은 옷을 잘 어울리는 것처럼 미화한 건지는 몰라도 어쨌든 내 눈에는 이 옷을 입은 내 모습이 예뻐 보였다. 타이트한 스커트는 물론 청바지와 매치해도 잘 어울릴 것 같았다.

"정말 잘 어울리는 것 같아요!"

누군가가 갑자기 나에게 말했다. 나를 유심히 바라보던 어떤 여자가 한 말이었다. 그런데 그 순간, 플리마켓에 온 또 한 사람이 그녀의 말에 맞장구를 쳤다.

"제 생각도 그래요. 오히려 아까 입었던 스커트보다 더 잘 어울리는데요?"

정말 마음이 녹아내린다. 내가 보기에도 이 옷을 입은 내 모습이 정말 예뻐 보였다. 줄담배를 피우던 사람이 며칠 동안 금연을 시도하다 처음으로 담배를 피우는 느낌이 이런 느낌일까? 나는 오랜만에 쇼핑하면서 바로 그와 같은 느낌을 맛보았다.

결론은 뻔했다. 이 두 벌을 모두 갖고 싶다. 하지만 알다시피 나는 쇼핑 다이어트 중이었다. 규칙대로라면 쇼핑은 한 달 후부터 가능하다. 매장에 오면서 염려했던 딜레마가 나를 공격하고 있었다.

"아니타 씨? 저……. 이 스커트랑 상의 있잖아요. 아, 상의가 아니라 원피스지. 이 두 벌만 1월 중순까지 어디 다른 데 보관해 주실 수 없을까요? 정말이지 하늘에 맹세코 약속하는데요, 꼭

사러 올게요!"

맞다. 사실 반칙이다. 그리고 나는 두 번째로 편법을 쓰고 있었다. 하지만 이 옷은 내가 정말 좋아하는 디자이너의 옷이었고, 재활용한 원단으로 만든 데다 빈에서 수작업으로 바느질한 작품이었다. 그러니 친환경과 공정거래에 대한 신념을 꺾은 것이라고는 할 수 없다. 그저 지금 내 안에서 울부짖고 있는 언행일치의 신념이 꺾였을 뿐.

"물론이죠. 그렇게 해드릴게요. 당신의 쇼핑 다이어트를 그르칠 순 없죠."

아니타는 웃으며 대답했고, 몇 주 후면 내 것이 될 옷 두 벌을 창고로 가져갔다. 내가 탈의실에서 옷을 갈아입는 동안 플리마켓을 위해 특별히 마련된 바에서 갓 짜낸 주스 두 잔을 주문한 키르스텐은 그중 한 잔을 내 손에 쥐어주었다.

그런데 나를 보던 아니타의 눈이 갑자기 휘둥그레졌다.

"저……. 그런데요. 혹시 입으신 거, 직접 뜨신 건가요? 정말 훌륭해요!"

엥? 국내는 물론이고 국제무대에서도 유명한 디자이너가 뭐? 내가 만든 니트, 그것도 내 처녀작인 이 니트를 보고 훌륭하다고? 여기저기 비뚤비뚤하고, 소매는 내 팔보다 3분의 1 정도 더 긴 이 니트가……? 어안이 벙벙했다.

그러자 아까 내 검은색 상의를 칭찬했던 여자도 물었다.

"정말이에요? 직접 만들었어요, 이걸?"

"정말 놀라운데요!"

또 한 여자가 소리쳤다.

그러자 때때로 조금만 더 조심성이 있었으면 싶은 내 친구 키르스텐이(분명 이는 우리 두 사람의 공통점이었다) 즉각 내 니트를 머리 위로 잡아당겨 벗기고는 직접 입어보았다.

"친구야, 이건 마치 나를 위해 만들어진 옷 같다! 이거 이제 못 가져가."

키르스텐이 말했다.

"저도 입어볼래요."

아니타가 서 있던 방향에서 누군가의 목소리가 튀어나왔다. 설마 아니타가 한 말인가? 정말로 아니타였다. 세상에……. 아니타가 내 니트를 입어보겠다는 거야, 지금? 이게 꿈이야 생시야? 저기요. 여보세요들. 이 공간 전체가 옷으로 차 있어요. 다른 것도 아니고 정말 훌륭한 디자이너의 옷들이에요. 그런데 이 와중에 왜 내가 만든 니트에 관심을 보이시는 건지?

쉽진 않았지만 나는 내 회색 텐트 니트를 가져오는 데 성공했다. 그러고는 잔을 들고 밖으로 나가 먼저 심호흡을 했다. 방금 대체 무슨 일이 일어난 거지? 나는 아니타, 키르스텐과 대화를 나눴다. 아니타는 잠시 생각에 잠겨 있다가 불현듯 아이디어가

떠오른 모양인지 이렇게 말했다.

"우리 거래를 하는 건 어때요? 이것과 같은 니트를 만들어서 주면, 나는 당신에게 아까 그 옷 두 벌을 선물로 드릴게요."

오늘 혹시 크리스마스인가? 대체 이 믿을 수 없는 상황을 어떻게 받아들여야 하지? 정말 꿈을 꾸고 있는 건 아닐까? 꿈의 내용은 갈수록 신기한 방향으로 흘러갔다.

"나도! 나도 이거 갖고 싶어!"

키르스텐이 끼어들었다. 나는 평소 키르스텐의 스타일을 보며 감동받았고, 실제로 몇 가지는 따라해본 적도 있었다. 그런 그녀가, 내가 뜬 니트를 입고 싶어 한다는 건가, 지금? 오 마이 갓! 신이시여!

뭐, 좋다. 니트 두 벌. 거래 성사!

나는 거의 날아가듯 지하철역으로 향했다. 집에 도착하니 플로리안은 잠에서 깨어 있었다.

"자기야! 믿을 수 없을 거야! 방금 무슨 일이 벌어졌게?"

나는 신이 나서 키르스텐의 이야기를 전했다. 물론 그녀의 안부도 전했다. 그리고 이어서 아니타와 그녀가 디자인한 옷들, 그리고 내 니트를 둘러싸고 펼쳐진 한 편의 영화 같은 이야기도 들려주었다.

플로리안은 또 한 번 자신의 특기를 보여주었다. 정말이지 무미건조하기 짝이 없는 코멘트를 하는 것으로는 이 세상에서 최

고인 것 같다. 그는 이렇게 말했다.

"그러게. 자기 말을 도무지 못 믿겠네, 나는."

사과는 이제 그만!

최근 들어 나는 흥미로운 상황을 종종 경험하곤 했다. 주변 사람들이 정말 멋진 옷을 샀다고 정신없이 자랑하다가 즉각 내게 사과하는 상황이었다. 심지어 이렇게 말하는 사람도 있었다.

"앗, 미안해. 내가 괜한 이야기를 했네. 쇼핑도 못하는 네 앞에서……."

물론 나를 배려해주는 것은 고맙다. 하지만 대부분의 경우, 나는 정말로 아무렇지도 않다. 친구들이 산 옷을 보고 함께 기뻐해줄 수 없다면 그게 어떻게 친구란 말인가?

이렇게 말하는 사람도 있다.

"아……. 미안해요. 텍스틸슈베덴 옷이에요."

텍스틸슈베덴이 아니면, 기타 저렴한 브랜드의 제품이라며 미안해한다. 그러면서 동시에 그것이 그리 나쁜 행위는 아니었다고 변명한다("세일 중이기에 산거예요. 안 사면 어차피 버려질 테니까……"). 아니면 다른 것으로 그 잘못을 만회하려고 한다("너도 알잖아. 그

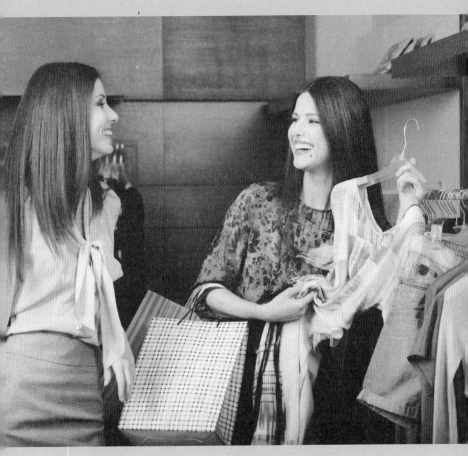

친구들이 산 옷을 보고 함께 기뻐해줄 수 없다면 그게 어떻게 친구란 말인가?

래도 내가 요즘 환경 보호를 위해서 차 말고 자전거 타는 거"). 그것도 아
니면 다른 변명들을 늘어놓는다("그러니까, 나도 알아. 이게 좋은 상
품이 아니라는 거…… 근데…… 그러니까 그게……"). 그렇다. 나에게
이런 친절을 베풀어주는 것도 고맙다. 하지만 필요 없다. 나는 전
도하고 싶은 게 아니다. 그저 쇼핑을 바라보는 내 시각이 어떻게
달라졌는지를 기록해두려는 것 그 이상도 이하도 아니다.

이쯤해서 분명히 말하고 싶다. 비판적 소비를 하느냐 마느냐
는 전적으로 개인에게 달린 문제다. 내가 이 문제에 대해 계속
이야기한다고 해서, 단지 그 이유만으로 내 앞에서 죄책감을 느
낄 필요는 없다는 소리다.

<center>12월 17일</center>

선물 교환

토요일마다 쇼핑하는 사람들로 바글바글한 이곳은 크리스마
스를 앞둔 월요일 아침부터 이미 정신이 없었다. 사람들은 매장
마다 줄을 지어 서 있었다. 무엇보다 이해할 수 없는 건 아직 영
업을 시작하기도 전이라는 사실이었다. 아침 8시 반부터 사람들
의 얼굴에는 스트레스가 가득했다. 모르긴 몰라도 출근 전까지
15분밖에 여유가 없을 테니 그럴 만도 했다.

'크리스마스', '선물'. 뭐 이런 전통을 이해 못하는 건 아니다. 하지만 크리스마스 한 번 보내자고 이렇게 많은 소비를 할 필요가 있을까? 통계에 따르면 1월부터 4월까지는 신용상담 업계가 성황을 이룬다고 한다. 크리스마스 선물을 위해 무리하게 빚을 진 사람들의 상담이 이어지기 때문이다. 그렇다면 결국 우리는 신용상담 업계 좋으라고 이 모든 일을 감수하고 있는 걸까?

나는 계속해서 자문했다. 대체 이 모든 게 뭘 위한 거지? 나는 내 조카를 떠올리며 공포심까지 느꼈다. 내 조카는 작년 크리스마스 때 무려 24개의 선물을 앞에 두고도 포장을 다 뜯고는 이렇게 말했었다.

"심심해!"

물론 선물을 받는 것은 멋진 일이다. 나 역시 내가 선물을 주면 플로리안이 어떤 표정을 지을지, 또 그는 나에게 어떤 선물을 줄지 벌써부터 궁금하고 기대가 된다. 올해는 더 특별하다. 작년에는 대놓고 스탠딩램프를 사달라고 했었지만, 올해는 플로리안이 어떤 힌트도 주지 않았기 때문이다.

하지만 이제는 선물보다 더 기대되는 것들이 있다. 내 조카들과 온 집안을 뛰어다니며 술래잡기 놀이를 하는 것, 방금 침실(혹은 거실, 부엌, 화장실 등등)에서 아기 예수님을 봤다는 내 거짓말에 아이들이 허겁지겁 달려가는 모습을 보는 것, 아니면 휠체어에 앉아 계신 우리 아빠가 정말 좋아하시는 '빈트렁게를 오스트리아

의 전통 머랭 과자로, 크리스마스트리에 장식용으로 걸어두기도 한다'을 정확히 아빠의 손이 쉽게 닿지 않는 곳에 걸어놓는 것(변명을 좀 하겠다. 정말로 이것은 아빠를 위한 일이다. 아빠는 스트레칭을 자주 하셔야 하기 때문이다) 아니면 일부러 크리스마스 캐럴을 틀리게 부르는 것, 그럼으로써 우리 가족은 그리 감상적이지 않다는 사실을 증명하는 것 등이다.

쇼핑 다이어트로 나는 불필요한 선물에 더 강한 거부감을 느끼게 되었다. 대체 크리스마스마다 의미도 없는 것들이 얼마나 많이 오고 가는가? 이런 쓸데없는 것 하나도 생산 과정과 자원을 필요로 한다. 아이고.

그나저나 이러다 촌스러운 이모가 되지는 않을지 걱정이다. 선물이랍시고 책이나 기타 교육학적 가치가 있는 것들만 주는 이모 말이다. 불쌍한 내 조카들. 자칫 정신을 놓고 있다가 꼬부랑 할머니가 됐을 때 아이들에게 직접 뜬 니트, 뭐 이런 걸 선물해주면 어떡하지?

12월 23일

내 남자의 단기 기억상실증

"자기야, 다시 한 번 말해줘. 24일은 자기네 부모님, 25일은 우

리 부모님 댁에 가는 거지? 아…… 아닌가? 거꾸로였나?"

플로리안은 나를 '인간 스케줄러'로 사용하길 좋아한다. 하여
간에 스케줄과 관련된 일이면 말을 해줘도 계속 까먹는다. 그리
고 나는 매번 그걸 다시 챙겨줘야 한다. 하지만 어쩌겠는가? 나
는 나와 같은 운명을 가진 여자가 많을 거라 생각한다. 사랑하는
남자의 단기 기억상실증과 싸워야 하는 많은 여자들 말이다.

어쨌거나 플로리안 덕분에 배우는 게 많다. 그중에 단연 최고
는 인내심인 것 같다. 그리고 이번에도 나는 인내심을 가지고 대
답했다.

"응. 24일은 우리 부모님, 25일은 자기 부모님."

조카들과 함께 부모님 댁에서 보내는 크리스마스는 올해에도
재미있을 것 같다. 그 재미를 놓칠 수는 없다.

12월 24일

시간을 선물 받다

작년과 꼭 같은 크리스마스 이브였다. 모처럼 할머니, 할아버
지를 뵈러 온 조카들은 온 집을 헤집고 뛰어다니다 피곤해서 곯
아떨어졌고, 어른들은 늘 그랬듯 크리스마스 요리를 만들어 파
티를 치렀다. 시어머님 댁에는 다음 날 저녁에야 도착했다. 그리

고 그곳에서 선물 교환식을 했다. 시댁에는 아이들이 없어 차분하게 크리스마스를 보낼 수 있기 때문이다. 매사에 엄격한 사람답게 플로리안은 옷이 아닌 다른 걸 선물해주었다. 뭐, 어차피 나도 옷을 원했던 것은 아니니 괜찮다. 게다가 플로리안의 선물은 내가 상상할 수 있는 것 중 단연 최고의 선물이었다. 그것은 바로 우리 두 사람이 함께할 수 있는 시간이었다. 서로 다른 두 공연의 티켓 말이다.

올해의 마지막 날은 지인과 함께 뮌헨에서 보냈다. 그리고 며칠 동안 휴식을 취했다. 사랑하는 사람들과 함께 시간을 보내는 것만큼 가치 있는 일이 또 어디 있을까? 나는 처음으로 이런 행복감이 정말 소중한 가치라는 것을 알게 되었다. 이 사실을 깨닫기까지 20년하고도 11년이 꼬박 걸렸음도 깨달았다. 쇼핑, 옷…… 이 모든 것이 얼마나 부차적인 것이었던가!

January

드디어 끝났다

1월 15일, 늦은 저녁이었다. 긴 하루였다. 하루 종일 이 일, 저일에 치이는 바람에 회사에서 계속 스트레스를 받았다. 평소처럼 플로리안과 소파에 앉아 시간을 보냈다면 곧 기운을 차렸을 텐데……. 나는 플로리안이 고층 건물 건축이나 지구 반대편의 '누족' 같은 머리 아픈 주제의 다큐멘터리를 볼 때 옆에 앉아 안정을 찾곤 했다. 아니타와 키르스텐을 위한 니트를 만들면서 말이다. 하지만 불행히도 플로리안은 지금 집에 없었다.

대신 엄마에게 전화가 왔다.

"딸! 쇼핑 다이어트 끝난 기분이 어때? 내일 곧바로 쇼핑하러 갈 거야?"

"아니, 계획에 없어. 빨리 마쿠스가 사놓은 부츠 받으러 가야지."

"마쿠스한테 안부 꼭 전해줘!"

"엄마, 나 뉴욕에 가는 거 아냐. 마쿠스 동생한테 받으러 가는 거지."

"그럼 그 동생한테 전해주면 되지!"

"근데 엄마 마쿠스 동생이 누군지 모르지 않아?"

"응, 몰라. 뭐 어때?"

오 마이 갓! 나는 정말 우리 엄마가 좋다.

우리는 몇 분 더 수다를 떨었다. 아빠는 잘 지내시고, 내 둘째 동생은 자동차가 고장이 났으며, 둘째 조카는 결막염에 걸렸고, 그 누나, 즉 첫째 조카는 바이올린을 배우고 싶어 한다고 했다. 이모는 또 술을 너무 많이 마신다고 했다. 다행히 엄마와의 수다로 기분 전환이 되었다. 덕분에 회사 생각도 머릿속에서 싹 사라졌다.

쇼핑 다이어트가 끝났다는 이야기를 하며 엄마가 웃었다.

"내일은 플로리안도 드디어 젤리를 먹겠구나."

그 순간 떠오른 생각이 있었다. 저녁 7시가 조금 지난 시간이었다. 모퉁이에 있는 작은 슈퍼마켓은 7시 반에 문을 닫는다.

"으악! 엄마! 나 지금 나가봐야 해! 플로리안이 먹을 젤리 사는 걸 깜빡했어! 오 마이 갓! 1년 내내 계획했던 건데 하필이면

오늘 까먹다니!"

엄마가 웃었다.

"얼른 뛰어가!"

나는 슈퍼마켓이 문 닫기 5분 전에 도착해서 간신히 곰 젤리 두 봉지를 살 수 있었다. 다행이다. 휴우.

그리고 슈퍼마켓을 나오는데 플로리안과 딱 마주쳤다. 하마터면 젤리를 들킬 뻔했지만, 나는 의연하게 대처해서 간신히 위기를 모면했다. 우리는 함께 집으로 돌아갔다.

같이 소파에 드러눕자 내 남자는 예상대로 정말이지 진부하기 짝이 없는 다큐멘터리를 보기 시작했다. 이번에는 시중에 유통 중인 청소기 성능과 관련한 다큐멘터리였다. 나는 아니타를 위한 니트의 첫 번째 소매 부분을 뜨면서 작년 한 해를 뒤돌아보았다.

언행일치가 안 되는 나 자신을 시험하기 위해 시작했던 쇼핑 프로젝트가 오늘 밤이면 끝이 난다. 그런데도 슬프다. 지금까지 스스로 정한 과제로 이렇게 행복했던 적이 없기 때문일까. 그러나 한 가지는 분명하다. 나는 포기하지 않고 끝까지 해냈다. 그리고 앞으로도 지속 가능한 패션을 위해 노력할 것이다. 게다가 신기하게도 회사에서도 이러한 깨달음을 실현할 기회를 얻었다.

내 친구들이 보인 반응도 내가 옳았다는 것을 증명한다. 나는 쇼핑 다이어트를 시도한 유일한 사람이 아니었다. 옷이 망가졌다

고 새 옷을 사거나 자기 자신을 위로하기 위해, 기분 전환을 위해, 시간을 때우기 위해, 스스로 상을 주기 위해 쇼핑하는 행위를 중단한 것은 비단 나뿐만이 아니었다. 스스로 상을 주기 위해 하는 쇼핑은 모든 의류 기업이 가장 반기는 이유다. 경제 주체들은 이와 같은 이유로 소비자의 지갑을 열기 위해 온 힘을 쏟고 있으며 전 세계의 모든 소비자는 여기에 넘어가 모든 지각 능력을 잃고 만다.

이는 올해 내가 얻은 가장 큰 깨달음이었다. 3주 주기로 바뀌는 트렌드를 전부 따라가려면 나 자신은 물론 타인에게도 너무 큰 피해를 끼칠 수밖에 없다. 패스트패션이 생산되는 과정은 환경과 노동자들에게 엄청난 고통을 남길 뿐더러, 그것을 소비하는 나 자신도 엄청나게 쌓인 옷 때문에 점차 부담감을 느낄 수밖에 없다.

반면 평소에 주구장창 키보드만 두드리느라 아주 가끔씩 채소를 먹기 좋은 크기로 찢는 일 외에는 거의 해본 적 없는 손으로 무언가를 직접 만들고, 그것을 다른 사람들 앞에서도 자랑스럽게 입을 수 있다는 것은 매우 특별한 감정을 불러일으킨다. 애초에 내가 무언가를 만들고자 했던 것은 그 과정이 얼마나 오래 걸리는지, 그러면서 내가 얼마나 또 불평불만을 해댈지를 알아보기 위해서였다.

그러나 예상과 달리 내 첫 작품은 훌륭했고, 덕분에 나는 같

은 니트를 두 벌이나 더 만들게 되었다(분명 운이 좋았던 거라고 생각한다. 나는 내가 이렇게 멋진 옷들만 만들 수 있으리라고는 생각지 않는다). 그리고 바느질 트라우마를 이겨낸 후부터는 내가 상상한 것을 그대로 만들 수 있다는 사실에 굉장한 자부심을 느낀다. 뭐, 좋다. 조금 과장해서 표현하기는 했다. 바느질 작품의 경우, 꼭 내가 상상한 대로 나오는 건 아니니까. 그래도 중요한 건 언제나 내 마음에 드는 결과물이 나온다는 사실이다.

그중에서도 가장 멋진 사실은 이것이다. 나는 해냈다! 나는 지난 1년 동안 아무것도 사지 않았다! 그리고 또 확실한 것이 있다. 절대로 나는 예전과 같은 방식으로 소비하지는 않을 것이다. 기분 전환을 위해 텍스틸슈베덴에서 이것저것 닥치는 대로 집어 들지도 않을 것이며, 망가질 걸 대비해서 같은 옷을 두 벌씩 사지도 않을 것이다. 물론 사놓기만 하고 옷장 안에서 먼지가 쌓일 때까지 방치하는 쇼핑도 하지 않을 것이다.

"그래서? 가장 먼저 뭘 살 거야?"

플로리안이 물었다. 귀신같기도 하지. 플로리안은 내가 협탁 위의 올려 둔 곰 젤리를 언제 발견한 건지 손으로 봉지를 정성스레 어루만지고 있었다.

"마쿠스한테서 부츠를 사야지."

"엥? 어떤 마쿠스?"

"내 친구 마쿠스. 뉴욕에 사는 친구 말이야!"

"마쿠스는 빈에 없지 않아?"

아! 한 가지 빼놓은 일이 있었다. 나는 플로리안에게는 마쿠스를 통해 편법으로 사둔 부츠에 대해 이야기하지 않았었다. 여기어 편법이라는 단어 사용한다는 것 자체만으로도 너무 마음이 아프다.

"속임수를 쓰셨구만!"

플로리안이 흥분해서 말했다.

"속임수를 쓴 건 아냐. 부츠 값을 낸 것도 아니고, 내가 갖고 있지도 않아."

"물론 그건 그렇지만 그래도 규칙을 어긴 거잖아. 그런 방법으로 산 거니까."

"그래 맞아. 하지만 엄밀히 말해서 어겼다고는 할 수 없어."

"뭐…… 좋아. 눈감아줄게. 예쁜 부츠니까. 그럼 그다음으로는 뭘 살 거야? 매장에 가서 쇼핑하게 되면?"

나는 잠시 생각에 잠겼다. 하지만 떠오르는 것이 없었다. 아니타가 디자인한 옷은 살 필요가 없다. 이미 교환하기로 약속이 되어 있으니까. 이제 정말 쇼핑 다이어트는 끝났다. 열두 달이라는 시간 동안 때때로 당장 갖고 싶다는 생각이 나를 괴롭히기도 했지만, 지금은 정말로 부츠를 제외하고는 사고 싶은 것이 하나도 없다. 초반에는 어땠는가?

나는 쇼핑 다이어트가 끝나는 첫날 최소한 원피스 세 벌과 셔

츠 네 벌, 레깅스 다섯 벌과 기타 등등을 살 것이라고 확신했었다. 그런데 아니었다. 이젠 쇼핑에 대한 흥미도, 관심도 들지 않았다. 나는 그런 나 자신이 정말 놀랍게 느껴졌다.

한 가지는 분명하다. 앞으로도 나는 지구 어딘가에서 어느 재봉사가 1센트도 안 되는 임금을 받고 만든 옷은 사지 않을 것이다. 그리고 재봉사가 안전한 조건에서 일하는지, 목화밭을 가꾸는 농부가 씨앗과 땅을 사기 위해 빚을 지지는 않았는지를 꼼꼼히 따져볼 것이다.

이 세상에 옷만큼 싸게 팔리는 것도 없다. 그런데 옷을 생산하려면 인력이 필요하다. 수확을 하고, 면섬유에서 실을 뽑아내고, 바느질을 해야 한다. 그 과정에서 노동자가 터무니없는 임금을 받는 일은 없어야 하지만, 옷값은 갈수록 내려가고 있다. 그럼에도 우리는 옷을 손에 쥐었을 때, 그 옷이 얼마인지만을 확인할 뿐, 어떻게 생산되었는지는 신경 쓰지 않는다. 또한 이 값에 옷이 만들어지고, 판매되는 것이 불가능하다는 사실에 대해서도 고민하지 않는다. 나 역시 오랫동안 그렇게 살아왔다. 하지만 이제는 그런 삶에 질렸다. 나는 더 이상 그렇게 살고 싶지 않다.

오 마이 갓. 형용할 수 없을 정도로 멋진 기분이다. 내일부터 쇼핑할 수 있지만, 나 스스로가 원치 않는다는 것이. 내가 원하는 것은 부츠 하나가 전부다. 그리고 그 부츠는 세상에서 가장 아름다운 부츠가 될 것이다.

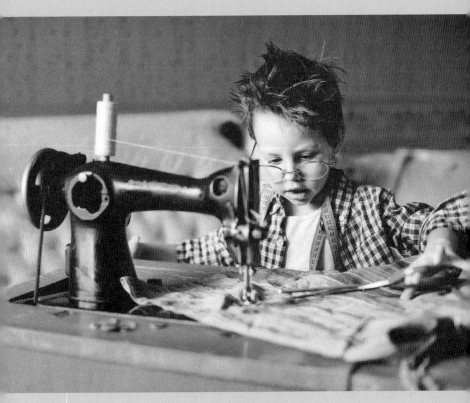

앞으로도 나는 지구 어딘가에서 어느 재봉사가 1센트도 안 되는 임금을 받고 만든 옷은 사지 않을 것이다.

행복하다!

평소와 다를 것 없는 평범한 날이었다. 나는 잠에서 깨어나 샤워를 했고, 마음에 드는 옷을 골라 입고 출근을 했다. 하지만 오늘은 분명히 평소와는 다른 날이었다. 그것도 아주 많이. 내 핸드폰은 쉬지 않고 울려댔고, 친구들은 너도나도 내게 축하 문자를 보내왔다. 그들은 마치 내가 로프도 없이 아이거 노르트반트*Eiger-Nordwand*아이거 북벽. 아이거 북벽은 알프스의 3대 북벽 중 하나로 현재까지도 가장 등반하기 어려운, 등반 역사상 사망자가 가장 많은 곳에라도 오른 것처럼 축하해주었다. 하지만 어제처럼 나 자신이 자랑스럽지는 않았다. 이미 지나간 일이기 때문이다. 나는 해냈다. 그리고 다음 과제가 나를 기다리고 있다. 그 과제는 지금 어디에 있을까?

내 책상 위에는 작은 상자가 하나가 놓여 있었다. 상자를 열어보자마자 나는 웃음을 터트렸다. 돈이 들어 있었다. 다 합쳐서 50유로. 내 동료는 정정당당한 패배자였다.

그토록 기다렸던 날이건만, 별다른 소란 없이 하루가 지나갔다. 하지만 저녁에 집에 돌아가 작년 초에 내가 직접 세운 쇼핑 다이어트 규칙을 보는 순간, 갑자기 자부심이 밀려왔다. 나는 그동안 조커 카드를 단 한 번도 사용하지 않았다. 산책용 운동화도 사지 않았다. 내 오래된 운동화도 1년을 잘 버텨주었다.

이제 어떻게 할 것인가?

1월 16일부로 나는 쇼핑을 할 수 있게 되었다. 가장 먼저 마쿠스의 동생을 만나 브라운 컬러 부츠를 받아 왔다. 상자는 집에서 열어보기로 했다. 과연 상자를 열자마자 엔도르핀이 쏟아져 나와 나를 흥분시켰다. 사실 새 물건은 쇼핑 다이어트 중에도 받았었다. 양말 니트 원피스에서부터 직접 만든 니트, 여러 가지 교환 물품들까지……. 하지만 이 브라운 컬러 부츠는 정말이지 특별했다. 1년간의 절제에 대한 보상이었으니까.

쇼핑 다이어트가 끝난 후 몇 개월은 무척 흥미로운 시간이었다. 쇼핑을 할 수 있게 되었음에도 나는 한참이나 쇼핑을 하지 않았다. 평균 구입량 이상의 옷을 사지 않았는데도(친구들 옷장의 크기를 토대로 측정했을 때) 여전히 옷이 많았기 때문이다. 소유는 곧 부담이다. 이제 나는 이 부분에 대해 전적으로 동의한다(하지만 새 신발을 소유하는 것은 언제나 새로운 즐거움을 준다).

새로 구입한 물건의 가치도 이전과 비교했을 때 세 배 정도 커졌다. 아니타와 교환한 옷과 새로 구입한 원피스 두 벌, 그리고 암스테르담에 갔을 때 코라에 들러 산 셔츠 하나까지……. 나는 자부심을 갖고 이 옷들을 아끼고, 잘 관리하면서 입고 있다.

인터넷 쇼핑에 대한 열정이 재발한 적도 있었다. 아무 생각 없

이 친환경 제품 전문 쇼핑몰에서 닥치는 대로 물건을 샀다가 바로 정신을 차리고 주문한 것 중 대부분을 다시 돌려보냈다. 단 검은색 레깅스만 남겨두었다. 이건 남겨놔도 되니까.

하지 않기로 한 일은 더 이상 하지 않았다. 나는 더 이상 관습적인 방식으로 생산된 옷들을 사지 않는다. 하지만 신발의 경우는 조금 다르다. 친환경, 공정거래 신발의 경우, 디자인에서부터 대놓고 '나 친환경, 공정거래 신발이오'라는 것이 티가 났기 때문이다. 하지만 내가 자발적으로 출입하기를 반복했던 텍스틸슈베덴이나 기타 유사한 브랜드 체인점에는 발길을 끊었다.

쇼핑 거리에는 매장에서 흘러나온 시끄러운 음악 소리나, 화장품 가게에서 새어나온 강한 향수 냄새가 가득하다. 그러나 우리는 그것을 인식하지 못한다. 매장 조명은 너무 눈부시게 밝거나, 아예 어두컴컴하지만, 소비자들은 이미 면역이 생긴 것 같다. 단 1년 만이라도 이러한 과잉 자극에서 멀어져 휴식을 취한다면 이 모든 것이 얼마나 부담스러운지 알게 될 것이다.

내가 이러한 매장에서 쇼핑하지 않는 이유는 단순하다. 내 모든 감각을 차단해버리는 게 싫어서다. 나는 내 마음에 드는 옷이 어떤 소재로 만들어졌는지, 질은 어떤지를 확인하고 싶다. 나는 이제 옷의 디자인이나 가격 외의 것들도 볼 수 있게 되었다. 비록 이 방법이 방글라데시 의류 공장 노조위원장의 바람에는 부합하지 않을지 몰라도 나로서는 다른 방법이 없다. 나는 그저

이 모든 게 불편하다.

솔직히 고백하자면 나는 과거의 내 쇼핑 습관이 다시 돌아올까봐 몇 개 매장에는 아예 들어가지 않았다. 분명한 사실은 관습적인 방식으로 생산된 옷들이라고 해서 안 예뻐 보이지는 않는다는 것이다. 당장 지갑을 열어도 부담이 없는 가격도 혹하게 만든다. 하지만 나는 더 이상 이러한 생산 방식을 지원하고 싶지 않다. 이는 어디까지나 내 원칙에 따른 결정일 뿐이다.

그렇다고 '메이드 인 방글라데시'가 찍혀 있는 모든 제품에 반감이 있는 것도 아니다. 방글라데시에서 생산 공장을 운영하는 기업 중에는 분명 친환경적인 기업도 있다. 그곳에서는 공장 노동자들도 공정한 임금을 받고 있고, 노동 조건도 안전하다. 하지만 그러한 권리를 누리지 못하는 근로자가 훨씬 많다는 사실이 나를 안타깝게 한다. 특히나 2014년 초에 발생한 라나플라자 봉제공장 붕괴 사건은 나를 뒤흔들어놓았다. 당시 사고로 1천 127명이 사망하고 2천 348명이 부상을 당했다. 가능한 한 저비용으로 생산하고 동시에 이윤을 극대화하려는 회사들의 욕심이 낳은 비인간적 사고였다.

그 밖에도 내게는 많은 일이 있었다. 나는 기분 전환을 위해 쇼핑을 하지 않는다. 사실 이것은 텍스틸슈베덴에 가지 않는 것보다 더 어려운 일이다. 물론 나는 아직도 주말이면 인터넷 쇼핑에 빠져들고, 퇴근길에 매장 진열대가 궁금해서 일부러 길을 돌

아가기도 한다. 내 마음에 드는 친환경, 공정거래 제품들이 있는 지를 보고 싶기 때문이다.

하지만 사지는 않는다. 오로지 기분 전환을 위한 쇼핑이라면 하지 않는다. 쇼핑은 무언가가 필요할 때만 한다. 예전에는 검은색 바지를 하나 사자는 생각을 하고 실제로 영수증을 받아들기까지 걸린 시간이 20분에 불과했다.

반면 요즘에는 바지 하나를 사는 데에도 몇 주가 걸린다. 내가 원하는 게 정확히 어떤 검은 바지인가? 소재는? 스타일은? 어디서 사지? 정말로 필요한가? 이러한 것들을 꼼꼼히 따지기 때문이다.

더 솔직해지자면 나는 요즘 "사지 않을 거야"라는 말보다 "필요하지 않아"라는 말을 더 자주 한다.

물론 소유에 대한 욕구가 여전히 남아 있는 건 사실이다. 소유욕이 없는 사람이 이 세상에 어디 있겠는가? 필요한 건 아니지만, 꼭 가지고 싶어서 무언가를 사는 것도 나쁘지는 않다고 생각한다. 그래서 가끔은 앞뒤 재지 않고 지르기도 한다. 하지만 대부분의 경우 이런 소유욕의 뒤에는 쇼핑으로 충족될 수 없는 전혀 다른 문제가 숨어 있다. 그것은 거울 속 내 모습에 대한 불만족일 수도 있고, 사랑하는 사람과의 관계가 좋지 않을 때 찾아오는 불만일 수도 있으며, 다른 사람에게 겉치레식의 말이라도 듣고 싶은 바람일 수도 있다.

결론적으로 말하자면 나는 조금 더 깬 소비 습관을 갖게 되었다. 그리고 난해하게 들릴지는 모르겠지만 나는 그동안 매일같이 소비의 유혹에 빠져 사느라 가려졌던 이성을 다시 발견한 것 같다.

변화된 내 소비 습관은 플로리안에게도 영향을 끼쳤다. 이제 내 남편도 셔츠가 필요하다 싶으면 친환경 제품인지를 따지고, 가급적이면 지역 내 작은 매장에서 쇼핑한다. 사실 플로리안은 이전에도 의도한 바는 아니지만 친환경 의류에 대한 인식이 있었다고 볼 수 있다. 옷을 한 번 사면 정말로 누더기가 될 때까지 입었으니 말이다.

쇼핑 다이어트가 바꿔놓은 것은 비단 소비 습관 하나만이 아니었다. 내 인생의 많은 것이 변했다. 나는 이 프로젝트를 통해 정말로 멋진 사람들을 많이 알게 되었다. 특히 바느질과 뜨개질에 취미를 붙인 것이 친구들을 비롯한 많은 지인들 사이에서 결정적인 역할을 했다. 지금까지 말은 하지 않았지만, 뜨개질하는 것을 좋아한다고 고백하는 친구들이 상당히 많았던 것이다.

내 블로그를 통해 친분을 쌓게 된 수잔네도 그랬다. 수잔네는 얼마 전 빈 최초의 뜨개질 연합을 결성했다. 우리는 한 달에 한 번씩 모임을 가지면서 외국에 사는 회원들을 위해 주기적으로 재미있는 사진들을 업로드한다. 모이면 무엇을 하느냐고? 이십대 초반부터 육십대 초반에 이르는 여자들이 아주 세련된 레스토

랑 테라스에 모여 뜨개질을 한다. 훌륭한 칵테일을 테이블에 올려놓고, 양산도 쓰지 않고 뜨개질을 하는 것이다.

수잔네는 뜨개질 영화라는 것도 고안해냈다. 영화관에서 함께 영화를 관람하는 것인데, 특이 사항은 영화관의 조명이 완전히 꺼지지 않는다는 점이다. 그러면 관람객들은 약한 조명 아래서 영화를 보며 뜨개질을 한다. 조용하면서도 일률적으로 울려 퍼지는 뜨개바늘 소리는 영화 보는 재미를 더해준다. 게다가 영화를 보면서 뜨개질을 하면 팝콘을 입에 우겨넣을 손이 사라지니 다이어트에 도움이 된다. 이 또한 엄청난 장점이 아니겠는가!

더 이상 긴말 할 필요는 없을 것 같다. 쇼핑 다이어트는 어려운 과제였다. 그러나 나는 그 과제를 해냈다. 그리고 쇼핑 다이어트가 내게 남긴 또 하나의 과제는 비판적 소비자로서의 인생이다. 이는 불가능하지는 않지만 분명히 어려운 과제이다. 그러나 나는 행복하다.

쇼핑(하지 않는) 규칙

'그레이트 아메리칸 어패럴 다이어트 홈페이지'에는 샐리라는 이름의 여자가 알려주는 쇼핑 규칙이 게재되어 있다. 나도 여기에 동의하고 이를 내 쇼핑 규칙으로 삼았다. 독자 여러분에게도 소개하고자 한다.

1. 매진이 임박했다고 무턱대고 사지 마라. 제값을 주고서라도 살 물건인지를 생각하라. 그게 아니라면 사지 마라.

2. 옷은 반드시 입어보고 사야 한다(지난번에 옷을 살 때 이 규칙을 알았더라면 좋았을 텐데……. 지난번에 나는 지난 시즌의 바지가 세일해서 15유로에 판다는 사실 하나만으로 그걸 샀다. 규칙 1번도 어기고, 2번도 어긴 셈이다. 사고 나서는 딱 한 번밖에 안 입었다).

3. 살 때 사이즈가 맞지 않다면 사지 마라. 바지는 입는 것이지 다리를 '쑤셔 넣는' 것이 아니다.

4. 충동구매하지 마라. 나는 이 규칙에 전적으로 동의한다. 물론 이론적으로는 쉽게 동의할 수 있으나 나 또한 쓸모없는 옷을 충동적으로 살 때가 있다. 하지만 충동구매를 하면 옷장에는 옷이 아니라 짐만 는다.

5. 가진 옷과 어울릴지를 고민하고 사라. 최소 두 벌 이상과 어울려야 한다. 이 또한 좋은 규칙이라고 생각한다.

6. 입자마자 편안함이 느껴지지 않는다면 사지 마라.

7. 유행이라고 옷을 사서는 안 된다. 단지 유행이라는 이유 하나만으로 옷을 사지 마라. 영어 단어를 따로 풀어서 설명하지 않고, 있는 그대로 표현하겠다. "유행하는 옷이더라도 그것이 내 눈에 '매지컬*magical*' '황홀한', '아주 멋진'의 의미로 쓰인다 할 때만 사라."

8. 가능하다면 지역 경제를 활성화시킬 수 있는 곳에서 옷을 사라.

근본적으로 어려운 규칙들은 아니다. 하지만 때로는 나 역시도 이런 규칙들이 잔소리처럼 여겨지기도 한다. 알았어! 알았다고! 알았다고요! 뭐, 이런 감정 말이다. 반면 이런 생각도 든다. 1년 전이었더라면 나는 1번은 물론이고 2번도, 3번도, 4번도, 6번도, 7번도, 8번도 지키지 못했을 것이다. 가진 옷이 워낙 많은 내게 사실 5번은 규칙도 아니다. 아무리 생각해도 나는 옷이 정말 징그럽게 많다.

이제 독자들의 차례다. 이를 통해 독자들이 무엇을 시작할 수 있을지는 모르겠다. 하지만 나는 쇼핑을 할 때 꼭 세 가지 질문을 던진다. "정말 필요한가?", "내게 잘 어울리는가?", "사이즈가 잘 맞는가?"

이렇게 하지 않으면 장바구니에는 쓰레기만 남기 때문이다.

참고 문헌

쇼핑 다이어트 기간 중 나는 다음의 책들을 참고했다.

소비 관련 테마

● 유디트 레비네*Judith Levine*, 《노 쇼핑! 자가 실험*No Shopping! Ein Selbstversuch*》, 2007년 출간, 구스타브 키펜호이어*Gustav Kiepenheuer Verlag*

쇼핑 다이어트를 시작한 지 얼마 되지 않아 발견한 자가 실험 책이다. 저자인 유디트 레비네는 명품과 관련된 모든 쇼핑을 포기한다. 그리고 나와 달리 옷 이외의 물건도 사지 않는다. 그녀의 남편도 실험에 동참했는데, 두 사람은 시작한 지 얼마 되지 않아 맥주나 와인도 명품의 일종이라는 문제 인식을 갖게 되었고, 이를 해결하기 위한 창의적인 방법을 고안해낸다. 살면서 우리가 필요로 하는 것은 극히 적다는 사실을 깨닫게 함과 동시에 웃음을 터뜨리게 하는 재미있는 책이다.

● 에바 텐처*Eva Tenzer*, 《고 쇼핑! 왜 우리는 쇼핑에서 벗어나지 못하는가*Go Shopping! Warum wir es einfach nicht lassen können*》, 2009년 출간, 구스타프 키펜호이어

저자 에바 텐처는 우리가 왜 이렇게 열광적인 소비자가 되었는지에 대한 다양한 이유를 소개한다. 그 이유 중 하나로 인간의 진화 과정을 들기도 한다. 매우 재미있게 쓰인 책이라 우리가 미처 인식하지 못했던 매커니즘을 어떤 방법으로 바꿀 수 있을지 흥미롭게 배울 수 있다.

● 볼프강 울리히*Wolfgang Ullrich*, 《소유욕 – 소비문화는 어떻게 이루어지는가?*Habenwollen. Wie funktioniert die Konsumkultur?*》, 2012년 출간, 타쉔부흐 *Taschenbuch Verlag*

저자 볼프강 울리히는 냉철하면서도 분명한 어투로 오늘날 상품이 어떻게 생산되는지, 그리고 그것이 우리에게 어떤 영향을 끼치는지 설명한다.

의류 산업 관련 테마

● 키르스텐 브로데*Kirsten Brodde*, 《깨끗한 상품. 친환경 패션을 찾는 방법 그리고 친환경 마크의 범람 속에서 자신을 지키는 방법*Saubere Sachen. Wie man grüne Mode findet und sich vor Öko-Etikettenschwindel schützt*》, 2009년 출간, 루드비히*Ludwig Verlag*

키르스텐 브로데는 독일에서 가장 유명한 지속 가능한 패션 분야 활동가이다. 2008년부터 블로그*www.gruenemode.de*를 운영하고 있으며 2012년부터 2013년까지 그린피스에서 디톡스 캠페인 책임자로 활동했다. 친환경 패션에 관심이 있는 모두를 위한 교과서이다!

● 키르스텐 디캄프*Kirsten Diekamp*, 베르너 코흐*Werder Koch*, 《에코 패션-최고의 브랜드가 친환경 패션을 발견하다*Eco Fashion. Top Labels entdecken die Grüne Mode*》, 2010년 출간, 슈티브너*Stiebner Verlag*

기존 의류 산업의 실태를 고발하는 흥미진진한 책이다. 품질 인증 마크에 대한 여러 정보는 물론이고, 깜짝 놀랄 만한 사실들에 대해서도 정보를 얻을 수 있다. 나는 이 책을 정기적으로 참고하고 있다.

● 볼프강 코른*Wolfgang Korn*, 《어느 플리스 조끼의 세계 여행-글로벌화에 대한 작은 이야기*Die Weltreise einer Fleeceweste. Eine kleine Geschichte über die Globalisierung*》, 2008년 출간, 블룸스버리*Bloomsbury Verlag*

원래는 청소년용 도서이다. 저자는 자신의 플리스 조끼가 어떻게 원단이 되는지부터 시작해 그것이 헌 옷 쓰레기가 되는 과정 그리고 그 이후의 길을

이야기 형식으로 설명한다. 성인들에게도 반드시 추천하고픈 책이다!

DIY 관련 테마

● **수잔네 클링너**Susanne Klingner, 《**내가 직접 만들었어요. 365일, 두 개의 손, 66개의 프로젝트**Hab ich selbst gemacht. 365 Tage, 2 Hände, 66 Projekte》, **2011년 출간, 키펜호이어&비취**Kiepenheuer & Witsch

아마도 이것은 내 책장에 있는 책 중 가장 '닳은' 책일 것이다. 저자 수잔네 클링너는 1년간 직접 채소를 재배하고, 빵을 굽고, 바느질하고, 모든 것을 수작업으로 해결하기로 결심하고 그 과정에서 겪은 여러 성공과 실패의 이야기를 이 책에 담았다. 동시에 우리에게 많은 정보를 제공하는데 특히 건강한 굿모닝 머핀과 게으른 빵에 대한 내용이 내게 강한 인상을 남겼고, 이를 시도하겠다고 난리를 치는 통에 이 책은 한참이나 부엌에 있어야 했다.

● **슈테파니 린덴**Stephanie Linden, 《**뜨개질 기본서**Stricken. Das Standardwerk》, **2011년 출간, 프레히**Frech Verlag

뜨개질과 관련된 책은 해변의 모래만큼이나 많아서 고르기가 쉽지 않았다. 이 책을 추천하는 건 정말 기본서이기 때문이다. 실제로 이 책에는 뜨개질 관련 팁은 물론이고, 저자만의 비법 등 뜨개질과 관련한 모든 정보가 담겨 있다(물론 책 무게가 거의 2킬로그램에 달하긴 한다). 내 책에는 이미 북마크로 가득하다.

● **브리기테 빈더**Brigitte Binder, **유타 퀸레**Jutta Kühmle, **카린 로저**Karin Roser **공저,** 《**바느질 기본서**Nähen. Das Standardwork》, **2011년 출간, 프레히**

바느질과 관련한 모든 정보가 텍스트, 사진 형식으로 담겨 있다. 아무것도 몰랐어도 이 책만 있으면 바느질을 할 수 있을 것이다.

● 로지 마틴Rosie Martin, 《DIY 쿠튀르-도안 없이 바느질하기DIY Couture. Einfach nähen ohne Schnittmuster》 2012년 출간, 듀몽DuMont

내가 이 책을 좋아하는 이유가 있다. 바느질을 삽화와 함께 단계별로 설명해 이해를 돕고 있기 때문이다. 간단한 도안을 토대로 설명하고 있어서 그리 어렵지 않게 멋진 옷을 직접 만들 수 있다. 말하자면 '야매'용 바느질 기본서라고나 할까?

감사의 말

책을 시작하면서 우리 가족과 내 남편 플로리안, 그리고 카트린에게 감사의 말을 전했지만, 이 밖에도 또 개인적으로 감사의 인사를 전하고픈 사람들이 있다.

가족이라는 카테고리 중에서도 가장 위에 계시긴 하지만……. 할머니, 할아버지, 모든 게 다 감사합니다. 할아버지는 이런 조언을 해주셨죠.

"네가 하는 일이 이렇게 많은 사람의 관심을 받는 걸 보니, 앞으로는 모두가 분별력을 되찾게 되겠구나."

할아버지의 이 말씀이 제게 긴 시간 동안 얼마나 큰 용기가 되었는지 몰라요.

지나, 모니, 에나. 그리고 그 이름이 무엇이든 이 책을 통해 원하건 원치 않건 조롱거리가 되어야 했을 사랑하는 친구들아. 내 친구라는 이유만으로 그것을 감당해주어 고마워.

안드레아, 고마워요. 당신은 내게 전혀 알지 못했던 세상에 대한 정보를 주었어요.

사랑하는 스테파니, 쉬는 날에도 나를 응원하느라 고생했죠.

일을 하면서 책을 쓴다는 것이 그리 쉽지 않다는 걸 누구보다 잘 알고 넓은 인내심을 보여주어 고마워요.

신뢰하는 나의 '*ichkaufnix.wordpress.com*' 독자들이여, 당신들을 위해 글을 쓰는 건 내게 너무나도 큰 즐거움이었어요.

그리고 마지막으로 한 번 더, 내 사랑하는 남편에게 고마움을 전합니다. 잊을 만하면 꼭 한 번씩 무미건조한 코멘트를 내뱉어서(아니면 내뱉었음에도?) 더 멋진, 내게 주어진 모든 것 중에 가장 다정하고 남자다운 내 남자, 고마워요.

매달 통장 잔고를 걱정했던 그녀는 어떻게 똑똑한 쇼핑을 하게 됐을까

초판 발행 2014년 8월 30일
개정판 발행 2018년 8월 6일

지은이 누누 칼러
옮긴이 박여명
펴낸이 이범상
펴낸곳 (주)비전비엔피·이덴슬리벨

기획 편집 이경원 심은정 유지현 김승희 조은아 김다혜 배윤주
디자인 김은주 조은아
마케팅 한상철
전자책 김성화 김희정
관리 이성호 이다정

주소 우)04034 서울시 마포구 잔다리로7길 12 (서교동)
전화 02)338-2411 | **팩스** 02)338-2413
홈페이지 www.visionbp.co.kr
인스타그램 www.instagram.com/visioncorea
포스트 post.naver.com/visioncorea
이메일 visioncorea@naver.com
원고투고 editor@visionbp.co.kr

등록번호 제2009-000096호

ISBN 979-11-88053-34-6 03850

이 도서의 국립중앙도서관 출판예정도서목록(CIP)은 서지정보유통지원시스템 홈페이지(http://seoji.nl.go.kr)와 국가자료공동목록시스템(http://www.nl.go.kr/kolisnet)에서 이용하실 수 있습니다.(CIP제어번호: CIP2018022943)